Jay
文案

1998-2024

周杰倫
歌曲最屌解讀

向舾————著

01.初識

　　我叫葉湘倫，我清楚地記得，轉學那天是 1999 年 1 月 18 號，我十七歲生日。我不明白這種重疊是巧合還是宿命，但我的故事就從那一天開始了。一棟舊琴房裡傳出來了神祕琴聲。我幾乎是無法控制地奔向了那個聲音，像著了魔一樣。晴依在我身後朝我喊，但是在那一瞬間我知道，沒有什麼能攔住我，奔向一場宿命。

　　推開陳舊的木頭門，琴聲逐漸清晰。這是我從來不曾聽過的奇妙音樂。我轉過頭，映入眼簾的是個清瘦的女孩子。後來我才知道，她的名字叫做路小雨。

　　2000 年，周杰倫的第一張專輯《Jay》發行，我的朋友大聖說，彼時誰也想不到這個年輕人會成為日後操控華語樂壇陰晴的現象級天王。多少人和杰倫的初識是從那首〈星晴〉開始，杰倫用靈動的節奏和曼妙的旋律重新賦予了情歌新的定義。正如葉湘倫與路小雨初識，自此奔向一場縱貫青春的宿命。

　　〈星晴〉雖然動聽，但在我的序列裡，且不能稱之驚為天人。琴房傳出那般令葉湘倫幾近瘋狂的音樂，於我而言是〈愛在西元前〉。當年，除了驚嘆於周杰倫天馬行空的作曲，我也被方文山蘊含豐富意象和敘事風格的歌詞所驚豔，這首歌甚至影響了我後來的職業選擇。

　　這首歌也被大聖排在周杰倫節奏篇第一位。大聖說，它不僅擁有來自神祇的節奏，也是一代人對西方歷史和地理的啟蒙教材。我也是從〈愛在西元前〉開始模仿文山的文風寫詩。這一寫，就是一個青春。

02.熱戀

　　小雨戳了戳我的臉頰，嘟噥著嘴抗議道：「這有什麼好祕密的嘛！……」我說：「你有祕密我就不能有祕密嗎？」小雨的口氣明明是不滿，但此時此刻的她眼底卻堆滿了笑意。她說：「你好像很喜歡一隻手彈琴哦？」我說：「因為這樣另外一隻手才可以牽你呀！」我從來沒想過我葉湘倫有一天，會說出這樣肉麻的話。

　　我贏了和宇豪學長的鬥琴，獎品是蕭邦的琴譜。我把這本珍貴的琴譜小心翼翼地抱在懷裡，打算送給路小雨。

　　從《范特西》到《我很忙》，是無數杰迷心中最甜蜜的熱戀時光，〈簡單愛〉、〈園遊會〉、〈七里香〉，一首一首情歌持續醞釀著甜蜜，以至於讓我們以為青春永遠不會打烊。

　　彼時的杰倫，還信守著一年一張專輯的承諾。大聖說這些年，杰倫每一年不斷刷新華語樂壇的頂點，每一年都讓粉絲期待一個更強的周杰倫出現。

　　我感歎於大聖能用這麼多的形容詞，來描述周杰倫這些優秀的作品，但我知道大聖和我一樣，會認為致敬周杰倫的作品時，使用重複或貧瘠的語言本身就是一種褻瀆。

　　大聖描述〈半島鐵盒〉時，引用了諾蘭《盜夢空間》裡的台詞：「他曾經知道真相，卻選擇將其遺忘。」杰倫的這首〈半島鐵盒〉，便是他用文字和旋律以及近似夢囈的唱腔所描繪的一場夢境。

　　大聖描述〈青花瓷〉時，引用了宋徽宗「雨過天青雲破處，這般顏色做將來」的詩句，他用「正如青花瓷一般胚料取材雖然簡易，但每一件手工陶瓷製品從揉泥到燒造完成歷經複雜工序」，來比喻杰倫用常見的和弦完成這首名動天下的作品。

大聖說〈園遊會〉沒有塞納河畔左岸的浮誇，只是窮小子的羅曼蒂克史。他說如果〈夜曲〉的出現是博爾特一百米衝線前的回頭望月，讓人類短跑的極限像謎一樣塵封下去，那麼〈以父之名〉的出現更是讓芸芸眾生看到了九重玄天的真容。

也只有這樣極盡絢麗的詞彙，才能配得起我們聽到這些神作時的感受。周杰倫這些年的音樂，便是〈不能說的祕密〉裡那本葉湘倫鬥琴贏來的蕭邦琴譜，是他送給我們最珍貴的禮物。

03.失戀

最後一次在琴房，小雨對我說：「我只彈一次，所以你要專心記，好嗎？」她突然按住我還在試圖記憶的手指，突然像是想起了什麼似的說：「不要在舊琴房彈這首曲子哦。」在畢業那天舊琴房將會被拆，小雨再也無法憑藉舊琴穿越二十年後找到葉湘倫。

十五天十五顆蘋果，小雨，你多久沒來學校了？我每天還是安安分分地上學，放學後獨自來到小雨家門前等待兩個小時，然後心灰意冷地回家。日復一日，為的是等候小雨再次出現的可能，微乎極微的可能。

當〈說好不哭〉MV 中重現路小雨經典戳臉動作時，很多粉絲感慨，如今周杰倫的作品空洞，剩下的只有回憶了。

他們說，那個曾經叫囂著指揮音樂交通的男孩，年輕時的氣焰沒有了，如今在自己的演唱會上被粉絲要求唱〈學貓叫〉，在《好聲音》舞台被迫評論當面演唱抄襲自己作品的選手。

大家苛責杰倫後期作品不佳，但是我看到他玩遊戲、變魔術、喝奶茶，也會很開心。歷經過漫長的天才創作期後，杰倫無可厚非地在中年選擇回到相對舒適的狀態。

就像過了三十歲的我們，很少再因為興趣愛好而偏執，處理家庭關係、為生活奔波成為了生活中更重要的部分。

對於周杰倫而言，想要流量太容易了，模仿從前的創作思路再寫一首〈七里香〉或者〈以父之名〉，或者把所有寫給別人的歌再唱一遍做成專輯，他只是不屑於那樣做。

那些叫囂著周杰倫江郎才盡的人，再聽一聽他第十四張專輯裡的歌吧。雖然我不太懂樂理，但在〈前世情人〉和〈床邊故事〉裡分明聽到了一個父親想在自己的女兒面前展現所有的才華。

如果沒有去現場聽過他的演唱會，你永遠都不會知道，那首《豆瓣》只有 5.4 分的〈英雄〉，作為演唱會開場曲有多燃。

當然，這不全是粉絲的錯，因為很多人愛的是自己想像中的周杰倫，正如高曉松曾說，我們無比懷念初戀，在心中把她營造得完美無瑕，而在同學會上竟認不出來。

無形中，我們對「周杰倫」三個字載入了太多的私人感情。也許是他最高光的時候，恰好與我們這群人最好的年紀重合。他已然不只是一個歌手，而成了乾淨純白青春回憶的載體。

這也就是為什麼每次有負面事件牽連周杰倫的時候，杰迷們如此抵觸，就像抗拒自己純白的青春出現瑕疵一樣。

04.重逢

終於，琴房就要拆了。那一天，夕陽如血，安詳而華麗。在爆破聲響起的那一刻之前，葉湘倫衝進了封鎖線。為了這一天，他已經等待了太久。他記得，回去的路，在急速音律裡。一聲雷鳴般的轟隆，淹沒了所有聲響，歇斯底里的，撫慰人心的，動人蠱惑的。

葉湘倫回到了二十年前，他再一次見到了路小雨，葉湘倫滿足地微笑，即使小雨並不認識他。

向觟是一名律師，白天律所有繁重的工作，晚上卻願意在電腦前斟字酌句，修改文案到破曉。

　　有多少粉絲和我一樣，曾經都想成為和杰倫一樣的人，在自己的領域做到極致的鋒芒，但現實終究是才華配不上野心。

　　我們那麼喜歡杰倫，因為他是那個替我們實現夢想的人。

　　葉湘倫沒有失戀，我們也不會。只不過是另一個維度的重逢。還記得〈你聽得到〉的 MV 嗎，笑笑 K 再見 J，離別是註定的，但是又在布拉格街頭再遇見。

　　我從十七歲開始，夢想有一天可以為杰倫填一首詞，正如十七歲遇見路小雨的葉湘倫，我不明白這種重疊是巧合還是宿命，但是我們的故事也從那一天開始了。

　　所以，我堅持做【Jay 文案】這個公眾號，挖掘每一首作品背後的故事，把杰倫的每一首歌寫成詩詞和故事。這是我感謝周杰倫陪伴我一整個青春，為他準備的回禮。

　　2000 年，周杰倫《可愛女人》裡的那一聲 Wu，為新世紀的華語樂壇留下了第一聲蠆音，天才少年由此枕水驚濤。

　　20 年間，我們以青春的名義，知遇、分離、成長、重聚。周杰倫不可思議地在我們人生的每一個階段留下注腳。

　　20 年來，我們一邊驕傲，一邊呵護。周杰倫這個名字，承載了天南地北傑迷們跨越時間的牽絆。

　　這是一份禮物，送給仍為這個少年感動的你我。這是一個邀請，共赴周杰倫的 20 年之約，過去與未來，願我們共同見證。

目次 CONTENTS

序：從 20 年前說起，那一場不能說的秘密　　　002

可愛女人　　　016
安靜　　　020
你聽得到　　　023
晴天　　　031
龍拳　　　034
簡單愛　　　037
夜的第七章　　　040
擱淺　　　047
楓　　　051
花海　　　054
重填〈花海〉　　　057
心雨　　　058
我落淚　情緒零碎　　　060
紅塵客棧　　　062
重填〈擱淺〉　　　069
天涯過客　　　070
四面楚歌　　　078
周杰倫的另一張專輯《維京時代》　　　082
淘汰　　　088
重填〈淘汰〉　　　091
白色羽毛與黑色毛衣　　　093

不能說的祕密　096

重填〈不能說的祕密〉　102

琴傷　103

園遊會　109

半島鐵盒　110

菊花台　115

重填〈菊花台〉　120

愛你沒差　122

梯田　126

等你下課　131

超人不會飛　137

困獸之鬥　142

聽見下雨的聲音　145

重填〈聽見下雨的聲音〉　147

愛的飛行日記　149

小小　153

獻世　156

雨下一整晚　159

重填〈雨下一整晚〉　165

紐約地鐵　166

熱帶雨林　170

黃浦江深　172

最偉大的作品　174

錯過的煙火　　　　　　　　　179

還在流浪　　　　　　　　　　182

倒影　　　　　　　　　　　　184

紅顏如霜　　　　　　　　　　187

粉色海洋　　　　　　　　　　189

重填〈粉色海洋〉　　　　　　192

快門慢舞　　　　　　　　　　193

愛情廢柴　　　　　　　　　　197

黑色幽默　　　　　　　　　　200

聖誕星　　　　　　　　　　　202

鬥牛　　　　　　　　　　　　206

重填〈火車叨位去〉　　　　　208

重填〈分裂〉　　　　　　　　211

反方向的鐘　　　　　　　　　213

印地安老斑鳩　　　　　　　　215

最後的戰役　　　　　　　　　217

重填〈最後的戰役〉　　　　　220

屋頂　　　　　　　　　　　　223

不該　　　　　　　　　　　　225

手寫的從前　　　　　　　　　227

一路向北　　　　　　　　　　235

重填〈一路向北〉　　　　　　236

英雄　　　　　　　　　　　　237

無雙　　　　　　　　　　　　240

算什麼男人　　　　　　　　　242

三年二班　　　　　　　　　　244

稻香　　　　　　　　　　　　246

止戰之殤　　　　　　　　　247

蝸牛　　　　　　　　　　　248

大笨鐘　　　　　　　　　　250

說了再見　　　　　　　　　252

逆鱗　　　　　　　　　　　254

你怎麼連話也說不清楚　　　257

從東風破到髮如雪　　　　　258

前世情人　　　　　　　　　260

珊瑚海　　　　　　　　　　261

七里香　　　　　　　　　　262

林夕版〈七里香〉　　　　　263

愛在西元前　　　　　　　　265

重填〈愛在西元前〉　　　　266

甜甜的　　　　　　　　　　268

最長的電影　　　　　　　　269

重填〈最長的電影〉　　　　270

千山萬水　　　　　　　　　272

療傷燒肉粽　　　　　　　　274

時光機　　　　　　　　　　275

瓦解　　　　　　　　　　　278

公主病　　　　　　　　　　280

你好嗎　　　　　　　　　　282

手語　　　　　　　　　　　284

米蘭的小鐵匠　　　　　　　285

忍者　　　　　　　　　　　286

陽光宅男　　　　　　　　　287

告白氣球　　　　　　　　　289

重填〈告白氣球〉 　　　291

夏天 　　　293

白色風車 　　　294

重填〈白色風車〉 　　　295

刀馬旦 　　　297

連名帶姓 　　　300

河濱公園 　　　302

你是我的 OK 繃 　　　304

嘻哈空姐 　　　306

驚嘆號 　　　308

我是如此相信 　　　311

等風雨經過 　　　313

小時候 　　　314

世界末末日 　　　316

三暝三日 　　　318

安靜了 　　　319

河流・午後・我經過 　　　321

浪漫愛 　　　323

命中註定 　　　325

打開愛 　　　326

說愛你 　　　327

站在你這邊 　　　329

周大俠 　　　330

海盜 　　　331

眼淚知道 　　　333

阿爸 　　　334

就是愛 　　　336

觸電	338
北斗星	340
默背你的心碎	341
詩・水蛇・山神廟	343
我的主題曲	345
我要夏天	347
我太乖	349
重填〈浪漫手機〉	350
重填〈祝我生日快樂〉	352
重填〈說好的幸福呢〉	353
重填〈說好不哭〉	354
重填〈蒲公英的約定〉	355
重填〈青花瓷〉	357
重填〈倒帶〉	359
周杰倫《哈利波特》三部曲	361
周杰倫版〈情非得已〉	367
周杰倫版〈一生中最愛〉	368
周杰倫版〈你的微笑〉、〈出賣〉	370
周杰倫版〈聖誕結〉	372
周杰倫版〈你怎麼說〉	373
周杰倫版〈歲月如歌〉	374
平行世界裡另一個周杰倫	375
重填〈煙花易冷〉	377
林夕和方文山誰的填詞更好？	378
周杰倫寫給男歌手・Top10	380
周杰倫寫給女歌手・Top10	383
周杰倫最悲傷的 10 句歌詞	389

周杰倫最甜的 10 句歌詞 **393**

盤點周杰倫的 8 首兒歌 **397**

周杰倫寫給溫嵐的 15 首歌 **403**

周杰倫的8張粵語專輯 **406**

盤點周杰倫歌曲中經典旁白 **409**

周杰倫的 38 首中國風・全排行 **412**

周杰倫錄製的 6 首非自己作曲的歌 **422**

周杰倫、徐若瑄合作的 10 首歌 **426**

50 首周氏情歌・終極排行 **428**

周杰倫的戀愛宇宙 **439**

周杰倫《地表最強》演唱會重映 **443**

周杰倫《摩天輪》演唱會重映 **445**

周杰倫新專輯獨家前瞻 **447**

周杰倫，謝謝你為我們回來 **449**

金曲獎，你的皇帝回來了 **450**

關於周杰倫新專輯主打歌的終極猜想 **451**

周杰倫《最偉大的作品》，是否會是最後一張專輯？ **454**

周杰倫快手哥友會結束後，眼淚終於繃不住了 **456**

周杰倫、林俊傑合唱〈可惜沒如果〉、〈說好不哭〉 **458**

他才是最像周杰倫的足球巨星 **459**

他用 22 年，實現了自己吹過的牛 B **462**

穆旦到底甩周杰倫幾條街？ **464**

AI 周杰倫即將發行 18 張新專輯 **468**

一路向舾的 7 年・埋下給女兒的時光膠囊 **470**

昨晚，我聽了一場周杰倫的音樂會 **474**

今天是周杰倫出道 22 週年，也是我的榮耀時刻 **476**

周杰倫負面事件持續發酵後我決定 **480**

可愛女人

「想要有直升機　想要和你飛到宇宙去
想要和你融化在一起　融化在銀河裡」

從嗷嗷待哺　到亭亭玉立
從天真無邪　到風情萬種
我的天蠍座女孩
如今終於真正長成了
可愛女人
溫柔的讓我心疼的可愛女人
祝你 23 歲生日快樂

回想起 2000 年的今天
錄音棚就是你的手術室
那一聲 wu 的長鳴
就是你的第一聲啼哭
周杰倫給了你生命
你給了我們一個　23 年的夢

我永遠都會記得你出生的日子
第一眼就決定了緣分
第一聲啼哭就註定了
你傳奇的一生
時間以一個完美的截點
停留在離幸福最近的地方
那個秋天　那個清晨
那片因為你而激蕩起來的

一整個青春的回憶
浩浩蕩蕩穿過我所有明亮的日子

那段 30 秒的前奏
彷彿有一個世紀那麼久
直到等來你的第一句話
「想要有直升機」
你就是這樣與衆不同的孩子
只可惜
你想要的第一份禮物
我到現在都還買不起

23 年了
我也不年輕了
像父親守護自己的孩子
只要有人說你不好
我卻還總是睜著臉
要和他爭個面紅耳赤
有幸可以擁有你所有年輕的時光
希望接下來陪你度過
30 歲　40 歲　50 歲　60 歲
每一個生日

只是遺憾百年以後
你依舊風華正茂的樣子
我看不到

Jay文案1998-2024　周杰倫歌曲最屌解讀

但只要我還活著

我就會永遠和你站在一起

在我這裡

你只能幸福

別的　都不可以

　　傾注了自己對女兒的感情，寫完這首詩。這是杰倫第一張專輯的第一首歌。有沒有人和我一樣，從〈可愛女人〉一直喜歡到〈紐約地鐵〉。有沒有人和我有一樣，從小到大總是標新立異，一樣東西，越是喜歡的人多，自己越是抵觸，唯獨的例外是周杰倫。

　　彼時還沒有人知道，新千年來臨時的這一聲「whoo～」，開啟了華語歌壇新的紀元，如同核彈之於世界，它將徹底改變了整個華語樂壇的格局。

　　周杰倫寫下這首歌時，無論如何也想像不到20年後的光景，出道即巔峰的自己，即將登基於華語樂壇的最高王座，這一坐便是20多年。他將革新死寂沉沉的樂壇，引領最好的時代來臨。

　　21世紀以來，周杰倫用他充滿魅力的音樂創作征服了幾代人，幾乎所有效仿者都被籠罩在他長長的陰影之下。他的音樂，將成為最偉大的作品。接下來，他會繼續唱出我要做音樂上的皇帝，我要下車指揮樂壇的交通。世代的狂，音樂的王，萬物臣服在我樂章。

　　他會成為華語樂壇第一人，他的專輯銷量將成為世界第一，他會在全世界開自己的演唱會，他的演唱會門票將一票難求。

　　他將變成這個世界的英雄，每到一處都有無數激動的歌迷，山呼海嘯地呼喊他的名字，也會唱他的每一首歌。

　　當然還有人，像我一樣，為他著書立傳。

　　在接下來的內容中，向舳帶你探尋華人音樂史上最讓人捉摸不定的天才，重溫多年來周杰倫與我們共度的珍貴時光，看他是如何

從一個蝸居在錄音棚裡中二男孩兒，一步一步變成後來主宰華語樂壇的英雄。

安靜

只剩下鋼琴陪我談了一天

睡著的大提琴　安靜的舊舊的

我想你已表現得非常明白

我懂我也知道　你沒有捨不得

你說你也會難過我不相信

牽著你陪著我　也只是曾經

希望他是真的比我還要愛你

我才會逼自己離開

〈安靜〉，周杰倫作詞、作曲，鍾興民編曲，收錄於專輯《范特西》。它是一首周杰倫根據自己的成長經歷寫出來的歌。曾幾何時，僻靜的一隅之地，那個內向的男孩，獨自守著他的鋼琴，創作這首〈安靜〉紀念自己的初戀。

「只剩下鋼琴陪我談了一天」，初聽這句，我以為 [tan] 這個音，用的是彈鋼琴的「彈」字。而杰倫用的卻是談戀愛的這個「談」字，正是這個「談」，以擬人的修辭渲染失落寂寞，奠定了整首歌的基調。

是鋼琴陪我談完，我們沒有談完的那場戀愛。

睡著的大提琴，安靜得就像已經失去的她，我們逝去的感情，終究成了一段舊舊的舊文。你會不會捨不得？你會不會也會難過？我想大概不會了，因為你身邊早已有了另一個他。

在聊周杰倫寫給陳小春的〈我愛的人〉的時候，向�就說過，一個人得有多賤，才會祝自己愛的人幸福。一個人得有多無奈，才不得不停止對自己愛的人的喜歡。

我怎麼捨得，那些所謂的幸福，不是我給你。

我要有多痛，才能唱出那句「希望他是真的比我還要愛你」。

我真的沒有天分　安靜得沒這麼快
我會學著放棄你　是因為我太愛你

　　最後一句，「我會學著放棄你，是因為我太愛你」，單看文字可能乏善可陳，可是設想換成文山的文藝與精緻，在此情緒層層遞進，到最後爆發出來的節點上，這樣的文字就可能難以被共情。

　　如果換其他歌手來唱這樣的詞，你甚至會覺得很「俗」，但「俗」這個字天然地和杰倫絕緣，這就是他周氏唱法的魅力所在。

　　杰倫自己填的詞，直白且純真，不關注押韻和遣詞造句，反而意外地更容易讓人感動，或許這就是所謂的大巧不工。配合他專屬的唱腔，直抒胸臆內心的傷感。因為，這是他自己的故事，用自己的文字習慣來表達，才最能展現自己的內心世界。

　　我想說的是，杰倫的作詞水準真的被低估了。

　　還記得〈星晴〉中他用輕巧的幾個數量詞，就把數星星的畫面和情緒，描繪得那樣飽滿，把戀愛描繪得不落俗套；還記得〈黑色幽默〉中，他把失戀比作一場考試，連續祭出「考倒」、「拆穿」、「敗給」三個表意極度準確的意會之詞，頗有西方現代文學意識流之風；還記得在〈世界末日〉裡，他用「天灰灰會不會讓我忘了你是誰」四個同音字的疊加來表達苦痛的層層疊疊；還記得在〈半島鐵盒〉裡，他甚至寫出「放在糖果旁的是我很想回憶的甜」這樣的金句，以至於十一年後，方文山「依葫蘆畫瓢」的那句「糖果罐裡好多顏色，微笑卻不甜了」也相形見絀了。

　　彼時的周杰倫，真的是才華橫溢，我們不得不感歎才氣這東西是融會貫通在方方面面的，即使連他並不擅長的作詞，都維持在很高的水準。周氏煽情，真的是吊打「疼痛文學」時代諸如「仰望四十五度角的天空」、「春風十里不如你」不知所云之流。

「從前從前有個人愛你很久，但偏偏，風漸漸，把距離吹得好遠。」不就是郭敬明在〈夏至未至〉中那句，「我們太年輕，以致都不知道以後的時光，竟然那麼長，長得足夠讓我忘記你，足夠讓我重新喜歡一個人，就像當初喜歡你那樣」，你更喜歡哪一種表達呢？

　　〈安靜〉一直被奉為周杰倫的經典情歌，作為第二張專輯裡的壓軸情歌，周杰倫肯定是有自己的想法的。《范特西》作為一張天馬行空的專輯，打破了當時人們對音樂的認知局限，唯獨這首〈安靜〉比較符合主流審美。周杰倫正是用這首歌告訴眾人，你們要的那種音樂，我要寫很容易。

謝謝你一直在我身邊
讓我的時間　也有了五顏六色的光圈
它們明晃晃的　叫我們一直幸福著

二十年後，我才發現，原來這首歌是周杰倫十八年前，寫給蔡依林的情書。而這篇文章，是二十年後，我寫給【Jay 文案】粉絲的一封情書。

這是我最愛的一首杰倫的情歌，我將用最長的篇幅細數喜歡。

這首歌是電訊廣告《聲色繫情緣》的主題曲，收錄在周杰倫 2003 年 7 月 31 日發行的專輯《葉惠美》中。其實這首歌本不該出現在這張專輯，原本代替它的是〈祝我生日快樂〉或者〈夏天的風〉，我曾覺得那是一份遺憾，如今回頭再看，其實是幸運。

神專《葉惠美》中，〈以父之名〉、〈東風破〉、〈晴天〉這三首歌太過搶眼，導致同專輯裡其他歌被忽視，比如〈她的睫毛〉、〈雙刀〉、〈懦夫〉、〈愛情懸崖〉，以及這首〈你聽得到〉。

時間的無涯荒野裡，沒有早一步，也沒有晚一步。這首歌就出現在這裡，一切如同命中註定，十八年後回頭看，豈止是感動。

首先，我們從歌詞聊起。我曾試圖像分析〈擱淺〉那樣，把歌詞與 MV 故事融合在一起，但嚴謹地說，這首歌的歌詞和 MV 是間離的，生拉硬拽放在一起反而顯得牽強，所以我分開講。

詞作者曾郁婷是阿爾發的一個普通職工，除了這首〈你聽得到〉似乎沒有其他我們耳熟能詳的作品。

有誰能比我知道　你的溫柔像羽毛
祕密躺在我懷抱　只有你能聽得到

或許在別人眼裡，你只是平平無奇的女孩，但在我眼裡，你就是獨一無二。只有我能看到你那份獨特的溫柔，恰到好處觸動我的心。你的溫柔是屬於我一個人的祕密花園，只有我能聽得懂。

　　寫到這裡，我意外地發現一處 bug，這一小段四句歌詞，前面三句都是以男生的視角在寫對女孩的感覺，是一種單方面的情緒，按照正常行文的邏輯，最後一句理應是「只有我能聽得到」，意思是關於你溫柔的祕密只有我能聽到的。

　　其實放眼整首歌詞，也完全是男生單方面小心翼翼描繪自己的心理狀態，並沒有試圖去揣測女孩對他的心思，所以這一句是有點突兀的。

　　我們繼續往下看第二段歌詞。

還有沒有人知道　　你的微笑像擁抱
多想藏著你的好　　只有我看得到

　　這幾句，寫盡戀愛中酸臭的占有欲。你的微笑，用方文山詩歌集裡的比喻來形容，像午後的抱枕般惹人貪睡，我不想和任何人分享你的美好。這裡繼續描寫男孩內心對女孩的感覺，我們注意到這裡寫的是「只有我看得到」，這才是正常的邏輯。

　　經歷過單戀的人都明白這樣的心理狀態，其實是有點卑微的，情人眼裡出西施，女孩的一切細節都會被男生放大和偏愛，而此時男生還沒有自信去假設，自己的心思「只有你能聽得到」。

　　所以，第一段那句「只有你能聽得到」，只有一個解釋，那就是為了那個經典的彩蛋而存在。

　　這個彩蛋，大多數的杰迷早就已經都知道。杰倫在演唱第二遍主歌的時候，在 2 分 10 秒左右（音訊版），那句「只有你能聽得

到」是錄完再反轉倒放的。早年聽這首歌，還以為是杰倫「特別」咬字不清的原因。

只有你（歌迷）能聽得到，為了一語雙關，所以這裡必須用「你」。

原本我以為這一句，杰倫是在說「只有我的歌迷能聽到」，因此我說這首歌是杰倫十八年前，寫給歌迷的情書。後來才知道，2 分 10 秒這個數字，發音是「愛依琳」。這首歌發行以後的第二年，周杰倫給蔡依林寫了〈倒帶〉，暗示著這一句是倒放。我們後面會接著聊到，〈你聽得到〉MV 取景於布拉格，也就在發行這首歌的同一年，周杰倫給蔡依林寫了〈布拉格廣場〉。這些不會是巧合，寫到這裡，大家再去看看 MV，甚至女主的選角都很像 Jolin。

<div align="center">

站在屋頂只對風說　不想被左右

本來討厭下雨的天空　直到聽見有人說愛我

</div>

我也曾自詡高冷，曾以為自己不會成為自己嫌棄的樣子。直到陷入你的世界，才知道我也無法免俗。我一直不喜歡雨天，潮濕的城市讓人意興闌珊，可是那個酒醉後的雨夜，你說愛我，我竟然開始期待，每一天，雨下整夜。

<div align="center">

坐在電影院的二樓　看人群走過

怎麼那一天的我們　都默默地微笑很久

</div>

我們的開始，是那一場最長的電影。散場以後，望著四散的人群，享受著這一刻，誰也不起身離開的默契。

> 我想我是太過依賴　在掛電話的剛才
> 堅持學單純的小孩　靜靜看守這份愛

　　我像個小孩，甜蜜會依賴，也許你有全世界最勾人心魄的聲音，要不然怎麼剛剛掛完電話，我又開始一遍一遍地想念。

> 知道不能太依賴　怕你會把我寵壞
> 你的香味一直徘徊　我捨不得離開

　　我想我已經徹底地愛上你了，你只要給我一點陽光，我都感覺得到無微不至的寵愛，不捨離開。歌詞分析到這裡，大家應該可以感受到，其實僅就歌詞而言情緒是甜蜜的，描寫的是熱戀狀態下男生對女孩的依賴。

　　前面兩段歌詞描述的是男生單戀時候的心情，直到最有靈氣的那句「本來討厭下雨的天空，直到聽見有人說愛我」出現，女孩終於看到了男生的心思。直到「怎麼那一天的我們都默默地微笑很久」，兩人開始有了默契。再後面，都是熱戀中的「矯揉造作」了。

　　看到這裡，大家有沒有覺得歌詞的內容和我們直觀感受到的這首歌哀傷的氣質其實不太一樣。只是太久以來，因為杰倫的旋律過於抓耳，讓我們不在乎去思考這一點。

　　接著，我們來聊 MV。〈你聽得到〉的 MV 由周格泰導演執導，取景布拉格，匠心獨運的故事令人喜愛，感歎那些年杰倫的每首 MV 都很用心地在講故事，像一部微電影。

　　還記得當時我聊〈擱淺〉的時候，說 MV 講的是關於渣男的故事。但看過〈你聽得到〉的 MV 才發現，要說男主渣，〈擱淺〉還只是小巫見大巫。

　　杰倫跟女友在布拉格旅遊，因吵架怒摔手機後發現，自己竟能

看到別人看不到的女孩 K。這一情節也應了歌詞裡那句「只有我看得到」。

原來 K 是電波空間傳送手機彩信的使者，杰倫因為別人看不到她，所以有恃無恐，在女友眼皮底下玩起曖昧。漸漸地，現實中得不到的愛情，通過虛擬世界得到滿足。

MV 把杰倫和 K 的故事拍攝得很唯美。這樣的美好，讓人幾乎忘記了，他還有正牌女友。杰倫通過彩信分享給 K 自己看到的畫面。吃到好吃的甜點、看到精緻的音樂盒，都會拍照傳給她。

喜歡一個人的時候，不就是這樣。你在享受著陽光，我的陰天也就晴朗，看你看的畫面，過你過的時間。

「團團轉，我的歡樂員」

K 在每次收到彩信的時候都會露出笑容，但她知道那不是電波信使該有的情緒，短暫的幸福之後，陷入了深深的憂慮。直到有一天，杰倫拍風景時候，隔空傳送來的是一個胖子，胖子告訴他：「K 是不可以和你在一起的。」

杰倫同時突然收到了 K 傳來的自拍彩信，他意識到，這是 K 最後的道別。杰倫飛奔穿過整片布拉格小巷，終於找到 K。

離別那天，K 穿著一身黑色的小禮服，長髮也披了下來。這是和她以往完全不同的穿著風格。彷彿瞬間長大，收起了往日的驕縱。

K 走了，K 的那一滴眼淚，像極了《大話西遊》裡紫霞在至尊寶心裡留下的那一滴。她們的身分也是如此相似，都是本不該屬於人間的仙子，愛上了不該愛的人，她們的愛，如此純粹，美得讓人忘記那些世俗倫理上的禁區。

「笑笑 K，再見 Jay」

那一句「笑笑 K，再見 Jay」，把她們的故事畫上了句點。

有沒有發現，相比歌詞，MV 的氣質才更與杰倫的作曲和演唱相近的。

故事的最後，杰倫竟然在布拉格市場上遇見跟K長相一樣的女孩子。誰也不知道後面會發生怎麼樣的故事。

那一句「笑笑 K，再見 Jay」，到底是什麼意思？我放到文章最後說，我也是十八年後才讀懂。

黑色西褲，白襯衫，直著腿坐在洛可可風格的椅子上，布拉格的陽光灑進來，帶著淺淺的憂傷思念著你，而風靜靜吹過劉海。這是這首歌 MV 裡面杰倫的形象，也是我們再也回不去的青春。

關於這個 MV 的故事大家如果覺得我的解析還意猶未盡，可以去看下初代杰迷寫過的一本叫做《聲色繫情緣》的小說，講述的就是 Jay 和傳信員 K 在布拉格的異國愛情故事。

那是初代杰迷的浪漫，十八年過去了，向舳筆不停輟，還在做著同樣的事，不可不說這就是周杰倫的魅力。

周杰倫彼時慵懶的嗓音，散發著天使般的迷人光澤，將整首歌每一個音符都恰到好處地鋪開。游離在鋼琴伴奏下的旋律，琴聲，流水聲、汽笛聲，融合成一整座的旋律大廈。

只看歌詞明明是溫暖的情歌，旋律卻帶著淺淺的傷感，這種感覺彷彿陽光溫暖的午後，不知不覺，卻淋了一身的雨。

在這個下著雨的午後，獨自漫步在明晃晃的街道，回去的路在急速音律之中，隨著右手旋律，思緒慢慢回到過去某個陽光燦爛的日子。

歌曲行至尾聲，雨聲再起，思緒拉回現實，這種時空交錯感，讓人再一次聯想到杰倫後期經典穿越作品〈雨下一整晚〉。

因為外行，所以我很少分析杰倫的演唱，但這一次一定要說。

這首歌不是杰倫演唱最有技巧性的一首，也不是音最高的，但卻是整體演繹最恰到好處的一次。

從音色到吐氣，真假音切換之自如，呢喃看似閒庭信步，實則後勁十足。我尋遍所有的形容詞來描繪這一種感覺，最終找到的是最樸素的兩個字——「舒服」。

這樣的經典演唱，不可能再複製。

整首歌杰倫用惋惜口吻呢喃，娓娓道來褪色的情緒。也因此，我更傾向這首歌表達的是分手的無奈。在我看來，這首歌的歌詞是拉垮了杰倫作曲的，「羽毛」、「懷抱」、「擁抱」這些比喻和意象太過於普通，有點配不上這麼仙的旋律。

好的歌詞應該兼顧行文的邏輯、彩蛋的輸出，和歌曲整體氣質的呈現。因此，我索性自己根據 MV 的內容重填了一版歌詞。

我在黃昏的街角
發送失落的訊號
電波空間的頻道
只有你能聽得到

等你收到我拍照
看你露出了微笑
咖啡杯裡的暗號
只有我看得到

離別那天你穿一身黑色晚禮服
那一襲的成熟和優雅
讓我看清我們的距離
放下你披肩的長髮

就瞬間長大
怎麼那一天的我們
後來都不會再笑了

團團轉我的歡樂員
笑笑 K 再見了 Jay
當你再會笑的時候
是我離開了以後

所以故事的最後
回到布拉格街口
看見 Jay 在平行時空
還牽著 K 的手

「笑笑 K，再見 Jay」

　　初見總是美好的，K 的笑容如那個午後的天空般晴朗。她調皮嘟起嘴巴的樣子，是我此生看過最美的風景，當時只道是尋常。

　　直到我們的關係發生了微妙的變化，直到 K 開始考慮層層現實的桎梏。直到後來的我們，都不會再笑了。

　　離別那天，K 換上黑色的連衣裙，髮型也沒有了往日的俏皮。那一襲的成熟與優雅，讓我看清了我們之間的距離。

　　所以，當 K 再笑的時候，一定是我離開以後。這便是這句「笑笑 K，再見 Jay」的真正的含義。

　　放手，是另一個維度的重逢。所以故事的最後，在布拉格的街道，我會遇見另一個 K，最初的 K，會笑的 K。你相信平行時空嗎？在那裡，還牽著，你的手。

周杰倫的〈晴天〉裡，它用一整首歌的韻腳 [ian] 設下伏筆，讓人覺得最後的歌詞一定會是「再見」。最後明明是用「再見」才押韻，他卻偏偏說了「拜拜」。

故事的小黃花　　從出生那年就飄著
童年的盪鞦韆　　隨記憶一直晃到現在

我們也曾青梅竹馬，親密無間，家門前的那一樹迎春花，謝了開，開了謝，一年年就這樣過去。那時候總覺得我們在一起的時光很長，長到以至於以為它將永不結束。那時候，總以為那架鞦韆不會停下來，就像我們彼此喜歡這件事一樣。

颱風這天　　我試過握著你手
但偏偏　雨漸漸　大到我看你不見
好不容易　　又能多愛你一天

那個下雨的午後，是我們在一起的最後第二天，你平靜地放開我的手，你越走越快，風漸漸地把我們之間的距離吹遠。我在雨中奔跑，卑微地祈求你不要離開。你依舊平靜地對我說，先回家吧。原來是我自欺欺人地把我們的戀愛時間延長了一天。原來那天，你只是不忍心面對面對我說出那兩個字。

消失的下雨天　　我好想再淋一遍
好想再問一遍　　你會等待還是離開

多年以後，再回想起那個雨天你的決絕。明明知道結果不會改變，我竟然還想再問一遍，在冰冷的雨水中再一次自虐。

　　因為，故事的最後你說的是「拜拜」，不是「再見」。再見是 see you，拜拜是 farewell。那天以後，我們再也沒見。

<div align="center">

為你翹課的那一天　花落的那一天

教室的那一間　我怎麼看不見

</div>

　　我多想再回去那天，看看你的樣子，即使是分手的場景，即使你狠心地離我而去，在畫面漸漸模糊以前，讓我再用力記一遍你的臉。

童話裡面的風車　金黃了一個季節的顏色

那輛踩不累的單車　最後一次帶你翹課

風還是輕輕地吹著　雨還是漸漸地下著

看你淺淺的酒窩　是會微笑的糖果

關於味道的猜測　現在已經不適合

棉花糖的口感那麼地柔軟　像雨天裡你的呢喃

那天我膩在唇邊的羞澀

有一種感覺　是回到初戀的時刻

過了期的藏寶圖　寶藏是整個莊園的百合

我想說　親愛的

你要的幸福　我都為你種在這

旋轉起來的木馬

我還是習慣坐你身後的那架

如果你唱歌

我說　好像一個大的音樂盒

這個比喻到現在我都覺得　有一點羅曼蒂克

如果那個時候

你再回頭叫我一聲王子

就夠我淚流滿面了

春　第 6570 天的早晨　愛情　醒了

夏　37.8℃　狠狠地　相愛

秋　3／4 的雨水　1／4 的　我和你

這句話　我將鎖在18歲的　夏天

冬　灼熱的名字　在 23.1N　121.5E 中　蒸發

只有少年，才喜歡雨天

所謂長大

就是從偏愛雨天變成喜歡晴天

　　周杰倫 2023 呼市演唱會最後一場，問方文山有沒有寫過關於內蒙古的歌，方文山說其實二十年前就寫過了，於是唱出了這句「蒙古高原南下的風，寫些什麼內容」。

　　第一次聽方文山唱歌，著實有點尷尬。但是不得不說，〈龍拳〉這首歌詞，在方文山自己作品的序列裡也是頂級的。

　　先說一個挺「丟人」的冷知識，周董第一次上春晚就唱了這首歌，再去看看當時的視頻你會發現，「蒙古高原南下的風」這句歌詞，被改成了「內蒙高原南下的風」。這一魔改，看似政治上嚴謹了許多，其實是完全曲解了方文山的用意，這個我們後面再說。

以敦煌為圓心的東北東
這民族的海岸線像一支弓
那長城像五千年來待射的夢
我用手臂拉開這整個土地的重

　　開篇這四句歌詞之精彩，在周杰倫的作品裡幾乎無出其右。以海岸線為弓，長城為箭，生動形象，恢宏大氣。將語法的修辭和韻律、民族情緒與歷史厚重，一氣呵成融為一體，令人歎為觀止。毫不誇張地說，就這幾句詞，李太白來了也得誇幾句。

　　不得不再次感慨這對黃金組合當年的靈氣。

　　二十年後，方文山給王力宏寫了一首類似主題的作品，叫做〈天地龍鱗〉，已經算得上他近些年來比較上乘的填詞，但是相比這首〈龍拳〉，還是天壤之別。

　　早年的方文山，寫過很多民族意識很強的作品，除了這首〈龍拳〉，還有〈雙截棍〉、〈雙刀〉、〈本草綱目〉等等，表達出一種犯我中華者，雖遠必誅的氣概。某種程度上講，這也成就了周杰倫是最政治正確的歌手。

大家都知道〈八度空間〉當年在金曲獎顆粒無收，其實就是因為這首歌的歌詞得罪了金馬獎評委。

「把山河重新移動，填平裂縫。」裂縫？海峽？大家自己揣測。

是不是從來沒有往這個方向想過？那在這裡我不妨多拋出幾個有趣的議題，如果我國的海岸線像一支弓，那麼射出的方向是哪裡？打開高德地圖看看，我國哪一段的海岸線最像弓？

「將東方的日出調整了時空」，又當作何理解？向䒴寫過一句詞，「我背對經線，向西就停住時間」，同樣從經度的概念出發去解讀，日出如果變得更早，那意味著版圖往某個方向擴張？

再加上後面「渴望著血脈相通」，其實寓意早已呼之欲出。

緊接著後四句與內蒙有關的內容，完全被遮蔽在前四句的光輝之下，一直以來並沒有很多人在意到底是什麼意思。

但這一次來到內蒙以後，等我走完內蒙古博物館，鄂爾多斯博物館一眾展廳以後，好像突然明白了其中的意義。

蒙古高原南下的風　寫些什麼內容
漢字到底懂不懂　一樣膚色和臉孔

成吉思汗統一漠北後建立了大蒙古國，1279 年，蒙古軍南下，經歷崖山之戰後一舉攻下南宋，80% 的漢人滅亡。不知大家是否聽過「崖山之後再無中華」這句話，實際是說華夏文明從此斷層。宋朝也成為了中國歷史上最後一個由漢族主導的中央政權。

方文山早就說過自己對宋詞的推崇，現在他眾所周知的另一身分就是漢文化推廣使者，可見他對漢文化的喜歡。「蒙古高原南下的風，寫些什麼內容」，實際上是在表達自己對崖山這場侵略之戰的反對，暗諷蒙古軍文化淺薄，不懂漢字，不懂漢文化，暴殄天物般把多個朝代積澱的漢文化付之一炬。

明明是一樣的膚色和面孔，為什麼要打來打去，把文化變成廢墟？因此這幾句是在借古喻今，表達自己對國家分裂、同胞相殘局面的鄙夷。

寫到這裡大家應該明白了，這一句為什麼只能是「蒙古的風」，而不是「內蒙的風」，春晚自作聰明的魔改，其實貽笑大方。

地圖板塊上去看一看，鐵木真時代的蒙古和現在的內蒙古完全不是一個概念。

這樣一想，其實方文山在呼和浩特 cue 這首歌，也不是特別合適，只不過二十多年了，也沒什麼人在意這個問題了。

簡單愛

說不上為什麼我變得很主動
若愛上一個人什麼都會值得去做
我想大聲宣佈對你依依不捨
連隔壁鄰居都猜到我現在的感受

　　我不要含蓄地表達，我不要晦澀地暗示，就是喜歡你，就是要大聲說出來，連隔壁鄰居都能猜到我現在的感受。熱戀中的男孩們，想對心愛女孩去做任何，很多年後看起來或許有些中二的事情，可這就是青春該有的樣子。甘之如飴的情愫，**轟轟**烈烈毫無忌諱地宣洩而出，是何等地暢快。

河邊的風　在吹著頭髮
飄動牽著你的手　一陣莫名感動
我想帶你回我的外婆家
一起看著日落一直到我們都睡著

　　河邊的風，催眠的日落，騎不累的單車，放不開的手。一首歌，寫完戀愛中所有最好的樣子。那個時候，我們的願望真的只有那麼小，我想帶你回我的外婆家，一起看著日落，而你的願望，竟然只是想吃糖。

　　晴天與陽光，你手裡的棒棒糖，和著空氣裡不知名的花香，全都以同樣的頻率被協調到一起，豈止是感動。

我想就這樣牽著你的手不放開
愛能不能夠永遠單純沒有悲哀
我　想帶你騎單車我　想和你看棒球
像這樣沒擔憂唱著歌一直走

那年的我們，一人一耳戴著廉價的帶線耳機，當耳蝸裡傳來那句「我想就這樣牽著你的手不放開」，趁機羞澀地握住身邊人的手。那時候的我們真的相信，這個世界上可以只有快樂，沒有悲哀。

　　原本以為周杰倫第一張專輯中的〈星晴〉已是戀愛中純粹浪漫的極致，沒想到僅僅第二張專輯，杰倫就打破了我們的認知，再沒有一首歌可以如此純真。

我想就這樣牽著你的手不放開
愛可不可以簡簡單單沒有傷害
你　靠著我的肩膀你　在我胸口睡著
像這樣的生活我愛你你愛我

　　小小的愛情，在仲夏夜的風裡搖晃，酥軟的你淺淺地依靠著我二十歲的肩膀，我想過最害羞的事情，就是聽著你的呼吸一起睡著。我突然希望自己的身子變成一面牆，在未來很久很久的時間裡，為你將風雨遮擋。

你有多久沒有仰望過夏夜的星空
你有多久沒有聽過毫無負擔爽朗大笑
你有多久沒有因為一個簡單的表情眉飛色舞
你有多久沒有隔著手機情不自禁地嘴角上揚

　　少年時我曾經在盛夏做了一個夢，那日紅日正好，麥穗當旺。我們在無際金光中看萬物生長，然後你特別的嬉笑聲，漸行漸遠，直到淹沒在麥浪。可是長大以後，我再也沒有夢到過那一片麥田。

　　然而只要我聽到這首歌，所有的回憶便全都回來了。那片笑聲讓我想起我的那些花。我聽見了她溢出螢幕的青春氣息，我看見

她笑容開滿一整座夜晚。每次聽這首歌，都彷彿重回校園，穿越時空，遇到那個只屬於那個年紀才會愛上的女孩。

〈簡單愛〉無論從任何一個角度看它的創作，都透露出一種大繁至簡、極境至臻的魅力。學生時期青澀而單純的喜歡，是我們這批慢慢步入中年杰迷心中的桃花源。紛繁的浮世中，這般簡單和純粹成為了最奢侈的稀缺品。

《范特西》時期的周杰倫，到底是怎樣的存在，世俗的人們寫不出這樣的歌，只有眸子清澈心底無邪的精靈才可以。輕快的鼓點，簡單的吉他和弦，複變著溫暖漫美的旋律，再配上單純青澀的杰倫人聲。這世界最好的浪漫，大抵如是。

離開校園以後再聽這首歌，當那個藏在你記憶裡的女孩爽朗的笑聲再一次出現在你的耳邊，會有更多的感動。它讓我相信這個世界任何事情都會有轉機，那個曾經說過，無論我走到哪裡，你都會陪在我身邊，陪我哭，陪我笑，陪我等待，陪我開花的他或她，一時間，真的昨日重現。

如果現在的你有煩惱，如果你被滿滿地負能量壓抑地喘不過氣來，再聽一次〈簡單愛〉吧，插上耳機，安安靜靜地躺在草坪上。在那一個個有陽光的日子，天空很遼闊，白雲瀟灑地來去。我們聽著周杰倫，羞澀地說著情話，在心裡默默數著彼此細碎的小歡喜，我們輕輕巧巧地親過嘴巴，悄悄拉過彼此的手，笨拙地擁抱過，賭氣時兩人背對背不說話。

所有最好的時光，所有最初的模樣，都緩緩流淌起來。

前不久，這首歌的詞作者黃俊郎做客方文山的直播間，暢聊了〈夜七〉的創作背景。藉這個契機，我們來好好聊一聊這首歌。向舖當年也是因為對這首的喜歡，把《福爾摩斯全集》看完了。

〈夜的第七章〉，一語雙關的是周杰倫第七張專輯《依然范特西》。黃俊郎說，這首歌每一句詞背後，幾乎都藏著關於福爾摩斯的故事。

<blockquote>
1983 年小巷　12 月晴朗

夜的第七章　打字機繼續推向

接近事實的那下一行
</blockquote>

這首歌的第一句詞，是我至今無法破解的謎題。

1854 年 1 月 6 日，英國作家柯南・道爾創作人物名偵探夏洛克・福爾摩斯出生。生活在 19 世紀末 20 世紀初的他，時間線上不會與 1983 年有交集。

1893 年 12 月發表的《最後一案》中，福爾摩斯被柯南・道爾寫死，以期結束這一系列故事。但後來遭到書迷的強烈反對，作者無奈又安排福爾摩斯「假死」歸來。

所以，我更傾向性認為，〈夜七〉裡的 1983，是周杰倫錄音時唱錯了，本應是 1893，索性將錯就錯。其實在歌曲的 MV 中，杰倫將自己塑造成福爾摩斯，如果把這個時間點敲定在 1979 年也是不錯的選擇。

「打字機」一詞，意指福爾摩斯通過打字機字條上殘缺的「e」和「r」推斷出溫蒂班克就是安吉爾的《身分案》。

那麼從現在開始，伴隨著打字機的推進，請追尋我的文字。我們和福爾摩斯在另一個時空的分身周杰倫，一起踏上，這一場華麗的探險。

在〈夜的第七章〉中，周杰倫的音符早已不只是音符，是導演電影技法中的運鏡，是小說家筆下的白描。

正如大聖所言，〈夜的第七章〉的出現很大程度上改變了音樂以傳唱為主的價值觀，他可以不需要任何人傳唱，哪怕只是安靜地躺在專輯裡，你都能體會到他有如深淵般的凝視。

石楠煙斗的霧　飄向枯萎的樹　沉默地對我哭訴
貝克街旁的圓形廣場　盔甲騎士臂上
鳶尾花的徽章　微亮
無人馬車聲響　深夜的拜訪
邪惡　在維多利亞的月光下　血色的開場

維多利亞：柯南‧道爾在《最後致意》的〈序言〉中稱：「福爾摩斯開始他的探案生涯是在維多利亞朝晚期的中葉，中經短促的愛德華時期。」

江隱龍先生的一段話我一直很喜歡，他說「維多利亞時代」一度是英國人最為華麗的歷史名詞。古典信仰與工業革命構建成奇妙混合，這一時代無論從物質角度還是從精神層面都被深深地賦予了「蒸汽朋克」的印記。閃現在〈夜的第七章〉的石楠煙斗、盔甲騎士，還有鳶尾花徽章等意象，也是這種時代印記在另一個世界的瑰麗轉身。

倫敦是著名的霧都，而石楠煙斗是福爾摩斯的身分標記，華生曾在《銅山毛櫸案》的故事中細緻描繪過倫敦冬末春初的濃濃黃霧。而枯萎的樹，指的是《馬斯格雷夫禮典》案中被雷電擊毀的老榆樹，通過樹的丈量，福爾摩斯找到了查理一世留下的皇冠。

貝克街旁的圓形廣場，大概是大家最熟知的意象，看過名偵探柯南《貝克街的亡靈》的杰迷對此不會陌生。1881 年至 1904 年，

福爾摩斯與華生一直居住在貝克街 221 號 B 寓所。

　　圓形廣場，意指倫敦名勝特拉法爾加廣場，出自《巴斯克維爾的獵犬》一章；盔甲騎士出自《三個同姓人》；鳶尾花被認為是上帝的天使所賜予法國國王的聖物，法國王室以鳶尾花徽章作為象徵，福爾摩斯具有四分之一的法國血統；無人馬車出自《孤身騎車人》；深夜的拜訪出自《歪唇男人》。

　　福爾摩斯與華生共同辦理的第一個案件是《血字的研究》，英文為 *The Study on Scarlett*，直譯為《暗紅色（血色）研究》，這便是這對絕代雙驕的血色開場。

消失的手槍　焦黑的手杖
融化的蠟像　誰不在場
珠寶箱上　符號的假象
矛盾通往　他堆砌的死巷　證據被完美埋葬
那嘲弄蘇格蘭警場　的嘴角上揚

　　這一連串的歌詞，都將故事中凶手的狡猾與囂張，展現得淋漓盡致，懸念陡升。配合著周董完美的唱腔，黃俊郎的詞也同時達到了巔峰，抽絲剝繭般的敘述讓懸案一步步被揭開，那隱藏在維多利亞月光下的罪惡即將被暴露在清晨陽光明媚的貝克街道。

　　消失的手槍出自《雷神橋之謎》，焦黑的手杖出自《紅髮會》；融化的蠟像出自《空屋》中的不在場證明；珠寶箱出自《四簽名》；符號的假象出自《跳舞的小人》；堆砌的死巷出自《諾伍德的建築師》，證據被完美埋葬出自《米爾沃頓》米爾沃頓燒毀了書信等證據；福爾摩斯常常嘲笑蘇格蘭警場的官方偵探辦案無力。

　　懸念迭起，引人入勝。

　　這個世界上再也沒有第二首歌，可以將音符與懸疑探案的故事

性、人物的情緒與性格，畫面感的營造，如此渾然一體地結合。包括周杰倫自己其他的歌。

當然，要營造出這樣的效果，鍾興民和林邁可的編曲也是功不可沒。

　　　　　　如果邪惡　　是華麗殘酷的樂章
　　　　　　那麼正義　　是深沉無奈的惆悵
　　　　　　　它的終場　我會　親手寫上
　　　　　　那我就點亮　　在灰燼中的微光
　　　　　　晨曦的光　　風乾最後一行憂傷
　　　　　　那麼雨滴　　會洗淨黑暗的高牆
　　　　　　　　黑色的墨　　染上安詳
　　　　　　散場燈關上　紅色的布幕下降

　　如果邪惡是首華麗殘酷的樂章。音樂是福爾摩斯的至愛，這可能也是杰倫創作這首歌的原始動機。《紅髮會》中華生寫道：「我的朋友是個熱情奔放的音樂家，他本人不但是個技藝精湛的演奏家，而且還是一個才藝超群的作曲家。」

　　那麼正義是深沉無奈的惆悵。《格蘭其莊園》中福爾摩斯說：「華生，不，我不能這樣做。傳票一發出便無法搭救他了。曾經有一兩次，我深深意識到，由於我查出罪犯而造成的害處要比犯罪事件本身所造成的害處更大。」

　　它的終場我會親手寫上。《最後一案》裡，福爾摩斯對犯罪界的「拿破崙」莫里亞蒂教授說：「如果能保證毀滅你，那麼，為了社會的利益，即使和你同歸於盡，我也心甘情願。」在歐洲大陸的驚險旅行中，他對華生說：「如果我生命的旅程到今夜為止，我也可以問心無愧地視死如歸。由於我的存在，倫敦的空氣得以清新。」

那我就點亮在灰燼中的微光。《布魯斯──帕挺頓計畫》中福爾摩斯給哥哥邁克羅夫特發電報：「黑暗中見到了一絲光亮，但可能熄滅。」

晨曦的光風乾最後一道憂傷，那麼雨滴會洗淨黑暗的高牆。指在《巴斯克維爾的獵犬》中出現過的達特莫爾監獄。

黑色的墨染上安詳。《兩婦人奇案》裡，福爾摩斯通過辨認黑墨水和藍黑靛青墨水，發現了罪行的證據，卡靈福德公爵夫人則因此獲得了安寧。

散場燈關上紅色的布幕下降。《最後致意》的〈序言〉中說：「是該收場了，不管是真人還是虛構的，福爾摩斯不可不退場。」

事實只能穿向　沒有腳印的土壤
突兀的細微花香　刻意顯眼的服裝
每個人為不同的理由戴著面具說謊
動機也只有一種名字那叫做欲望
越過人性的沼澤誰真的可以不被弄髒
我們可以　遺忘　原諒但必須知道真相
被移動過的鐵床
那最後一塊圖終於拼上

事實只能穿向沒有腳印的土壤。《黑天使奇案》中，由於在費爾斯屍體旁沒有發現腳印，而認為他是自殺身亡，但福爾摩斯發現凶手是在樹上行凶的。

突兀的細微花香，指《海軍協定》中，福爾摩斯手撫玫瑰花發表了一大篇熱情洋溢的〈玫瑰頌〉；刻意顯眼的服裝，指福爾摩斯多次利用化妝術偽裝自己進行探案；每個人為不同的理由帶著面具說謊，指《黃面人》中，芒羅太太為了保護丈夫和新建的家庭，對

丈夫隱瞞了事情的真相，當她自己的女兒出現在窗口時，她給她戴上灰色的面具。

　　福爾摩斯最著名的關於沼澤的故事是《巴斯克維爾的獵犬》，沼澤吞沒了陰險的斯泰普頓，但更可怕的卻是陰暗的欲望和人性。

　　福爾摩斯認為，如果是情有可原，他可以放走罪犯，但前提是罪犯必須對他坦誠。《黃面人》中他說：弄清真相總比無休止的懷疑好得多。

　　被移動過的鐵床。指《斑點帶子案》中，斯托納小姐的床被用螺釘固定在地板上，她移動不了；那最後一塊圖終於拼上。指《賴蓋特之謎》中，福爾摩斯冒著危險找到了一張便條被撕走的部分，從而判斷坎寧安父子謀殺了他們的車夫柯萬。

<div style="text-align:center">

我聽見腳步聲預料的軟皮鞋跟

他推開門晚風晃了煤油燈　一陣

打字機停在凶手的名稱我轉身

西敏寺的夜空　開始沸騰

在胸口綻放　豔麗的死亡

我品嘗這最後一口甜美的真相

微笑回想正義只是安靜的伸張

提琴在泰晤士

</div>

　　我聽見腳步聲，預料的軟皮鞋跟。他推開門，晚風晃了煤油燈一陣。《波西米亞醜聞》中，華生夜訪福爾摩斯，不一會兒，假裝成馮·克拉姆伯爵的波西米亞國王也恰好來訪，他穿著「一雙高到小腿肚的皮靴，靴口上鑲著深棕色牛皮」，福爾摩斯卻早已推測到來者是誰。

　　打字機停在凶手的名稱我轉身，西敏寺的夜空開始沸騰。西

敏寺指的是倫敦著名的威斯敏斯特大教堂，是歷代英國國王加冕登基、舉行婚禮慶典的地方，也是王室陵墓所在地。除王妃戴安娜外，牛頓、達爾文、邱吉爾等也都埋葬於此。

《米爾沃頓》中，神祕造訪的美麗女子將子彈打進了米爾沃頓的胸膛，豔麗的死亡；福爾摩斯無數次把辦案的成果都無償轉讓給官方，他說，工作就是最好的獎賞。這便是他品嘗真相、伸張正義的方式。

最後一句，提琴在泰晤士，呼應副歌部分，如果邪惡是首華麗殘酷的樂章。福爾摩斯的小提琴技藝一流，寫到最後，站在倫敦泰晤士河邊的，是福爾摩斯，也是周杰倫。

這首歌，我想從 MV 開始說起：

「噹噹噹！」火車經過，阿杰扶著自行車在路口等紅燈，皮夾不小心落地，展開，裡面夾著一個女孩的照片，阿杰小心翼翼拾起錢包，動作緩慢中帶著愧疚。

回憶起三年前，杰倫在一所醫院做清潔工，認識了患者明天，也就是前面照片裡的女孩，兩人互有好感，日久生情。

只可惜，美麗的故事一開始，悲傷就在倒計時。

一天，另一個叫小君的女孩出現在醫院，與杰倫擦肩而過。彼此對視一眼以後，都認出了故人。

時間線再度穿越到幾年前，原來杰倫以前是黑社會，向杜哥提出金盆洗手以後，杜哥只是把他揍了一頓，並留下一句：「你對得起小君嗎？」

我想小君可能是杜哥的妹妹，也是杰倫彼時的未婚妻。杰倫退出社團，也意味著他和小君這段感情的結束。

自此以後，阿杰隱姓埋名，並且在醫院認識了明天。小君再見到當年放棄自己的舊愛，心有不甘，到醫院刨根問底阿杰的下落。

怎奈此時的阿杰，心裡全都是明天，阿杰陪明天一起對抗病魔，經歷生死，明天一次次病情發作，每次阿杰都無微不至地陪伴，每一縷清晨的陽光，都是他們相愛的見證。

可是這一天，阿杰在病房沙發上睡著以後，恰巧明天離開之際，小君找到了這裡。小君一番埋怨以後，與阿杰擁抱，出於愧疚、補償或者說不清道不明的情緒，阿杰沒有推開小君，安撫著她。

這時候，明天拿著兩個霜淇淋推開了門，看到這一切，情緒急轉直下，轉身離去，躲在牆角哭泣。自此，阿杰和明天的故事也宣佈落幕。

回到歌曲最初的那一幕場景，火車「噹噹噹！」過去後，阿杰撿起錢包收好，正抬起頭時，看到了對面的明天。旁白寫道：「這是我們三年後第一次見面。」

故事有很多留白，可我很想追問，在醫院病房，明天看見阿杰和小君擁抱的那一幕，究竟算不算誤會？

如果是，兩個曾經的人，為什麼三年都不找對方解釋，從此形同陌路？如果阿杰放不下小君重溫舊夢，為什麼皮夾裡，還留著明天的照片？

如果想明白了這些，回頭再聽這首歌，或許會有新的體會。

<div style="text-align:center">

久未放晴的天空　依舊留著你的笑容
哭過　卻無法掩埋歉疚

</div>

我們有過美好的回憶，甚至經歷生死，但最終竟然以這種方式分開。那天並不是誤會，那個擁抱是我曾經對她的虧欠。只可惜一個虧欠的彌補，又是另一個虧欠的開始。

我可以解釋這一切，但我們的感情，終究是有了瑕疵。我不知道如何繼續面對你，我懦弱地選擇了離開。沒有你以後的天空，再也沒有過陽光，我也變得行屍走肉。

你叫明天，我也終於沒有了明天。

<div style="text-align:center">

風箏在陰天擱淺　想念還在等待救援
我拉著線　複習你給的溫柔

</div>

風箏在藏藍色的天空中失去速度，墜落，劃開心臟的所有脈絡。回憶像把手術刀，周而復始，一遍一遍切割傷口。我是如此想你，每一個起風的夜裡，每一處人群的縫隙，都有你溫柔的痕跡。

那天，我只是無意中提到想吃霜淇淋，你竟勉強著自己虛脫的身體，跑去很遠的地方為我買回來。

> 曝曬在一旁的寂寞　笑我給不起承諾
> 怎麼會　怎麼會　你竟原諒了我

我曾經承諾你完美無瑕的喜歡，但是沒有做到，無論我陪你多少個日日夜夜，終究是洗不了那一幕的殘忍。可是你竟然原諒了我，你竟然替我解釋，那個擁抱只是安慰。你的原諒，讓我無地自容，你的大度，讓我心疼不已，我想我是配不上你這般善良與溫柔的。

> 我只能永遠讀著對白　讀著我給你的傷害
> 我原諒不了我　就請你當作我已不在

就留我一個人默默獨守回憶，假裝深情地把對你的傷害掛在嘴邊，假裝深情地用文字寫下我們的故事，假裝深情地把你的照片留在我的皮夾裡，所有這些都是用來給自己心理暗示，關於我還喜歡著你這件事。你曾說真正喜歡一個人，是不會把喜歡掛在嘴邊的。現在想來，連這最後一句，「就請你當作我已經不在」，也是渣男分手時最慣用的語錄。

> 我睜開雙眼看著空白
> 忘記你對我的期待讀
> 完了依賴　我很快就離開

每一次對前任的信誓旦旦，都會變成現任的傷痕累累。我們都喜歡木心的〈從前慢〉，如果一生只能愛一個人，就不會這麼複雜了。我該走了，我會把你忘得乾乾淨淨，等時間慢慢刷白回憶。我會忘記你的好，你也只需要記住我的狠心。

　　從此相忘於江湖，我終於失去了你。
　　如果可以重來一次，我希望從十六歲那年就和你遇見。

八千里的雲和風花雪月
要怎麼被形容成　壯懷激烈
月再圓在沒有你的中秋節
要怎麼夠得上　一輪皎潔

從蝶戀花到花戀蝶
有一種心情藏在看不見的第三闋
豪放與婉約　交叉的細節
蘇軾和李清照又怎樣瞭解

把酒問晴天　青天不語
試問卷簾人　卻道依舊

平平仄仄裡的世界
我要的這一種離別
落筆後要怎麼寫

楓

緩緩飄落的楓葉像思念

我點燃燭火溫暖歲末的秋天

極光掠奪天邊

北風掠過想你的容顏

我把愛燒成了落葉

卻換不回熟悉的那張臉

　　〈楓〉由周杰倫作曲，彈頭作詞，鍾興民編曲，收錄於周杰倫 2005 年 11 月 1 日發行的專輯《十一月的蕭邦》中。

　　先聊歌詞部分，因為向舸自己也填過很多詞，這部分可能多說一點。這首〈楓〉在彈頭自己的作品序列中，當屬上乘，情緒飽滿，修辭得當。但是相較文山的詞而言，還是差點火候。

　　首先，「愛」一字用得過多，一共出現七次，就顯得有些油膩。大聖在聊到〈對不起〉的時候，也說過，那首歌通篇只有一句「對不起」，卻感到方文山敘述的每一個場景都蘊含著濃濃的歉意，這種手法相比其他直截了當的歌詞直訴，更顯高級。

　　其次，彈頭選擇的意象，通篇都是「燭火」、「極光」、「北風」，意象過於宏大就會讓情感帶入比較難一點。

　　好的詞，會讓每個聽到它的人，感覺那首歌就是寫給自己的。大家可能都聽過文山寫給阿桑的〈一直很安靜〉，兩首詞遣詞造句的套路是相似的，比如「我們的愛情，像你路過的風景」對標「清晰透明，就像美麗的風景」，比如「你說愛像雲」對標「緩緩飄落的楓葉像思念」。

　　馬上讓我上一段的評價打臉的是，這首詞文山竟用了比〈楓〉更多的九次的「愛」，我們發現這裡竟然不會顯得

膩，這就是文字的魅力。所以反覆出現「愛」，也不是不可以，就看怎麼用了。彈頭的詞，還是缺了一些文山筆下諸如「原來緣分是用來說明，你突然不愛我這件事情」，「明明是三個人的電影，我卻始終不能有姓名」這樣讓情感迅速代入的靈魂佳句。

這次杰倫以鋼琴開場，延續了〈黑色幽默〉及〈擱淺〉的風格，旋律盪氣迴腸之餘，鏡頭卻在我們面前徐徐推進一幅深秋意味，與《十一月的蕭邦》整體氣質十分吻合。杰倫略帶沙啞的唱腔，撲面而來的惆悵蕭瑟，讓空氣中凝結出回憶，冷冷的風，吹打著秋季緩緩飄落的楓葉，思念化成一頁動人的沉寂詩篇。

這首歌，是杰倫極其展現唱功的作品，再有人說杰倫唱功不好，就讓他聽一遍〈楓〉吧。只可惜，以後的杰倫，恐怕不會再給自己寫這樣的歌為難自己現在的嗓子了。

那個曾經可以在演唱會上連續駕馭〈楓〉和〈擱淺〉的少年，終究還是會被歲月留下一些痕跡，就像今年斯台普斯球館三十七歲的詹姆斯終究不再擁有 2012 年的速度和力量。

這首歌的彩蛋，恐怕就是 MV 了。兩部連貫的 MV，上集是周董的〈楓〉，下集是好友劉畊宏的〈彩虹天堂〉。

周杰倫和朋友劉畊宏及劉的女友來到飯店，服務員驚訝地看著眼前的三個人，想說些什麼，周杰倫卻搖頭示意他什麼也不要問。周杰倫眼看著女孩和劉畊宏日益深厚的感情，把心事埋藏在了心裡。

一次三人一起吃飯，周杰倫得知他們準備結婚，心酸之餘藉口有事匆匆離去，卻把手機遺落在了餐桌上。女孩到周杰倫家中送回手機，發現了自己以前和周杰倫的合影，此時周杰倫站在她身後問道：「你想起來了嗎？」

原來女孩和阿杰曾是一對相愛多年的戀人，他們曾有過美好的過去，而這些都被阿杰用照片的方式做了收藏。原本他們快要結婚，女孩卻意外發現自己得了腦瘤，做了手術後失去了記憶。阿杰

為了給女孩治病，只好離開她去掙錢，回來時卻發現了女孩和自己的好朋友阿宏在一起了。

　　原來在女孩住院期間遇到了阿宏，阿宏被女孩所吸引，給予無微不至關懷，女孩在不記得阿杰的情況下被阿宏的舉動感動，並接受了他。阿杰回來看著女孩現在的幸福，只好把痛苦埋在了心裡。

　　思緒回到現在，女孩恢復了記憶，明白了一切，她無法忘記阿杰，更難以面對阿宏，她能做的只有離開。在離開這座城市時，她給阿杰和阿宏留下了同樣的信：「我無法找回過去喪失的記憶，也無法留住現在美好的幸福，未來的一切相信僅剩下傷害，我不知道怎麼面對過去和現在，所以選擇一個人的未來，也許我永遠到不了彩虹天堂。」

窗外的雨　在喧嘩
淹沒了那年你聽不見的回答
而我挽留的話
還來不及表達
都已經在風中沙啞

那天你剛剛燙完的頭髮
淋濕了　還是很好看
小麥色的臉頰　瓷一樣的光滑
楓樹都開出來了花
我卻沒有勇氣吻你一下

楓葉盤旋飄落的優雅
是我學不會的瀟灑

花海

静止了　所有的花開
遙遠了　清晰了愛
天鬱悶　愛卻很喜歡
那時候我不懂　這叫愛

　　那年 10 月，那一班綠皮火車從六百三十一公里外開來，轟轟烈烈經過我的面前，帶走你所有的行李，而我躲在江南小鎮綿綿細雨的背後，靜靜看著它經過，然後離開，我沒有把它攔下來。那一天，旁邊小店廉價的音響，反覆播放著這首〈花海〉，我隻字不提挽留。

　　然而，在列車開走後的第一百三十六個下午，我竟然可以看見所有的花開都靜止了。拓海說，開車的時候看外面的風景變得越來越慢，老爸說那是因為你越來越快。原來，當我離開你的距離越來越遠，才越來越看清楚我對你的依賴。

　　花開如愛，美不勝收，當時只道是尋常。那段時間我對你的愛理不理，讓你很鬱悶吧，現在才發現被你黏著的我原來是開心的。當我們距離變得遙遠，我才終於明白，原來這就是愛。

　　這首〈花海〉的電台版中，周杰倫用專屬於他的語調說著：「你現在收聽的是……。今天的主題比較多，本身有很多在海邊拍的 MV……。但是這首歌不是在海邊拍，而是在花裡拍的，因為它叫做「花海」……。」

　　打開歌曲 MV，故事很簡單，杰倫只是在樹叢中深情款款、專注歌唱的旁觀者。女主徘徊在花海中，回憶著與男主纏綿悱惻的過去，這便是我這個故事的開始。

你喜歡　站在那窗台
你好久　都沒再來

彩色的時間染上空白
是你流的淚暈開

　　我站在你經常站的那個窗台前，再看一遍那片花海，等了好久你都沒來。我不知道遠方的你什麼時候才會回來，只是希望我們的故事未完待續。原本彩色的時間忽然染上了空白，抑或許是被淚水暈開的原因。

不要你離開　距離隔不開
思念變成海　在窗外進不來
原諒說太快　愛成了阻礙
手中的風箏放太快回不來

　　異地戀真的讓人很煎熬啊。我很想你的時候，就是得抱到你啊。我想欺負你的時候，就是得拳拳到肉啊。你永遠對我說著，距離隔不開我們的感情，可是當思念澎湃而來，卻無法放肆釋懷的情緒你要我怎樣忍耐。我就像一條被擱淺的魚，眼睜睜看著一窗之隔的海水，硬生生窒息而亡。

　　一次、兩次、三次，每一次我需要你的時候，你都不在我身邊。我知道這不是你的錯，於是乖巧的我一次一次地體諒。可是，越愛就越痛，愛反而成為了我們的阻礙。怪不得，異地戀分手的時候，常常是愛得最用力的時候。

　　很多人說，副歌剛開始，那一句「思念變成海，在窗外進不來」，是不是破音了？周杰倫是不是太用力了？確實，這首〈花海〉真的比他其他歌用力一些。

　　電台裡周杰倫說：「不要認為它有破音噢！……因為仔細聽它其實是鼻腔裡轉音的一個方式……。」

其實，這是周杰倫為實驗島式唱腔時候，刻意製造的突兀滑音，想通過這種快要破音的邊界來表達歌曲的感情。

不要你離開　回憶劃不開
欠你的寵愛　我在等待重來
天空仍燦爛　它愛著大海
情歌被打敗　愛已不存在

我後悔當初沒有攔下你去遠方的列車，我問你可不可以重來一次，彌補虧欠你的寵愛。而你卻說：「算了吧。天空仍燦爛，它愛著大海。」

終於明白，我們每個人的青春都要結束，就像手中的風箏，或許只屬於少年。我們的故事，終究伴隨著七里香的芬芳，擱淺在晴天的花海裡。

很多人至今沒有聽懂這首歌的歌詞，確實很費解，你是還在想著海吧？這首歌裡……根本也沒有花啊！……為啥叫花海呢？

我也想了很久，這首歌裡最難理解的兩句恐怕就是：

天鬱悶　愛卻很喜歡
天空仍燦爛　它愛著大海

我想天空的天，就是天鬱悶的天吧，那時候你對我百般討好，我對你愛理不理，如今我想重來，你卻說要追求自己的海闊天空。

情歌被打敗，愛已不存在。這首歌整首歌都在押[ai]（愛）的韻腳，但是愛已不存在。

重填〈花海〉

又到了　十九號門牌
等好久　你都沒來
這故事　像是個意外
那回憶也只剩個大概

台階下　長出了青苔
它們總　綠得太快
那一年　你就從這離開
而我卻還是常來

風吹過陽台　鞦韆在搖擺
消失的年代　又清晰了起來
我像個小孩
甜蜜會依賴
手中糖果紙一直攥到現在

運河扶手外　水花還在拍
輪船沒有開　想像櫻花都在
斑斕的沙灘　海鷗飛回來
連我的表白　都好像剛才

　　很多人可能不知道，〈花海〉的歌詞由周杰倫在杰威爾公司的兩位同事合力完成。周杰倫開放了這首歌的填詞權，讓公司有創作興趣的同事比稿，結果古小力和黃凌嘉的歌詞勝出；周杰倫將兩人的歌詞精華部分結合，創作了這首〈花海〉。

橡樹的綠葉啊　白色的竹籬笆
好想告訴我的她　這裡像幅畫

　　遠在英國（橡樹是英國的皇家之樹）求學的男孩，面對倫敦泰晤士河畔的風光，耳邊響起西城男孩的那首〈My Love〉。此刻他多想把眼前如詩如畫的景象，分享給自己的女孩。

去年的聖誕卡　鏡子裡的鬍渣
畫面開始沒有她　我還在裝傻

　　又一年耶誕節到了，男孩卻再也收不到她的祝福。大街上空無一人，家家戶戶圍坐火爐邊其樂融融，男孩也準備了兩個人的晚餐，假裝她不曾離開。可是鏡子裡滿臉鬍渣的樣子，卻嘲笑著他自欺欺人。

說好為我泡花茶　學習擺刀叉
學生宿舍空蕩蕩的家
守著電話卻等不到她

　　「聖誕卡」、「泡花茶」、「擺刀叉」，這些異國他鄉的文化，總是困擾著他的女孩。男孩回憶起那天女孩信誓旦旦說自己一定可以學會的樣子，真的很可愛，可他卻再無福消受。《人鬼情未了》中男主薩姆說過一句話：「當我感到快樂時，我最害怕的就是失去它。」

心裡的雨傾盆而下　也沾不濕她的髮
淚暈開明信片上的牽掛　那傷心原來沒有時差

當眼淚暈開明信片上的牽掛，現實和虛幻在此交融，此刻與過去也在「明信片」這個對象中聯繫到一起。等男孩子拿到信時，女孩已經香消玉殞。

> 心裡的雨傾盆而下　卻始終淋不到她
> 寒風經過院子裡的枝椏
> 也冷卻了我手中的鮮花

原來兩個人只是「明信片」和「時差」的距離。而如今已是陰陽兩隔。雨水可以穿越她的身體，那麼近卻觸不可及。多想再緊緊地抱住一次，可一切像風化於無形。

許多華人在歐洲、美洲、澳洲求學，行李中總是有張周杰倫的專輯，這首〈心雨〉杰倫特別送給這些遠在他鄉的歌迷，思念家鄉和親人的時候，終於有了一首華語版的〈My Love〉。

歌曲講述了一個留學在外的學生與即將去世的女友的淒美的愛情。女友即將病逝，卻想著在外留學的男友，想託人給男孩捎信，但是信送到他家時，男孩還沒有回來。等到男孩子回家拿到信時，女孩已經香消玉殞。

方文山筆下的〈心雨〉，把感情都融入場景和對象的描寫，甚至角色心理也用了「心裡的雨傾盆而下」這種隱喻手法，是為悲傷的浪漫。有點類似《人鬼情未了》的導演運用的心理蒙太奇的表現手法，用陶器和音樂營造了一種氛圍，引起了人們的聯想，從而達到了導演表現故事的目的。

把音樂當作一種媒介，讓生者與逝去的靈魂在時空中來回穿梭。

歌詞裡明明寫的是「原來詩跟離別可以沒有結尾」。可是六年後，你竟然堅決用這首歌將〈七里香〉的故事結尾。

沒錯，收錄在《跨時代》中的這首〈我落淚情緒零碎〉就是六年後〈七里香〉的續集。

上聯〈七里香〉，下聯〈我落淚〉，橫批〈北斗星〉。這三首歌，都是周杰倫作曲，方文山填詞。

我們來展開分析下三首歌的歌詞：

雨下整夜　我的愛溢出就像雨水
院子落葉跟我的思念厚厚一疊

——〈七里香〉

因為那一句「很有夏天的感覺」，所以我們知道這一句描寫的是夏天的一個雨夜。

聽夜風繞過幾條街　秋天瘦了滿地的落葉

——〈我落淚〉

同樣是落葉，但這句裡描寫的是秋天一個起風的夜。

夏天如同思念般厚厚的落葉，到了秋天卻消瘦了，「瘦」字取自李清照的「綠肥紅瘦」一詞，表示思念也變少了。夏天的甜蜜，到了秋天只剩下傷心。是不是應了〈北斗星〉裡的那句——「只有夏天盛開的玫瑰放肆的嘲笑落葉」。

窗台蝴蝶像詩裡紛飛的美麗章節

——〈七里香〉

地上斷了翅的蝴蝶

<div align="right">──〈我落淚〉</div>

同樣是蝴蝶的意象，熱戀的時候讓人想到的是詩裡的美麗章節，分別時候卻斷了翅膀，我想熱戀裡的那首詩，最後終究是沒有寫下去。

把永遠愛你寫進詩的結尾　你出現在我詩的每一頁

<div align="right">──〈七里香〉</div>

感性的句子都枯萎凋謝
我不想再寫　隨手撕下這一頁
原來詩跟離別　可以沒有結尾

<div align="right">──〈我落淚〉</div>

這兩句，大家都能看明白了。〈我落淚〉歌詞裡明明寫的是「原來詩跟離別可以沒有結尾」，可是沒有結尾，也是一種結尾，六年後，你還是用〈我落淚〉將〈七里香〉的故事結尾。這就是〈北斗星〉裡的那句──「你竟然堅決將故事結尾」。

我六年前早就構思好了詩歌的結尾，裡面有永遠愛你的句子，可是後來，竟然沒有結尾。你原本在我詩的每一頁，可是後來，感性的句子全都枯萎凋謝。我不想再寫詩了，我的詩裡也不會再有你了。

詩沒有結尾，我和你也沒有結果。

直到那一句，「冷的咖啡，我清醒著，一再續杯」，我終於回憶起，「冷咖啡離開了杯墊」，原來是我一直忘記，你只是我不能說的祕密。

　　天涯的盡頭是風沙　紅塵的故事叫牽掛
　　封刀隱沒在尋常人家　東籬下閒雲野鶴古剎

　　還有人記得，《大話西遊》中紫霞在沙漠的漫天黃沙中孤身走向天涯盡頭的那一幕場景嗎？

　　紅塵的故事，要從很久以前說起。

　　紫霞原是佛祖的燈芯，貴為天仙。她武力超群，在電影《大話西遊》的開篇戲虐二郎神和四大護法的橋段中，可見一斑。

　　但是她單純執著，為愛癡狂，只羨鴛鴦不羨仙，為了尋找自己的愛情不顧一切私下凡間。

　　她甘心封刀隱沒在尋常人家，於東籬之下，與閒雲、野鶴、古剎為鄰。

　　她說：「倘若不能與喜歡的人在一起，就算讓我做玉皇大帝，我也不會開心。」

　　快馬在江湖裡廝殺　無非是名跟利放不下
　　心中有江山的人豈能快意瀟灑
　　我只求與你共華髮

　　當《大話西遊》的故事被一次又一次解構，大家更多討論的是「若不帶金箍，如何救你？若戴上金箍，如何愛你？」的成人世界無奈。

　　當所有人如癡如醉於至尊寶和紫霞的愛情童話，當所有人在紫霞赴死以後期待奇蹟出現他們再一次團圓，當所有人因為夕陽武士最後親吻了那個女孩而覺得遺憾被彌補。

　　誰還記得，紫霞也曾是第三者。

　　盤絲洞初遇，紫霞便知至尊寶是有妻子的。她甚至知道至尊寶

此行的目的就是為了救白晶晶，知道他們夫妻情深。

但是紫霞的喜歡，自成一個世界，她全然不會顧及半分世俗倫理。在她眼裡，眼前的這個男人，他有其他的身分和過往，一點也不重要。

紫霞的愛這般純粹，若是放到現實中，或許會遭來謾罵。一句「上天註定」，就可以成為你肆意妄為的理由？但是在紫霞的愛情觀裡，就是這樣的。

至尊寶，你有你心中放不下的江山，你不能快意瀟灑，但我偏要和你在一起，只求與你共華髮。

劍出鞘恩怨了　誰笑
我只求今朝擁你　入懷抱
紅塵客棧風似刀　驟雨落宿命敲

當至尊寶在城牆之下，拔出紫青寶劍，紫霞已知此生，驟雨落宿命敲。

「誰拔出我的紫青寶劍，誰就是我的如意郎君。」這不是幼稚，是信念。她認定了一件事，就不會改變。

氣貫雲霄，相信「上天的安排」，癡迷著，幸福著，一路狂奔，奮不顧身，享受這一個就要開始的風華絕代的故事。

任武林誰領風騷　我卻只為你折腰
過荒村野橋尋世外古道
遠離人間塵囂
柳絮飄執子之手逍遙

直到紫霞想親吻至尊寶時，至尊寶卻推開了她，此時紫霞才明白，至尊寶沒有忘記白晶晶。

直到紫霞鑽進至尊寶的身體，詢問那顆像椰子一樣大的心臟。然後，她神情落寞地對自己說：「我懂了。」

紫霞在至尊寶的心中留下一滴眼淚後，就離開了。沒有哪怕一句的糾纏。

彷彿一夜長大，收起了往日的驕縱。苦笑一番後，便消失在了開篇的沙漠之中。

這就是紫霞的愛：你若愛我，我便義無反顧；若不愛，我便離開。

但是，當至尊寶出現在牛魔王的婚宴上，紫霞發現，這個男人竟可以隨意地和其他女子結婚，或許他和他娘子的感情並沒有那般深厚。

既然你可以愛別人，為什麼不可以愛我？

當至尊寶說出那段關於一萬年的表白後，她再一次回到了最初義無反顧的狀態。

其實紫霞又何嘗不知至尊寶還是在騙她，但是這個時候她已然瞭解自己早已無法置身事外。如果是騙，繼續騙就好了。如果是夢，不要醒來就好了。

紫霞說：「騙就騙吧！就像飛蛾一樣，明知道會受傷，還是會撲到火上。飛蛾就那麼傻！」傻得那麼的可愛。

飛蛾，世間任何一個愛上已婚男人的女子。

這武林花花世界，各領風騷。可是我卻只想留住有你的溫柔，哪怕是片刻與你做一對神仙眷侶，只是過一段快活逍遙的日子，也好。

客棧嘛，提供片刻的住宿而已。

紅塵客棧，註定只為短暫的愛而停泊。

至尊寶，我願意做你的紅塵客棧。

「我知道有一天，他會在一個萬眾矚目的情況下出現，身披金甲聖衣，腳踏七色雲彩來娶我。」她說這番話時，天真又癡迷。

青霞諷刺她是神經病，她說：「這不是神經病，是理想。」

> 簷下窗櫺斜映枝椏　與你席地對座飲茶
> 我以工筆畫將你牢牢地記下
> 提筆不為風雅

只是，至尊寶對紫霞，不是一見鍾情，也沒有海誓山盟，更談不上刻骨銘心。甚至因為白晶晶，而帶著天然的抗拒。

想想他們之間的故事，至尊寶和紫霞在一起的動機就只是為了拿回月光寶盒。他們在沙漠裡告別，在牛魔王的婚宴上，至尊寶用濫俗的表白欺騙了紫霞。然後一段打打殺殺後，至尊寶便墜入懸崖，直到被十三娘殺死。

到底有沒有人真的想過，為什麼他們會愛上？

為什麼至尊寶為了找尋五百年後的白晶晶，卻愛上五百年前的紫霞？

為什麼明明有愛著的人，卻愛上另一個人？

為什麼我們只是經歷了席地對坐飲茶這般司空見慣的事情，便將你牢牢地記下？

提筆不為風雅，我從來沒有刻意去喜歡你。

至尊寶墜崖後醒來，菩提老祖告訴他夢裡叫了晶晶這個名字九十八次。至尊寶說：「晶晶是我娘子。」這便是他愛白晶晶的理由。

菩提又說：「還有一個名字叫紫霞的你叫了七百八十四次。」

於是，有了那段關於愛一個人需不需要理由的經典對白。

至尊寶愛白晶晶是有理由的，但是愛上紫霞是沒有理由的。

那段關於一萬年的表白，至尊寶第一次說，是欺騙；第二次說，已是深愛。

　　愛一個人不需要理由，從不愛到深愛，也不需要過程。

　　當年被他推開的紫霞已經悄無聲息地抵達他靈魂的深處，而他卻不自知。至尊寶對於紫霞，是知不可得，而不能忘。

　　至尊寶請求十三娘剖開他的心臟，當他看到紫霞留下的眼淚時，他明白自己已經愛上了紫霞。

　　也直到這時他才知道，原來紫霞一開始就知道了至尊寶愛的不是她，卻願意放棄一切去陪他拿回月光寶盒。

　　愛上一個人，原來真的可以只是一瞬間。

　　只是，當意識到，已經來不及，那時紅顏近晚霞。

<div align="center">

燈下　歎紅顏近晚霞

我說緣分　一如參禪不說話

你淚如梨花　灑滿了紙上的天下

愛恨如寫意山水畫

</div>

　　那天我鳳冠霞帔，你意氣風發。

　　我化好了妝等你來接我，你駕著七彩祥雲卻只是路過。

　　我已知我們的緣分，註定到此為止。

　　那日我大戰群魔，你淚如梨花灑滿了紙上的天下，戴著緊箍圈卻放了手。

　　這一世品嘗了所有愛恨苦楚，架著金箍棒轉身。

　　從此黃沙漫漫，再沒有一個姑娘在腳底點上三顆痣，囂叫著宣告主權。

　　不會鑽進心臟，流下明知南牆偏要撞的眼淚。

　　從此後世流傳我們相愛的祕聞，只有開頭。

當至尊寶一心一意要用月光寶盒拯救白晶晶的時候，他愛的是白晶晶。當他戴上金箍拯救紫霞的時候，他愛的是紫霞。

他要找回晶晶，也要拯救紫霞。他愛白晶晶，並不因為他後來和紫霞轟轟烈烈的愛情減少一分。他愛紫霞，也不會被當初和白晶晶的感情牽連一絲一毫

不論晶晶還是紫霞，他都要將愛情進行到底。

很多時候，我們總是不願意承認我們可以愛幾個人。我們不願意承認，愛情是一陣子，不是一輩子。似乎只有情有獨鍾的故事才足夠感人，只有始終不渝的堅守才值得銘記。

無奈時間殘忍，它不會給你足夠長的歲月讓你愛誰一萬年。誰又知道，每一段所謂的白頭偕老，背後有著多少心懷鬼胎。

愛情是那樣美麗而脆弱，無法直面生活的瑣碎和堅韌。那些叫嚷著深愛的情人們，在一起就會幸福嗎？未必。

未必的未必，也未必。

張愛玲說，娶了紅玫瑰，久而久之，紅的變了牆上的一抹蚊子血，白的還是床前明月光；娶了白玫瑰，白的便是衣服上的一粒飯粒子，紅的卻是心口上的一顆朱砂痣。

世間安得雙全法，不負如來不負卿。

愛一個人需要理由嗎？有理由也好，沒理由也罷，可還是要愛，過程就是結果。愛一秒鐘和愛一年都是愛，而一輩子的，或許只會是陪伴。

愛有盡時，陪伴卻可以永遠。

回到五百年前，至尊寶如願以償找到了白晶晶並決定和她成親，而白晶晶卻離他而去。她說，也許你回到這五百年前，其實真正要找的不是我而是她。

這句話的含義在於，如果去追究理由，並沒有終點。一個事情的結果，可能是另一個事情的原因。

至尊寶也終於明白，對愛的理性約束根本只是一個偽命題。當他學會直面內心，也便看破了紅塵。

　　真正的愛，不應該有目的，不應該等同於現實生活，而應該完全聽從自己內心的感覺，可這並不是會被世俗所接受的倫理觀。

　　至尊寶自願戴上頭箍，決定去西天取經，他終於承認了事物的因果，並不存在於自我的理性分析中。

　　戴上金箍，從此便失去愛的資格。動什麼千萬不能動感情，齊天大聖又如何，也不過是城牆之下的一條狗。

重填〈擱淺〉

那天我鳳冠霞帔

你駕七彩祥雲路過

猜錯

曾以為你來娶我

你為我大戰群魔

緊箍咒在出賣折磨

淚水漣漣　卻說著不認識我

苦海不忘翻起愛恨

也曾有傾國傾城

忘記吧

給過你三顆痣的女孩

我　看你　從容帶上金箍

放下所有愛恨苦楚

蓋世英雄又如何

不過城牆腳下一條狗

我　打開　月光寶盒穿越

五百年後流傳我們

相愛的祕聞　故事只有開頭

　　嘉興之行向舩已經聊到，我在金庸的故鄉，突然參透了〈天涯過客〉中的玄機，今天就來細說一翻。

　　由於「風起雁南下，景蕭蕭落黃沙」和「古剎山嵐繞，霧散後北風高」兩句歌詞，我提出質疑，這不是一首純粹描寫江南之韻的西塘之賦。關於歌詞中南北景色的交替，有讀者提出了頗有想像力的解讀，認為這是方文山交替變更男女視角，描寫的是各居南北兩地的情人之間遙寄情思的故事。可惜並非如此，這首歌還是傳統的男主唯一視角，第一人稱直抒胸臆的作品。只不過，描寫的是一段三角虐戀的故事。

　　　　　風起雁南下　　景蕭蕭　　落黃沙
　　　　　獨坐沏壺茶　　沏成一夜　　燈下
　　　　　你在　幾里外　的人家　想著他
　　　　　　　一針一線　　繡著花

　　大雁結行，是秋季來臨。風漸起，黃沙落，這一景色特點，確定此處描寫的北方人煙稀少的地區。我想起來了〈紅塵客棧〉的第一句歌詞，「天涯的盡頭是風沙」，沒錯，這裡是同一個場景。

　　獨坐沏壺茶，沏成一夜燈下。你在幾里外的人家想著他，一針一線繡著花。這兩句最難理解，很多人在這裡把主角的視角或者性別弄錯了，於是整篇歌詞也都理解錯了。

　　故事的唯一視角是男主，此刻他在北方大漠中，獨坐沏茶，想起的是曾經〈紅塵客棧〉中「窗櫺斜映枝椏，與你席地對座飲茶」的畫面。曾經他在「燈下，歎紅顏近晚霞」，誰知被自己一語成讖。所以如今的燈下，只剩他一個人沏了一夜的茶。

　　結合我曾經對〈紅塵客棧〉的解讀，到這裡大家應該已經能明白，〈天涯過客〉就是〈紅塵客棧〉的繼續，其實從歌名就能看出

來。他心中的那個女子，一整夜都在繡花，可惜女子心中如今想著的是另外一個他。

我心向明月，明月照溝渠。方文山此處將男主心中難遣的寂寥比作茶，又將茶比作一夜搖晃燃燒的燈火，準確且精妙。這一段中有兩個重要節點，決定了對歌曲解讀的走向。第一，「想著他」，這個單人旁的「他」，確定了此處不是女子的視角。

第二這個「幾里」，確定了男女不是分隔兩地，而且離得很近。向舳想起了自己重填的〈青花瓷〉中的一句：「在窗前數里離開十米的隔壁，是見過最遙遠的距離。」也想起了泰戈爾那首，〈世界上最遙遠的距離〉。我們僅僅相隔幾里，你的心卻在千里之外。

你的一針一線，一詞雙義，是對他的用心，也是對我的刺痛。方文山真的太厲害了。那麼故事的男主到底是誰？沒錯，他就是〈笑傲江湖〉中的令狐沖。聽我繼續娓娓道來此中祕密。

晨霜攀黛瓦　抖落霜　冷了茶
撫琴欲對話　欲問琴聲　初落下
弦外　思念透窗花
而你卻什麼也不回答

很多人已經分析過，全篇用的最好的一個字，便是這「晨霜攀黛瓦」中的「攀」。霜花攀上屋瓦，也攀上了我的肩膀，我抖落的哪只是晨霜，還有我們的過往。

「攀」字好就好在，只一個字，就寫出了晨霜爬上屋簷的整個過程，一個字表現出了動靜結合。在我的不知不覺中，一切都已經發生了變化。從量變到質變，我們的感情也是一樣。茶也被霜浸涼了，我們的感情也涼了。

男主撫琴，你不在身邊，只好與琴聲對話，會不會讓你想起那句「只剩下鋼琴陪我談了一夜」。向舲曾經解讀過〈安靜〉中這個「談」字的精妙，此處也是異曲同工。我的思念，只好寄情於琴，因為我再也聽不到你的回答。

沒有讀過《笑傲江湖》原著的人，可能不知道風流倜儻的令狐沖還有粗中有細的一面，那就是他還會彈琴。而教他彈琴的師傅是後來終成眷屬的任盈盈，彼時任盈盈對令狐沖已經芳心暗許，而令狐沖心中放不下的卻是他的小師妹，我是〈天涯客棧〉中他心裡想的那個人。

《笑傲江湖》我看過不下三遍，我認為他是金庸僅次於《鹿鼎記》第二好的作品。你若問我令狐沖更喜歡誰，我可以很明確地告訴你，比起任盈盈，他更愛小師妹岳靈珊。

令狐沖對盈盈的愛，充滿了理性，源自於感恩和報答，因此不可相負。而他面對小師妹，頃刻間就失去了理性，是一種本能。巧的是，在〈紅塵客棧〉那一期的解讀，向舲也分析了理性之愛和感性之愛的界定。

任盈盈和岳靈珊於令狐沖，不正是白晶晶和紫霞之於至尊寶。一個在夢中叫了九十八次，一個叫了七百八十四次。這首〈天涯過客〉，寫的正是令狐沖對岳靈珊的情思，而彼時岳靈珊心中所想之人，早已經是林平之。《笑傲江湖》中有這樣一個橋段，令狐沖彈琴給小師妹聽，結果小師妹說以後要教林平之彈，結果令狐沖怒火攻心，方寸大亂，胡亂彈奏一番，惹得小師妹生氣。

琴弦斷了　緣盡了　你也走了
愛恨起落　故事經過　只留下我
幾番離愁　世事參透　都入酒
問你是否　心不在這　少了什麼

理清了主歌部分，副歌的歌詞解讀也就順理成章了。琴弦一如緣分，琴弦斷了，你也走了。你我〈紅塵客棧〉的故事走到這裡，已經結束了。我參透了世事，化作一杯濁酒。我令狐沖嗜酒如命，人盡皆知。喝完這一壺，再無須多問你的心事。

　　　　琴弦斷了　緣已盡了　你也走了
　　　　你是過客　溫柔到這　沉默了
　　　　拱橋斜坡　水岸碼頭　誰記得
　　　渡江扁舟　我傷依舊　臨行回頭

　　遠方誰揮手副歌第二段第一句，看似重複，其實多了一個「已」，強調了這段感情的逝去，已是木已成舟，無法挽回。紅塵客棧不是家，你是過客，不是歸人。接下來，方文山描述的才是江南水鄉場景，「誰記得」三個字，表明這只是一段回憶。

　　所以之前我才會提出質疑，這首詞描寫的並非純粹是西塘古鎮的煙雨霏霏，婀娜多姿。因為男主現在已經身在北方，而他和女主的甜蜜回憶在南方。你還記得嗎？拱橋和斜坡，水岸與碼頭，那天和我們離別的場景和心痛的心情，我依然記得清晰。沒想到，此去一別，竟是永遠不再相見。

　　令狐沖和岳靈珊的甜蜜，永遠留在了華山之上，沖靈劍法的一招一式，恐怕今生都無法忘記。而此刻，我已經去了北邊，成為了北嶽恆山的掌門人。一句遠方誰揮手，確定了你已經離開的事實。

　　　　古剎山嵐繞　霧散後　北風高
　　　　禪定我寂寥　我身後　風呼嘯
　　　　　笛聲　半山腰

　　　　而你在　哪座橋
　　　　遠遠對他　在微笑

　　群山圍繞著古剎，大霧散去之後，北風在山頭打轉。再次確定
了此刻男主在北方。我在山頭打坐，北風在身後呼嘯。場景依舊孤
寂。此刻山間悠揚的笛聲，又讓我想起了我們在南方的故事。等你
再去南方的時候，會在哪座橋上，像曾經對我那樣，遠遠對著你後
來的他微笑。我在北方的豔陽裡大雪紛飛，你在南方的寒夜裡四季
如春。

　　　　亭外蘆葦花　白茫茫
　　　　細雨輕輕打　秋風颺
　　　將筆擱下　畫不出　誰在瀟灑
　　　　　情愫　竟短暫
　　　猶如　騷人墨客筆下的煙花

　　畫面再跳轉回我們在江南的過往。蘆葦花白茫一片，愛過你短
暫停留的容顏。咦，怎麼S.H.E.的〈候鳥〉亂入了，無所謂啦，反
正都是周杰倫的歌。

　　回到那個我們相愛的場景，細雨打濕回憶，秋吹散一切。本
來是甜蜜的畫面，現在想起來竟也無法回到當時的情愫。我們的相
愛，如文人筆下的煙花一般短暫。那天，我在亭子裡為你作畫，換
成此刻的心情，我又怎能畫出當初我們快意瀟灑的模樣。

　　　　琴弦斷了　緣已盡了　你也走了
　　　　愛恨起落　故事經過　只留下我

門前竹瘦　清風折柳　你要走
風不停留　何苦繞來　搖晃燈火

　　李清照有「人比黃花瘦」，方文山有「門前竹瘦」。那天的竹條，消瘦如我，我不忍為你折柳送別，清風卻替我下手，看來你註定要走。風如果停了，那就不是風了。所以，風不可能停，你也不可能留在我身邊。很多人把這句解釋為：清風呀，既然你不願停留，又何必把燈火搖晃。但是若只是如此解釋，未免錯付了方文山「繞」這個用字的意義。一個「繞」字，說明風不是順勢而來，是特意而來。不是到處留情，而是特意對你用情。《六祖壇經》曰：「不是風動，不是幡動，仁者心動。」到底搖晃的是風，還是燭火自己，還是我們的心？

琴弦斷了　緣已盡了　你也走了
你是過客　溫柔到這　沉默了
輕解繩索　紅塵放手　面對著
隨我擺渡　離岸東流
驀然回首　你在渡船口

　　那天，我試圖解開紅塵的繩索，坦然面對你的離開。我把你送到擺渡口，河水東流，我看著你漸行漸遠離開的背影，我也離開了碼頭。我離開很遠以後，我不捨地回頭，竟然看見你又回到了渡船口。

　　很多人把這一段解讀成男主的擺渡離開，女主在渡口不捨離開。這與前文邏輯上是不能自洽的。第一，全詞早就明確要走的是女主。第二，第一段也確定了已經離開的事實。那女主在男主這一輪的回憶裡，為什麼有不同的結局，為什麼掉轉船頭又回來了？

我們可以理解為男主此時已經思念成疾，產生幻覺，假想在平行世界裡當年分手時候有第二種可能性。這一結尾，把全篇悲憫的情緒和故事的可讀性都推向普通歌詞不可能達到的高度。

<div style="text-align:center">

琴弦斷了　緣盡了　你也走了

你是過客　溫柔到這　沉默了

拱橋斜坡　水岸碼頭　誰記得

隨我擺渡　離岸東流　驀然回首你在渡船口

</div>

　　如果說上面一段平行世界的理解，有人又要說是向舺過度解讀。那麼最後這一段，方文山馬上就要告訴你們，向舺說得沒錯，這就是我要給你們的結局。

　　拱橋斜坡，水岸碼頭誰記得？這是第一遍演唱時候副歌的歌詞，方文山要強調的是前後兩次回憶的是同一件事。我們可以理解為是那天故事的開始階段。隨我擺渡離岸東流，驀然回首你在渡船口。這是第二遍演唱時候副歌的歌詞，預示著女主沒有離開是同一段故事的不同結局。在那個結局裡，最後陪在令狐沖身邊的人是岳靈珊。

　　〈天涯過客〉不就是金庸和周杰倫合奏的一曲〈笑傲江湖曲〉？我彷彿又看到，衡山城外，劉正風與曲洋的仙風道骨。

記不起來了的一場戰役

回不去的來時天空的顏色

那個從東瀛來的女子

一句等櫻花開了再走吧

都被遺忘在緋色的時光之中

還留下一地的花瓣
努力卻拼不出的一朵完整
只好略微用來證明著
我們漂泊的青春
也有漫過富士山的時候

總是到了無以復加的地步
才相信櫻花七日的傳說
櫻花與武士血和浪漫
美到痛心疾首的瞬間
卻是離得最近的凋謝

最美的從來不是繼續盛開
下一季如果不會更加絢爛

世人皆以為周杰倫這首歌罵的只是狗仔，卻不知狗仔只是表象。

這首歌真正劍指的對象，超出所有人的想像。

《史記‧項羽本紀》記載，項王軍壁垓下，兵少食盡，漢軍及諸侯兵圍之數重。夜聞漢軍四面皆楚歌，項王乃大驚，曰：「漢皆已得楚乎？是何楚人之多也？」

世人皆知項羽在垓下戰敗後，在烏江拔劍自刎。如今〈四面楚歌〉這個成語用來形容陷於孤立窘迫的境地。

但是從第一次聽到這首歌開始，向舺就一直捉摸不透：

為什麼在這首歌中，絲毫聽不出四面楚歌的哀傷之意，取而代之的卻是一種甚囂塵上，居高臨下的傲慢？

這種感覺和向舺曾經分析〈布拉格廣場〉最後一句，「我在結帳你在煮濃湯，這是故事最後的答案」，如出一轍。只看歌詞，所有人都以為故事的結尾是兩個人走到了一起，但總是覺得旋律帶著淡淡的憂傷，直到後來讀懂卡夫卡的故事，才明白一個在自顧自煮著湯，另一個結帳離開，是指他們擦肩而過。

言歸正傳，看起來周杰倫在這首〈四面楚歌〉裡除了引用這個飽含中華傳統文化韻味的成語作為歌名外，似乎並不想貫徹典故的悲劇色彩。但是當你瞭解完項羽在歷史上的真實故事以後，你就會知道——

杰倫用一種「甚囂塵上，居高臨下」的氣勢去表現這首歌，恰恰是最合適的。

因為，楚軍輸了，但項羽並沒有輸。

「為了給與項羽最後一擊，韓信命令漢軍士卒夜唱楚歌，對殘餘的楚軍展開心理戰，讓項羽產生一種什麼幻覺？所有的楚地，原來他的老家，都被漢軍奪取，這樣的一個錯覺。思鄉厭戰，楚軍士卒這陣兒內心憂俱如焚，沒有辦法，肯定是大敗在即。

深夜時分，項羽非常失策地放棄殘餘的楚軍主力，他與屬下八百騎兵連夜突圍。到了早晨漢軍才知道項羽已經率人突圍了，即刻組織追兵，韓信就派遣將軍灌嬰，率領五千禁騎飛速追擊。一路血戰渡過淮河之後，項羽身邊只剩一百多名士兵跟從。

　　項羽這一行人逃到陰陵又迷了路。下馬，問田中一個耕田的老夫，那個老夫又騙他們說，往左走。結果又走錯了，最終項羽等人的馬陷於沼澤之中，馬蹄聲聲，漢軍這陣追及了。項羽多年以來從來沒有像今天這樣狼狽過。

　　於是，倉皇之餘他引兵向東逃，到達東城，就是今天安徽定遠以東。項羽身邊只剩下二十八個騎兵，而周遭圍上來的漢軍騎兵多達數千人。到了這個境地，項羽反而非常冷靜，而且是異常冷靜。他對身邊的二十八騎兵說：「我起兵到現在八年，身經七十多戰，未嘗敗北。今天我被困在此地是天亡我，非戰之罪也。我今天一定要死也死個痛快，願為諸軍快戰，潰圍，斬將，折旗三勝之。讓諸軍知道真是天亡我，非我戰之罪也。」

　　於是戰神項羽在人世間展露了最後神威，他把二十八騎分為四隊，四向背離。漢軍人數當時多出幾百倍，圍之數重。項羽朗聲大叫：「看我公等殺其一將！」於是二十八人四面騎馳而下，約定在小山東面再匯合。而後項羽嗔目大呼，縱馬奔馳而下。雖然人數如此眾寡懸殊，看項羽騎馬而下，漢軍膽裂肝碎。

　　萬馬軍中項羽即刻首殺漢軍一員大將。當時漢軍大將楊喜緊追項羽，項羽回頭嗔目大呼，嚇得楊喜人馬俱驚，不僅自己差點掉下馬，他手下那些人當時如喪肝膽，一下掉頭就跑。你想項羽有多神勇，殺過一圈之後，項羽和他手下的騎兵分為三處迷惑漢軍。

　　即便如此，為了百分百保險抓住項羽，漢軍又把追兵分為三大隊，重新包圍了項羽以及他分為三個小隊的這些騎兵。姑且神勇，項羽縱馬馳騁，又殺漢軍都尉，斬近百人，幾出幾蕩，項羽身上、

馬上濺滿了漢軍將士的鮮血。

之後，他把手下又重新聚攢到周圍，二十八騎之中只喪失了兩人兩馬而已，還有二十六騎。氣定神閒，項羽笑著就問手下：「何如？」眾人都心服口服，都在馬上拱手行禮：「誠如大王所言。」

——出處《強秦盛漢：梅毅帶你讀中國史》

楚軍輸了，項羽並沒有輸。項羽展現人世間最後的神威，以一敵百，即使血流如注，也依舊談笑風生。楚軍輸了，項羽並沒有輸。這句話，是不是像極了「華流輸了，但是周杰倫並沒有輸」？

周杰倫專輯《最偉大的作品》斬獲 2022 年全球專輯實銷年冠軍。前十名中，有八張是韓語專輯，說被韓流包圍毫不為過。雖然周杰倫一直說：「不要讓韓流越來越囂張，華流才是最屌的。」但客觀地說，贏下韓流的並不是華流，而是周杰倫。

如果我現在說，周杰倫當時寫這首〈四面楚歌〉表面上看是在罵狗仔，實際上是自比項羽，以一己之力對抗韓流，大家還會覺得很牽強。

那如果加上這首歌中間那段韓語 Rap，這個說法是不是順理成章了？

점점　사라지는　나의　privacy로부터
피해받은　나의　familly　이제는　멈춰
그만하고　꺼져버려져　요
니　맘대로　맘대로　살고　싶어　요

我以前一直沒有想明白，為什麼這裡偏偏要用韓語呢？周杰倫到底是要說給誰聽？這段話的中文翻譯大概是說：「你們只能做跟

在我屁股後面的狗東西，都給我滾蛋吧！」現在，再回憶一下這首
歌裡這兩句歌詞：

等我到了山頂上頭
誰都傷不了我

如果真的只是說給狗仔聽的，這兩句其實並不是很恰當。人
紅是非多，你越是到了山頂，能傷害你的人、想傷害你的人只會越
多。而如果把它理解成說給「韓流」聽，明顯就合理多了。

十八年後，《最偉大的作品》斬獲銷冠，他真的到了山頂。周
杰倫宛如十八年前這首作品中的項羽，浴血奮戰，獨自對抗整支劉
邦的軍隊（韓流）。即使傷痕累累，即使自己的部隊（華流）四面
楚歌、全軍覆沒，他依舊談笑風生，誰也改變不了他突出重圍的
決心。

寫到這裡，我的耳畔再一次迴蕩著他在 2012 年《百度沸點》
頒獎典禮中的那段感言。

01.

　　1921 年的冬天，布拉格廣場，雅克咖啡館。

　　卡夫卡曾在這裡寫下了《變形記》，而這一次，他寫下的，是二十萬字的情書。

　　這個被文豪眷顧的女人，叫做密倫娜。

　　那個下午，密倫娜去咖啡館找過卡夫卡，卡夫卡卻不願相見。大師的想法總令人難以捉摸。

　　他們最後錯過的畫面，是密倫娜在自顧自煮著湯，卡夫卡卻結帳離開，他們並沒有相見。

　　這就是所有人都沒有看懂的，〈布拉格廣場〉裡「故事最後的答案」。

　　神祕的愛情，在不遠地方，遠遠吟唱。

　　和科比・布萊恩特一樣，卡夫卡離世那一年，只有四十一歲。在他短暫一生行將結束之際，這二十萬字的情書，足見卡夫卡為其傾注情感之熱烈與真摯。

哥特式風格的咖啡館裡
幾頁彩繪玻璃
圍一張紅木茶几

雪茄煙味道迷離
薰染了你織給我的白色毛衣
誰在卡夫卡的故事裡尋覓
那年失落的痕跡

只能靜靜地　靜靜地　回憶
用一支復古的鵝毛筆
蘸上藍墨水幾滴
寫你

02.

　　在歐洲有個地方，整座城市都是世界文化遺產，來到這裡如同穿越回中世紀。不是別處，正是卡夫卡的故鄉，「百塔之城」布拉格。

　　說起中世紀，我第一個想到的就是騎士與城堡。無論騎士還是城堡，都是為了守護公主而存在。

　　1922 年 1 月起，卡夫卡開始創作的最後一部長篇小說的名字就叫做《城堡》。而將近一個世紀以後，東方有一位女歌手，也唱了一首叫做〈騎士精神〉的歌，收錄於自己《看我 72 變》這張音樂專輯，同專輯的另一首歌，就是〈布拉格廣場〉。

　　這位女歌手第二年發行的另一張音樂專輯，也叫做《城堡》。

　　只可惜，卡夫卡這本小說最終還沒有寫完，就與世長辭。

03.

　　才華與夢想，終究也是一種輪迴。

　　卡夫卡留在《城堡》裡的遺憾，像騎士精神一般，被那個寫出〈騎士精神〉的男人延續下來。

　　和卡夫卡一樣，他也徹底愛上了中世紀。從吸血鬼到美人魚，他幾乎寫完了所有關於中世紀的意象。

中古世紀的城市裡　我想就走到這
《城堡》為愛守著祕密　而我為你守著回憶

〈明明就〉裡的這一座城堡，不就是卡夫卡的故鄉！

更奇妙的是，那位女歌手的同名專輯中，藏著又一輪有關中世紀的祕密和回憶，叫做〈海盜〉。

我想起前一年，他的朋友早就寫在《北歐神話》裡的那些話：

> 被遺忘的神話裡有誰的曾經
> 我們的淚變成故事裡的風景
> 故事裡的北歐有海盜在盛行
> 那是我們熟悉親切的族群

原來，城堡為愛守著的祕密，他們早就留下了線索。

04.

2004 年，她在〈海盜〉裡唱的是：

> 淚藏在黑色眼罩　長髮在船頭舞蹈

十年後，他在〈美人魚〉唱的是：

> 霧散後只看見　長髮的你出現在岸邊

只是，長髮從船頭到了岸邊，故事也從童話走回了現實。

> 維京航海日記簿　停留在甲板等日出
> 瓶中信被丟入　關於美人魚的紀錄

中世紀的祕密　從此後被塞入了瓶蓋
千年來你似乎　為等誰而存在

　　再一次回到了中世紀的祕密，輪迴圓滿。而塞入瓶蓋裡穿越千年的祕密，也即將揭曉。

05.

　　那就是三年前，就已經寫在了〈琴傷〉之中的故事。

琴鍵聲在船艙　隨海風迴蕩
竟有一種屬於　中世紀才有的浪漫

　　調香師在雷雨交加的夜晚，一遍遍練習古老書籍中記錄的調香手法，意外調出了一種罕見香味的香水，放進最鍾愛的「瓶中船」造型的瓶子。

　　奇異的芳香瞬間湧入鼻腔，聞了這神祕香味後，會進入香水瓶內的時空，引領他們相見。

　　可是香水用得太快，很快會到揮發用完的那一天，可是他卻沒有可以複製的配方。

　　淚化了妝，不捨全寫在臉上。但願航程沒有盡頭，可是船已入港。岸邊應該有她要等的人吧，因為一圈戒痕，在你指上。

　　你我，相逢在黑夜的海上。可惜，你有你的，我有我的，方向。你記得也好，最好你忘掉。

　　後來，人已去，船已空。只剩下沙灘的足跡，碼頭的遺憾，和空氣中舊時光的味道。

　　船靠了岸，他終於站上了東方的土地。後來他窮盡了一生的精力，卻再也沒有調製出那獨特的香水。

06.

維京時代，790 年到 1066 年。維京人就是北歐海盜，他們從 8 世紀開始一直侵擾歐洲沿海和英國島嶼，這一時期被稱為歐洲的「維京時期」。

> 我聆聽遙遠的維京時代說明
> 一段塵封的愛情被人喚醒
> 維京人的後裔被改了姓名
> 曾經存在的愛情要怎麼證明

依然來自《北歐神話》，他們留下的線索。

維京時代，曾經存在。

這一張新的專輯，只留給懂那個時代的人來聽。

07.

其實，卡夫卡也是個多情的男子，自 1914 年 6 月 10 日在柏林與費莉絲·鮑爾訂婚後的十二年內，先後與四位女性產生了熱烈的情感。

她們的青春熱情不斷激蕩著卡夫卡的生命活力，頻頻刺激他的創作靈感。因此，1912 年到 1923 年，也是他的創作巔峰期，包括最後病魔折磨下度過的七年。

其中卡夫卡與兩位（菲利斯·鮑威爾和尤莉葉·沃呂采克）訂了三次婚，與一位（朵拉·狄曼特）同居半年多。

唯一沒有訂婚也沒有同居的正在布拉格咖啡館錯過的是密倫娜。但唯獨這位女性，卡夫卡傾注的情感最熱烈，也最真摯。

穿越漫長的冬季　擁抱春暖花開

拉起你小小的贏弱的手　這條路從此我們一起

我要把這世間所有的美好都給你

天上的星辰地上的鮮花

山間的清風和我所有的愛

我要一直一直　在最溫暖的地方等著你

讓我的詩替我記住　我們這一整座年華的樣子

我說了所有的謊　你全都相信
簡單的我愛你　你卻老不信

　　我編了無數個理由只為靠近你，尋找無數個藉口終於跟你說上了話。我幸運離你越來越近，但當我鼓足勇氣說出口那句愛你，你卻把它當作一個玩笑。

　　這絕對是華語歌詞中描寫距離感最質樸卻最形象的句子之一。

　　它不就是泰戈爾的那一句：「世界上最遠的距離，不是生與死的距離，而是我站在你面前，你卻不知道我愛你。世界上最遠的距離，不是我站在你面前，你不知道我愛你，而是愛到癡迷卻不能說我愛你。」

你書裡的劇情　我不想上演
因為我喜歡喜劇收尾

　　〈淘汰〉由周杰倫作詞、作曲，收錄在陳奕迅 2007 年發行的普通話專輯《認了吧》中。同樣是 2007 年，有一本名叫《字言字語》的書刊，第一次發行出版，最後一章〈羅密歐與茱麗葉〉是這樣寫的：

　　或許看似以悲劇收場的羅密歐與茱麗葉並沒有想像中那樣悲慘。或許他們是用了他們知道的方法相愛，雖然短暫，但卻是他們唯一懂得的愛。

　　所以，我想要喜劇結尾。

我試過完美放棄　的確很踏實
醒來了　夢散了　你我都走散了

　　我一直不懂周杰倫的這一句歌詞，完美放棄的是你，還是和你在一起的代價？我覺得還是後者吧。

　　平行世界裡有兩個我：一個放棄了三十功名，選擇紅塵作伴塵與土的世界；另一個繼續在 2007 年底發行了一張叫做《我很忙》的專輯，其中有一首歌叫做〈我不配〉。

　　踏實的是第一個，現實卻是第二個。

情歌的詞何必押韻　就算我是K歌之王
也不見得把　愛情唱得完美

　　早就說過杰倫自己的歌詞，不關注押韻和遣詞造句，大巧不工反而更容易讓人感動。一句「K 歌之王」，也許不見得把愛情唱得完美，卻完美轉移和隱藏了這首歌故事的主角。所有人都知道〈淘汰〉是杰倫專門寫給陳奕迅的歌，但它不是 K 歌之王的故事。

　　以前有篇很火的文章〈這十年，多少人從周杰倫到陳奕迅〉，大抵意思是說，現在還在喜歡周杰倫情歌的人心中還未放棄追求單純的愛情，轉而喜歡陳奕迅的大都已經被現實的殘酷折磨到暗自傷神。雖是狗屁不通的行銷文，卻也不全無道理，比較杰倫的 demo 和陳奕迅版本，陳奕迅是完美放棄，周杰倫只是嘴上放棄。

只能說我輸了　也許是你怕了
我們的回憶　沒有皺褶　你卻用離開燙下句點

我們沒有經歷過刻骨銘心的傷痛，也沒有轟轟烈烈地愛過。兩個人的感情最怕的不是傷痕累累，而是沒有痕跡。你是我值得一生去觀望的煙火，可惜最後只能在記憶裡臨摹。

　　抱歉變成遲來的希望，再見是最完美的句點。請記住這句話。

　　回憶像絲綢般無法存在褶皺，你卻用香煙在華美的布匹上狠狠燙下一個洞。這一個洞，對於重度完美主義強迫症患者來說，大概就是毀滅吧。

　　一個「燙」字，再一次讓人想起同樣杰倫自己作詞的〈黑色幽默〉中，他連續祭出的「考倒」、「拆穿」、「敗給」三個表意極度準確的意會之詞，頗有西方現代文學意識流之風。並不遜色於方文山同一年作品〈青花瓷〉中被後人無數次分析與膜拜的一個「惹」字，芭蕉惹驟雨，門環惹銅綠，我惹你。

　　　　只能說我認了　你的不安贏得你信任
　　　　我卻得到你安慰的淘汰

　　如果你忘記是誰說過，「愛上我是你一生中唯一的一次叛逆」，可以百度一下。可最終還是不安戰勝一切。明明是前一秒還是山盟海誓，一瞬間就成為了局外人。你的聲音還在我的耳邊盤桓，一幀幀快要模糊的畫面如白駒過隙，漸漸模糊，漸漸清楚。

　　自由從釋放自己那刻開始，痛苦不知不覺中消失，記憶美麗卻逐漸模糊，愛情來了，又走了。自私藏在謊言背後，背叛走在誓言前面，眼淚乾了，又濕。抱歉變成遲來的希望，再見是最完美的句點。

　　　　　　　　　　　　　　——《字言字語》作者：侯佩岑

2019 年的夏天，向舾律師為女兒寫了一本法律童話，叫做《西西的十二星球之旅》，以故事的方式教會她十二種屬於兒童的權利。如果看到這篇推送的寶媽寶爸也有給孩子普法的想法，可以添加我的微信，向舾可以無償把這本書的電子版送給您。

最近女兒很喜歡周杰倫的這一首〈淘汰〉，於是我根據十二星球之旅的故事，重新填寫了歌詞，送給她。

我寫的星球童話　你看完笑啦

願寶石　的魔法　會讓你強大

木法沙和辛巴　你還記得嗎

那場夕陽下父子對話

奔跑在這片草原　無盡的黃昏

陽光下　都是我

想給你的世界

從雙子星九天攬月　到雙魚星五洋捉鱉

對你的喜歡　穿越天空海洋

親愛的小辛巴　你慢慢地長大

而我像太陽努力升高

也有一天會慢慢下沉

親愛的別害怕　後來我會在雲上望著

溫暖變成我　星光的圍繞

西西，你還記得嗎，艾莎用她的魔法把我們帶進到了一個冰雪世界，那便是 2019 年的冬天，我生命中最夢幻的一個冬天。那一聲爆炸的煙火，炸亮了整個宇宙，也炸亮了我們的一片天空。從艾莎到美人魚，從天空中的月光寶座，到海底下的月光寶盒，我對你的喜歡穿越天空和海洋。我要做那個可以為你上九天攬月、下五洋捉鱉的人。

2002 年的冬天很冷，庭院中的法國梧桐，迎著風瀰漫著你離開的苦衷。牆上依舊懸掛那幅候鳥越冬，周杰倫寫下這首〈白色羽毛〉，他真的很喜歡這首歌。

無奈的是，就像〈祝我生日快樂〉和〈夏天的風〉被溫嵐拿走一樣，這首〈白色羽毛〉也被公司拿來提拔新人歌手芮恩，也就是周杰倫 MV〈暗號〉的女主。

就像〈祝我生日快樂〉和〈夏天的風〉被挑走之後，杰倫又寫下〈愛情懸崖〉和〈你聽得到〉一樣，為了彌補自己的遺憾，周杰倫後來又寫了〈黑色毛衣〉，從歌名的關聯性和旋律走向上的異曲同工，就看得出，杰倫對這首歌是有多在乎。

後來，在《七里香》專輯的電台宣傳節目中，周杰倫還提到了這件事。

「這是一首 R&B 的情歌，R&B 的情歌呢其實這首歌我滿想自己唱的，但是不知道怎麼回事，公司就把它拿給芮恩唱了。〈白色羽毛〉這首歌其實我自己非常喜歡，常常在上通告的途中，都會拿芮恩的專輯，反覆聽這首歌曲〈白色羽毛〉。其實我覺得有點可惜，可能公司打錯歌了吧。如果大家聽芮恩的專輯，我推薦〈白色羽毛〉跟〈愛情副作用〉。」

杰倫很少說這樣的話，可見內心的遺憾。一首好的作品，就像自己的孩子一樣。

所以，這首〈白色羽毛〉和〈黑色毛衣〉就是前世今生。

如果當年沒有這一茬的話，這首〈白色羽毛〉會被收錄在專輯《八度空間》裡，傳唱度或許不會比〈爺爺泡的茶〉、〈半島鐵盒〉來得低。

給別人寫歌，和自己的歌被別人拿去了，是兩碼事。可見 02 年的杰倫，在公司的話語權還不高。

時間快轉，轉眼來到 2005 年 11 月。周杰倫發行第六張專輯《十一月的蕭邦》中，收錄了這首〈黑色毛衣〉。

這首〈黑色毛衣〉盡顯悄愴幽邃的特點，沒有複雜的和弦前進，也沒有眼花繚亂的編曲，同樣是一首經典的周氏小調 R&B 情歌，〈白色羽毛〉是方文山作詞，而〈黑色毛衣〉是周杰倫自己填詞，他或許想表達一些什麼。在這首歌中周杰倫用曲調穿針，歌詞引線，為我們織就了一件起滿回憶毛球的黑色毛衣。

大聖神，這樣一首看似簡單的〈黑色毛衣〉，背後卻引發了一個耐人尋味的話題。〈黑色毛衣〉的通篇歌詞都簡單易懂，但唯獨有一句讓人有些疑惑，那就是「看著那白色的蜻蜓，在空中忘了前進」。這裡面出現的「白色蜻蜓」便成為了當時的一個謎，因為自然界中尚未發現純白色的蜻蜓物種，那麼這個白色蜻蜓到底指的是什麼？

在某貼吧中，有一位杰迷給出了他的答案，那便是竹蜻蜓。竹蜻蜓是有白色的，並且，在 2004 年周杰倫《無與倫比》演唱會上，當周杰倫演唱〈七里香〉進入尾聲時，現場突降紙花雨並且裡面夾雜著一千五百隻白色的香氣竹蜻蜓，這讓現場氣氛再次達到頂峰。

眾所周知，這場演唱會是周杰倫所有演唱會上最為精彩的一場；而據傳，蔡依林也有趕到現場去看，而在當年《音樂之聲》的採訪中，南拳媽媽更是爆料周杰倫這首歌是寫給一個人的，說完又再次提到蔡依林的〈假面的告白〉也是寫給一個人的。

大聖說，這場當年鬧得沸沸揚揚的雙J戀最終被闢謠、被懷疑是一場商業炒作，但彼此在最好年紀遇到的兩人，又被稱為樂壇雙J存在的他們，是否真會有一些不為人知卻又無法釋懷的過往呢？

看著那白色的蜻蜓　在空中忘了前進
還能不能　重新編織　腦海中起毛球的記憶

　　但如果聯繫上〈白色羽毛〉的往事，這幾句歌詞如果換個角度去解讀，也未嘗不可。白色的蜻蜓，就是暗指〈白色羽毛〉。當年我沒能唱上自己寫的這首歌，三年之後時過境遷，這一段新的旋律，是否能讓你重新編織起，那一段本應該由我給你的回憶？

沉睡的夕陽
和搖晃的鞦韆
重複著
那純真的畫面
我看得見你的天真無邪
隨溫柔的風偷偷的蔓延

我們剛剛看的那場電影
名字叫《不能說的祕密》
有幾個情節　好像也是我們的曾經
那年　我獨創的霜淇淋乾杯
原來和你一樣　都是
我自以為是的唯一

還有那輛踩不累的單車
幻想天涯海角載你一輩子
卻終於　騎不到終點的距離

手錶的指針在走
時間形象化地前進
電影有句台詞：回去的路在急速音律
我像個小孩一樣追問　要怎麼讓時光回轉
而你　什麼都沒有說

謝謝你　還願意陪我看完這場電影
我想這該是最後一次見面了吧

那個　擁有你的秋季
那段　不化妝的回憶
都變成一句
不能說的祕密

　　因為杰倫咬字不清，第一次聽這首歌時，我把「你說把愛漸漸放下會走更遠」這句聽成「你說把愛漸漸放下，回憶走更遠」。現

在想來，這一句將錯就錯，似乎也是對這首歌不錯的注腳。

有意思的是，十四年後，因為這部電影，我把周杰倫送上了熱搜。作為影迷的向舾因為每天刷《豆瓣》，第一時間發現周杰倫導演的電影《不能說的祕密》《豆瓣》評分在十四年後終於到了 8 分，於是我在公眾號號發文〈14 年，終於等到這一天〉。同時，我也在《知乎》同步發佈了這篇文章，沒想到一夜閱讀量四十萬，這個話題一度上了《知乎》熱搜前三。

01.

我曾在電影《你好李煥英》上演票房神話時候發過一篇文章：〈如果你喜歡李煥英，不妨再看一遍《不能說的祕密》〉，這篇文章當時在《豆瓣》被各路英雄噴得無以復加。

當時我就提出，《李煥英》的評分高於《祕密》是不能接受的，如今才過去九個月，我們再一看《豆瓣》評分，兩部電影的評分果然已經顛倒過來。

作為影迷，我等了十四年，從它最初的7分不到的評分，硬生生等到了 8 分。果然印證了那一句，時間會給出最終的答案。

評論區很多人說我把兩部不同類型的片子放在一起比較是居心叵測。我想說，第一兩部電影都是奇幻類型片，第二都是穿越題材，第三都是以喜劇的形式講悲劇的故事，第四都是導演處女座，作為杰迷，在看《李煥英》的時候聯想到《祕密》再正常不過。

再次強調，我從來沒有說《李煥英》是爛片，只是這樣平庸的作品被捧上神作，成了說不得、批評不得，實屬中國電影市場的悲哀。稍有人提出否定意見，就被擁護者群起而攻之為「沒有感情的畜生」、「從小沒有母愛」、「不配做杰迷，杰倫最懂母愛」，這些都是網友給我留言的原話。

《知乎》上一位網友說得挺好，他說現在這樣的電影被奉為神片，其實和音樂市場的情況是一樣的，從前杰倫認真寫歌，每年都被說「江郎才盡」。反觀抖音上各種音樂裁縫、旋律撞車、不明所以的歌卻被稱作驚為天人。〈床邊故事〉沒人欣賞，抄襲作品〈離人愁〉卻紅遍大街小巷。

說回電影本身，很多人可能不知道《豆瓣電影》上 8 分是什麼概念，拿商業電影界唯二被稱之為「神」的導演，諾神（諾蘭）和維神（維拉紐瓦）來說，他們最近一部大片也剛好都是科幻題材，諾蘭的《信條》目前《豆瓣》評分 7.6，維拉紐瓦的《沙丘》目前《豆瓣》評分 7.9。最近已經攀升中國影視票房第一的《長津湖》7.4 分。

當然，我並不是說周杰倫的電影技法在諾蘭和維拉紐瓦、陳凱歌等名導之上，只是希望更多人知道，周杰倫這部《不能說的祕密》所達到的高度。我又要感慨，彼時的周杰倫，真的是才華橫溢，才氣這東西果然是融會貫通在方方面面的。

02.

整部電影幾乎沒有任何無效情節，在既有規則設定以後，幾乎找不到 bug，這對科幻元素的電影來說非常難得。難能可貴的是，周杰倫的演技也沒有掉鏈子，當然主要是因為他在演自己。電影在敘事上用了倒敘、插敘等，卻一點也不顯得零亂；桂綸鎂每一次穿越後改變的當前歷史，抓得很細緻。

在電影中，有一首曲子串聯了整部電影，這首樂曲就是：聖‧桑的〈天鵝〉。在影片的一開始，畫面出現了一本古老的琴譜，透著一股神祕的勁。這部琴譜，就是穿越的源頭，整個故事都因它而起。

如果有人願意去瞭解一下周董在這首曲子上下的功夫，就知道，這部電影精緻到了什麼程度。更別說電影的配樂，除了杰迷們熟知的〈不能說的祕密〉、〈蒲公英的約定〉、〈彩虹〉、〈晴天娃娃〉、〈女孩別為我哭泣〉外，還有近二十段杰倫的原創音樂。我隨便發幾段，都是碾壓現在這些影視作品配樂的存在。公眾號的同步推送中，我也穿插了十首電影原聲配樂。

　　大家可能沒有注意到，這部電影一直極力在避免兩樣東西：金錢和性。

　　電影從頭到尾都沒有出現金錢和性暗示，有的只是學生時代的純真美好。不知大家是否還記得電影中的一個橋段：杰倫騎車回家的路上要買東西，為了不提及錢，特意設計了「自己沒帶錢，只能讓老爸去結算」的情節。就這一點已經吊打如今九成墮胎式青春片了。

　　整個電影男女主最親密的動作就是逆著太陽光的一個吻。淺淺的一個吻才是羞澀的青春裡最美好的樣子。

　　原來小雨對葉湘倫說的「我能遇見你已經很不可思議了」包含著對穿越到另一個時空的不可思議和遇見愛情的不可思議雙重含義。

　　周杰倫用他的方式將青春片拍到了極致。

　　從琴房到教室一共一百零八步的含義：小雨每次穿越過來第一眼看到的人才能看見她，小雨為了每次過來第一眼看見葉湘倫，特地數了琴房到教室的步數，小雨閉著眼從琴房走到教室一共一百零八步，只為了第一眼看見的是葉湘倫。

　　其實，小雨是從 79 年穿越到 99 年的，而杰倫是 79 年生的。沒錯，杰倫就是穿越過來的，這部電影就是周杰倫的自傳，他只是很含蓄地表明自己的經歷。

03.

　　我的《知乎》評論區有很多人說杰倫後來導演的《天台愛情》是爛片，我也想補充兩句，《天台愛情》的類型是中國市場少有的歌舞片類型，因為故事比較簡單陳舊，所以當年差評如潮。歸根結底，這還是因為一般觀眾看電影其實只是看故事，而我還是秉承我的觀點，判斷電影好壞的維度不是只有故事性，如果只是看故事，那電影和小說就沒區別了。

　　電影這種特殊的載體，決定了它的電影感、形式感，它的外在視覺突破，甚至是比故事性更重要的屬性。國師張藝謀的很多電影也是被詬病故事性弱，被詬病只有畫面，沒有內容，但是依然沒有人能取代其地位。比如《英雄》，可謂是中國電影產業的奠基者、里程碑和引爆者。如果不是這樣有電影感的作品，就沒有後來國產電影的繁榮。

　　回到《天台愛情》，這部影片完美呈現了周杰倫的烏托邦理想。通過電影，我們洞察到的是他心底的柔軟和美好，是他歷盡千帆之後依然保持的初心和純粹。和《不能說的祕密》是一脈相承的。

　　《天台》的亮點首先在於美術，濃墨重彩的懷舊味與舞台感，那種誇張的色彩，彰顯這富有浪漫主義色彩的理想世界。上有天堂，下有天台，這裡就是周杰倫自己的理想國。周杰倫作為百年難得的音樂天才，在其他藝術領域的天賦和學習能力自然也不可能差。他在《天台愛情》中把色彩運用到了極致，用色彩構建了一座如夢如幻的象牙塔城堡，像極了老謀子的手筆，絕對是在《滿城盡帶黃金甲》合作期間，有所偷師。雖然比不上《祕密》，但是也是一部7分左右的電影，目前《豆瓣》6.7分，也不算低。

04.

2007 年 7 月 31 日電影《不能說的祕密》在中國大陸上映，很幸運當時去電影院看了這部電影。2015 年這部電影又一次在韓國上映，一部第二次重映的老電影，打敗了一大堆新片，在韓國拿下了當年華語電影在韓的冠軍，韓國人對周董這部電影是真愛，翻拍也早已立項。這部電影放到現在上映的話，也能爆掉這幾年大多數的青春片。

還記不記得杰倫後來的歌〈說好不哭〉MV 中重現路小雨經典的戳臉動作，那一刻多少人感慨萬千，所以，請再看一遍《不能說的祕密吧》。

重填〈不能說的祕密〉

海浪反覆一遍一遍　狠狠拍打在我們的背面
你就坐在我的面前　我還是一遍一遍地思念
相機裡過期的膠捲　藏著我和你最後的夏天
那年海岸線　你微笑鮮豔　卻說著抱歉

你說清純的雨點　像我的側臉
說你到處尋遍　不化妝的容顏
說海浪每一遍　是你重複諾言
說我是你夏天　寫不完的詩篇
你說清純的雨點　像我的側臉
我說清純雨點　更像我們從前
我們游了很遠　再回不到起點
上岸後才發現　漂流瓶的信箋
只寫了再見

01.

海天連線的地方是那夕陽
木造的甲板一整遍是那金黃
你背光的輪廓就像剪影一樣
充滿著想像任誰都會愛上

你我，相逢在黑夜的海上。

我們的每次見面，只有一管沙漏的時間。

我是一名調香師，那個雷雨交加的夜晚，我一遍遍練習古老書籍中記錄的調香手法，意外調出了一種罕見香味的香水，我把它放進最鍾愛的「瓶中船」造型的瓶子。

奇異的芳香瞬間湧入我的鼻腔，然後我竟然聽到船頭傳來的琴聲。原來，聞了這神祕香味後，會進入香水瓶內的時空。我無法控制自己順著琴聲而去，那一刻，沒有什麼能夠阻攔我，奔向一場宿命。

順著琴聲而去，我遇見了在船頭彈琴的你。我們的故事就從那一天開始了，彷彿葉湘倫和路小雨的遇見，一切都是命中註定。

我很愛《海上鋼琴師》這部電影，我猜你也許和 1900 一樣，是一個從來不願踏上陸地的女孩。

第一眼，我就愛上了你，我們互相吸引，我們甜蜜共舞，只是每次香味消失殆盡之際，我必須回到自己的房間，坐在時光交錯的位子上，回到現實生活中。

然後，一次又一次地回來與你相見。

我在海天連線的地方欣賞夕陽，你走過的甲板鍍上一整遍的金黃。你背著光卻依然明亮，我止不住地一次又一次想

像，如果我們可以愛上。

搖搖晃晃的船，穿梭在波濤洶湧的大海。我曾調製出讓全歐洲的女孩瘋狂的芬芳液體，此刻卻只想得到你的青睞。

一定要看〈琴傷〉的 MV，除了《海上鋼琴師》，它還讓我想起德國作家派翠克‧聚斯金德的小說《香水》，以及湯姆‧提克威執導、本‧衛蕭主演改編的同名電影，那也是一個極其驚豔的故事。

如果說周杰倫的音樂優秀到可以呈現畫面，那這部小說和電影可以說是直接呈現氣味。古往今來，總有傑出的藝術家嘗試挑戰感官的藩籬。

02.

琴鍵聲在船艙　隨海風迴蕩
竟有一種　屬於中世紀才有的浪漫
微笑眺望遠方　是你的習慣
古典鋼琴在敲打　小小的那哀傷
你的眼神隱約中有著　不安不安
你不敢不敢　繼續的曖昧喜歡

我們都有自己想留住的味道，我們也都想要一瓶瓶中船造型的香水。香水的氣味，引領我回到未來與你相見，如同《不能說的祕密中》回去的路在急速音律中。

琴聲如訴，你的樣子和味道，在我的世界中來回穿梭。我在現實中思念你，我在夢境中遇見你，我在瓶子中擁抱你。

彷彿《盜夢空間》裡，雷昂納多夢境中的陀螺開始無法停止轉動，我已經無法分清夢境與現實。

中世紀才有的浪漫，久違的浪漫，愛之初體驗。

葉湘倫選擇在琴房毀掉以前，篤定地穿越到二十年前，再也無法回去。我也曾瘋狂地想過，一直留在香水瓶內的時空。

可我無法忽略，你小小的那哀傷。你的眼神，隱約中有著不安，這繼續的曖昧喜歡，或許，就是那一道我們之間，不能說的祕密。

這首歌的主體部分改編的是柴可夫斯基《四季組曲》中的〈六月——船歌〉（June-Barcarolle），副歌部分非常明顯，間奏那一段是〈土耳其進行曲〉。

在周杰倫的改編中，沿用了〈六月——船歌〉的旋律，但是對節奏進行了重組，使得〈琴傷〉能在規整的節拍上節奏變化更豐富、聽感更流行一些。

如同 MV 故事情節，現實與瓶中時空的交錯。這樣的雙重穿越，正是這首歌，最驚世駭俗之處。

03.

你淚化了妝不捨全寫在臉上
搖搖晃晃船已入港
我不忍為難問誰在等你靠岸
一圈戒痕在你指上
目送你越走越遠的悲傷

你我，相逢在黑夜的海上。可惜，你有你的，我有我的，方向。

我不停地與你相見，每一晚，輕輕攬過你的腰，親吻你的眉眼，你的香氣令我沉醉。

香水用得太快，很快就會到揮發用完的那一天。我必須調配出相同香味的香水才能一直與你見面，可我卻沒有可以複製的配方。

你淚化了妝，不捨全寫在臉上。但願航程沒有盡頭，可是船已入港。

岸邊應該有你要等的人吧，我看到了纏繞你手指上的那一圈戒痕。

迷霧的海港，遠行的船，遠去的愛，搖晃著淡淡的哀傷，在間奏的最後又與〈船歌〉相呼應，是周杰倫一貫的嘻哈風格。

方文山後期優秀的填詞其實已不多見，而這首詞卻畫出了中古世紀的女子站在船的甲板上，望向遠方，訴說著美麗與哀愁的唯美模樣。所以在 2012 年，它還入選了《語文教學與研究》一書。

04.

我害怕故事走不到一半
你心裡早就已經有了答案
走偏了方向你絕口不談不談
我不過問只是彼此的心被捆綁

幸福來得太快，又煙消雲散。我的身體變得很輕，彷彿被吹到雲端。

我知道故事走不到一半，你心裡早就已經有了答案。卻依然虔誠地禱告，努力延長上帝賜予我的福祉。

走偏了方向，你絕口不談。時間的無涯荒野裡，沒有早一步，也沒有晚一步。但總有人會率先打破這一場默契，解開彼此被捆綁的心。

零紀元前，末世日後。奢望著我們不會分開，帶著陸離的翅膀，去世界任何一個地方。但願航程真的不見盡頭，我們一直記得最初的起點。我們的面容，清晰得如同，甲板上雨過後的彩虹。

和〈你聽得到〉一樣，這首歌也內藏玄機。如果點開兩首琴傷，第二首比第一首晚五個八拍再放，大約是二十八秒的差距，會產生這一個有二十八秒延遲的二重奏版。兩者互相協調，音律非常巧妙。這就是周杰倫藏在這首歌裡的《達芬奇密碼》，大家可以聽一下。

05.

<div style="text-align:center">

明明海闊天空蔚藍的海洋

你心裡面卻有一個不透明的地方

浪倒映月光足跡遺留在沙灘

留遺憾在碼頭上　空氣瀰漫著懷舊時光

我看見阿護著你的那個對象

我的和弦開始慢板的滄桑

</div>

　　你我，相逢在黑夜的海上。可惜，你有你的，我有我的，方向。你記得也好，最好你忘掉。

　　後來，人已去，船已空。

　　只剩下沙灘的足跡，碼頭的遺憾，和空氣中舊時光的味道。

　　船靠了岸，我終於站上了東方的土地。後來，我窮盡了一生的精力，卻再也沒有調製出那獨特的香水。

　　1900 說，我已經與這個世界擦肩而過了。

　　城市就是一座永遠沒有盡頭的海，這讓我想到了我們無知與欲望，它們都是沒有盡頭的，當我們還是一個小孩子時，我們是沒有什麼欲望的，我們過著平淡的生活，它一眼就能望到頭。

　　後來，我們長大了，欲望就像那潘朵拉的盒子，打開後就再也無法合上，它是 1900 眼中那片沒有盡頭的欲望之海，可對於這片欲望的海，卻沒有幾個人能夠看透，不能看透，只因為身在其中。

我想這首歌 MV 的導演或許看過德國作家派翠克・聚斯金德的《香水》這部小說，那是一個極其驚豔的故事。主人翁格雷諾耶千里追蹤製作香水的少女，為了留存美而殺戮，為了延續美而背叛。這便是所謂的不瘋魔不成活，讓人想起程蝶衣。小說《香水》改編的同名電影，也是向舺最愛的電影之一，並不亞於《霸王別姬》。天才為了才華而犯罪，當整個世界都為了這種美俯首稱臣時，犯罪竟然得以被諒解。是啊，我們都有自己想留住的味道，我們也都想要一瓶瓶中船造型的香水。調香師必須調配出相同香味的香水才能再次與女孩見面，如同《不能說的祕密中》回去的路在急速音律中。

空氣中盛開了　爆米花成熟的甜味

你笑起來　像吹糖人一般甜蜜紛飛

想吃一口你手裡的零嘴　你都不給

我竟然覺得你小氣的樣子最美

第一站　還是旋轉木馬和我們最般配

你說我們兩個都是膽小鬼

你爬上我脖子　種下一顆草莓

下一秒　便豐收一整個懷抱的鮮美

想坐水母船要排很長的隊

委屈的你噘起了嘴

這個表情　讓我覺得　整個樂園都開始心碎

因為買汽水　錯過了摩天輪而後悔

那是圓形軌跡爬升的艙格裡　你我缺席的約會

碰碰車橫衝直撞　在嘈雜聲中來回

臂彎下

是一路向北

我只想保護的那一個誰

　　〈園遊會〉，乾淨的戀愛記憶，是杰倫甜美情歌中我
最鍾愛的一首。琥珀色青春像糖在很美的遠方，如今陪我去
園遊會的人是我的女兒，而我依然會在旋轉木馬上哼起這首
歌，陶醉於那輕快的和弦。

「小姐，請問一下有沒有賣半島鐵盒？」
「有啊，你從前面右轉的第二排架子上就有了」
「哦，好，謝謝」
「不會」

　　高中的時候，只覺得「半島鐵盒」是一個多麼炫酷的名字，只覺得，怎麼歌聲裡插入一段對白也可以那麼好聽。多年以後，我還明白了，鐵盒也許鎖不住愛情，卻鎖得住對一個歌手的喜歡。

　　二十年後我才發現，或許我是全世界，唯一聽懂周杰倫這首歌的人。

　　2001 年，教父級導演大衛・林奇殿堂級作品《穆赫蘭道》上映。作為極為燒腦的一部影史巨作，其比之諾蘭多年後同樣夢境主題的《盜夢空間》有過之而無不及。

　　所謂「穆赫蘭道」其實是好萊塢山後的一條公路，以修建它的工程師威廉・穆赫蘭命名。它是蜿蜒五十餘公里的風景公路，也是美國著名的富人區，瑪丹娜、約翰・藍儂都住過這裡。「穆赫蘭道」在電影裡也指通往名利場「好萊塢」的必經之路。女主戴安曾懷惴夢想以為走在幸福的荊棘上，沒想到卻成了噩夢的開始。

　　電影前四分之三都是女主戴安的夢境，後半部夢醒，回憶和幻想交替，最終女主精神崩潰出現幻想開槍自殺。死前腦內還彌留著一些意識，內心的恐懼，以及昔日和朋友的幸福時光隨著死亡一起弭失。

　　一般的導演表達我們害怕的情緒，拍攝手法可能會懟臉拍表情，或者急促的喘息。而大衛・林奇卻用了一種更為感受性的方法，他用聲光電，譬如詭異的煙霧、深藍色的燈光、異裝癖的人，將其組合令你產生害怕的感覺。事實上這些要素沒有具象意義，只是為了表達內心活動。

上面這一段對大衛·林奇標誌性拍攝手法的描述，有沒有讓你開始聯想到周杰倫某一首同樣詭異的 MV？

大衛·林奇說：「你不能用邏輯去思考這部電影，它就像音樂，你只能去感受它。」

記住，音樂。

想要表達清楚這部電影，即使我碼下一萬字，也不見得說明白。真心推薦大家能親自去看一看。相比建立理性邏輯的《盜夢空間》，《穆赫蘭道》的迷離感性，是另一種方式的美學構建。

或許只有看懂《穆赫蘭道》，你才能真正聽懂周杰倫的那一首歌。

《穆赫蘭道》電影中，有一條重要的線索，那就是藍色盒子和藍色鑰匙。向舣認為，藍盒子好比潘朵拉的魔盒，藍鑰匙的開啟意味著釋放出欲望、貪婪、痛苦。魔盒的開啟給女主帶來莫大的災難，最終只得用死亡來結束。在《穆赫蘭道》結尾，貝蒂（戴安的夢中映射身分）已成了一個過氣的女演員，成為好萊塢明星的夢想已經破滅，她住進入了好萊塢的貧民窟並染上了毒癮，然後在溫基餐廳與一個殺手見面。

她給了殺手一張卡蜜拉的照片和一大筆錢，接著被告知，目標死後，她會收到一個藍色的鑰匙。藍鑰匙和盒子的象徵意義就是密謀殺死卡蜜拉。

藍鑰匙與盒子出現在一起，也就意味著殺人已經完成了。這其實是貝蒂的潛意識在試圖提醒她，是她自己雇凶殺了卡蜜拉。

寫到這裡，大家應該能猜到，周杰倫這首同時具備夢境、鐵盒、鑰匙，這幾個要素的作品。

沒錯，它就是〈半島鐵盒〉。

2023 年的某一個夜晚，當影迷向舣不停按下暫停鍵，花了一週時間，一幀一幀看完雙倍燒腦於《穆赫蘭道》，同樣導演自大

衛‧林奇的作品《內陸帝國》的時候，突然悟到了周杰倫二十年前這個未公開的祕密。

2002 年 4 月，也就是《穆赫蘭道》上映半年以後，周杰倫出版了他的第一本寫真集《半島鐵盒》。這個半島指的是香港九龍半島。上面這張圖，就是寫真集開篇，方文山〈半島鐵盒〉的詩歌。很多人收藏了這本寫真集，但是有多少人讀懂詩歌的含義。

其中第二段是這樣寫的：

早上九點　雙層巴士
在邂逅站牌後　離開荷里活道
貓精力充沛地在對一張
裝過小籠包的紙袋　騷擾

最後一段寫的是：

貓疲憊了　在一座石獅蹲坐牆角
只是　沒有人把它當真的石獅
以為　就像是電影情節
你的脾氣又上演了一回

方文山這首詩裡的「荷里活」，就是「好萊塢」的音譯。

至於「電影情節」，代指的當然是《穆赫蘭道》。

方文山一直喜歡用貓來比喻當時鬱鬱不得志的自己，這一點向舾在解讀周杰倫寫給溫嵐的〈胡同裡有隻貓〉的時候已經聊過。

在巷角品嘗殘羹冷炙的貓，總讓他想起自己辛酸和委屈的過往，那會的周杰倫也是一樣。彼時的周杰倫和方文山，不就是《穆赫蘭道》裡的戴安？

只不過，他們後來成為了千軍萬馬裡為數不多幸運的人。

從詩歌的核心表達、關鍵意象，到主題線索，再到情感邏輯，你要說方文山在寫這首詩歌的時候，沒有感同身受於《穆赫蘭道》裡故事，我是不信的。

無獨有偶，2001 年 9 月 2 號，與《穆赫蘭道》幾乎同時上映，香港著名導演陳國「風塵三部曲」之一《香港有個荷里活》。

香港，一直被稱之為東方好萊塢，同樣浸淫著人們如夢如幻的嚮往。陳果在這部電影裡，讓我們看到了一幅幅市井且荒誕的圖景，作為對香港都市化進程的反向批判。不同的電影類型，卻講著主題很接近的故事。

方文山從正牌好萊塢，跳轉到香港好萊塢，完成本土化演繹，很有可能是受到了陳果的影響。

三個月後，2022 年 7 月，才有了周杰倫的這首〈半島鐵盒〉和他自己寫的歌詞。

我猜想周杰倫寫這首歌的原因可能是因為寫真集銷量不好，想再寫一首同名歌曲來衝一衝銷量。他不認同方文山那套過於「文縐縐」的表達，他想用自己的方式，重新構建從電影到音樂這個體系。

他不要晦澀的表達，誰說通俗就不能深刻？大繁至簡，極境至臻。周杰倫就是有這樣的能力，用看似最簡單的方式，來完成這個複雜的故事，卻能得到更多人的共情。即使你們沒有看懂背後的故事，也可以被這首歌感動二十多年。

在文字上，他只保留了「半島鐵盒」和「鑰匙」這兩個核心意象。

而鄭盛導演，那支稱得上恐怖又詭異的 MV，和大衛・林奇《穆赫蘭道》氣質也極為相似。

大聖說過，這首〈半島鐵盒〉，杰倫獨特的旋律，散文詩一般的歌詞，如同夢囈一般的唱腔，林邁可複雜的節奏，鄭盛弔詭的

MV，共同打造了這樣一場夢境。

　　大家都會有一個共識，就是在夢境中看到的景象與人物大都是模糊、場景都是奇特的，而這首歌正是營造了這樣一個感覺。

　　所以很多人多年以後，還是搞不懂，到底歌詞裡的「半島鐵盒」是一本書，還是一個盒子？如果是盒子，為什麼有第一頁、第六頁、第七頁序？如果是書，為什麼有鑰匙和鑰匙孔？鐵盒的序到底是什麼？

　　我現在終於可以告訴你，周杰倫在歌詞裡，是故意打造這樣的奇異搭配，以及矛盾感，完全可以和《穆赫蘭道》的劇情對應！現實裡的書，到夢境中的映射就是鐵盒。正如現實中的戴安，在夢境中的映射就是貝蒂一樣。

　　《穆赫蘭道》的核心高概念，正是佛洛伊德《夢的解析》中理論的運用。

　　彼時的周杰倫到底是怎樣的天才，世人只知道他或許是還不錯的印象流的填詞人，殊不知他的敏銳觸覺能精準到這個地步。

　　僅僅用旋律和歌詞，就準確地匹配到〈半島鐵盒〉本源《穆赫蘭道》的氣質，遠遠高級於方文山那首同名韻腳詩的境界。

　　毫不誇張地說，我用了二十年才悟到了這一層內涵。

　　如果我不是影迷，如果我沒有一年看完二百部電影，如果我不是杰迷，如果我沒有為它的歌曲寫下幾十萬字的解讀，或許也看不到這一層。此刻我可以驕傲地說，或許我是第一個真正聽懂這首歌的人。

　　回憶一下整首歌的過程。夢境的開始，便是那句「鐵盒的鑰匙我找不到」。進入夢境，旋律亦隨之變化，杰倫的唱腔越發含糊，近似呢喃，甚至會將鐵盒的序進行吞字，一切都是為了營造夢境效果。

就像你沒有看懂張藝謀的《滿城盡帶黃金甲》一樣，你也沒有聽懂周杰倫的〈菊花台〉。

向舺今天要做的解讀，將顛覆你所有的認知。

要聊明白〈菊花台〉這首歌，先得要帶大家看懂這部電影。《豆瓣》上最高讚的短評是，希望多年以後有人會為此片翻案。那麼今天，我就要做這件事。

你知道嗎？《黃金甲》在北美其實是 R 級片，十八歲以下禁止觀看。

你知道嗎？《黃金甲》是一部重口味家庭倫理恐怖片，傳遞的是極其負面消極的情緒。

你知道嗎？《黃金甲》影射的是中國歷史上一場不能提及的事件。

當年廣電總局如果看懂了這部電影，絕對不會讓它過審。

大家只看到了張藝謀場面調度的奢華，一以貫之地批評他的假大空，卻沒看到電影真正的內涵。

我今天可以很負責地說，這部看似劇情簡單的《黃金甲》甚至是中國影視上最牛的春秋筆法，比之今年春節檔同樣出自張藝謀之手，看似多重反轉的古裝主旋律《滿江紅》，是吊打一般的存在。

《黃金甲》06 年初看只是《雷雨》框架下一部劇情簡單的普通作品，多年後二刷它已是神作。等前不久看完第三遍，已經開始不寒而慄。

為什麼說它是神作，並不是說這電影盡善盡美，它有明顯的硬傷，但是此後的十七年裡，大陸地區的大銀幕上再也沒有出現過這類作品，今後也大概率不會再有。

它並非普通的宮廷戲，母子亂倫加父子相殘，已經是倫理命題上的王炸。杰王子的顛覆行動，傳遞的是對王權和秩

序的反對。我一直強調影片被低估，正是在於本片對統治階級的諷刺主題的罕見。

全片最恐怖的一場戲，就是血洗後的大殿，被太監和女僕迅速沖刷，鋪上嶄新的地毯，菊花裝飾。彷彿一切都沒有發生過一樣。這一場戲，狠狠地諷刺了當權者粉飾太平的嘴臉。

至於它所影射的事件，就留給大家自己參透了。

當年我寫文章悼亡李先生時曾說過，只有記錄下這一代的苦難，下一代才可能是太平盛世。就像二十年後可能沒人再記得這位吹哨人一樣，如今的 90 後、00 後，可能幾乎不知道上述的事件。

我來給大家捋一下劇情：

周潤發說，朕賜給你的才是你的，朕不給，你不能搶。

鞏俐說自己沒病，卻被逼著喝藥。

周潤發要殺死她，以一種溫水煮青蛙的方式，這樣世人就不會知道我殺你了。

鞏俐說我可以死，但是要和你轟轟烈烈打一場，讓世人都知道，你休想這樣悄無聲息地弄死我。

周杰倫為了鞏俐去完成一場以卵擊石的戰鬥，那不是一場勢均力敵的戰鬥，明知沒有勝算，卻要去送死。

鞏俐對周潤發說，我就是要打你，起碼這樣你也會痛，你也是周杰倫的父親。

周潤發說，我不是。

兵敗之後，周潤發對周杰倫說了整部電影最恐怖的一句台詞：

我可以饒你不死，但是今後你每天要伺候你母后吃藥。

周杰倫自刎謝罪，〈菊花台〉的片尾曲響起。

靠寡廉鮮恥的君王，卻一再要求別人守規矩。

借古諷今，忠孝禮義皆在強權之下。

可她還是太低估了皇權的力量，滿城盡帶黃金甲之後，這場政治運動，變得不可說、不可討論。多年以後，還有人記得嗎？

寫到這裡，我們發現，或許《黃金甲》已是不可能被翻案的作品。

當年張藝謀讓周杰倫寫電影的主題曲，周杰倫和方文山煞費苦心創作出了兩首作品，一首是中國風的〈菊花台〉，一首是大氣磅礴重金屬味的〈黃金甲〉。只是張藝謀偏愛溫婉，選擇了〈菊花台〉作為主題曲。

因此，周杰倫和方文山的創作，絕對不會偏離電影本身的文本而存在。

接著，我們來聊歌曲本身。

周杰倫的〈菊花台〉，其實是一封遺書。

〈黃金甲〉和〈菊花台〉，兩首歌一剛一柔，前者描寫的杰王子硬剛父皇的血腥戰場，後者描寫的則是杰王子對母后悲憫一生的哀傷。結合我昨天對電影的分析，〈菊花台〉歌詞的意思，也就呼之欲出了。

你的淚光　柔弱中帶傷
慘白的月彎彎　勾住過往
夜太漫長　凝結成了霜
是誰在閣樓上　冰冷地絕望

冷宮的閣樓，如今淒淒慘慘戚戚。過往的溫存不復存在，霜冷長夜，月色如冰，今夕何夕。我在母后的淚眼中，看到的不只是女子的柔弱，還有那一絲，一心求死的哀傷。我將為你去戰鬥，即使那是一場不可能打贏的戰鬥。

雨輕輕彈　朱紅色的窗
我一生在紙上　被風吹亂夢
在遠方　化成一縷香
隨風飄散　你的模樣

　　午夜的雨，輕輕拍打窗台，滴滴答答的聲音，像是人生的倒
計時。
　　我的赫赫戰功，洋洋灑灑寫滿了文官的宣紙，卻註定將在這風
雨夜晚之後，被風吹散，從歷史中抹去痕跡。
　　今夜過後，後人口中的我，變成了亂臣賊子，我曾經的夢想也
將全部灰飛煙滅。
　　可灰飛煙滅又如何？我的靈魂也願意追隨母后而去，變成你的
樣子，打上的你的烙印，這也是我此生最榮耀的時刻。

花已向晚　飄落了燦爛
凋謝的世道上　命運不堪
愁莫渡江　秋心拆兩半
怕你上不了岸　一輩子搖晃

　　櫻花的壽命只有七日，它最美的瞬間，竟然是凋謝。
　　我們的一生何嘗不是如此，你本該母儀天下，而我風華正茂，
卻都要迎來豔麗的死亡。
　　一個「秋」加一個「心」，那是「愁」。
　　母后你真的想清楚要破釜沉舟了嗎？一旦船沉入了江，就再也
上不了岸了。

誰的江山　馬蹄聲狂亂
我一身的戎裝　呼嘯滄桑

天微微亮　你輕聲地歎
一夜惆悵　如此委婉

　　江山如此多嬌，誰不愛呢？可是父皇說的是，朕賜給你的才是
你的，朕不給你，你不能搶。

　　這江山還是他的，我達達的馬蹄，不是主人，是個過客。

　　征戰沙場數十載，也不過是一個棋子。其實我並不在意這江
山，父皇把我當作棋子我也可以忍，但是我不允許有人傷害你。

　　你的落寞，讓我下定了為你而戰的決心。

菊花殘　滿地傷　你的笑容已泛黃
花落人斷腸　我心事靜靜躺
北風亂　夜未央
你的影子剪不斷
徒留我孤單在湖面　成雙

　　菊花溫暖的金黃色，終究不可能戰勝兵器冷酷的銀白。

　　你的笑容逐漸失去的血色。菊花，中國人用來送給過世人的
花。這一次它葬送的將不僅是我們的屍體，也是父皇口中的忠、
孝、禮、義。

　　花落人斷腸，在這裡或許不是一個比喻。戰場上血淋淋的景
象，也可以被形容得很浪漫。

　　天還沒有亮，浴血奮戰的孩子，最後想到的還是母親的樣子。

　　你選擇破釜沉舟，你怎麼捨得留兒臣一人獨自在岸邊和自己水
面上的影子成雙成對？

　　不如陪你一起下江。

重填〈菊花台〉

四月二八　櫻花如雨下
我在問你在答　咿咿呀呀
懷中天下　繾綣中的花
聽聞你喚阿爸　一世的牽掛

那年仲夏　繁花漫枝椏
你我依偎樹下　最是無瑕
還記得嗎　打過勾的話
點眉朱砂　非我不嫁

你長大　我白髮　赤道留不住雪花
像旋轉木馬　追不上　前座的她

負天下　不負她　但願時光停當下
琴瑟合鳴彈唱似水　年華

輪迴春夏　指尖過流沙
也曾鮮衣怒馬　十里桃花
回首前世　不羈的風華
與你執手作畫　明月照天涯

馬蹄達達　經過我的家
誓言終抵不過　一句長大
花開半夏　青衫配白紗
王子成馬　徒留尷尬

你長大　我白髮　赤道留不住雪花
像旋轉木馬　追不上　前座的她

負天下　不負她　但願停當下年華
琴瑟合鳴彈唱似水　年華

　　如同旋轉木馬，我坐在你的身後。策馬揚鞭，再努力，也拉不
近這一段距離。你是我今生註定追不上的女孩。4月28日，向䑏女
兒的生日。

〈愛你沒差〉由周杰倫作曲，杰威爾填詞人黃凌嘉填詞。很多人以為周杰倫這首歌的歌名很口水，歸於〈不愛我就拉倒〉一類，其實是根本沒有看懂，這首歌的主題是關於「時間的測量」，等我慢慢來詮釋。

如果說〈愛在西元前〉是一節歷史課，〈愛你沒差〉無疑就是地理課。當然從意象豐富度來說，顯然遜色於〈愛在西元前〉，但也絕對稱得上周杰倫情歌中為數不多在歌詞的遣詞造句上有想法的歌了，巧妙地借用科學概念來表達愛的主旨。向舺也解讀過黃凌嘉另一首更為晦澀難懂的歌曲，那就是〈花海〉，這是一位擅長在歌詞中埋下浪漫的作者。

周杰倫在這首歌裡表達的是一種即使相隔千里，甚至時差錯亂，都願意一直守候下去的愛情。所以填詞圍繞的是，一個人停留在時間的標準起點回憶過去，在不同時差裡徘徊、尋找、等候，只為了有一天回到對方的世界，跨越愛的時差。

> 沒有圓周的鐘　失去旋轉意義
> 下雨這天　好安靜
> 遠行沒有目的　距離不是問題
> 不愛了　是你的謎底

歌曲一開頭，就揭示了這首歌是和「時間」有關。

開頭緩和的鋼琴聲傾瀉而出，夾雜著機械鐘秒針走動聲，猶如對一個人情感判決的倒計時，讓聽者壓抑到屏住呼吸試著感受到自己的心跳。

圓周是一個數學名詞，指的是在平面上，一動點以一定點為中心，一定長為距離而運動了一周的軌跡。鐘沒有了圓周，如同我的生命裡沒有了你，旋轉或者繼續行屍走肉地生活，又有什麼意義。

我占據格林威治守候著你　在時間標準起點回憶過去
你卻在永夜了的極地旅行　等愛在失溫後漸漸死去
對不起　這句話　打亂了時區
你要我　在最愛的時候睡去
我越想越清醒

歌詞中出現的「格林威治」是在哪？

其實是英國倫敦的一個區，此處最為出名的便是格林威治天文台。國際上為了協調時間的計量和確定地理經度，1884 年在華盛頓召開國際經度會，決定以通過當時格林威治天文台埃里中星儀所在的經線，作為全球時間和經度計量的標準參考經線，稱為0度經線或本初子午線，作為國際科學界確定的計算地理經度和世界時區的起點。

我占據格林威治守候著你，這句的意思是我在時間的盡頭和起點等待著你。這也是下一句「時間標準起點」的解釋。

第三行裡的「永夜」其實就是我們說的「極夜」，指一日之內，太陽都在地平線以下的現象，即夜長二十四小時。與之對應的便是「極晝」，即晝長二十四小時。極晝極夜現象只會出現在地球的兩極地區（南、北極），所以你能理解為什麼是「極地」旅行了吧。極晝與極夜的形成，是由於地球在沿橢圓形軌道繞太陽公轉時，還繞著自身的傾斜地軸旋轉而造成的。

這一句的意思是：我在時間的盡頭等你，你卻在一個感受不到時間的地方，你感受不到我為你的等待和愛，與開頭的「沒有圓周的鐘，失去旋轉意義」相呼應。

歌詞中出現的「時區」大家應該都明白，在格林威治天文台展開的國際會議中，為了照顧到各地區的使用方便，克服時間混亂，

於是將地球表面按經線從東到西，劃成一個個區域，這些區域就叫時區。

因為時區的錯亂，我們相愛的節奏無法一致，我的白天是你的黑夜，當我醒來你正入眠，當我愛你，你卻離我而去。

愛你沒差　那一點時差
你離開這一拳給得太重
我的心找不到　換日線它在哪
我只能不停地飛　直到我將你挽回

歌詞中出現的「時差」指兩個時區間的時間差。由於地球自西向東地自轉，東邊地區會比西邊地區更早迎來太陽，所以為了使用方便，人們通常把同一時區內所用的同一時間稱為區時（本區中央經線上的地方時），相鄰兩個時區的時間相差一小時。由於我國幅員遼闊，橫跨多個時區，為了方便人們日常生活，所以我們用的時間為首都北京所在時區的區時，即東八區的區時。

換日線又叫國際換日線，為了避免日期上的混亂，還是上面說到的那次會議規定了一條國際換日線。這條變更線位於太平洋中的 180 度經線上，作為地球上「今天」和「昨天」的分界線，因此稱為「國際換日線」。為避免在一個國家中同時存在著兩種日期，日界線並不是一條直線，而是折線，這樣就不再穿過任何國家。按照規定，凡越過這條變更線時，日期都要發生變化：從東向西越過這條界線時，日期要加一天，從西向東越過這條界線時，日期要減去一天。

這一句的意思為：我的心始終無法邁過你離開我的那一天，我無法接受未來只能被迫留在過去，與主歌的「不愛了是你的祕密」，和副歌裡「你離開這一拳給得太重」相呼應。

愛你不怕　那一點時差
就讓我靜靜一個人出發
你的心總有個　經緯度會留下
我會回到你世界　跨越愛的時差

　　經緯度是經度與緯度的合稱組成一個坐標系統，稱為地理坐標系統，它是一種利用三度空間的球面來定義地球上的空間的球面坐標系統，能夠標示地球上的任何一個位置。

　　經度是地球上一個地點離一根被稱為本初子午線的南北方向走線以東或以西的度數。緯度是指某點與地球球心的連線和地球赤道面所成的線面角，其數值在零至九十度之間。

　　這一句的意思為：你的心遲早會找到一個位置並一直停下，你不會再喜歡上別人，因為我會回到你的身邊。

　　周杰倫有些作品的歌詞難理解，是因為它的背景故事本身曲折晦澀，比如向魷解讀過的〈花海〉、〈愛你沒差〉、〈琴傷〉等等，但是還有一類作品，雖然誰都明白它的字面意思，但如果不親臨其境代入他的創作心路，你不會懂它真正好在哪裡。

　　2004 年，周杰倫的〈梯田〉入圍金曲獎最佳作詞人候選，那一年和他同樣入圍的還有方文山的〈東風破〉。最終，惜敗於宋岳庭一生心血凝聚一首的〈Life's a Struggle〉。

　　可怕的是，周杰倫的這次創作，似乎只是輕描淡寫。這從第一句調侃之意的歌詞「文山啊，等你寫完詞，我都出下張專輯咯」就可見一斑。

　　為什麼一首完全不注重韻腳，隨心所欲信手拈來的作品被推崇到這個高度，因為在看似漫不經心之間，他寫出了別人寫不出的東西。

　　而這一切，我也是親身站在西江千戶苗寨的梯田下，才終於明白。

<div style="text-align:center">

說到中學時期　家鄉的一片片片梯田

是我看過最美的綠地

於是也因此讓我得了最佳攝影

</div>

　　周杰倫就以第一人稱，開始述說自己的經歷和思考。

　　MV 裡的周杰倫拿著 DV 自拍，他就是要用這種代入感的加深，來匹配他第一人稱的文本創作。千萬不要以為這只是小聰明，這恰恰是他對音樂的悟性。就像他在〈半島鐵盒〉裡加深咬字不清，將歌詞旋律化，來營造夢境。

莫名其妙在畫面中的我　不會寫詞都像個詩人
坐著公車上學的我　看著窗外的牛哨草
是一種說不出的自由自在

山泉石上流，人在畫中走。

如今很少能看見耕牛了，取而代之的是這樣一尊尊的石像。

彼時的杰倫的詞人一般的寫作欲，不就是此時的我。若不記錄
下一些東西，豈不是辜負了眼前的景色。

Hoi Ya E Ya 那魯灣　Na E Na Ya Hei
哦～我親愛的牛兒啊
Hoi Ya E Ya 那魯灣　Na E Na Ya Hei
哦～跑到哪兒去啦

周杰倫在副歌部分融入了台灣地區原住民風格的原生態唱法，
而我此刻正聆聽苗族人的《古歌堂》。

從鼻腔的共鳴，到情緒的共情，用原生態烘托原生態，妙哉。

面店旁的小水溝　留著我們長大的夢
繞過天真　跳至收割期
人們的汗水夾雜著滿足與歡笑
是我現在最捨不得的畫面
也是我另一項參展作品

從這裡開始，杰倫加強了他意識流的表達。

麵店旁的小水溝，是小城裡，歲月流過去，清澈的回憶。可是它還來不及長大，就被揠苗助長，過度利用。彷彿被剝奪了童年的孩子，獲得了暫時的收割，卻丟掉了長大的夢。

> 靠著回憶　畫成油畫
> 拿到獎狀　有個啥用
> 鼓勵你多去回憶是吧
> 哼我真想撕掉　換回自然

那時的人們還意識不到，滿足和歡笑的代價，直到它們變成了停留紙上的回憶。

> 怎麼梯田不見
> 多了幾家飯店
> 坐在裡面看著西洋片
> 幾隻水牛　卻變成畫掛在牆壁上
> 象徵人們蒸蒸日上
> 一堆遊客偶爾想看看窗外的觀光景點
> 但只看到比你住得再高一層的飯店

這首歌的批判，從這裡開始。

其實我一直想去的是朗德苗寨，而非此刻所站在的西江千戶苗寨。因為出租司機反覆勸說，難得來一趟凱里，千戶苗寨一定要去看看，我才臨時改變了決定。

我想去朗德的原因和杰倫此處表達如出一轍，因為千戶苗寨知名度太高被過度商業化了，到處所見都是民宿、飯店、商店，網紅人造經典。

真正原生態的，或許只剩那一片沒有耕牛的梯田。

不知道今後是否還有機會去看一看朗德苗寨，只希望那時候想看看窗外的觀光景點，不只看到比我住得再高一層的飯店。

因地制宜　綜合利用
利用對還是不對
自私的人類　狼不狼狽
破壞自然的生態會不會很累

如今的千戶苗寨，只可遠觀，不可近玩。

千篇一律的商業格局，讓你一時間不知道自己是在哪個商業景點。而它本該是那樣氣質獨特的存在。

你說為了藝術要砍下一棵樹
這樣對還是不對
你說為了裝飾請問干我啥事
是不是只能用相機記錄自然

拿相片給下一代　給下一代回味　可憐可悲
森林綠地都已成紀錄片
聞不到綠意盎然　只享受到烏煙瘴氣

為什麼我要如此虔誠地記錄每一次出行，因為我也會擔心如果今後這些景色都不在了，起碼我的文字，還是個念想。為我們的孩子，多留下一點山清水秀吧。

我不能教育你們　我不是你們老師
我不是校長　也不能給你們一巴掌
掌掌掌掌掌掌掌長長長長
長篇大論你們並不想聽
我知道但我沒辦法　我就是要寫
你們可能永遠不能體會
顯微鏡底下的我們　會更現實更自私
這種藝術　真的很難領悟

　　顯微鏡底下的我們，會更現實、更自私。這句到底什麼意思？
關於環保這件事，在大家都看得到的層面，我們已經做得很不好
了。可想而知，如果用顯微鏡放大我們背後那些鮮為人知的小動
作，我很擔心，那會更加齷齪。
　　環保是一種態度，行為是一種藝術。也許你很難領悟，但是希
望我們都能做出更好的選擇。

它是周杰倫的第二首〈晴天〉，也是他的青春校園絕唱。

你住的　巷子裡我租了一間公寓
為了想與你不期而遇
高中三年　我為什麼為什麼不好好讀書
沒考上跟你一樣的大學

2018 年 1 月 18 日，周杰倫選擇在他步入不惑之年前的最後一個生日，發行這首單曲。他要趕在四十歲前，寫完最後一首關於青春與校園的歌曲。

他要寫一首，和十五年前〈晴天〉一樣，留給這個時代學生聽的歌。

所以這一切，都要從「為你翹課的那一天，教室的那一間」開始說起。

高中三年，我貪圖眼前和你在一起的時光而為你翹課，卻不知道，付出的代價可能是餘生的擦肩而過。

時間過去，我們成了兩個世界的人。高中時期的自信與明媚，如今成為角落裡的卑微。早已過了可以與你談情說愛、高談闊論的時光，如今在街角瞥上你一眼，都已經足夠我滿心歡喜。

可是，你知道這裡的「高中三年」，真正指代的是什麼？

第一年叫做《驚嘆號》，第二年叫做《12 新作》，第三年叫做《哎呦不錯哦》。

沒錯，周杰倫在用這首歌，宣洩他那些年所有的不甘。這首歌的 B 故事，是他與粉絲的一場對話。

他的這三張專輯，不斷被人詬病，也讓他丟失了很多粉絲。杰倫這幾句歌詞是在自嘲：我自以為是地嘗試不同的音

樂風格，卻與你們的喜愛背道而馳。

　　可我不甘心，還是希望你們回到我的身邊，於是租了一間公寓，安心創作，只求能偶爾寫出你們喜歡的歌。我沒有變過，還是那個〈晴天〉時期，祈求著可以被你們「多愛一天」的周杰倫啊。

我找了份工作離你宿舍很近
當我開始學會做蛋餅
才發現你　不吃早餐
喔　你又擦肩而過
你耳機聽什麼　能不能告訴我

　　也許是我以前太貪玩，忽略了你們的感受，所以這一次，我會更加走近你們一點。可是當我學會做蛋餅，哦，也就是發行了《周杰倫的床邊故事》這張專輯，才發現你們還是不喜歡。

　　這些年的我，我寫情歌被你們說不如〈七里香〉，寫快歌被你們說不如〈夜曲〉。你們知道嗎？寫這張專輯裡的〈床邊故事〉、〈前世情人〉，我已經用盡了自己所有的才華，因為它們也是我送給海瑟薇的禮物，可是你們依舊無感，我真的已經不知道該怎麼做才好了。

　　你們現在耳機裡聽的是怎樣的音樂，能不能告訴我？下次我也寫這樣的歌給你們聽吧……

學校旁的廣場我在這等鐘聲響
等你下課一起走好嗎
彈著琴　唱你愛的歌
暗戀一點都不痛苦
痛苦的是你根本沒看我

我一直在等自己寫出一首你們喜歡的歌，等你下課，等你們回到我的身邊。

好想回到《范特西》到《我很忙》時期，那樣的甜蜜時光，我曾經以為這一切永遠不會結束。

為你們寫歌的時光總是很幸福，難過的是，後來的歌，你們都不喜歡。你們知道嗎？我真的差一點就放棄了。

〈等你下課〉的上一首歌，還有人記得嗎？

《周杰倫的床邊故事》專輯裡的最後一首歌〈愛情廢柴〉。那時候我以為自己再也沒有寫出你們喜歡的歌的能力了，「愛情廢柴」難道不就是我最形象的詮釋嗎？我是有心灰意冷，才唱出了這樣的歌詞：「為你封麥　只唱你愛。」

因為你們「只愛」我早期的專輯，既然你們只愛我以前的音樂，那我就封麥吧，因為我只想唱你們愛的。

<div align="center">

我唱這麼走心卻走不進你心裡

在人來人往　找尋著你

守護著你　不求結局

喔　你又擦肩而過

我唱〈告白氣球〉終於你回了頭

</div>

大家在選評周杰倫最悲傷歌詞的時候，從來不會想到，「我唱〈告白氣球〉，你終於回了頭」這一句；可是你們告訴我，其他還有哪一句歌詞，會比它更令人心疼？

我等了整整五年，終於有一首歌再一次被你們認可，大街小巷終於又一次開始傳唱我的歌，夢回《十一月蕭邦》時期。只可惜它

不是這張專輯裡我最愛的〈床邊故事〉、〈前世情人〉或者〈土耳其霜淇淋〉，反而是我最不看好的一首，成為你們的喜歡。我想，我還是沒有讀懂你們吧。

> 躺在你學校的操場看星空
> 教室裡的燈還亮著你沒走
> 記得　我寫給你的情書
> 都什麼年代了　到現在我還在寫著

我只能躺在學校空無一人的操場，唯一不變的是那片周而復始閃爍的星空。可我不喜歡周而復始地重複自己，你們難道忘記 2000 年時，我之所以橫空出世，就是因為我寫出了與當下不同的音樂？

如今二十年過去了，如果我是周杰倫，我就必須去尋找新的創作方向，我也想試試電音，試試以前沒有過的風格。

我知道你還沒有走，我也知道你們喜歡我原來校園青春的風格。把這首〈等你下課〉當作給你們的最後一封情書吧。

趕在四十歲前，再為你們寫一首這樣的歌。我已經漸漸老去，不可能一直唱這樣的歌，但是只要你們喜歡，我儘量繼續寫下去。

> 總有一天總有一年會發現
> 有人默默地陪在你的身邊
> 也許　我不該在你的世界
> 當你收到情書
> 也代表我已經走遠

所有人給我周杰倫貼上的標籤都是「校園青春」，但是我要的不只是這樣，我更加貪心，不只想霸占你們的青春，還想霸占你完整的一生。

　　這一次我順從你們的心意，用你們心中最周杰倫的曲風，唱完這首。但是當你們聽到它的時候，也代表我完成了這個類型的絕唱。

　　我相信，總有一天，你們會正確評價我後來寫的歌，我從來沒有離你們遠去。

　　很多人說我變了，其實一點也沒有。我還是一如既往地叛逆，如同錯失金曲獎那年以後的〈外婆〉，只是這次，隱藏得更好。我還是一如既往，會把所有的不甘心全部寫進了歌裡，只是這次，你們沒有聽懂。

這是我為你留下的一些文字
只是些樸素的句子
年紀越大
便越不追求押韻了
或許也算不上是詩
寫得不好
可是會一直寫下去
囊螢為燈　給你一點點溫暖
未來那麼多年的時光裡
如果有那麼一兩個夜晚
你會偶爾看到一兩句
我也足夠欣慰了

　　這首歌，是周杰倫和粉絲的一場對話。「我唱〈告白氣球〉，你終於回了頭」這一句令人心疼。向艉曾說〈床邊故事〉和〈前世

情人〉是周杰倫想在女兒面前展現所有的才華，可萬萬沒想到火起來的只有〈告白氣球〉。這些年的周杰倫，出快歌被噴不如〈夜曲〉，出慢歌被噴不如〈晴天〉。對，因為這些人還沉浸在當年初聽杰倫的學生時代，因為你們還在上課，所以杰倫會等你下課。

沒考上和你一樣的大學，是杰倫自嘲作詞被噴。學會做蛋餅，是說電音試水。你耳機聽什麼類型的歌？前幾張專輯傳唱度最高的情歌，為了老粉，我到現在還在寫著。可是當你收到情書，我已經走遠，我已在前方找尋新的音樂方向。

這首歌，也像極了我做【Jay 文案】這個公眾號的心情。都什麼年代了，我還在寫詩。也許杰倫永遠不會關注到這個角落，也許我永遠等不到一首屬於我自己的〈告白氣球〉。可是那又怎樣？

我會繼續寫著，等你下課。

媽媽說　很多事別太計較
只是使命感找到了我　我睡不著

　　一直以來，周杰倫習慣從媽媽那裡獲得為人處事的智慧。學會不計較，也就拓展了自己的胸懷，這也是他面對謠言和不公的一貫態度。當年杰倫的使命就是好好製作音樂，由於那段時間拍電影的計畫讓新專輯延期，使得社會各界對其議論紛紛，輿論壓力讓杰倫睡不安穩。

如果說　罵人要有點技巧
我會加點旋律　你會覺得　超屌

　　罵人的最高境界就是，你把別人罵了，但是別人當時感覺不出來還挺開心。這從〈四面楚歌〉到這首〈超人不會飛〉，杰倫很擅長這樣做。

我的槍　不會裝彈藥
所以放心　不會有人倒

　　不反駁不是承認，沉默也不是示弱，這首歌裡，周杰倫就要用自己的音樂作為武器，一次性做出全部回應。音樂是我的槍，但是不會傷人，我會給你們留有餘地，這也是我處事的智慧。

我拍青蜂俠　不需要替身
因為自信是我繪畫的顏料

謠言說周杰倫拍電影時不能親自上陣，這句歌詞就是杰倫給出的答案，即使有強直性脊柱炎，我也相信自己可以做到。

　　　　拍個電視為了友情與十年前的夢想
　　　　收視率再高也難抗衡我的偉大理想
　　　　因為我的人生無須再多一筆那獎項

　　電視劇《熊貓人》，當初媒體說杰倫是想靠它賺快錢。而杰倫只是單純想捧紅身邊的朋友，實現他們的夢想而已。面對媒體的流言蜚語，我不想多說什麼，拍電視劇本來就不是為了拿什麼獎項，我的人生已經足夠豐滿。

　　　　我不知道何時變成了社會的那榜樣
　　　被狗仔拍不能比中指要大器的模樣　怎樣

　　污蔑杰倫說自己不是中國人、捐錢少，給大眾不好的榜樣，多難聽的話都有。被狗仔拍的照片，一再刻意誇大、扭曲，最後杰倫不得不出來澄清，還要大器地原諒他們一切無理行為。

　　　　　我唱的歌詞要有點文化
　　　　　因為隨時會被當教材

　　這一句是杰倫小小的傲嬌，〈蝸牛〉納入上海的愛國教育歌曲，〈聽媽媽的話〉、〈上海 1943〉入選小學教材。〈青花瓷〉、〈愛在西元前〉、〈髮如雪〉都成為了中學考題。

CNN 能不能等英文好一點再訪
時代雜誌封面能不能重拍

　　杰倫還是很注重自己鏡頭前的形象。接受 CNN 採訪時，杰倫的英語比較一般，他想表現得更好。在接受美國《時代》雜誌專訪時杰倫說：「明星夢並不是遙不可及的，其實，任何人都可以做，只要你肯努力。我之所以能有今天，就是我不服輸的結果。」

隨時隨地注意形象　要控制飲食
不然就跟杜莎夫人蠟像的我不像

　　當年拍《青蜂俠》，杰倫竟然被要求吃胖點，太瘦的話就與其他演員有很大的出入，十幾年後，要瘦也瘦不下去啦。杜沙夫人蠟像館有個「克隆」杰倫，不過，不怎麼像。

好萊塢的中國戲院地上有很多
手印腳印何時才能看見我的掌

　　看來那時候的杰倫對好萊塢還是有期待的，他真的很喜歡電影，所以才會拍出《不能說的祕密》這樣精雕細琢的處女作。

喔　如果超人會飛
那就讓我在空中停一停歇
再次俯瞰這個世界
會讓我覺得好一些

　　杰倫也會累，想有時間讓歇一會，然後，他會繼續給我們帶來

驚喜。重新審視這個世界，以積極的心態去面對遊戲規則，看到歌迷一如既往地支持他，覺得心裡好受一些。

拯救地球好累
雖然有些疲憊但我還是會
不要問我哭過了沒
因為超人不能流眼淚

如《熊貓人》所描述的那樣，邪惡一而再、再而三地摧殘正義。但是正義不會因此而放棄、認輸和低頭。即使很難過也不會表現出來，這大概是超人最令人心疼的地方。

唱歌要拿最佳男歌手
拍電影也不能只拿個最佳新人

他不想讓歌迷失望，無論是音樂還是電影，都想做到最好。

你不參加頒獎典禮就是沒禮貌
你去參加就是代表你很在乎
得獎時你感動落淚
人家就會覺得你誇張做作
你沒表情別人就會說太囂張
如果你天生這個表情
那些人甚至會怪你媽媽

媒體有時真的會讓你無所適從，不出席台灣金曲獎頒獎晚會，被說是耍大牌、沒禮貌。出席了卻說杰倫很在乎名譽。有些明星難

得得一次獎，激動得落淚了，就說他們做作，杰倫表現得比較淡定，就說他自以為是……。怎麼去領個獎就有那麼多講究？

結果最後是別人在得獎
你也要給予充分的掌聲與微笑

這裡寫的還是當年邀請外婆去參加頒獎典禮，卻空手而歸的事。給對手鼓掌，對於那年桀驁不馴的他，是一種殘忍。

開的車不能太好　住的樓不能太高
我到底是一個創作歌手　還是好人好事代表

大家都知道周董酷愛車，他從美國買了一輛蝙蝠車，就被人說奢侈。大家把他當作道德標杆，無形中增加了他很大的壓力，還記得王力宏塌房的時候，所有人都在 cue 周杰倫。

專輯一出就必須是冠軍
拍了電影就必須要大賣

媒體認為只要周杰倫一出專輯就必須拿冠軍，如果不拿到冠軍就說周郎才盡。杰倫那年的《刺陵》票房不佳，媒體說他只是在演自己沒投入到角色，註定在電影行業待不下去。

這是周杰倫最令人心疼的一首歌，這首歌周杰倫娓娓道來生活中的疲累，詞中有寫到狗仔隊、他的電視劇電影等等，好多別人對他的批判。他調侃式地回應，歌詞中滲透出道十年的心聲，唱出了自己一舉一動不能出錯的壓力及超人不能流淚的辛酸。

原來，周杰倫也有一首〈孤勇者〉。

> 我在陰暗中降落　世界在雨中淹沒
> 畫面與現實交錯　無法抽離卡在胸口

在那個岑寂的黑夜，她降落到這個世界。出生那晚大雨傾盆，彷彿要把一切都淹沒和吞噬。

後來她才知道，原來那晚的天空，替她流完了一生所有的眼淚，從那往後，她註定要做一個孤獨又堅強的女孩。

可是那一整座黑暗，如揮之不去的夢魘，籠罩著女孩後來的路。有時候現實的畫面很抽象，有時候夢境裡的故事卻很真實。

她開始分不清兩者的界限，只記得自己無數次在沒有光的世界裡迷失，一直忘記尋找，那顆被囚禁的心靈本來的顏色。

當野獸只剩下無聲的嘶吼，當一次次的反擊，像打在棉花上的拳頭，被卸走全部的力量，而胳膊上卻分明滲出了殷紅的血跡。

本該是最明媚的年紀，卻在黑暗中撞得頭破血流。

〈困獸之鬥〉由周杰倫作曲，劉耕宏作詞，蔡科俊編曲，收錄在專輯《七里香》中。它是周杰倫為數不多搖滾氣息濃厚的歌曲，開篇的旋律和節奏交織成的戰鬥場景，口琴和電吉他和鼓點搭配，鋪墊了壓抑的基調。痛苦與傷感交錯在逃亡的路上，在音符之間鋪展開跌宕。

> 軀殼如行屍走肉　陷阱漩渦我已受夠
> 掙脫逃離這個空洞
> 如果　我衝出黑幕籠罩的天空
> 就別再捆綁我的自由

森林裡行屍走肉的獵人，發誓要在天亮前射光所有的子彈。如流星劃破黯淡的夜晚，篤定在黎明滿載而歸。

　　我再也不要這樣的生活，女孩在黑暗中聲嘶力竭，戴著鐐銬的野草，在牢籠裡竟跳起了一支爵士舞蹈！

　　游離在脫胎換骨邊緣的她，喘息著，燃燒著，叛逆著，執著著。自由是呼之欲出的野馬，就讓它脫韁而去吧。

　　而我願成為你黑色天空之下的燈塔，喚醒你隱藏的鬥志，照亮出你此生所有的榮耀。

　　劉畊宏鋒利的歌詞，帶著刀鋒的呼嘯，剖開自己情感的瘡痍。周杰倫主歌部分的演唱，在黑暗中為每個聽眾開啟了一絲光明，每一個受困的靈魂，期待著迸發出自由的火花。

在狂風之中　　嘶吼　做困獸之鬥
我奮力衝破　封閉的思緒震開裂縫
燃燒的花朵　升空　消失在空中
記憶在剝落　殘留的影像輪廓
潰散在薄霧中

　　狂風驟雨中女孩攥起了拳頭，困獸之鬥是她最後的倔強。

　　驕傲地挺起胸膛，她說自己依然是那個女王。等陽光震開裂縫，和黎明約定在東方。

　　讓藍色理想，羽化成發光翅膀。比夸父更強，去追逐第二個太陽。

　　印象裡神祕的臉龐，只是輪廓和不幸很像。所有黑暗的記憶，都終將剝落。宛如太陽之於霜，終將灰飛煙滅，無處隱藏。到漫天雄光如花般綻放，破曉前的信仰，會有金色的亮相。

　　去啊，你本該帶著明亮的色彩，天空才是你的主場。

等待那一刻昂著臉漂亮地生長，你才會明白，那年的含苞待放，是為了春天，擁抱一整座願望。

最後副歌部分的張力，終於洗去了我們內心的沉重和壓抑，給人以面對本我的勇氣。

周杰倫的音樂，總是給人以力量。這首〈困獸之鬥〉和〈逆鱗〉一樣，帶我們在最絕望的夜裡，穿越黑暗，開啟光明。

在這個凌晨，把它送給每一個尋找勇氣，獨自對抗夜晚的你。

致黑夜中的嗚咽與怒吼。

　　初聽這首歌，我猜不透杰倫想說什麼，看似柔軟憂傷的情緒，越到後面越感覺隱隱充滿著力量。

　　歌曲一開始通過由景到人的一組鏡頭，迅速描繪出清爽而安靜的場景，彷彿可以聽見撕開信封的聲音。當杰倫第一次唱著「聽見下雨的聲音」，我們已經入戲回憶無法自拔，在回憶裡想起你用唇語說愛情，在回憶裡幸福可以很安靜，在回憶裡付出一直很小心。

　　而當周杰倫再一次唱出「終於聽見下雨的聲音」，思緒一下子被拉回現實，彷彿《盜夢空間》裡小李子夢境裡的陀螺突然停止轉動，我的世界被吵醒，只剩，不捨的淚在彼此的臉上透明。

　　聽到這裡心裡空空蕩蕩，就像前天推送的〈布拉格廣場〉裡唱的，夢醒來後我，一切都，都沒有。周杰倫為什麼要給我們這巨大的落差，它到底要表達的是什麼？

　　直到很多年以後的某一個午後，偶然在廣播裡再聽到這首歌，那一刻我突然明白，原來一開始杰倫就告訴了答案，「青春嫩綠得很鮮明」，他唱的就是青春。

　　還記得曾經最奢侈的樣子，就是可以用一整個下午，只是看看電線杆上的麻雀而已。我們可以什麼都不做，只是那樣坐著，說說話，那時候我們總以為，青春很長很長，長得似乎永遠都不會過去。

　　後來我們才知道，青春，在一抬頭一低頭的罅隙裡，已經被我們甩在了身後。原來時年三十五歲的周杰倫，在這首歌裡唱的是，從此青春行將結束的落差感。

清明時節的天　總有說不完的委屈
我在另一座城市　徹夜聆聽

它說天上的雨　匯流成湖的記憶
而你的笑　匯流成我的回憶
你睡著了嗎　親愛的
我這裡一直下雨　你那裡呢
你會想起我嗎　親愛的
我心裡一直明媚　你那裡呢

寫完這一句　突然思念的張力
如同四月的星空　被整座地掀起
那被透明了的心　是我的無從回避
就像你這樣猝不及防　闖進我的生命
我的手指間　都開出妖嬈的花季

我會擎一把傘　在去你的夢裡
雨下整夜　我想給你取之不盡的體貼
然後在那裡種下一大片的陽光
等你醒來　就會盛開

2020 年的春節，突如其來的一場疫情，打亂了我們所有人的生活節奏。有多少人和我一樣，被迫放棄了旅行計畫？

聽著杰倫的〈聽見下雨的聲音〉，一時間想像力爆棚，為了滿足女兒旅行的願望，一場地球儀上的指尖旅行因此而生，我也因此重填了這首歌。

交通工具是我們眼睛，一路風景全憑想像力，只要有愛，在家也可以去旅行。這場旅行，沒有人擠人，沒有時差，一天可以去很多地方，在沙漠裡竟也可以吃著冰～

想像力，永遠是這個世界上最浪漫的事情。

希望聽到這首歌的你，也和你愛的人，來一場步履不停的浪漫旅行吧～

新春裡　突然的　疫情
你卻固執說要　繼續　旅行
表情　臉上來回　任性

角落裡　地球儀　甦醒
旋轉著訴說著　它的　聲音
叫我　對你答應　帶你去指尖上的旅行

富士山頂　架座滑梯　膽顫心驚
用眼神　穿越過那些　繞口的地名　愛來回穿行

交通工具是我們眼睛
一路風景全憑想像力
在家也可以去旅行
只要你學會去用心

剛剛還在北極踩著冰
又跳轉到南極去捕鯨
難道不覺得　很幸運
擁有這一場　零時差　浪漫旅行

喚醒你　在每個　黎明
如果下雨為你　佈置　天晴
夜晚　帶你爬行　可以看見星空的屋頂

沙漠之行　不可思議　竟吃著冰
換日線　你用紙飛機　來回地飛行　愛步履不停

交通工具是我們眼睛
一路風景全憑想像力
疫情也可以去旅行
沿途願望我全答應

剛剛還在北極踩著冰
又跳轉到南極去捕鯨
難道不覺得　很幸運
假日的旅行　竟沒有　熙攘人群
只有我和你

01. 1979 年 1 月 18 號　天氣　晴

相距 0KM

赤道的邊境萬里無雲　天很清

那道從天空劃過的弧線

牽起了我們彼此的緣分

原來真的可以在機場等來一艘船

那是你第一次出現在我的世界

羞澀的我看著你的眼睛

一切都剛剛好的樣子

02. 2000 年 11 月 6 號　天氣　晴

相距 1106KM

岸邊的丘陵崎嶇不平　浪入侵

我們註定了不會擁有一帆風順的愛情

相隔 1106 公里的兩個城市

你會不會覺得

和我有關的一切

都非常遙遠

嘿　我的可愛女人

難熬的時候就把地圖剪開

將我們的世界重新拼接

我就會跨過山河來擁抱你

03. 2003 年 7 月 16 號　天氣　晴

相距 421KM

我加速引擎拋開遠方的黎明

下了飛機　不久又要登機

同一樣的行李

呼吸不一樣的空氣

我愛呼吸　機艙裡的空氣

因為再飛 421 公里

就會聞到你的氣息

異地戀的我們

飛行公里數加起來可以繞地球好幾圈了

那是我們第 4 次在機場約會

我把 7 月 16 日這一天

定做我們的紀念日

04. 2007 年 7 月 31 號　天氣　晴

相距 0KM

剩速度回應　向銀河逼近

我對著流星　祈禱時專心

努力是為了夢想

夢想最想到的終站

就是有你的任何地方

沉甸甸的是登機牌

30 公斤的行李箱　卻很輕

今天我又飛到了你的城市

我們看了第一場電影

名字叫　不能說的祕密

我很喜歡那首〈蒲公英的約定〉

因為我們也有很多的夢

在等待著進行

05. 2009 年 3 月 20 日　晴

相距 83.7 光年

找一顆星　只為了你命名

我用光年傳遞愛情

我將會愛你多久呢　就如同穹頂之星光那麼久

盡我所能使之更長

我將需要你多久呢　就如同一年四季

今天　我發現了一顆小行星　編號 257248

被命名為你的名字

這恐怕是我們相距最遠的一天了　83.7 光年

為了紀念這個日子　我寫了一首歌

我也不知道該取什麼名字

就叫〈愛的飛行日記〉好了

06. 2015 年 1 月 17 日　晴

相距 0KM

用南極的冰將愛結晶

我用心永不融化的是愛你的這個決定

終於到了這一天　舉行夢升起的儀式

我不只要一期一會　但願來日方長

我向你保證　這不是夢一場

我願寵你如公主　我願意為你奔波於機場

世界那麼大

我只想在你身邊

璀璨星河從此　為愛停泊

　　〈愛的飛行日記〉由周杰倫親自操刀作曲，方文山作詞，蔡科俊編曲。「周杰倫」星，永久編號為 257248。根據該星發現者之一、台灣天文愛好者蔡元生老師的介紹，「周杰倫」星係由蔡本人與中央大學黃崇源教授合作、多位大陸天文愛好者共同參與的天體搜尋計畫中發現的其中一顆小行星，發現於 2009 年 3 月 20 日。周杰倫為此創作了這首歌。

那時候還是民國時期，我們青梅竹馬，生活在江南古城一隅。青石板街的小鎮，常年陰雨綿綿。濃妝淡抹的舊年時光裡，我們說著鄉音，一起看戲，跳水坑，捏泥人，這便是我所有的童年回憶。

你用泥巴捏一座城　說將來要娶我進門

這是我聽過最浪漫的表白，你天真地說著那句，等長大了一定要娶我進門，年輕的承諾總是美不勝收。你的看似漫不經心，卻成了我的命中註定。

那年你搬小小的板凳　為戲入迷我也一路跟
我在找那個故事裡的人　你是不能缺少的部分

因為你，我也愛上了戲劇。那天，舞台上演出的是《白蛇傳》，白素貞和許仙的故事，何時主角變成我們？

你在樹下小小地打盹　小小的我傻傻等

很多事我已經忘了，連你的樣子也快忘了。大概是因為離別的那個清晨，白霧靄靄，模糊你的臉。但我一直記得你在榕樹下，滿足地打著盹，我在旁邊傻傻地等你醒來。

小小的誓言還不穩　小小的淚水還在撐
稚嫩的唇　在說離分

多事之秋，軍閥割據，戰亂席捲了整座小城。兩個家

庭為了逃難背井離鄉，顛沛流離。時局動盪，猶如還不穩的小小誓言，歷史的巨輪把地久天長的期許碾得粉碎。我們學著大人模樣道別，最稚嫩的唇，說最沉重的離分。

轉多少身　過幾次門　虛擲青春
小小的感動雨紛紛　小小的彆扭惹人疼
小小的人還不會吻

時間的屏風快轉，後來我又回去了幾次，懷揣著還能見到你的希冀。幾次轉身，幾次回鄉過門，青春已在身後。離別那天的雨，彷彿一直下到現在。我想起你第一次吻我時咬破自己嘴唇的尷尬，噗嗤笑了出來。

我的心裡從此住了一個人　曾經模樣小小的我們
當初學人說愛唸劇本　缺牙的你發音卻不準

兒時的舞台已經拆了，那棵你打盹靠著的大榕樹，也已無處可尋。我一個人捏起了泥人，像極了曾經模樣小小的我們。我想起你最愛唸的那句唱詞，便是西湖邂逅之日，許仙對青蛇說的：「若得小姐為妻，真乃望外。」

小小的手牽小小的人
守著小小的永恆

小小的誓言早該煙消雲散，但你一直住我的心裡不出來。我一直以為，夢想中的那一場戲，我們終究沒能一起演過一次，只是一份遺憾。

直到後來，遠方戰爭捷報傳來，我看過你託付戰友帶給我的信，才知道，原來我們的故事，早就已經上演。只不過是你，提前謝幕了而已。

　　〈小小〉，是容祖兒演唱的一首歌曲，周杰倫作曲，方文山填詞，收錄在容祖兒 2007 年 7 月 5 日發行的同名專輯中。以上，只是向舷根據方文山這首令人動容的歌詞編寫的故事。

總是
要等融化以後的晴天
你才會發現
開始淡去的腳印
在你的窗外

那裡曾經站著
多麼熱情又多麼寒冷的一個男孩
記得　你說喜歡
於是他站了一夜

也只有他才知道
你錯過的夜
有過怎樣紛揚的雪

沒轎子錢，不要來。料他家也沒少你這個窮親戚，休要做打嘴的獻世包。

——《金瓶梅詞話》第七十八回

在粵語中，獻世指的是「丟人現眼的露面」。這首歌是〈算命〉後，周杰倫和林夕的第二次合作。

歌詞有些晦澀，描寫的是卑微到塵埃裡的愛情。這也許是周杰倫最消極的一首歌，林夕的詞，寫盡了卑微，寫盡了頹廢，寫盡了失戀後的一無是處。

很少有杰倫寫的歌，我更喜歡原唱的版本，〈獻世〉就是其中一首。或許是因為陳小春的〈相依為命〉、〈我愛的人〉、〈獨家記憶〉，每一首都是這一掛的感覺，他的版本似乎更具有感染力，它的普通話版就是〈一定要幸福〉。

> 我沒有膽掛念　你沒有心見面
> 試問我可以去邊　只要我出現
> 只怕你不便　亦連累你丟臉

一個人最卑微的樣子，是連思念你的勇氣都沒有了。更別提與你見面，反正你也無心見我，或許我最好的選擇是自生自滅。怕你覺得丟臉，我再也不會出現在你的身邊。

> 你是我的祕密　我是你的廢物
> 缺席也不算損失　今晚你生日
> 祝我有今日　地球上快消失

你是我想珍藏起來的祕密，而我卻是你一文不值的廢棄。今天是你的生日，我竟然想你會許一個願望，希望我在地球消失。

眼淚還是留給天撫慰
你是前度　何必聽我吠
再不走　有今生無下世
你是否想我　起這個毒誓

我的眼淚還是留給上天去憐憫，既然你已成為過去，又何必再聽我像瘋狗亂叫？我該走了，不願看見你逼我發這個毒誓，我不想在你的世界裡永世不得超生。

寧願失戀也不想失禮
難道要對著你力竭聲嘶
即使不抵　都要眼閉
我這種身世　有什麼資格獻世

把悲傷留給自己，把體面留給你。連分手都遷就著你，我這種身世，有什麼資格在你面前丟人現眼？

我共你不夠熟　眼淚也比較濁
也沒氣質對你哭　不介意孤獨
比愛你舒服　別離就當祝福

連眼淚都不夠清澈，我在你面前哭，都是對你的玷污。一個人在愛情裡是要有多絕望，才說得出孤獨比愛你舒服？一個人在愛情裡是要多卑微，才會祝自己愛的人幸福？

我自卑不怕　有自尊只怕　怕獻世

　　我不怕自己丟人，有自尊的人才怕，而我沒有，我只怕讓你丟人。

過去往往總是過不去
留成現在最痛的印記
左一句　右一句　對不起
你救不了我　我挽不回你
人生能有幾次的可惜
我想我的眼睛已洩了底
夜深人靜　忽然想起
一定要幸福
當時的約定　沒忘記
——〈獻世〉普通話版〈一定要幸福〉

街燈下的櫥窗　有一種落寞的溫暖
吐氣在玻璃上　畫著你的模樣

　　這條路上所有的店鋪已經打烊，孤清的夜路，也只剩下她一個人。忽明忽暗的街燈，微微照亮了櫥窗，她看見裡面陳列著的一件古董，一盞金鑲玉缽。

　　她把車停在路邊，走到玻璃前凝視了很久，一副落寞的樣子。可這似曾相識的對象，卻讓她心中，升起一縷久違的溫暖。

　　3 月的天，乍暖還寒。她下意識地哈氣在玻璃上面，指尖不自覺地行如流水般勾勒起來。畫中人，依稀也是一位清秀女孩的模樣。

開著車漫無目的地轉彎
不知要去哪個地方
鬧區的電視牆　到底有誰在看

　　時間的手，擦模糊車窗的畫。緩過神來的她，嘲笑著自己的幼稚。大概是因為下午的油畫課上太久的原因吧，精神恍惚的女孩，這才發現剛剛伏在玻璃上的時候，自己的白T上沾染了些許裝修工人沒有擦乾淨的油漆，但她覺得還挺好看的。

　　她回到車上，沒有目的地無規則前行。終於開到了鬧市區，LED 大螢幕上滾動播放的廣告，努力讓整座城市顯得熱鬧。而行色匆匆的人群，卻沒有哪怕一個人為它而駐足。

　　是啊，很多事，不是努力就夠的。

白楊木影子被拉長
像我對你的思念走不完
原來我從未習慣　你已不在我身旁

　　夜已深，街燈由近及遠，一盞一盞地熄滅，把白楊樹的影子拉長。她從未在熄燈後，一個人開過這條路。這一刻的害怕如此真實，再也無法掩飾心中的思念。
　　「我好想你啊。」
　　女孩終於還是沒有忍住，不爭氣地給她發了一條短信。

街道的鐵門被拉上
只剩轉角霓虹燈還在閃
這城市　的小巷　雨下一整晚

　　身後老舊的鐵門，被推動的發出嘰嘎聲，也預示著她是這條街道最後一個離開的人。遠處的霓虹燈，看起來是這座城市裡，最後一點顏色。
　　雨越下越大，修長的白楊木，在窗外的深巷猛烈搖晃，不只是雨落進車窗，眼前的世界似乎也開始搖晃起來了。
　　「有水，我們不要再聯繫了。」
　　手機螢幕突然亮起，上面出現的是這樣一句話。

　　以上是〈雨下一整晚〉的第一段，吉他前奏開場，街燈、櫥窗、街道、電視牆、鬧市區、霓虹燈，文山筆下這一眾現代都市元素的意象，配合著杰倫流行曲調的唱腔，第一時空完美呈現。我們發現第一段伴奏使用的都是西洋樂器，故事的場景也沒有年代感。

大家仔細聽，第一段與第二段之間的間奏，這是整首歌最精妙的所在。頃刻之間，同樣的旋律，卻換成了一整套民族樂器來演奏。二胡、京鼓聲中，時空割裂，被涇渭分明地劃分兩段。杰倫的唱腔也隨之變化，方文山中國風作詞即將呼之欲出。

一整晚的雨，縱觀古今，穿越了兩個時空。

你撐把小紙傘　歎姻緣太婉轉

唉雨落下霧茫茫　問天涯在何方　喔喔～

雨依然在下，另一名五官精緻的女孩，隻身置身於民國3月的煙雨霏霏之中。一把薄薄的油紙傘，哪裡擋得住這水銀瀉地般的雨珠。可她卻似乎很喜歡雨水，任憑它們在自己臉上肆意地來回，依舊慢條斯理地在雨中走著。

只是同樣，她也是沒有目的無規則地前行。

啊　午夜笛　笛聲殘

偷偷透　透過窗

燭台前　我嘛還在想啊

小舢板　划啊划

小紙傘　遮雨也遮月光

不知不覺，她便也走到了午夜時分。遠處笛聲悠揚，她覺得似曾相識，聽得入了迷。

四面廂房的燈火，絡繹熄滅。只剩下她閨房裡這一盞燭台，獨自對抗夜色。明明可以待在房裡，她卻選擇撐傘站在雨中。

遠處的小船，努力地划啊划。卻始終到不了對岸。

是啊，很多事，不是努力就夠的。

女孩從懷中拿出手帕擦拭著臉上的雨水，手帕的邊緣，字跡清晰地刻著她的名字，「魚生」。

從現代穿越回了那個煙雨霏霏舊時光，杰倫那一聲歎息也為這個故事的悲情貫穿始終。對比〈蘭亭序〉、〈天涯過客〉等純粹的中國風歌曲，〈雨下一整晚〉是周杰倫刻意做了留白處理。也是他在嘗試空間的營造，想像的誘導，通過場景之間的跳轉，讓聽眾聯想到和時間有關的一切。

故事真相

今生種種，都是前生因果。

我見眾生皆草木，唯獨見你是青山。

國清禪師曾經有過成佛的機會，只需要用他的金鑲玉缽渡化一千條魚妖並放生。每次放生前，他都要用自己的竹笛為魚兒吹奏一曲《心經》。

然而國清禪師渡化了九百九十九條魚妖，這最後一條，卻愛上禪師，不願離開這缽中之水。

國清渡魚妖成仙，卻渡不了自己心中的紅塵，最終選擇了讓魚妖一直留在自己的金鑲玉缽中，與其相守了一世。這既是他的執念，也是他要渡的劫。

可國清畢竟破了佛門的清規，世間安得雙法全，不負如來不負卿。

結束這一世的廝守，要經歷十世輪迴的相愛卻不能相守來償還。

民國那年，剛好是第十世的輪迴。

白楊木影子被拉長　像我對你的思念走不完

原來我從未習慣　你已不在我身旁

街道的鐵門被拉上　只剩轉角霓虹燈還在閃

這城市　的小巷　雨下一整晚

女孩的手機屏又亮了。

「有水，對不起，我收回剛剛的話，我不要再逞強了。你等著我，我們再也不要分開了好不好？」

雨過天晴，巷角一池清湯，池中有水，魚蝦一整碗。

最終歌曲再次穿越回現代，杰倫恢復流行唱腔，故事也即將在這場淒冷的雨夜中畫上了句號。

窗外的雨

被藍色的玻璃

鍍上一層憂鬱

找不到窗戶的縫隙

卻偷偷灑了一滴

在我的眼睛裡

牆角的傘

塞滿寫你的日記

害怕被一個人撐起

因為

乾枯的記憶

一淋雨

就會被

鹹鹹地想起

重填〈雨下一整晚〉

居無定所的雲
愛上城牆外的世界
你就是那片我　帶不走的風景
夏天想飛飛不高的麻雀
眺望城牆裡的季節
我就是那年　你未完成的瞭解

這回憶像個說書人
我們中間隔一整座圍城
城外想進進不來
城裡想留留不住
你離開時可曾聽聞
鞦韆上還停留那段琴聲
是緣分　為我們　等一夜傾城

你說花開燦爛
我歎花期太短
你說花會再開
我歎少年不再
青杏小　燕子吵
綠水繞　柳綿少
這天涯　何處無芳草
牆外道　佳人笑
聲漸悄　多情被無情惱

曼哈頓的夕陽　投射出尊嚴的黃色小調
對照　黯淡地下道　那卑微的咆哮
名利在炫耀　在酒池燃燒
我想要忘掉　我會改變
我會禱告　我會變得重要

　　2022 年 4 月 12 日的紐約早晨，紐約市布魯克林區早高峰的地鐵站裡發生了惡性槍擊事件，已造成至少二十三人受傷，其中也有華裔學生。

　　歷史總是在不斷重演，類似的事件應該也是十八年前，周杰倫創作這首歌的初衷。稍微讀一下歌詞就能明白，這首歌描寫的是華人在太平洋彼岸艱辛的生活狀態，以紐約地鐵這樣一個標誌性符號做切入，抨擊美國社會問題。一點點的中二，一點點的消極和憤世嫉俗，獨屬於蕭邦時期周杰倫氣質下的產物。

咬著牙齒堅持穿過　布魯克林的轉角
我想洗掉　回憶裡那一陣一陣的嘲笑
生存只有一種立場　一塊以我命名的土壤
跟一扇有陽光的窗

　　這首歌為什麼沒有收錄在《十一月的蕭邦》中？

　　被〈逆鱗〉頂替只是其中一個原因，我想更重要是因為當時全球一體化視野下中美關係良好，這樣有明顯指向漂亮國社會問題的作品不被鼓勵。而如今時過境遷，彷彿成了政治正確。

　　周杰倫選擇在 2022 年洛佩希事件後公開這首十八年前的作品，也是一石二鳥絕頂智慧的做法，再一次以文化人的方式聲明了自己的愛國立場。給了前段時間在他 Instagram 下面逼他表態「一

個中國」的別有用心分子一記響亮的耳光。

　　而正是這樣一次完美的出擊，還是能被某一群人追著罵周杰倫「親美」。大家可知這群人有多可怕，他們連歌詞都不看，看到歌名中「紐約」兩個字就高潮，企圖抹黑杰倫，我的公眾號昨天就收到了這樣的留言。

　　　　　　我的打拚是用生命肩膀的痛
　　　　　有時夢到被人開槍　醒來還是害怕
　　　　　你可知道我哭的時候絕對不出聲
　　　　　笑的時候我會故意越來越大聲
　　　　　我的故鄉到底在哪　你可知道
　　　　　在我的雙腳　只能可以這樣一直走
　　　　　為了一塊餅一台車　一個避雨的屋簷
　　　　　要是倒下去的時候想要倒在這

　　美國的地鐵站是無人監管的，並且有大量四角的監控時常陷入「擺設」的狀態。沒有隔欄的月台，沒有安檢的地鐵，讓跌落月台、持械鬥毆、槍擊恐襲時常在這裡發生。類似事件發生後，許多市華人都不敢再乘坐地鐵出行了。

　　恐怖的地鐵襲擊案還遠沒結束，一輪一輪反覆襲來，紐約地鐵站裡混亂的場面，四散出逃的人群，散落一地的物品，一道道流淌的血痕，彼時的紐約像極了《蝙蝠俠》中的哥譚。

　　城市的燈光閃爍不停，車水馬龍，但犯罪也掩藏其中，街邊吸大麻的人群，地鐵站裡神志不清面露凶煞的人，甚至還有學生模樣互推互搡吵架的。

　　這是黃俊郎筆下的紐約車站，周杰倫因此唱出了「故鄉在哪」的感歎。

我們的天真只能後退　生存的街沒有無邪
每個深夜　都該學會　用冷笑包圍　痛的懊悔
站在紐約的地下鐵　我的寂寞更加深邃
這個世界　想要活著　就不要有感覺

　　這首歌是周杰倫為數不多的非商業作品。十幾年前接受採訪時候他說，想做自己的阿密特，但是而受限於市場對周杰倫的定位和人設，他也不能像張惠妹那樣完全顛覆自我。

　　其實周杰倫創作過很多類似黑色的作品，比如我們之前分析過的寫給莫文蔚的〈天下大同〉（粵語版〈眾生緣〉），是極為少見的周杰倫的真正的「暗黑系作品」，它是杰倫歌曲中少有的不那麼正能量甚至略顯得情緒消極的作品。

異鄉陌生的香　刺眼的光小小的床
白色的牆　十字的長廊　排斥的目光
浪潮般的沮喪失望　我爬的方向　應該向著陽光
讓背後的傷　趕不上不會被挫折埋葬
我要更強　我會超出你想像
我不想成為像詩人書裡的一句感傷
我不是好萊塢電影裡面的過場

　　2005 年前寫的〈紐約地鐵〉，原本收錄在《十一月的蕭邦》的曲目，彰顯著杰倫神仙時期的氣質，信手拈來的 flow，和再也回不去的嗓音。

　　彷彿又看到那個愛穿連帽衛衣的男孩，帶著淺淺的憂傷。有人問周杰倫為什麼不把〈紐約地鐵〉再錄製一遍，因為那是獨屬於

《蕭邦》時期周杰倫氣質下的產物。試圖讓如今擁有了一切的周杰倫再去唱「這個世界，想要活著，就不要有感覺」，那毫無意義。

彷彿是平行世界中，和十八年前的才華橫溢周杰倫的再次邂逅。

　　冷風過境回憶凍結成冰
　　我的付出全都要不到回音
　　悔恨就像是綿延不斷的丘陵
　　痛苦全方位地降臨

　　詭異得就像熱帶雨林中突如其來的冷風過境，這首二十年前紅極一時的作品，二十年後的互聯網上已經找不到任何對其詞曲評價的痕跡。時間殘忍，那些曾經打過勾的約定，彼時說著誰也不准忘記的承諾，偷偷在時間的罅隙之中，一點一點消失殆盡。用這句話來詮釋周杰倫彼時、此時的嗓音同樣適用。

　　我懷念的是草在結它的種子，風在搖它的葉子。我懷念的是七月七日長生殿，夜半無人私語時，而那些日漸冰冷的回憶，最終結成密密麻麻的冰凌，墜落、降臨。

　　悲傷入侵　誓言下落不明
　　我找不到那些愛過的曾經
　　你像在寂寞上空盤旋的禿鷹
　　將我想你啃食乾淨

　　〈熱帶雨林〉是方文山填詞，周杰倫譜曲，收錄於 S.H.E. 2002 年發行的專輯《青春株式會社》中。原本打算讓陳嘉樺主唱，任家萱和田馥甄負責和聲，進了錄音室後發現，任家萱和田馥甄唱低音也別有韻味，最終成就了三人合唱的版本。

　　所以說有些事，不嘗試怎會知結果。正所謂醉過方知酒濃，愛過方知情重。而你卻說早知如今這麼痛，不如當初別那麼愛。這是我這輩子聽過最渣的一句話。分手之後，你還在剝削著我的傷口，

方文山筆下「禿鷹」、「啃食」這樣的字眼，初聽還以為殘忍，其實比作渣男渣女，再恰當不過了。

> 月色搖晃樹影　穿梭在熱帶雨林
> 你離去的原因從來不說明
> 你的謊像陷阱我最後才清醒
> 幸福只是水中的倒影
> 月色搖晃樹影穿梭在熱帶雨林
> 悲傷的雨不停全身血淋淋
> 那深陷在沼澤我不堪的愛情
> 是我無能為力的傷心

這首詞絕非方文山最好的詞，但是這幾句詞與副歌旋律、演唱者聲線結合之下韻律感，確是極佳的。坊間傳聞這首〈熱帶雨林〉最初周杰倫是想給劉若英或者藍心湄唱的，結果兩個人都沒有接受，後來給到 S.H.E. 的時候，三姐妹非常喜歡，於是成為了《青春株式會社》的主打歌。腦補一下劉若英或者藍心湄單人演唱，似乎唱不出這部分副歌的厚重與層次。

我想，你就是這樣霸道和自私的人吧，先是猝不及防闖進我的故事中，然後頭也不回地瀟灑離開。而深陷在沼澤的我，卻依然記得年少初吻的那教堂，還有一起畫愛心的那道牆。

　　〈黃浦江深〉是周杰倫和方文山為宋將軍宋祖英創作的歌曲，在 2011 年母親節宋祖英台北小巨蛋音樂會上，宋祖英與周杰倫共同演繹了這首歌曲。

　　2008 年 4 月 18 日，宋祖英被海軍軍委授予一等功。從現役軍官調為文職幹部，同時調整專業技術級別到三級，晉升為少將級文職將軍，不折不扣的少將軍銜。

　　這首〈黃浦江深〉具有鮮明的時代性，它是中國民樂和華語流行音樂的一次融合，也是周杰倫和宋祖英同台牽手，共同拉起的是一條橫跨兩岸的橋樑。

　　為什麼我在當下時間點聊這首歌，大家應該不言自明了吧。

　　〈黃浦江深〉對於年輕一輩的民族聲樂傳承者而言，開拓了一條新的道路。時代在發展，民族聲樂演唱在作品上也應進行革新。符合時代特徵的新民歌作品必然將成為主流。這也是周杰倫創作這首歌時候想完成的事情。

　　更為重要的是，周杰倫和方文山聯手為宋將軍創作的這首歌，你真的以為表達的只是小情小愛的故事嗎？

> 夜已深沉　渡船頭水深
> 拱橋月下　倒映你的人
> 你在異鄉　如風箏我繫緊了繩
> 牽掛我們　牽掛紅塵

　　方文山的歌詞開篇依然是慣用的寓情於景的手法，時間是夜深，地點是上海小鎮，人物是用情認真男生，故事是思念著自己的愛人。

　　整首作品看似講述的是一對戀人在黃浦江上分別，許下一輩子的約定以後，雖天各一方，卻彼此思念，互通書信的故事。

接下來一句，「你在異鄉，如風箏我繫緊了繩」，周杰倫真正要表達的內容，才真正呼之欲出。

<div align="center">

約定了時辰　說好等你的人

仲夏時節　我們再續緣分

我用字謹慎　寫下誓言再等

一紙娟秀的家書惹人疼

約定了時辰　說好等你的人

黃浦江深　愛求一個永恆

我語帶單純　你微笑著默認

說我是你今生要等的人

</div>

在異鄉的那個人啊，是我今生要等的人，你和我都一直在等著回來的那一天。一紙娟秀的家書惹人疼，黃浦江口才是我們的家。

最後的落腳處，憧憬的是重逢與圓滿的結局。而「你微笑著默認」六個字，是整首歌最值得玩味的地方。

如果真的只是小情小愛，男主在這裡早已經蓄勢待發、箭在弦上的情緒，又怎麼可能只是輕描淡寫的，微笑著默認。

周杰倫和宋祖英這對組合的隱喻也再明顯不過，宋將軍當年是何等身分屬性、何等的政治標籤，而周杰倫自然代表著台灣眾多分歧意見中的回歸派。

〈secret〉開場，致敬《不能說的祕密》，回去的路，在急速音律中。周杰倫用音樂，帶我們又一次完成了穿越。我們也再一次回到離青春最近的地方。

> 哥穿著復古西裝　拿著手杖彈著魔法樂章
> 漫步走在莎瑪麗丹　被歲月翻新的時光
> 望不到邊界的帝國　用音符鑄成的王座
> 我用琴鍵穿越　1920 錯過的不朽

第一句的「復古西裝」，就致敬了那首 diss 金曲獎的〈外婆〉。怪不得前兩天金曲獎頒佈後的夜晚，他「口出狂言」在 Instagram 發表動態稱：「恭喜金曲獎的朋友們，讓大家再慶祝個幾天，後面哥要出來了。」這一個「哥」字，可以推斷歌詞是杰倫自己修改過的。

翻開 1920 年的序幕，周杰倫用巨大的音樂才華，在編曲上完成了古典與流行的穿梭，現實與未來時空的交錯。他的音樂不只是聲音，也是畫面，也是味道，他又一次在挑戰著我們感官的藩籬。

最亮眼的依舊是間奏的穿插，旋律有莫札特的味道。和郎朗的那段鬥琴，除了依舊致敬《不能說的祕密》外，一下子豐富了歌曲的層次，無論聽覺還是視覺。

音樂和美術，顏色和旋律。這一次，周杰倫是用音樂作畫。把音樂當作調色盤，讓耳朵從偉大的畫作裡汲取養分。

在抖音神曲全魔亂舞的年代，周杰倫試圖通過古典元素靈活多變的運用，將聽眾的審美帶回正軌。

周杰倫曾說，如果沒有走上歌手這條路，他最希望成為古典音樂家。在他第十五張專輯的時候，終於不必過分迎合市場。隨心所

欲做自己最喜歡的音樂。這才是他現在應該做的音樂，他的野心更大，他要留在歷史上。

他把多少個夜晚，與蕭邦、莫札特、狄亞貝利的那一次次靈魂對話，全都寫進這首歌。回歸古典，回歸音樂生命最初的基調。

世代的狂　音樂的王
萬物臣服在我樂章

我們只看到了他將這首歌取名為〈最偉大的作品〉的小小自戀，卻沒有看到那榮耀背後刻著的一道孤獨。

這首歌裡，周杰倫唱的不僅是，時代的狂，音樂的王，萬物臣服在我樂章，副歌的最後兩句歌詞是：這世上的熱鬧，出自孤單。

寫到這裡，大家應該也想到了，為什麼周杰倫定在 7 月 16 日前一天發佈新專輯。

2003 年 7 月 16 日，全亞洲超過五十家電台同步首播新專輯《葉惠美》中的主打歌〈以父之名〉，當年覆蓋八億人收聽的這首歌，其中最著名的一句歌詞就是「榮耀的背後刻著一道孤獨」，同樣出自黃俊郎之手。

高處不勝寒的孤寂是時年只有二十四歲的周杰倫內心最為真實的寫照。十九年後，他已然是音樂的王，卻更能體會熱鬧背後的那一份孤單。就像梵谷的作品，每一幅的創作過程都是孤的，但是沒有他的孤獨落寞，哪來後世的萬人敬仰？

從八億人收聽到全球銷量第一，間隔二十年，這兩句歌詞完成了一次完美的時空互文。這大概就是填詞人最幸福的時刻。

而有幸寫下這兩句的前提，是這位需要填詞的歌手，能榮耀二十年之久。

花園流淌的陽光　空氣搖晃著花香
我請莫內幫個忙　能不能來張自畫像
大師眺望著遠方　研究色彩的形狀
突然回頭要我說說　我對自己的印象

作為一名藝術收藏家，周杰倫把他喜愛的最偉大的美術作品都唱進了歌裡。從馬格利特到達利，從梵谷到常玉，從《星空》到《吶喊》、從《印象日出》到《宇宙大腿》。如果說〈愛在西元前〉是一節歷史課，那〈最偉大的作品〉無疑是一節美術課了。

偏執是那馬格利特　被我變出的蘋果
超現實的我　還是他原本想畫的小丑
不是煙斗的煙斗　臉上的鴿子沒有飛走
請你記得他是個畫家不是什麼調酒
達利翹鬍是誰給他的思索
彎了湯勺借你靈感不用還我
融化的是牆上的時鐘還是乳酪
龍蝦電話那頭你都不回我

作為一名魔術師，無論是歌詞，還是MV，他仍然放不下自己的第二職業。

浪蕩是世俗畫作裡最自由不拘的水墨
花都優雅的雙腿是這宇宙筆下的一抹
漂洋過海的鄉愁種在一無所有的溫柔
寂寞的枝頭才能長出常玉要的花朵

怎麼，還有人說新歌不好聽？

與其要自我重複的好聽，我寧可與眾不同的不好聽。他每次都想為我們帶來不同的音樂。他不必刻意去討好誰，依然堅持著自己的天馬行空。

有人說他再也寫不出像〈七里香〉或者〈以父之名〉這樣的音樂，其實，他真的只是不屑於重複自己。如果周杰倫自我重複出一張這樣的專輯，是不是可以滿足一批歌迷的情懷呢？

可是他不會。他寧可聽眾不接受，也要完成一個藝術家內心的自我追求。

日出在印象的港口來回　光線喚醒了睡著的花葉
草地正為一場小雨歡悦　我們彼此深愛這個世界

小船靜靜往返　馬諦斯的海岸
星空下的夜晚　交給梵谷點燃
夢美得太短暫　孟克橋上吶喊
這世上的熱鬧　出自孤單

荷蘭的天空一直烏雲密佈，那個時期的油畫也大都陰暗晦澀，而梵谷的調色板，卻一直偏愛用色明亮。後人說起梵谷晚期的作品之所以在荷蘭的陰雲之下卻有那麼明亮的色彩，推斷他是在服了一種致幻的藥物之後才畫出來的。燃燒自己，才點燃了星空。

路還在闖　我還在創
指尖的旋律在渴望
世代的狂　音樂的王
我想我不需要畫框

它框不住琴鍵的速度
我的音符全部是未來藝術

　　周杰倫的音樂無人可以定義。比梵谷幸運的是，他一直知道自己要的是什麼，不必到瘋狂才明白，唯一深愛是色彩。

　　　停在康橋上的那隻蝴蝶　飛往午夜河畔的翡冷翠
　　　遺憾被偶然藏在了詩頁　是微笑都透不進的世界
　　　　巴黎的鱗爪　感傷的文法　要用音樂翻閱
　　　　晚風的等下　旅人的花茶　我換成了咖啡
　　　　之後他就愛上了苦澀這個複雜詞彙
　　　　　因為這才是揮手　向雲彩道別的滋味

　　周杰倫重新詮釋了徐志摩的〈巴黎的鱗爪〉、〈翡冷翠的一夜〉和〈再別康橋〉。正如徐志摩對舊時光的懷念，對陸小曼的愛憐，二十年來，也讓我們對「周杰倫」三個字融入了太多的時光濾鏡。
　　我絲毫不懷疑，多年後周杰倫的地位，正如我們這個時代的人，視這首歌中提及的徐志摩、常玉，甚至梵谷、達利一般。

明信片的郵戳　就當紀念過往的生活
那夕陽像野火　在地平線遠方燃燒著
執著　懦弱　其實都是一部分的
我而你卻說我不夠灑脫
或許該放手

　　明信片的郵戳，還依稀可以看得清 2000 年的 11 月 6 日的藍色字樣。〈可愛女人〉開頭「嗚」的一聲長鳴，開啟了我們的書信往來的柏拉圖式愛戀。

　　那一聲「嗚」，是你第一次啼哭，我永遠都會記得這個日子。第一眼就決定了緣分，第一次哭聲就註定了你傳奇的一生。

　　二十二年後，你沒有辦法像那時候一樣唱歌了，在這首〈錯過的煙火〉中尤為明顯。可是你說，你心中的野火，還在地平線遠方燃燒著。

　　我們知道你有很多面。有些人只看到你的狂妄不羈，卻看不到你傲嬌背後的孤獨與執著。你有公主心，也有英雄夢。所以你說，執著、懦弱，其實都是一部分的我。

　　購買微博「難聽」的熱搜的娃娃們，沒有料到專輯因為時差原因提前發佈，依舊 12 點準時上線，搞得司馬昭之心路人皆知。可就算你押準了 9 點半又如何？周杰倫壓根不在乎這些，任由你口誅筆伐，我有放手和灑脫的資本。新專輯昨晚的銷量就超過四百萬張，成為中國內地首張銷售額破億的數字專輯。

一路上我開著車　迎風橫越了沙丘
偏僻的山路我走　望著峽谷的天空

還有什麼　還　還有還有什麼
風景還沒寫　還沒寫成小說
風呼嘯而過　卻沒有帶走寂寞
這條路沒有盡頭　我還是會繼續走

聽著這首歌，眼前是沙丘和山路。峽谷的天空，大漠中的浪漫。將沿途偶遇的每一段，那些錯過的煙火，與還沒有寫成小說的風景。周杰倫用記憶的筆觸將它們成文、成畫再成歌。

聽到這裡，周杰倫的嗓音越發讓人心疼起來，可是他還是唱著：「這條路沒有盡頭，我還是會繼續走。」

其實這首歌才更像〈還在流浪〉，也難怪二十五秒的前奏，大家都猜錯了。

許下的承諾　或許在多年以後
我還在漂泊　你是錯過的煙火
等風沙過後　才知道失去什麼
世界太遼闊　將你的消息淹沒
空曠的沙漠　只剩下回憶經過
屬於誰的自由

在風沙中許下承諾，在漂泊中廝守一生。此刻我想過最浪漫的事，便是在沙漠的旅程中，看火穗子隨風而起，望著你瞬間老去。

我願意相信，每一朵煙花都不會熄滅，它們最終化作天上的星，以至於無論時間經過，我們只要抬頭就可以想起，曾經有周杰倫相伴的光陰。

杰倫在這張專輯中，反覆給我們透露的離別的訊號，你聽出來了麼？〈倒影〉中他唱的是「想起越走越遠的我們」；〈還在流

浪〉中他唱的是「於是我決定離開這個地方，當你收到信我還在流浪」；〈說好不哭〉中他唱的是「你會微笑放手，說好不哭讓我走」；〈不愛我就拉倒〉裡他唱的是「你幸福就好，不愛我就拉倒」；〈等你下課〉中他唱的是「等你收到情書，也代表我已經走遠」；甚至連中國風〈紅顏如霜〉裡都唱著「魚雁不再往返」。

就像這首歌詞裡寫的，許下的承諾，多年以後，等風沙過後，才知道失去的是什麼。如果周杰倫後來真的唱不動了，不再為我們唱歌了，空曠的沙漠裡，還有誰為我們帶來這樣的音樂？真的只剩下回憶經過了。

還在流浪

音樂是他欣賞世界的角度
也是他旅行生命的思路
創作是一場沒有終點旅程
欣喜的是周杰倫
還在路上還在流浪

這也應該就是先導片中，周杰倫在巴黎的火車站創作的那首歌。

老書攤邊，和報廢的回憶。在這個慢節奏的城市，MV 裡的周杰倫還是戴著那年的鴨舌帽，一切都似乎沒有發生改變，我們是否還能遇見曾經錯過的時光？

他的嗓音告訴我們，回不去了。儘管已經加了淺淺的電音，也修飾不了斑駁的痕跡。儘管這樣，他站在老車站的車廂，背上過去的背包，還是想去流浪。

二十二年了，我們一起來看看周杰倫流浪的足跡。

2000 年，他在〈伊斯坦堡〉吃了漢堡，又來到北美洲印地安大峽谷唱著〈印地安老斑鳩〉；2001 年，他在〈威廉古堡〉遭遇威廉二世和女巫的驚悚之旅，還用〈反方向的鐘〉穿越回〈上海 1943〉，穿越回古巴比倫，寫下了那首名垂千古的〈愛在西元前〉；2002 年，他在義大利巴羅克建築的街道旁，認識了〈米蘭的小鐵匠〉；2003 年，他來到〈布拉格廣場〉許願，然後回到家鄉，尋找童年那片〈梯田〉；2005 年，他〈一路向北〉去了〈珊瑚海〉；2006 年，他跨越〈千里之外〉去了〈菊花台〉；2007 年，他去美國西部體驗〈牛仔很忙〉的故事；2008 年，他正式自封為〈流浪詩人〉，坐著〈時光機〉歷經〈千山萬水〉去看〈花海〉；2010 年，他把這十年流浪的故事，寫進〈愛的飛行日記〉，然後〈跨時代〉去第二次流浪；從 2011 年開始，他一改從前飛行的習慣，開始坐船流浪，一路上寫下了〈琴傷〉、〈水手

怕水〉；2012 年，他去英國看〈大笨鐘〉，在夏威夷的海灘彈著〈烏克麗麗〉；2014 年，他又在北歐航海奇遇〈美人魚〉；2017 年路過土耳其，嘗過了〈土耳其霜淇淋〉；2020 年，當街燈亮起，在哈瓦那一邊漫步一邊喝著〈Mojito〉。

　　二十二年，他步履不停，這一次又帶來了自己的新作〈還在流浪〉。他把二十二年來以來沿途每一段的風景，寫進歌裡。他要把這世間所有的美好都給我們，天上的星辰、地上的鮮花、山間的清風，和他所有的愛。

從西元前　到世界末日
我們從未分開　也不會分開
我們帶著陸離的翅膀　去世界任何一個地方
拉起彼此的手流浪的路　我們一起走
但願航程真的不見盡頭
我願做你旅途中最美的點綴
一起去尋遍這世界最好的風景

畫框裡的你應該什麼模樣
油畫顏料散落在閣樓桌上
與你有關的一切我都畫不完
放下筆安靜的想起一個地方

　　愛上一個人的時候，你有沒有過這樣的感受？她明明就坐在你
面前，你卻還是一一遍一遍地思念。明明畫她畫了一千遍，卻畫不
出自己最滿意的模樣，我想起了《燃燒女子的肖像》。最美的愛情
都是戛然而止的，美麗的故事一開始，悲傷就在倒計時。

午後莊園葡萄藤散發果香
地窖的橡木桶醞釀起過往
回憶年少有一種停格的美感
想起了你還有幾年前的遠方

　　葡萄藤還在散發果香，時間卻已停止不前。回憶湧起了彩色的
片刻，那天你無瑕地笑著，我們就是從這裡開始的。風在吹著橡木
桶，醞釀起的全都是過去的味道。就是在這裡，你第一次叫我親愛
的。我還羞澀著對你說著，你要的幸福都為你種在這。

這石砌的老牆顏色斑駁著米黃
當初的感覺已在石板路上
走散推開了百葉窗
你剪影的背景有夕
陽溫暖柔美的光

方文山這一段採用的意象，都有似曾相識的感覺。斑駁的老牆、石板路，我想起〈上海1943〉，想起〈懦夫〉；百葉窗，我想起〈聽見下雨的聲音〉；背景，我想起〈天台的月光〉和〈琴傷〉。畢竟二十二年了，這世間最美好的詞彙，都被周杰倫和方文山用完了吧。

<div align="center">

你的倒影是我　帶不走的風景

就像居無定所　的雲還在旅行

這城牆外的世界　誰被放逐了眼淚

我想再也沒有誰　再也沒有誰　能瞭解

</div>

　　這城牆外的世界，你的倒影是我帶不走的風景，就像居無定所的雲還在旅行。這兩句詩杰倫自己的詞，是全歌裡最有靈氣的幾句，相較之下方文山自己的部分反而弱一點。

　　周杰倫在 Instagram 發出這句的時候，向舺就為他填過詞〈周杰倫新歌〈居無定所的雲〉完整歌詞，我寫的是：「像居無定所的雲，愛上城牆外的世界。你就是那片我，帶不走的風景。像夏天想飛飛不高的麻雀，眺望城牆裡的季節，我就是那年你，未完成的瞭解。」

　　文山是或許再也寫不出，「明明是三個人的電影，我卻始終不能有姓名」，這樣的詞了。就像周杰倫再也唱不出〈擱淺〉中，「我只能永遠對著對白」這樣的高音。就像放逐的眼淚，越走越遠的我們。

<div align="center">

你的倒影是我　帶不走的風景

故事只剩只剩　我一個人相信

仰望天空之城　想起越走越遠的我們

</div>

潮漲而孤，潮落而通。一條狹窄長橋與外界相連，從遠處看像一座空中的城堡。所以，法國聖蜜雪兒山擁有了「天空之城」的美稱。它是自然界最宏偉的奇觀，也是周杰倫最偉大的作品。城堡與水面上的倒影相互輝映，成為這首〈倒影〉最好的注腳。

　　最後一句，「仰望天空之城，想起越走越遠的我們」，最後一幕，我遙遠地看著你，鏡頭緩緩拉近，我清晰地看見你眼眶裡的熱淚，因為那是深烙在我腦海中的你的樣子。

　　說起天空之城，首先想到的是宮崎駿的同名動畫電影，而聖蜜雪兒山也是迪士尼電影《魔髮奇緣》中長髮公主「樂佩」居住的城堡原型。再聽到周杰倫的新歌，發現二十二年以來，周杰倫也好像一直生活在童話世界的小王子，從未改變。

不知道為什麼，第一次看到〈紅顏如霜〉這個名字，我就想到了《大話西遊》裡的劇照。

為什麼周杰倫的這首〈紅顏如霜〉如此被期待？

這就必須先探究一下周杰倫的中國風之路，其實經歷了好幾個階段的：

從〈東風破〉、〈髮如雪〉開宗立派以後，到〈青花瓷〉傳統意義上的中國風其實也就到了頭。後來，他寫了〈雨下一整晚〉這樣的歌，將中國風進行了適度創新，融入現代和穿越元素，讓它看起來不那麼古色古香；後來，因為周杰倫帶動的中國風火了，加之紮堆的宮鬥劇、網路古風文的多面轟炸下，一首又一首土味的古風作品橫空出世。於是，周杰倫在〈土耳其霜淇淋〉中，唱出了那句震鑠古今的「誰說寫中國風，一定要商角徵羽宮」。

周杰倫就是這樣一個人，你們玩的，都是我玩剩下的，你們玩什麼，我就偏偏不玩。他厭煩了大家都在模仿他的中國風，所以六年前，他寫了〈土耳其冰淇淋〉，看其他人再怎麼模仿！

就像他前兩天在〈最偉大的作品〉裡唱的：

我想我不需要畫框

它框不住琴鍵的速度

我的音符全部是未來藝術

他要的音樂無法被世俗定義。就像十五年前，他定義了中國風；十五年後，他想重新定義中國風。

只是很顯然，這一次，他的粉絲們並不買帳。太多的人根深蒂固地認為，「中國風」必須是古韻的歌詞+民樂編配

+五聲音階。

　　細細算起來，因為上一張專輯《床邊故事》中，沒有一首相對「正統」的周氏中國風，所以已經有將近十年，沒有聽過周杰倫這類歌曲了。

　　另外，自 2016 年起，華語詞壇幾乎被 AI 和文盲攻陷了，飽受古風之擾的我們，太需要中國風的鼻祖能站出來，正本清源唱出它該有的模樣。這才導致這首〈紅顏如霜〉如此被期待。

　　新歌循環了三遍，感覺一切都回來了。十年後，我終於敢說，中國風果然才是周杰倫獨有的標籤。獨特的唱腔，幾乎接近〈菊花台〉的唱腔。那一句「牆外是誰在吟唱，鳳求凰」，全身雞皮疙瘩都起來了。

　　周杰倫唱中國風的時候，會刻意把普通話，前後鼻音咬準，這首〈紅顏如霜〉中尤為明顯，這大概是拍攝《黃金甲》時候應張藝謀要求留下的「病根」，某種程度上，也是他對中國傳統文化虔誠的體現。時間久了，就成了他的中國風特色。

　　歌曲最後的收尾非常有特色，總感覺還要接一段副歌，意猶未盡之際，竟然戛然而止。

　　「魚雁不再往返」，周杰倫的中國風或許也不會再往返。

　　周杰倫首播主打歌〈最偉大的作品〉中提及的常玉，繪畫風格以善用粉色而著稱，他是把粉色畫得最美的藝術家，而周杰倫也號稱「駕馭粉色第一人」，怪不得小公舉會如此推崇他。

　　如果記憶有顏色，周杰倫一定是明亮的粉色。

　　還記得他唱〈七里香〉的時候，那個穿著淺粉色針織衫的男孩，抱著班卓琴，在盛夏金黃色的麥田裡，唱著：「雨下整夜，我的愛溢出就像雨水。」

　　每一次他的演唱會，全場都是粉色的海洋，幾萬人大合唱，揮舞著手中粉色的螢光棒，彷彿整個世界都是這個顏色。

整座鵝黃色的光　包裹著
你這顆粉紅色的糖心

　　有人說，如果你愛上一個女孩，那麼一定要帶她去聽一場周杰倫的演唱會，因為你帶她去聽的不僅僅是幾首歌，而是你的整個青春。

　　有情懷的人是懂演唱會的，那不是萬人盯著一個人影在尖叫，而是在這個人的青春紐帶下，共同用歌聲懷念曾經的青春。

　　懷念伴奏一起，全場轟動，杰倫從天而降，一陣山呼海嘯的昨天。杰倫開嗓，台下觀眾也跟著唱，揮舞螢光棒，誰也看不清誰，大家都沉醉在這片粉色的花海之中。

把奶球純白色的一面全部朝向你
裡面包裹著我粉紅色的寵愛

粉紅色貫穿了他的所有。他的酒是粉紅色。他的綜藝是粉紅色的。連他發行的月餅，外包裝都是粉紅色少女心，一打開是粉色城堡、粉色獨角獸和周杰倫的立紙。裡面附有《周遊記》大富翁和人形小跳棋，還有一顆粉紅色的骰子。

初戀的粉色系，杰倫給的唇蜜。喜歡粉紅色的周杰倫是童心未泯的。二十年後，也不曾改變。

2021 年 12 月咪咕音樂會，依然是淺粉色的著裝，依然是律動感十足，依然是那個少年。所以，我最期待的是新專輯裡的這首歌〈粉色海洋〉。

留住甜蜜，續寫童話。

這兩天周杰倫 Instagram 被粉絲炮轟要求其退網、退歌壇的新聞，相信大家應該都看到了，對此我不想多談。看到〈粉色海洋〉這個歌名，幾乎所有人都猜測這首歌是周杰倫寫給粉絲的一封情書，但是我並不希望是這樣。因為新專輯中排在它前面的那首正是寫給歌迷的〈等你下課〉，向舫曾解讀過那句「當你收到情書，也代表我已經走遠」。

所以，聽完這首歌的時候，我是欣喜的，這是一首杰倫在旅途中寫給孩子們的歌，描繪的也是澳大利亞獨特的地貌風光，而不是一首寫給歌迷的歌。

久違的甜歌，歌詞讓人聯想起〈甜甜的〉和〈麥芽糖〉，但是相比這兩首戀愛主題的作品，這首〈粉色海洋〉明顯帶著更多的童趣，更如歌詞中所寫，笑得像天空裡的棉花糖。

細細想來，周杰倫好像還真的沒有給孩子們寫過甜歌，這應該是這個階段的他最好的樣子吧。

伴隨著羅密歐稚嫩的童聲開場，周杰倫這首海島味公路情歌帶你領略西澳旅途上每一處角落。準備好了嗎？要去兜風了嗎？

一道陽光　掠過桅杆

一把夢想　散漫甲板

我是一艘紅色的帆船

裝滿快樂和溫暖

因為你的　一臉燦爛

我拚了命　努力轉彎

所有故事　迫不及待　登陸靠岸

但願這些　讓你喜歡

我們扛著鏟子　拉著手

走在海天連接的地方

我們在這裡築起城堡

你說　裡面住著公主與她的國王

我用黃沙　堆砌厚厚的信仰

你從四面八方銜來貝殼　裝飾夢想

我們將自己深埋沙丘之中

不在乎漲潮的時候有一些慌張

我們無法自拔　我們堅定不移

因為這是只僅屬於我們的巢穴

粉色海洋的世界

一片雲掉落將我圍繞　牛群陪夕陽吃草
等星星睡醒這場懶覺　黎明就要破曉

狗尾巴草的舞蹈　暗示你生日快到
玫瑰花拽衣角　提醒明天的禮物可別忘掉

浮雲優雅地飄　拉著風箏奔跑
鞦韆也搖啊搖　晃得我快睡著

你變完魔術哈哈大笑　還在繼續傲嬌
時光可否也變不老　等我寫完這首神奇歌謠

嘴角之上　我還想嘗
園遊會甜到現在的果醬
舞台返場　你接著唱
有你在青春就不打烊
祝福卡上　再寫一行
擠滿了我們許下的願望
你的臉上　倒映著燭光
JAY 你還是年少的模樣

〈快門慢舞〉是電影《天台愛情》的一首插曲，由黃俊郎、彈頭作詞，周杰倫譜曲，李心艾、邱凱偉演唱。

2013 年周杰倫為其第二部導演作品挑選女主角，未有過演藝經歷的李心艾被選中。而邱凱偉則是我們熟知的水花兄弟的一員，由於形象俊朗，參與了周杰倫大量的影視和MV 拍攝。

正如《天台愛情》這部電影被低估，這首歌也被很多人所忽略，但它卻是向舺偏愛的一首周杰倫作品。

很多【Jay文案】的粉絲知道向舺是影迷，等我寫完整個周杰倫宇宙以後，最想寫一寫的就是我的觀影體驗。這首歌是周杰倫的小眾隱藏抒情神作，也是向舺寫給電影的情書。

藍天有了浮雲而深深
浪潮由於微風而輕哼
遠方的你讓我成了最幸福的人

這首歌最吸引我的地方就是它的歌詞巧妙地借用了一些電影攝影裡的技巧來表達距離感和遺憾，完美融合了音樂和攝影的魅力。

「藍天有了浮雲而深深，浪潮由於微風而輕哼」，黃俊郎與彈頭用這一樣一組空鏡頭，拉開了整首歌的序幕。

你若是浮雲，我便是藍天。你若成微風，我甘心成浪潮。若平行的只能是目送你的目光，你成了對岸。若欲望可以轉彎，我當然是你激起的浪。

泰戈爾說：「世界上最遠的距離，不是生與死的距離，而是我站在你面前，你卻不知道我愛你。」山有木兮木有

枝，我悅君兮君不知。「遠方的你讓我成了最幸福的人」。

故事剛剛開始的時候，男孩子們總是會說，單戀是一個人的兵荒馬亂，不需要你的回應，甚至連你的名字都不知道，單單喜歡你，就是我今生最驕傲的事情。

<div align="center">

原諒我用鏡頭來借位　再遠的距離都能親吻

我的快門裡　你是永恆

</div>

可是等時間經過，又有誰真的做得到只付出，不求回應呢？最怕故事的最後，如方文山寫在〈熱帶雨林〉裡的答案：「我的付出全都要不到回音，悔恨就像是綿延不斷的丘陵。」

少年時代的男孩子們，有沒有做過這樣的傻事？把自己喜歡的女孩的照片和自己的拼接在一起，那或許是你們唯一合照的方式。給自己假想的愛情，一個平行世界裡的結局。

「原諒我用鏡頭來借位，再遠的距離都能親吻。」我們只是看起來在親吻，鏡頭裡的借位，是我這場卑微的愛情，最好的注腳。別人眼中的甜蜜，確實自己釀下的苦澀。只好用這種方式自欺欺人，我們也曾那麼近距離地擁有過、甜蜜過。

泰戈爾說：「世界上最遠的距離，不是我不能說我愛你，而是想你痛徹心脾卻只能深埋心底。」

「我的快門裡你是永恆」，我唯一可以得到你的方式，就是把你留在我的快門裡。

<div align="center">

膠捲裡沉睡的畫　幸福靜止不說話

快門卻停格不了對你的牽掛

</div>

數字電影時代，只有很少導演還在堅持用膠捲拍攝。膠捲是一

個時代的符號，有數位攝影永遠無法替代的盲區。膠片之於數碼的區別，在於拍攝時成像看不見，需要沖洗後才能顯現，並且膠捲記錄下的是一幀一幀的圖形，二十四幀畫構成一秒的影像。這就是為什麼，「膠捲裡沉睡的畫，幸福靜止不說話」。

泰戈爾說：「世界上最遠的距離，不是樹與樹的距離，而是同根生長的樹枝卻無法在風中相依。」

膠片的色彩更加濃郁和飽和，成片有復古的顆粒感與真實感。每個男孩的少年時代，總有一場膠片式的愛情，也許青梅竹馬，也許同根生長，只是後來都被數碼所替代。

膠片攝影是很昂貴的，NG 太多就會讓投資方很苦惱，也極度考驗演員們的台詞功力；數碼攝影就方便多了，自然成本也低，像極了速食式的廉價愛情。現在也只剩下諾蘭、侯孝賢等鳳毛麟角的導演還在堅持著膠捲拍攝，他們絕對不會用小鮮肉來做主角。

無法癒合的底片
滿滿的占據愛情的期限
緊緊的抱著永遠就是永遠
雨淋濕了場景
暈開愛情　夜色暈開愛情
鏡頭把最後的吻拉近

底片沖洗，是用顯影液和定影液的要把膠片放到各種液體裡進行顯影，這個過程把膠片上的潛像轉化為穩定可見的影像。如果好不容易排到了一張心儀的相片，卻因為沖印的失誤導致無法成像，那該是怎樣一種遺憾。

「無法癒合的底片」，是我們的故事，再努力也無法延長的期限。

泰戈爾說：「世界上最遠的距離，不是樹枝無法相依，而是相互瞭望的星星卻沒有交匯的軌跡。」

　　時空、人物、背景都可以剪輯，調整光影和焦距，拼接出了我和你相愛的場景。有時候連自己都已經忘記了，我們沒有交匯軌跡的這件事情。

　　電影裡有一種技法叫做蒙太奇，或許那是唯一讓我們可以在一起的方式。

　　向觚在解讀〈等你下課〉的時候是這樣寫的：「高中三年」，真正指代的是《驚嘆號》、《12 新作》、《哎呦不錯哦》。周杰倫這首歌的 B 故事，是他與粉絲的一場對話。

　　「我一直在等自己再寫出一首你們喜歡的歌，等你下課，等你們回到我的身邊，回到《范特西》到《我很忙》那樣的甜蜜時光，我曾經以為這一切永遠不會結束。為你們寫歌的時光總是很幸福，難過的是，後來的歌，你們都不喜歡。你們知道嗎？我真的差一點就放棄了。」

　　這裡差一點放棄的時候，就是寫下這首歌的那一天。

　　〈等你下課〉的上一首歌，正是《床邊故事》專輯裡的最後一首〈愛情廢柴〉。曲目順序別有心意，讓人有很不好的預感。

　　這兩首歌的解讀一定要連著一起看，因為與〈等你下課〉一脈相承，〈愛情廢柴〉也是杰倫寫給歌迷的內心獨白。

　　「廢柴」兩個字，不是因為後期的周杰倫取歌名越來越隨意，而是那一天，他對自己最形象的詮釋。

耶誕節　剩下單人的剩單節

過條街　最好又給我下起雪

這麼衰　這麼剛好　這麼狼狽　要不要拍成 MV 乾脆

淡淡憂傷還是最美　劇情是你在寫

有點無解　我們之間

　　耶誕節，每年的 12 月 25 日，正與杰倫《周杰倫的床邊故事》前面兩張專輯《12 新作》和《哎呦不錯哦》的發行時間重疊。《12 新作》發行於 12 年 12 月 28 日，《哎呦不錯哦》發行於 14 年 12 月 26 日。

這樣一說，「最好又給我下起雪」，暗指的什麼，也就不言自明了。前兩張專輯《12 新作》、《哎呦，不錯哦》的如雪般凜冽刺骨的評價，讓彼時的杰倫心灰意冷。為什麼這樣理解？接著看下一段就明白了。

踏著雪　不知不覺走了很遠
繞著圈　我叛逆點起一根煙
一整天　我旋律哼了一千遍　千遍一律我不醉不歸
沒有你的冬天　我會一直唱著唱著　直到你出現

如果這首歌只是在聊男女之間的情愛，「繞著圈　我叛逆點起一根煙」；「一整天，我旋律哼了一千遍。千遍一律不醉不歸」，這樣的歌詞是很跳脫的。無論是「繞著圈」，還是「旋律哼了一千遍」，都是在自嘲自己總是與之前重複。

很顯然，寫到這裡，杰倫已經暗示得很明顯，這首歌的B故事是在聊自己的音樂。這不就是〈外婆〉裡的那句——

否定我的作品　決定在於心情
想堅持風格他們就覺得還 OK
沒驚喜沒有改變　我已經聽了三年
我告訴外婆　我沒輸　不需要改變

字裡行間我們看出杰倫對自己的音樂產生了一些想法，甚至是疑慮。只不過十幾年前否定他的是金曲獎官方，而現在成了自己的歌迷。

他無法寫出〈外婆〉中那樣激進的歌詞，因為他深愛著他們。

為你封麥　只唱你愛

Goodbye Don't Cry 哭個痛快

曲終人散　你也走散

我承認我是愛情裡的廢柴

你的離開　喊得太快

我的依賴　還在耍賴

眼淚打轉　轉不回來　你的笑容燦爛

那時候我以為自己再也沒有愛你們的能力了，再也沒有寫出你們喜歡的歌的能力了，我是有多痛苦，才唱出這樣的歌詞：

為你封麥　只唱你愛

因為你們「只愛」我早期的專輯，那我就封麥吧，因為我再也寫不出你們喜歡的歌，而我只想唱你們愛聽的歌。

那一天，我想到的是，曲終人散吶。那是我人生中最難過的一天。

這是你第三次拉黑我了吧。

第一次，我當作是你的黑色幽默。

第二次，我著急了，強迫症一般不斷嘗試給你發消息，直到迷迷糊糊睡著，我分不清是醒著還是在夢裡，只是不斷重複那個動作。那一排紅色的感歎號，像一次次的鞭撻。

第三次，我想我該離開了。

三生有幸，可以被你拉黑三次。

《大話西遊》裡，紫霞給了至尊寶三顆痣，從此至尊寶再也忘不了她。

而你，拉黑了我三次，我也會把它當作一種榮耀。

我不會再求你把我加回來了。

〈黑色幽默〉是周杰倫因女友離去悲傷難平而創作的歌曲，剖白著女友離去時那一刻自己的心情。我很羨慕他，起碼有愛過。而我，卻連一個解釋的機會都沒有。

Whatever，對不起。最後一次這樣說。

其實，我們這樣的關係，我對你又有什麼義務，何必道歉。

也許，拉黑，也是一種捨不得。

我也知道，喜歡並不能代表什麼，換不來任何東西。

也好，從此一別兩寬。從此，你再也無法打擾我了。從此，你的所有心情，都和我無關。

時間裡一定藏著某種解藥，總有一天，我會將所有一切，都忘掉。

但是，我並不想這麼快就放下，我會帶著不甘，和你的狠，用力地記住你。

記得你叫我忘了吧，我卻偏偏要銘記於心。

我還是會在起風的夜裡想你。

人海之中，昨日青空，我們終究還是走散了。

你用拉黑，休了我。

我知道，這次不是你開的玩笑。

想通，我卻再也不想進行這場考試。

我猜不透，你拉黑我的理由。

你也別拆穿，我欺騙你的藉口。

我們的認真，都會敗黑色幽默。

但願從此以後，苦笑不再常常陪著你。

只可惜那個能讓你開心的人，不是我。

只怕眼淚撐不住。

馴鹿的響鈴　和雪花的相遇
當作是我對你離開　描繪的旋律
柴火寫了序　暖和童話的過去

遠方的煙囪冒著煙　該不會是我的卡片
那是我讓聖誕老人　捎去的想念
壁爐的窗邊　聖誕襪的許願等待實現

　　首先，周杰倫早就告訴過我們，這首〈聖誕星〉是一首小品，
是一道甜點，它不是一頓聖誕大餐，不會有大開大合的情緒。

　　它或許只是周杰倫某一個坐在壁爐前的夜晚，看著雪景，聽到
鈴鐺聲音響起，伸一個懶腰，就寫出來的旋律。

　　於是他說，柴火寫了序，響鈴描繪出旋律。

　　你可能會覺得它不夠滋味，因為你總還是在期待那個寫著〈七
里香〉、〈不能說的祕密〉、〈夜曲〉的周杰倫王者歸來。

　　可是他現在的作品，就像歌詞裡寫的，能夠，暖和童話的過
去，對我來說就夠了。我們早已不該有更多的奢望，因為童話之所
以叫做童話，正是因為它的美好是有期限了。

　　有意思的是，儘管我們比任何人都清楚這道理，卻依舊在每一
次周杰倫新歌發行前，翹首期待著，預期之外的驚喜。

　　就像，我們明知道沒有聖誕老人，卻依舊期待著他會在聖誕襪
裡裝滿禮物。

夢境沉睡森林木屋　鐘聲敲醒雪地晨露
熟悉的微笑　那是你送我不想拆開的禮物
我放下聖誕的曲目　放不下沒你的旅途
當燭火點燃了孤獨　我還在回想擁抱的溫度

嘿，我的歌迷朋友們，耶誕節快到了，我讓聖誕老人捎去的想念，你們收到了嗎？

沒有錯，這首歌和〈等你下課〉、〈愛情廢柴〉一樣，依然是周杰倫寫給粉絲的對話。只是這次，他用了暖色調的語氣。

我之所以這麼說，就是因為以上兩句歌詞，「熟悉的微笑，那是你送我不想拆開的禮物」，「我放下聖誕的曲目，放不下沒你的旅途」。

為什麼微笑是不想拆開的禮物？可以放下的聖誕曲目又是什麼？

前兩天我說等等再分析〈聖誕星〉的歌詞，等官方揭曉作詞人再說。現在看來，杰威爾的團隊是故意不想公開這首歌的編曲和填詞，這個信號就更值得玩味了。

根據我自己的填詞經驗，這首歌大概率是方文山或者黃俊郎填好以後，被杰倫按照自己的意思改成了現在的樣子。於是，署誰的名字都不合適了。這也造就了現在，通篇歌詞有的地方唯美，有的地方卻突兀怪異。

回到第一段歌詞，為什麼煙囪冒著煙，會讓杰倫發出疑問：「該不會是我的卡片？」結合後面一句「那是聖誕老人捎去的想念」，我們知道這裡的卡片，當然是指節日裡寫滿祝福的聖誕卡。

這一句便是：「我本將心向明月，奈何明月照溝渠。」因為杰倫在〈聖誕星〉發行前，就開始擔心又會像以前一樣被粉絲罵難聽，我滿心期待為你寫滿祝福的卡片，該不會被你們投進壁爐的火焰，燒成青煙？我的這首新歌，該不會又被你們丟進垃圾桶？

雖然我已經猜到會被你們嫌棄，但是我還是會繼續唱歌給你們聽，雖然我知道現在讓你們喜歡我新歌是一種奢望，就像奢望聖誕老人真的會在聖誕襪裡放下禮物，你們再也不會像「童話的過去」裡那樣，像喜歡我的老歌一樣喜歡我的新歌。但是我還是期待著奇

蹟，萬一這次不一樣？所以，我願意卑微地許願著。

接下來，是這首歌最難解讀的一句。為什麼熟悉的微笑，是你送我不想拆開的禮物？因為這不是美好的笑容，而是你們嘲諷的笑容。我太熟悉你們這樣的笑容了，以前每次發新歌，你們都是這樣嘲笑我的。所以我真的不想拆開你們這樣的回禮。

好吧，這首聖誕的曲目你們不喜歡，我認了，我可以放下。但是可不可以不要每次都這樣對我，因為我真的捨不得放棄這一路有你們的日子，從《范特西》到《我很忙》，那段蜜月期有多甜蜜，我曾以為我們的旅途永遠不會結束，而如今，我只能點燃孤獨，在回憶裡擁抱溫度。

記憶裡的森林木屋，是我們曾經一起造夢的地方，我寧願一直不醒過來，但是現實的鐘聲，終將敲醒夢境，讓我回歸現實。

我的愛就像聖誕樹頂的星星
裝飾到完最後才能夠獻上真心
等不及的你沒有佇留的腳印
依偎懷裡的熱情已結冰
我的愛就像聖誕樹頂的星星
冰天雪地的夜裡只為了你證明
你就像頭也不回任性的流星
怎麼體會極光的美麗

你們知道聖誕星是什麼嗎？前兩天向舾猜中歌名的時候，自己編的一段歌詞裡就告訴過大家，聖誕星就是伯利恆之星，大約兩千年前，當耶穌在馬廄裡降生時，這顆星照亮了伯利恆這個城市的早晨。人們為了紀念耶穌降臨，把聖誕樹的頂端的星星掛件，叫做聖誕之星。

這顆星，太重了。這顆心，也太真的了。這是世間大愛之心。

最後一段，是周杰倫最後的驕傲。杰倫告訴我們，他會把最好的歌留到最後，就像聖誕樹頂的星星，只獻給陪他留到最後的人。

這個時代太過於浮躁，有些人的等待像流星一樣短暫，而我的愛卻偏偏像恆星一樣久遠。如果你沒有耐心等我裝飾完整棵聖誕樹，你也沒有運氣得到我最好的禮物。

計時牌上時間　只剩下一秒九

你穿著我鬆垮的籃球服　往球場外走

我要怎麼挽留　是這最後的三分球

交叉手運球　三分線外遊走

後撤步出手　我致命的右手

汗水在指尖停留　折射了兩個世界的顫抖

昏眩的陽光　旋轉的節奏

絕望的弧線　安靜地等候

一圈　兩圈　三圈

球框的後沿　最終還是沒有進

嘣　嘣嘣　嘣嘣嘣

我記得這個節奏

是第一次見你的心跳

丟了　三分球還有

我最初的守候

　　周杰倫一共寫過六首籃球元素的歌，分別有〈天地一鬥〉、
〈祕密花園〉、〈周大俠〉、〈分裂〉、〈同一種調調〉以及最經
典的這一首〈鬥牛〉，據說這首歌的靈感出自杰倫與劉畊宏單挑籃
球後的感受。

　　當年年齡較小的杰倫，常在球場上處於下風，便創作出此歌，
以調侃對方。這首歌的前奏也是來到籃球場現場進行收音。當然，
「黃巧克力」杰倫的籃球技術也完美詮釋了歌詞中的那句，「漂亮
的假動作，帥呆了我」。

　　大概每個少年，都有一個籃球夢。向舺也曾經分別重填了杰倫
的〈火車叨位去〉和〈分裂〉，為科比和櫻木花道寫了兩首歌。

　　還記得當年球場上，總有人模仿搶籃板的櫻木、跳投的三井，

以及瀟灑上籃的流川楓。

那個少年，紅髮如火，如同青春的滾燙烙印。

那個夏天，陽光太足，回憶起來睜不開眼睛。

井上雄彥在書中寫道：「看著櫻木花道遠去的背影，如果有一天，我要離開摯愛的球場，留給大家的，可能也是這樣一幅畫面吧？」

那些個反覆看著《灌籃高手》的暑假已經漸行漸遠。

夏天中的少年已經長大，奔波職場。疲憊落寞時，偶爾會想起紅髮少年的口頭禪：因為我是天才啊。

重填〈火車叨位去〉

那一年湖人贏下了總決賽第六場，詹姆斯兌現了自己承諾。KOBE，this is for you，你聽到了嗎？

勝利的夜晚如此安靜，上帝沒有讓我擁有勒布朗一般寬闊的肩膀為你擔起重負，好在還剩下鋼筆陪我寫了一夜。

嘿科比　不是每一次　都那麼幸運
投出去　那顆球落地　再沒有奇蹟
洛杉磯　凌晨四點你　回不到這裡
計時器　把你的年齡　停在四十一

這故事像一個　意外
但願結局只是　在猜
球館還有籃球　在拍
我醒來你卻已　不在

那片　加州的天空外
飛機　重新再飛起來
曼巴　廢墟中走出來
你嘶喊　布萊恩特還在

黑曼巴
回到　斯坦普斯球館
場景　開始熱鬧起來
比賽　還是激情澎湃

全場又喊起了 MVP
那一天你砍下八十一

我尋找你的八號球衣

竟慢慢　變成二十四　消失人群裡

全場喊起了 MVP

得六十分你竟退役

明明聽見慶祝的聲音

竟突然　勝利的夜晚　變得很安靜

標誌性的後仰　再來

這一球美如畫　還在

你給的信仰被　依賴

連球衣都咬到　現在

那片　加州的天空外

飛機　重新再飛起來

曼巴　廢墟中走出來

你嘶喊　布萊恩特還在

黑曼巴

回到　斯坦普斯球館

場景　開始熱鬧起來

比賽　還是激情澎湃

全場又喊起了 MVP

那一天你砍下八十一

我尋找你的八號球衣

竟慢慢　變成二十四　消失人群裡

全場喊起了 MVP
得六十分的你竟退役
明明聽見慶祝的聲音
竟突然　勝利的夜晚　變得很安靜

重填〈分裂〉

起初是那句同學　你喜歡打籃球嗎
江之島十字路口　她又朝著我揮手
命運相遇的閘道　你眼中只有流川
當我說著喜歡你　電車卻轟隆隆經過

我苦練兩萬球　只等你笑一秒
那天那句表白　又何時能被聽到

鎌倉高校　他們後來相愛了嗎
直到世界盡頭　我要為你稱霸全國

被拒絕五十次　再多一次又何妨
這就是青春　這就是夢想
世界因我愛過變得不一樣

被拒絕五十次　再多一次又何妨
我就是天才　就是趁現在
大聲再說一次我愛你

　　年輕時，都希望自己是流川楓，長大後，才知道，能成為櫻木花道那樣永不放棄，又容易滿足的人，才是幸福。

　　櫻木花道和赤木晴子，他們最後在一起了嗎？

　　你和你喜歡的人，最後在一起了嗎？

　　如果沒有，起碼要用力地、大聲地說過一次喜歡吧。

　　日本觀光廳發佈資料，江之島排在國人最想去日本景點第二位，僅次富士山。

　　那裡有個路口，動畫片中晴子曾在此對櫻木揮手。路口

正對一片金色的海，不遠處便是湘北高中。許多人跑到路口拍照，電車轟隆而過，海面波光粼粼，如重見青春。我想，那年櫻木也無數次在那個路口說過喜歡她，只是電車經過的聲音，淹沒了他的表白。

我還能看見，在路口連接的平行時空中，紅髮少年沿著倉鐮海岸線奔跑。

直到世界的盡頭。

為了愛，稱霸全國。

周杰倫在錄製《這就是灌籃》節目的時候，節目組請來了上杉升演唱《灌籃高手》經典片尾曲〈直到世界的盡頭〉。只可惜他們沒有合唱一曲。

《灌籃高手》，和周杰倫，都有一個同義詞叫青春。

站在鐮倉高校前的鐵道口
看著江之電悠悠開過
紅燈轉綠，欄杆抬起
櫻木花道對著晴子揮手
彷彿青春也在此定格停駐……

　　2021 年騰訊音樂盛典上，周杰倫用八分鐘唱完了〈給我一首歌的時間〉、〈我不配〉、〈安靜〉、〈軌跡〉。周杰倫的八分鐘，也是華語樂壇的二十年。一夜瘋狂，滿屏 yyds。微博熱搜登頂之後，我似乎明白了，周杰倫為什麼選這四首歌。

　　周杰倫想說的是：看到華語樂壇現在的樣子，〈我不配〉擁有如此〈安靜〉的夜晚，還是讓我來發出些聲音吧，只要〈給我一首歌的時間〉，繼續從前創作的〈軌跡〉，拯救華語樂壇於岌岌可危。

　　自從那晚周杰倫一曲二十年前的〈安靜〉開始，一時間，華語樂壇彷彿時光倒流。作為華語樂壇的遮羞布，周杰倫以一己之力，讓無數 00 後、10 後感受到曾經屬於華語樂壇的榮光。

　　2020 年，諾蘭的《信條》上映，當時我就說它很像〈反方向的鐘〉MV。原來諾蘭的梗，二十年前杰倫就玩過。周杰倫，不就是華語樂壇的音樂信條。

　　MV 中，彼時稚嫩的 Jay，在洶湧的車流中，穿著西裝，留著長髮，眼神憂鬱。周邊的一切景物都是在反向流動，他對著鏡子，下巴塗滿剃鬚泡，啜泣唱著「誓言太沉重淚被縱容，臉上洶湧失控」。

　　二十一年後，也許稚嫩不再，但其他，卻什麼也沒有改變。

　　周杰倫在自己的作品中多次運用到穿越時空這個概念，〈亂武春秋〉裡他用時光機回到三國點了一份雞排飯，雨下一整晚裡的間奏橫亙古今時空，電影《不能說的祕密》中他用一曲〈secret〉穿越，回去的路在極速音律中，〈髮如雪〉、〈青花瓷〉中 MV 中的穿越劇情等等。

如果這個世界真的可以通過某個管道實現穿越，那麼最好的方式一定是周杰倫的音樂。準備好了嗎？穿梭時間的畫面的鐘，從反方向開始移動。

　　泥鰍、海鷗、響尾蛇、灰狼、水鹿、禿鷹、野牛、白蟻、老斑鳩、蜥蜴、貓、狗、烏鴉，周杰倫這首歌裡一共寫了十三種動物。我猜，這首歌一定是在動物園裡寫出來的。

　　哈哈，其實〈印地安老斑鳩〉是周杰倫看完成龍的電影《西域威龍》後創作出來的。周杰倫在看完《西域威龍》之後用〈黑色幽默〉的歌詞把〈印地安老斑鳩〉的曲創作出來，再把〈黑色幽默〉歌詞抽出來，讓方文山創作新的歌詞。我真的很想聽聽，杰倫最初是怎麼用〈黑色幽默〉的詞唱這首歌的。

　　2001 年，周杰倫第一次上《快樂大本營》，戴著藍色鴨舌帽，他對何炅說：「可不可以少講話，多唱歌？」然後就邊彈電子琴邊唱這首〈印地安老斑鳩〉。何炅問他為什麼會想寫這樣的歌，他說：「我覺得有太多歌曲在講一些情啊愛的東西，所以寫一些關於小動物的歌會比較有趣一點。」

一杯熱騰騰的風　再加一點擁抱攪拌
將小情緒即溶
等不到孔雀開屏　就等不到你的笑容
幸好餅乾　被有興趣食用
猴子做著折返運動　你抿嘴了我大概就懂
接下來的內容
找不到浣熊的行蹤　如果你每天來寵
我考慮自己進籠
火烈鳥步伐從容　有些美學啓蒙
是我們有過的種種
我感興趣你的口紅　好像膨化食品對熊
有一種　吃定了的衝動

我從你口中　銜走半顆　鮮熱的悸動
笑得合不攏
你從我手中　摘下一朵
甜美如果糖　的臉紅
也終於捕捉到　你梨渦裡的內容
我可以從裡面　再寫出一片繁榮
一場花開不及的笑容　繽紛了一整座天空
入園時候　鏡頭被拉回　畫面倒敘的時空
這裡是否更適合　一張稚氣的面孔
直到你開口我懂　鳥獸魚蟲　才是觀眾
原來各種　都是用來形容
有你在的不同

〈最後的戰役〉是專輯《八度空間》的主打歌，這首歌剛出來時，爭議很大，很多人看到杰倫耗資巨大，真槍實彈地拍攝有關戰爭現場的 MV，狹隘地以為這是一種對戰爭的膜拜。

〈止戰之殤〉是大家公認的反戰歌曲，但這首〈最後的戰役〉算不算呢？〈最後的戰役〉相比於〈止戰之殤〉，更突出戰友之間的情誼，更多地從「戰爭的參與者」的角度來談論戰爭。在戰爭中失去最親密朋友，當然還是歸咎於戰爭殘忍。

所以，雖然歌曲講的是戰友兄弟情，核心卻還是對戰爭的批判。有人說這首歌是以當時伊拉克戰爭為背景寫的，當時還出過一個反戰劇場版，裡面有對白，只在卡帶上聽過，網上再也沒找到這個版本。

周杰倫特別請來好朋友劉耕宏共同拍攝了一部長達十多分鐘的劇場版〈最後的戰役〉MV，一起來重溫這個故事。

槍聲的充斥，伴隨那一段極具跳躍性的弦樂和鐘鳴聲前奏，拉開這場「戰爭」的帷幕。間奏那個上膛聲簡直美妙到飛起，再加上蘇格蘭風笛聲的結尾，讓人感歎到底得有如何鬼斧神工的功力才能讓這些平凡的音效與旋律融合成這般天衣無縫，迸發出閃閃奪目的明亮。

方文山的這首詞也幾乎達到其個人作詞的巔峰水準，兼具文學性、故事性、畫面性、文藝性。最愛那句「在硝煙中想起冰棒汽水的味道」，讓我想起都梁筆下的《血色浪漫》。

戰爭中劉畊宏中槍，周杰倫卻無能為力，想起兒時開始在一起玩耍的種種經歷，難掩傷心之情。周杰倫想留下來陪劉畊宏，劉畊宏卻讓周杰倫趕緊隨部隊離開，他知道自己已經沒有生還的可能了。劉畊宏將自己的白色項鍊留給杰倫，

這是他留下的唯一信物。故事的最後，周杰倫被其他隊友拉走，劉畊宏毋庸置疑地犧牲了。

這首〈最後的戰役〉，某種程度上，更像是一首紀念周杰倫與劉畊宏之間的純真友誼而創作的歌曲。

感動於這首作品，於是我續寫下了這對戰友後來的故事。

當年活下來的杰倫，對劉畊宏的離去一直無法釋懷。三十年後，重回一起畢業的學校，時過境遷，戰爭年代原本空蕩蕩的路，在和平時代變得熙熙攘攘。

教室的牆上，老師早已更換了最新版本的世界地圖，正為孩子們講述著，重金屬戰爭時代的傷痕累累，今天的和平如何來之不易。

繞過教室，杰倫走到了當年的學生宿舍。雖然早就重新翻新過，但是還是能回想起那會和畊宏睡上下鋪的情景。因為窮，那時候兩個人只好交換著穿同一件軍外套，就是最後染血佈滿彈孔的那一件。

杰倫突然回想起那年機槍掃射聲中他們尋找到遮蔽的戰壕，在戰壕的泥土裡曾埋下一枚時間膠囊。杰倫找到那片戰場，隨著時間膠囊被挖出，那些快被遺忘的年少的記憶，重新清晰了起來。

杰倫從上衣口袋，緩緩掏出當年畊宏留給他的那條白色項鍊。通過現代的科技，只要找到當年自己的隨身物品，就可以通過諾蘭《信條》中的方式逆轉回到過去，這一天他已經等了三十年，握緊項鍊的他告訴自己，有些事註定要回去做一遍。

那年你為我犧牲，這次換我替你勇敢。

時光逆轉，杰倫終於回到了那片曾經失去兄弟的戰場。杰倫從未來給劉畊宏帶來了他最愛的牛肉飯，劉畊宏卻說，這樣的食物，不可能是這戰場上的午餐。因為時間鉗形作戰的原因，杰倫帶著三十年的所有記憶，但對畊宏來說，他們只是戰場上並肩作戰的兄弟。

杰倫知道，只有一個人能通過時光門回到未來繼續生活，這一

次他決定把生的機會留給畊宏。這一次，杰倫擋住了那顆射向畊宏的子彈，微笑著把自己的白色項鍊留給了他。

「白色項鍊，這一次換你替我保管。我已經比你多活了三十年，請你從這個旋轉的藍色門，回到未來。」

原來，在那裡杰倫早已為劉畊宏準備好了一個小酒館謀生。「紐約大道一百零七號，我已經為你備下一整個冬天的龍舌蘭。兄弟，請你為我全都喝完。」

我用〈最後的戰役〉的原曲，重填了一版的歌詞。

重填 〈最後的戰役〉

回去畢業學校的路變得很擁堵
教室的牆上換了一幅新的地圖
最下面的一行教官用紅筆圈出
比肌肉更強大的永遠不是金屬

回想起小時候你和我睡上下鋪
兩個人穿同一件軍外套的溫度
有一些少年往事已經開始模糊
直到戰壕裡的時光膠囊被挖出

直升機在城市上空盤旋　苦難終於不再重演
信仰是一劑嗎啡　那年　讓我們奮不顧身的執念
和平時代的旗幟如此的鮮豔
白紙上寫滿寄不出去的思念

緊握你留下的白色項鍊　逆著正向的時間
有些事　此生註定要重新回去做一遍

一座橋連接墳墓與陣地　時間的兩端是天堂與地獄
回過去與你分離　到未來與我相遇
宿命鉗形裡　更改不了的結局　只有一個人能回去
時間切片裡　我是如此羨慕你　一無所知才是幸運

謝菲爾德的背叛　是非說不完
你纏著紗布的手腕　還在指點江山　繼續談判
人群中誰在說窮兵黷武的決斷
勝利者是不應該有負罪感

篝火中的夜晚

他們用燃燒彈取暖

紅色油桶在夜空下炸開一整片的浪漫

我從未來帶給你的牛肉飯

你說這不可能是戰場上的午餐

子彈已經用完　我放下機槍　用匕首作戰

最後的降落傘　這一次換你替我保管

爆炸聲中誰在不停嘶喊　這一次換我為你勇敢

廢棄汽車裡音樂盒響起　那歌聲竟來自二十一世紀

你不知道很久以前　我就已經認識你

宿命鉗形裡　更改不了的結局　只有一個人能回去

時間切片裡　我是如此羨慕你　一無所知才是幸運

這才是真正使命的召喚

黑色行動裡時間鉗形作戰

那年你對我說以戰止戰

但這次我只帶一顆子彈

東方一點一點變藍

這條路可以回到未來

三十年來我每一天都在期盼

紐約第八大道一百零七號酒館

我為你準備了一整個冬天的龍舌蘭

這是遊戲最後的答案

大家知道杰倫代言了《使命召喚》的遊戲，所以這首歌裡的角色，可以理解為〈最後的戰役〉中的杰倫和戰友的同時，也可以理解為《使命召喚》中的經典角色普萊斯和肥皂。在《使命召喚——現代戰爭3》中，肥皂選擇犧牲，把生的希望留給了普萊斯，謝菲爾德的背叛是遊戲裡的一個橋段。

　　我重填的這版歌詞的主題依然是反戰，當年史達林有一句名言，「勝利者不該被指責」，杰倫從和平年代回到過去再一次聽到這樣的論調覺得不可思議。〈最後的戰役〉中杰倫飾演的角色也是美軍背景，《使命召喚》中也是美軍對抗前蘇聯，普萊斯和肥皂都是美軍英雄，所以這個基調恰好是契合的。

　　而歌詞的最後一句「這是遊戲最後的答案」，是我留下的一個小彩蛋。你們想到哪一首歌了嗎？

　　1994 年的一個夜晚，年僅十五歲的周杰倫獨自爬上屋頂，遙望夜空。那一年昆凌只有一歲。

　　月圓之夜的寂寞，裏挾著此刻的少年。雖然內心渴望打消這惱人的孤寂，可窗子的對面只有空蕩蕩的屋頂，孤零零的電視天線。少年從屋頂返回房間，陷入自己的想像，幻想了一段甜蜜的故事，他寫的歌詞是甜蜜的，可是旋律卻依然哀傷得很真實。周杰倫把它寫下來，歌名就叫〈半夜睡不著覺〉。

　　當時還在讀初中二年級的周杰倫，父母離異後，常常夜晚一個人坐在窗外，看城市的天空，和自家的屋頂。也許是從小有些孤獨，很想有個人來陪自己，他把這種感受寫進了自己的歌曲中，最初歌曲草稿叫〈半夜睡不著覺〉，後來他在歌曲投稿的時候改為了〈屋頂〉。

　　〈屋頂〉由周杰倫自己作詞、作曲，最早收錄於吳宗憲 1999 年 9 月 1 日發行的專輯《你比從前快樂》中。2001 年周杰倫、溫嵐重新演繹了這首歌，收錄於溫嵐 2001 年 7 月 9 日發行的專輯《有點野》。

　　這首男女對唱中的經典情歌，竟是未有戀愛經歷的杰倫自導自演的故事，讓人不禁感歎，這就是天才與眾不同的地方。想起多年前高曉松和韓寒的對話，文藝作品的創作，有時候真的不一定需要建立於生活經驗之上的，就像之前從未走出過山西小鎮的劉慈欣，寫出浩瀚宏偉的作品的《三體》。

　　一直覺得這首歌很浪漫，在屋頂上，相愛的兩人看著月亮，輕吟淺唱，孤獨也隨著歌聲消散。

　　印象裡這首歌有兩個高光版本，第一個是 2014 年周杰倫青島演唱會，當杰倫唱起這首〈屋頂〉，所有觀眾自動分男女聲部對唱。多年後回憶起來，更加感動，除了周杰倫，

還有誰能讓周圍無數陌生人擁有這同樣的默契。

　　另一次是周杰倫和侯佩岑的合唱，周杰倫在整場演繹過程中儘量克制自己的表情，讓自己看起來更認真、更酷一點，可是眼底的愛意真的藏不住，時不時透露出幸福甜蜜和羞澀。

分開以後，還可以愛一個人多久？

明明十一年前，就知道海鳥和魚不能相愛，為什麼十一年後，你還是住在我的回憶裡不出來。

正如〈我落淚情緒零碎〉，是六年後〈七里香〉的續集，這首〈不該〉也是十一年後，〈珊瑚海〉的姐妹篇。

我之前分析〈我落淚〉的時候，就有人說我強行關聯，其實從韻腳的選擇和歌詞的契合度上，我可以篤定創作者在填詞的時候是有意關聯的。因為我自己也喜歡填詞，對於填詞人的這種小心思比較容易洞察，用這種關聯梗埋彩蛋是我們樂此不疲的事情。

其實這並不重要，對於文藝作品的理解，理論界也有作者中心論和讀者中心論之爭。而我一直傾向後者，認為不妨把對作品的解讀和演繹，也看作是作品的一部分。即使有時過分解讀，權當是一份小小的情趣。

〈珊瑚海〉和〈不該〉兩首都是情歌對唱，押的同樣都是 [ai] 的韻腳。二者歌曲的前奏都是以鋼琴為主的緩慢推進，給人一種為故事鋪陳的感覺。不同的是，〈不該〉的音調更加低沉一些，給人比〈珊瑚海〉更凝重和壓抑的感覺。

主歌部分，杰倫唱的兩段幾乎是一樣的唱法，只不過嗓音狀態變化了。到女聲唱還是進鼓，連歌詞編排都幾乎一樣。

十一年前，你轉身離開，分手說不出來，於是我選擇陪你一起冬眠，他們說零下已結晶的誓言不會壞，但愛的狀態卻不會永遠都冰封而透明地存在。我以為，再醒來的時候，你不會再愛我，我們可以微笑離開讓故事留下來。

十一年前，我們連同我們的愛，一起深埋珊瑚海底冬眠；十一年後，你依然無法釋懷，或許我們都不該醒來，讓

愛繼續深埋珊瑚海。

　　十一年前，你問毀壞的沙雕如何重來；十一年後，我還在說著緣若盡了，就不該再重來。

　　十一年前，你抱怨著只是一切，結束太快；十一年後，你說這身分轉變太快，許下的夢融化得太快。

　　十一年前，你說風中塵埃，竟累積成傷害；十一年後，你說固執等待，反而是另一種傷害。

　　十一年前，你說你無法釋懷；十一年後，你說或許我們都該釋懷。

我看著你的臉　輕刷著和弦手寫的從前

〈手寫的從前〉中所寫的「從前」，每個部分都有杰倫從前的影子，是對過去完整的回憶。只此一首，便包含了我的整個青春。

「這風鈴　跟心動很接近」

屋簷如懸崖，風鈴如滄海

——〈千里之外〉

在山腰間飄逸的紅雨，隨著北風凋零，我輕輕搖曳風鈴

——〈楓〉

「這封信　還在懷念旅行」

將願望摺成紙飛機寄成信；說好要一起旅行，是你如今，唯一堅持的任性

——〈蒲公英的約定〉

你說，想哭就彈琴，想你就寫信

——〈想你就寫信〉

「路過的　愛情都太年輕」

太美的承諾因為太年輕，但親愛的那並不是愛情

——〈親愛的那不是愛情〉

「這離別　被瓶裝成祕密」

竹籬上　停留著　蜻蜓　玻璃瓶裡插滿　小小　森林

<div align="right">──〈聽見下雨的聲音〉</div>

還記得，〈不能說的祕密〉MV 中鋼琴上也放著一個瓶子。

「這雛菊　美得像詩句」

牆角迎風的雛菊

<div align="right">──〈時光機〉</div>

你出現在我詩的每一頁

<div align="right">──〈七里香〉</div>

「而我在風中等你　的消息」

遠方傳來風笛，我卻在意有你的消息。

<div align="right">──〈明明就〉</div>

「等月光落雪地　等楓紅染秋季等相遇」

狼牙月，伊人憔悴。我舉杯　飲盡了風雪

<div align="right">──〈髮如雪〉</div>

緩緩飄落的楓葉像思念，我點燃燭火溫暖歲末的秋天

<div align="right">──〈楓〉</div>

「我重溫　午後　的陽光　將吉他　斜背　在肩上」

午後吉他在蟲鳴中更清脆

<div align="right">──〈稻香〉</div>

「跟多年前一樣　我們輕輕地唱　去任何地方」

你的美一縷飄散，去到我去不了的地方

<div align="right">──〈青花瓷〉</div>

「我看著　你的臉　輕刷著和弦」

而我在旁靜靜欣賞你那張我深愛的臉

<div align="right">──〈愛在西元前〉</div>

「情人節卡片　手寫的永遠」

離開時的不快樂　你用卡片手寫著

<div align="right">──〈說好的幸福呢〉</div>

「還記得　廣場公園　一起表演」

我就站在布拉格黃昏的廣場，在許願池投下了希望

<div align="right">──〈布拉格廣場〉</div>

「校園旁　糖果店　記憶裡　在微甜」

放在糖果旁的是我很想回憶的甜

<div align="right">──〈半島鐵盒〉</div>

糖果罐裡好多顏色，微笑卻不甜了

<div align="right">──〈明明就〉</div>

「還記得　那年秋天　說了再見」

說了再見才發現再也見不到，我不忍就這樣失去你的微笑

<div align="right">──〈說了再見〉</div>

「當戀情　已走遠　我將你　深埋在　心裡面」

你說把愛漸漸放下會走更遠

<div align="right">——〈不能說的祕密〉</div>

你的笑容勉強不來，愛深埋珊瑚海

<div align="right">——〈珊瑚海〉</div>

「微風　需要竹林溪流需要蜻蜓」

戴竹蜻蜓穿過那森林

<div align="right">——〈時光機〉</div>

我們卻注意窗邊的蜻蜓

<div align="right">——〈蒲公英的約定〉</div>

「鄉愁般的離開　需要片片浮萍

記得那年　的雨季　回憶裡特安靜」

消失的下雨天我好想再淋一遍

<div align="right">——〈晴天〉</div>

我真的沒有天分　安靜得沒那麼快

<div align="right">——〈安靜〉</div>

「哭過後　的決定　是否還　能進行」

哭過卻無法掩埋歉疚

<div align="right">——〈擱淺〉</div>

天空灰得像哭過

——〈退後〉

很多的夢在等待著進行

——〈蒲公英的約定〉

「我傻傻等待　傻傻等春暖花開」
傻傻的還在等待

——〈愛情懸崖〉

靜止了所有的花開

——〈花海〉

「等終等於等明等白　等待愛情回來」
終於看開愛回不來

——〈倒帶〉

「紙上的彩虹　用素描畫的鐘」
哪裡有彩虹告訴我

——〈彩虹〉

素描那年天氣

——〈時光機〉

穿梭時間的畫面的鐘

——〈反方向的鐘〉

「我還在修改　回憶之中　你的笑容」

還為分手前那句抱歉在感動

——〈反方向的鐘〉

「該怎麼　去形容　為思念　醞釀的痛」

我用漂亮的押韻形容被掠奪一空的愛情

——〈夜曲〉

「夜空霓虹都是我　不要　的繁榮」

城市霓虹不安跳動染紅夜空

——〈反方向的鐘〉

街道的鐵門被拉上，只剩轉角霓虹燈還在閃

——〈雨下一整晚〉

「或許去趟沙灘　或許去　看看夕陽」

還不是因為你喜歡陽光男孩　要我奔跑在海灘上

——〈公主病〉

「或許任何一個可以　想心事　的地方

情緒在咖啡館　被調成　一篇文章」

冷咖啡離開了杯墊　我忍住的情緒在很後面

——〈不能說的祕密〉

安靜小巷一家咖啡館　我在結帳你在煮濃湯

——〈布拉格廣場〉卡夫卡的故事

「徹底愛上你如詩一般透明的淚光」

　　而這最後一句，藏著方文山自己的小小心思，《如詩一般》是他繼《關於方文山的素顏韻腳詩》後第二部「素顏韻腳詩」詩集。於《手寫的從前》同年出版發行。這首歌取名為〈手寫的從前〉，方、周二人合作十幾年，用這首歌對過去致敬。

並肩坐著　　最後一次了
看呀　你碎花的裙子　和草地的顏色
有一種　渾然天成的配合
而那最終不得不脫離的捨得
還剩下右手邊的我
想說些什麼　卻都不必了

你還是無瑕地笑著　就是從這裡開始的
那是再漆黑的夜　也能聯想起來的
晴天　陽光　還有音樂盒

所有的場景全都旋轉著
大量湧起的彩色的片刻
都試圖在這場離別之中停格
我會懷念的

會懷念的　校園旁糖果店
你那天甜膩在嘴邊的羞澀
會懷念的　廣場公園的表演
被看穿的把戲　而我虛偽的自責

真的　會懷念的
所有關於幸福的假設
就算已經不適合
也允許這最後一次放肆光澤

別人買不起我們回憶的　只能做看客
而我瞭解你最後一枚笑容的獨特
就像我這首詩的風格

一路向北

車窗外倒敘的風景

退回　冬天不請自來的決定

我竟然愛上了我的後視鏡

一路穿行　卻始終不能專心

時光和風拚了命

散去後座上　海鹽味道的祕密

美麗的故事一開始

悲傷就在倒計

我用眼神延長

你轉身離開的距離

夜幕拉下序

滿天的繁星　已為我畫出了決心

一路向西

偏偏對你的執迷

　　大聖說這是他高速上必聽的歌曲，會因為耳邊機車轟鳴
而條件反射。那是機車的轟鳴，也是杰迷的共鳴。如果說一
路向北，是痛定思痛後的堅定與決絕，那麼一路向西，就是
偏偏離不開的執迷。感情的來去，若真如 AE86 的軌跡線性
徑直，又怎麼還會有那一整窗的崩潰零碎？

貝殼裡藏的畫面　經過歲月的擱淺
你長髮微鬈　畫著粉色唇線
晃動透明指尖　優雅說了再見

風的線條很直接　吹散鹹鹹的誓言
你背靠藍天　封印成了明信片
懷錶靜止在胸前
停格一幀不會笑的臉

我背對經線　向西就停住時間
那天從對面　背身退到我跟前
對我的章節　調整時間線按下倒放的鍵
用力一點　那天的再見

我背對經線　向西就停住時間
對面的那天　如層層加厚的繭
請別拆穿我　自欺欺人偷換時間的概念
用力一點　那天的再見
當留給我　最後的體面

　　向舳重填的第二十三首杰倫的歌。一路向西，也是一路向舳。
從一路向北到一路向西，在沒有周杰倫新歌的日子裡，為你停住關
於周杰倫的時間，從音樂中調配回年少時光的濃度。

英雄

當賽恩一路向北
當艾克回到過去
當趙信採菊籬下
當婕拉種滿花海

嘉文也卸下黃金甲
瑞茲成了流浪詩人

當水手普朗克開始怕水
當牛仔亞索只喝牛奶

當奧恩打磨完米蘭最後一塊鐵皮
銳雯髮已如雪

阿卡麗費力地拾起十字鐮
一步一搖走出霞陣的圈
回想起自己的從前
那年
還叫做暗影之拳

我也開始翻閱字典
記憶草叢裡用什麼真眼
形容一件事很遙遠

故事的起點
是艾希的一支冰箭
刺穿瓦羅蘭大陸　一整座的夏天

有一位諾克薩斯的少年
千里之外的赴約
手執長劍
在眾星下祈禱她的出現

那是生命中最夢幻的一年
他們在愛情懸崖看過最長的電影
在梯田許下蒲公英的約定
始於西元前的愛戀
曾進入低谷　也曾踏足山巔

但故事最後的畫面
是她帶著安妮的小熊走遠
他問遍每一個人
你看見我的小熊了嗎
他賭贏了所有牌面
卻贏不回擁有她那一季的秋天

追尋著芳香的血液
環於世與墓之間
可以重鑄的是斷劍
破鏡該怎麼再圓
是不是只有飛速地轉圈
才可以止住淚眼

不必摘下頭上的金箍

開始和結局都無法改變

我於殺戮之中表演

亦如黎明中的祭奠

守護束縛著的是思念

最後只留下一個花圈

你說怕我忘記你的臉

於是我刺瞎自己的雙眼

只為記住那逝去的紅顏

只為記住

那年　漫天的冰雪

和峽谷深淵

有且只有一次的晴天

　　周杰倫，抑或是《英雄聯盟》，都是一代人青春的記憶。有一天我們終將垂垂老矣，回憶起那年的深愛與瘋癲，回憶起那些事只屬於少年，我們笑著說，愛過，痛過，瘋過，我見過峽谷深淵有且只有一次的晴天，便也夠了。

　　所有能成大事的人，都是為了女人。放棄愛情的男人，沒有一件事幹得好。

<div align="right">——電影《無雙》</div>

　　以上這句話，來自 2018 年莊文強導演的電影《無雙》中周潤發的台詞。導演莊文強，正是創造了香港電影最後輝煌《無間道》的編劇。而這句話，也是整部電影的題眼。

　　電影講述的是李問（郭富城）源於對阮文（張靜初）偏執的愛，走上了一條印刷假鈔的不歸路，甚至犯下了屠村的惡行，最終也源於偏執的愛演繹了一個不瘋魔不成活的故事。他把自己的女友整容成阮文的樣子，對她說出了那句最狠心的話：「有時候假的比真的好，只要我們儘量愛得真一點。」

　　莊導十一年後的這部作品，同名於周杰倫 2007 年的歌曲〈無雙〉。如果你看懂了這首歌的 MV，你會發現，它和電影一樣，講述的也是一個為了愛殺到眼紅的故事。

　　這首歌曲是周杰倫為其代言的網遊《真三國無雙 Online》創作的一首歌曲，很多人沒有注意到，杰倫在 MV 裡的造型，就是《真三國無雙》裡的趙雲。周杰倫自比成趙子龍，其野心呼之欲出，不就是說自己和趙子龍一樣是常勝將軍？如果把五虎上將比作彼時華語樂壇數風流人物，趙子龍也是留到最後的那一個。

<div align="center">

苔蘚綠了木屋路深處

翠落的孟宗竹亂石堆上有霧

這種隱居叫做江湖

箭矢漫天飛舞

竟然在城牆上遮蔽了日出

是誰　在哭

</div>

周杰倫在〈無雙〉中居然在一長串平淡的 Rap 中加入維塔斯般尖銳的高音,彼時曾讓媒體給周杰倫貼上了「海豚音」的標籤,這不是周杰倫可以遊刃有餘演唱的聲音區域,歌曲裡絢爛流行包裝下依然是不變的中國風骨。

<div align="center">

青銅刀鋒　不輕易用　蒼生為重

我命格無雙　一統江山

破城之後　我卻微笑絕不戀戰

我等待異族望天空

</div>

　　同樣被低估的還有方文山這首中國風的歌詞,「苔蘚綠了木屋,路深處翠落的孟宗竹」,我看到的李安《臥虎藏龍》中裡李慕白和玉嬌龍的竹林打鬥經典畫面;「箭矢漫天飛舞,竟然在城牆上遮蔽了日出」,我看到的是張藝謀電影《英雄》裡遮天蔽日令人窒息的劍雨場面。方文山整首詞的每一個位元組裡都藏著帶有殺氣的情緒。

算什麼男人

〈算什麼男人〉由周杰倫作詞、作曲，黃雨勳編曲，收錄在專輯《哎呦，不錯哦》。這首歌是杰倫去歐洲拍 MV 而有的創作靈感，歌詞以歌曲裡的主人翁自己與自己內心對話的方式來呈現，表達了對於愛情不能好好把握、將心愛的人拱手讓人的遺憾心情。

不知為何，每次聽到「我的溫暖你的冷漠讓愛起霧了，如果愛心畫在起霧的窗是模糊，還是更清楚」，讓我想起的是另一句歌詞是「呵氣在玻璃上面，畫心形的圈，霧慢慢不見，你終於出現」。

聊起這首歌，繞不開 2017 年 10 月 28 日，周杰倫杭州演唱會上的點歌環節。

周杰倫：你叫什麼名字？

歌迷：我叫小仙女。

周杰倫：你要點一首什麼歌曲？

歌迷：我的前男友也在現場，我前男友在台下，我老公在台上（指杰倫）！我前男友雖然長得又醜，眼睛也瞎了，我還是想祝福他。我想點一首〈算什麼男人〉給他。

周杰倫：那可能他老婆也在哎？

歌迷：鏡頭多靠近我一點，讓他老婆看看我長得多！漂！亮！

無意討論這是不是一場行銷，這位瘋狂 diss 前男友的「小仙女」，有人誇她敢愛敢恨、自由率性，這都沒有錯，我也能理解情緒湧上來時的口不擇言，但在這樣的萬人演唱會中，公然這般宣洩，殊不知是把自己也罵了進去。

殊不知這位長得醜，眼睛也瞎了的前任，卻是你用力愛過的。或許他已經放下，而你一定沒有。

那一刻，他無法反駁。那一刻，他唯一能做的，就是緊緊地抱住現任，而這或許也是他對你最有力的回擊。

我並不覺得小仙女有錯，因為放不下，也是一種認真。人在感情裡，如果還能理性考慮一切，那這感情還有什麼意思？

只是，當她點完這首歌，其實就已經輸了。

「訓導處報告，訓導處報告，

三年二班周杰倫，馬上到訓導處來！」

「全體師生注意，今天要表揚一位同學，

他為校爭光，我們要向他看齊！」

每到 6 月，連空氣味道都變成緊張的。當我才發覺，又到高考了。

今天是高考第一天，千軍萬馬過獨木橋，承載了無數人的艱辛或是喜悅。

我們都知道，杰倫沒有上過大學，卻可以在北京大學百年紀念講堂，給座下的北大學子聊起這番往事。

我們知道方文山，也只念過小學而已，可是他寫的東西卻一次又一次被教科書收錄。

於是，在這兩位合作的這首〈三年二班〉裡，才有這樣的歌詞：

這第一名到底要多強　我當我自己的裁判

於是，周杰倫在〈分裂〉裡，才敢寫出這樣的詞：

考不上的好學校　可以不微笑就走

是呀，他們已經不需要別人的定義，不需要靠文憑的背書。

大聖在評價〈完美主義〉的時候是這樣說的，他們對於音樂創作有著自己絕無僅有的觀點，並且常常在不被人認可的情況下堅持自己的風格，這種人很容易開創自己的時代，他們擁有制定遊戲規則的能力。

但是，對於絕對大多數沒有天賦異稟的我們來說，用功讀書上

大學還是大部分人要走的路，也是相對最公平的一條路。在我們永遠看不到的角落裡，或許有很多個曾經可能成為周杰倫和方文山的人，過著我們覺得不可思議的生活。

2008 年 5 月 12 日 14 時 28 分 04 秒，中國四川省汶川縣發生里氏 8.0 大地震。造成 69,227 人死亡，374,643 人受傷，17,923 人失蹤，是中華人民共和國成立以來破壞力最大的地震。

2008 年 5 月 13 日，周杰倫向汶川地震災區捐款五十萬元；同年，他又分兩次向汶川災區捐款二百五十萬元；此外，他將當年的重慶演唱會改成募捐形式，除了將演唱會所得個人收入全部捐獻之外，還籌集超過三千萬元的善款。累計捐款總額超過四千二百萬元。

可是當年，有消息報導出來捐款數額是五十萬，引得萬人唾罵周杰倫，直到粉絲挖出了真相，直到央視主動出面澄清。周杰倫為汶川地震捐款四千二百萬，是台灣藝人第一。

逼捐，本身就是一種道德綁架。周杰倫也從來沒有聲明或者解釋，只是一如既往地出作品，一如既往發新專輯，一如既往霸占各種榜單。

周國平先生曾說：「人生要有不較勁的智慧。真正有大智慧的人，從來不與爛事糾纏。」

面對流言蜚語，周杰倫沒有被他們挑起情緒。

若無其事，才是最狠的報復，才是真正的殺人誅心。

2008 年末，周杰倫發行了自己第九張專輯《魔杰座》，專輯中那首〈稻香〉則是為了那年 5 月的汶川地震而創作的。

歌曲中，他唱著：「笑一個吧，功成名就不是目的，讓自己快樂才叫做意義。」

歌曲外，他說：「希望這首歌，能帶給大家一些溫暖與鼓勵。」

我們崇拜偶像，開始可能是被展示出來的東西吸引，但後來的沉迷的原因一定是源於偶像除去光環之外的魅力，唯有德才兼備才值得這麼多人追隨。

　　那時還讀高中，第一次聽〈止戰之殤〉這首歌，除了被周杰倫作曲的超強旋律性吸引以外，也被方文山蘊含豐富意象和敘事風格的歌詞所驚豔。我們都知道這是一首反戰主題歌曲，歌詞中表達了杰倫對戰爭中孩子的人文關懷。

　　聽著這首歌，眼前就會浮現出中東地區炮火紛飛的畫面，浮想起《天空之眼》中小女孩炸死前天真無邪的樣子，想起《1917》中遺落的嬰孩。這裡是人間的修羅場，這裡的孩子，「這故事一開始的鏡頭灰塵就已經遮蔽了陽光」。這裡的孩子，每一天都生活在恐懼之中，甚至有些還不懂什麼叫恐懼。

　　在前線，最危險的不是炮火而是希望。長大和意外，誰又知道哪一個會首先到來。「麥田已倒向戰車經過的方向」，槍林彈雨在你耳邊呼嘯而過，那些麥子還來不及成熟，收麥子的人就已經被帶走了溫度。孩子們眼中的希望，如同黑夜中的陽光，一樣只是幻想。

　　「院子有鞦韆可以蕩，口袋裡有糖」，已經是他們最大膽的奢望。方文山的歌詞中沒有激情也沒有批判，不過卻有一股發人省思的力量。

　　馬未都談及對於傳統文化的普及時曾說：「我在《百家講壇》講了一百集，都不如周杰倫唱一首〈青花瓷〉有用。」這才是真正偶像該做的事。同樣，周杰倫的這首〈止戰之殤〉帶給我們對於反戰的認知，也遠勝於法治課堂之力量。

　　2017 年有一部電影上映，叫做《一萬公里的約定》，是由周杰倫監製，王大陸、黃遠、賴雅妍主演電影。影片講述了小崇為了幫以晴圓夢，承諾會在規定時程內跑完一萬公里的馬拉松，為了完成這個目標而激燃奮鬥的浪漫故事。周杰倫希望藉馬拉松精神將堅持的信念傳遞，激勵年輕人勇敢追夢。

　　向舺作為影迷，不想尬吹，這電影本身乏善可陳，可能還沒有那一段宣傳片中回憶杰倫出道艱辛的勵志版〈蝸牛〉MV 好看。片中周杰倫變身出道前的青澀少年，傾情演繹當年拿著歌曲磁帶輾轉於各大音樂公司的自己，彷彿讓我們看到了那個初出茅廬但執著音樂夢想的少年。

　　電影中，一開始不被看好的小崇，因為夢想和愛「一意孤行」，玩命堅持跑馬拉松，挑戰身體極限，和剛出道時的周杰倫一樣：「一步一步往上爬，在最高點乘著葉片往前飛」，最終找到自己的一片天。

　　周杰倫此次擔任監製，更在其中演繹了自己的過去，雖然時間不長，卻是畫龍點睛之筆，配上〈蝸牛〉激勵人心的曲調，讓這部青春片更燃、更勵志。

　　〈蝸牛〉是周杰倫在自己事業處於低潮時所創作的，當時周杰倫還未正式出道，整天就是幫其他人寫歌，心情非常不好，於是決定寫一首歌勉勵一下自己，同時也為了鼓勵年輕人能夠像蝸牛一樣為了自己的目標一步一步往前爬。

　　之後許茹芸聽了周杰倫為別人所創作的作品，感覺很特別，就聯絡公司跟周杰倫邀歌，於是周杰倫就把這首〈蝸牛〉給了許茹芸演唱。

　　2001 年，〈蝸牛〉選入了上海「二期課改」初中一年級上學期使用的《音樂》教材，被收入勵志歌曲單元。

　　2014 年 6 月，語文出版社修訂的新版教材小學一二年級和初

中一二年級通過教育部驗收，三年級的延伸閱讀中收錄〈蝸牛〉。

　　我們每個人，何嘗不是一隻小小的蝸牛，這個世界從來不曾對任何人溫柔，沒有人會為了你的未來買單，你要麼努力向上爬，要麼爛在社會最底層的泥淖裡。也許像蝸牛負重前行卻沒有結果，但是還是不能放棄呀。夢想再大也不算大，追夢的人再小也不算小。天空黑暗到一定程度，星辰就會熠熠生輝。

〈大笨鐘〉由周杰倫作詞、作曲，黃雨勳、夢想之翼編曲，收錄於周杰倫 2012 年 12 月 28 日發行的專輯《12 新作》。

周杰倫選取了「大本鐘」的諧音「大笨鐘」這樣一個意象，做比喻，並以此作為切入點創作歌曲。類似的歌曲還有〈土耳其霜淇淋〉。

整首歌的歌詞寫得非常生活化，簡單明瞭就是「一對傲嬌的小倆口拌嘴吵架的日常」，稱得上教科書般的傲嬌。這首歌完美地詮釋了打情罵俏，頭直接給我按在狗糧盆裡了。但是「我從沒愛過你」這種狠話，大家也就在今天愚人節的日子膽敢說一說吧，畢竟我們不是周天王啊。

話說摩羯座是不是都是這樣，所有的話都反著說的死傲嬌。所有的動作都很利索，但是事後會後悔。所有的道理都懂，只是不說。吵架說氣話超級傷人，基本不考慮後果，然後瘋狂找台階下。

我很喜歡這首歌的 MV，畫面生動，搭配英國景點，女主角是師妹梁心頤。情侶吵架後，女主將杰倫趕出住處，後來杰倫就去到女主最喜歡的電影場景《諾丁山》的書店及藍色大門，但是場景裡卻沒有她。一會不愛，一會愛，這態度轉變太快，你是在逗我嗎？我最喜歡的一句歌詞就是「我走在你喜歡的電影場景裡，你卻不在我想要的場景裡」。

MV 主要在英國倫敦取景，拍攝於 2012 年 10 月，導演也是杰倫自己。整個 MV 周杰倫的色調搭配做得非常少女心。粉紅、暖黃、淺藍等等色系，算得上小公舉標配了。杰倫真說得上完美駕馭少女色系第一老爺們了。

從中不僅可以欣賞到英國倫敦的優美景色，甚至看到電影《諾丁山》裡朱麗亞・羅伯茨與休・格蘭特相遇的那間書店，以及藍色大門，MV 中周董漫步在諾丁山的波特貝羅道，都會讓看過電影的人回味再三。

據說〈minemine〉和〈大笨鐘〉這兩首應該都是杰倫和昆凌吵架時候寫的，大笨鐘在英國，周杰倫向昆凌求婚也在英國。《諾丁山》也是昆凌最喜歡的電影。

　　沒有看過《諾丁山》的話，很推薦大家看一下。一個好的愛情故事真的會讓人相信生活中會有奇蹟出現，愛情的降臨就像是電影中的奇遇記。若干年之後再看這部電影，依然不覺任何老套。會讓人相信在那樣一條熱鬧的街道上，真的有那麼兩個人就這麼相遇，然後真的發生過那些事。

　　〈說了再見〉是周杰倫 2010 年全新專輯《跨時代》當中的一首力作，細緻入微的淡描，加上舒緩委婉的曲風，相當有周杰倫的味道，堪稱一首標準的「周氏」情歌。日本的天團 EXILE 曾翻唱過這首歌，重新填詞為日文版〈Real Valentine〉。

　　但是這首歌其實不是刻畫的男女之情，而是寫給電影《海洋天堂》的主題曲。《海洋天堂》由李連杰和文章主演，講述了一位自閉症患者的故事。看過這部電影，再去看這首歌的 MV，才能真正理解這歌含義。

旋轉的橋面　可以走回去時間
那天從對面　背身　退到我跟前

那是可以記住很久的一個畫面
臨考前　你叮嚀了　一遍一遍又一遍

明亮的鋼琴鍵　始終彈不準那一個和弦
可以掩飾的是語氣　幸好表情你看不見

我很喜歡的那條街　我們也走了很遠
一直沒有問出口　那句　棒棒糖還甜不甜

懷念　你說生日快樂的那張臉
還有共傘過的夜　清純的雨點
乾淨得一如你的側臉
或者　我們的從前

忘不了　那年的海岸線

相機裡過期的膠捲

藏了最後三分之一個夏天

什麼漸行漸遠　什麼時過境遷

都只是騙人的謊言

我那首狠心的詩篇

只是白紙黑字的表演

最後兩個字依稀是　再見

原諒我　不會唸

　　方文山在十六年前為江美琪填了一首詞，歌名叫〈對你而言〉。我很喜歡最後一句：「愛與恨總會事過境遷，那些信件寫的誓言不過是白紙黑字的表演。」長大了，我們終於懂了，沒有誰不能說再見，也真的會時過境遷，說了再見，也就真的見不到。那些曾經以為念念不忘的事情，就在我們念念不忘之間，被我們遺忘了。

2021 年 2 月 20 日，李文亮先生逝世一週年，多少人還記得這位吹哨人？

如今再搜索有關李先生的報導，已經寥寥無幾。

回憶起一年前的那些報導，還記得但凡歌頌致敬之類的文章往往寥寥幾字，無關痛癢。相反，一些站在相反立場的報導，比如解讀其真正死因是因為過度服用西藥之流的推文，卻是長篇累牘，振振有詞。

一年後，我依然不會對李先生事件本身發表任何評價，因為我不知道事情的客觀真相，也不敢妄加揣測。我只想以法律人的視角，就我有資格說一說程序權利方面，談談自己的想法。

作為律師，我明白的一個基本道理就是，事情的客觀真實永遠無法被還原。我們能做的，是通過不斷補充證據去呈現的法律真實，以期讓法律真實不斷接近客觀真實。而這個過程，必須通過正反力量的不斷較量、彼此碰觸才能完成。

我們看到了李先生真正死因是「過度服用西藥」的論調，但卻看不到反駁；我們看到了有人指責部分人「包藏禍心」，部分人卻不能為自己開口。

於是有人便相信了這就是真相。即使現在的人不信，後人也會信。一年後我們已經快忘了，那五年呢，十年呢？

這樣的對比狀態，就好比辯護人和控訴人一起站在法庭之上，本希望通過一場酣暢淋漓的辯論，以期法官做出公正的裁判；可過程卻是，辯護人只能說上一些諸如「認罪態度良好」、「有悔改之意」的空洞意見，控訴一方卻能拿出一堆的人證、物證，義正詞嚴，侃侃而談。

那最終的裁判結果，不言自明。

我們不是不可以輸，但不甘心連一個公平辯論的機會都沒有。

我們先是沒有了平等的接近案發現場的資源，接著連平等的發

言時間也沒有了。

這樣的現實，像極了律師群體所面臨的執業現狀。在中國，律師被大眾所貼的標籤依舊是「唯利是圖」、「助紂為虐」之類，即使身邊最親近的人都無法理解，為什麼律師要給窮凶極惡的人代理？無數的國產電視劇依然不遺餘力地做著這樣的價值輸出。

現如今媒體所給予的先入為主、有罪推定的情緒影響，力量超乎你想像。問題在於，你沒有看到真相，憑什麼斷定眼前的這個人一定是罪犯？即便你看到了，你又是否知道，背後是否有隱情，是否存在從輕、減輕處罰的情節？是否有正當防衛的可能？這一切，必須由懂法律的人，通過法律所給予的程序權利，盡可能地呈現全貌。只有通過程序正義，才能匯出結果正義。

律師存在的意義，從來不是為了有罪之人脫罪，而只是為了讓你們聽一聽，那些可能被你們錯過的聲音。

那些你們理所當然認為一定是對的，也有可能是錯的，哪怕千分之一或者萬分之一的可能。

如果沒有人來為所謂的犯罪嫌疑人說明和解釋，如果沒有人來把這些他們本應該有的程序權利鋪開和呈現，即使你們贏了，他們也不會信服。也許他們真的不是壞人呢，或者至少沒有那麼壞。

回到李先生的事情上，我希望有人來記錄這一切。如果沒有，這些人、這些事，慢慢都會被遺忘。

非典過去十八年，留下了什麼？誰還記得最初那位吹哨人？

李先生逝世一週年，我們有責任問一問，我們要留給孩子一個怎樣的世界？

只有記錄下這一代的苦難，下一代才可能是太平盛世。

李先生逝世一週年，我要點一首周杰倫的〈逆鱗〉，表達此刻的心情。是這首歌，無數次讓我最壓抑的時候，撐了過來。這不是一首適合分享的歌，卻讓我永遠記得砥礪前行。

整個世界　正在對我們挑釁
就算如此　還是得無懼前進
活著只是　油墨上面的一角
明天之後　還有誰翻閱得到
用力地還擊　發出聲音
讓他們安靜　不敢相信

安・蘭德說，永遠不要把這個世界讓給你所鄙視的人。

此時此刻單曲循環著這首歌，有一種想哭的衝動。不管你相不相信那年的故事，它真的陪我們走過了最青春的年華。我不知道你看到這個歌名的時候，腦子裡會不會也和我一樣，出現了這麼一段話：

「接下來帶來一首比較正常一點的歌，這首歌沒有唱過，但是是我寫的。寫給一個好朋友的歌，那我自己重新來唱，我覺得應該版本真的也不錯。」

很多人之所以記得這首歌，是因為 Jay 在演唱會上唱了它。蔡依林在自己早年寫的書裡面說：「杰倫說這首歌隨便寫的，反正他也不唱就拿給我啦。」

周杰倫在演唱會裡說：「這首歌是我寫給一個好朋友的。」

就像女生在日記裡寫道：「他不小心買了一盒巧克力，說不喜歡吃然後就給了我。」

男生卻告訴他的朋友：「我特地買了一盒巧克力……。」

離愁一盞　夜色闌珊
誰在門後孤獨地微歎
你的背影淡

花凋閣滿　月色已殘
遙想伊人相伴
而今影隻行單

天涯漫漫　杜康亦寒
落櫻花亂　琵琶聲斷

幼時湖畔　紅日冉
牆白瓦藍　畢竟曲終人散

夕陽燦　楓葉染
籬笆古道再走一段
荒煙漫草中說散

　　一首〈東風破〉，一首〈髮如雪〉，讓我們這一代不能理解周杰倫音樂的父母，開始嘗試瞭解這個台灣男孩。讓我三歲的女兒，聽到前奏就能叫出歌名。這就是周杰倫音樂的魅力，貫穿幾世同堂的喜歡。

月色殤　誰的淚光
散落在銀河中央　流浪

舉杯邀月　冰冷的絕望
桂花樹下誰在遙遠地　惆悵

青史成灰　化蝶飛翔
輪迴中搖搖晃晃　容顏被埋葬

月光長廊　三千丈
不及　我這一道憂傷

前世情人

其實　從你出生的那一刻
我就開始傷心
因為我知道這個世界上
終於會有另一個男人
陪你比我更多的時間

我真的止不住去想像
那些令人心碎的場景
那一天　站在舞台角落的我
該怎樣地手足無措

當他牽起你的手
我攥緊的拳頭
會不會真的心甘情願

　　很多人不明白為什麼我聽前世情人的時候會想哭，我的這首詩
就是我的解釋。這是一首被嚴重低估的作品，同樣被低估的，還有
同專輯中的床邊故事。Hathaway 隨手彈了幾下鋼琴，於是杰倫改
編成曲，於是十六年來作曲欄第一次出現另一個名字。這兩首寫給
女兒的歌，是一個父親，在女兒面前，想展現自己全部的才華。

珊瑚海

故鄉的那片海

見證了海鳥和魚的相愛

如今海鳥在天上飛　魚在水中追

詩人在岸邊流淚

這故事一開始就註定是　心碎

那年的沙雕　被海風吹毀

要怎麼重新來堆

蔚藍的海　像詩人的眼淚

為了逝去的愛　不忍離開

鹹鹹地存在

那年棕櫚樹上刻下的表白

被陽光曝曬

你的味道還在

沙灘棕櫚連著海

都在等待

你回來

七里香

我永遠都不會忘
屬於我們兩個人的盛夏時光
永遠不會忘
因為你的笑
就盛開的
一整座花田的七里香

你在我心裡最重要的地方
你的笑容像花田一樣美麗
你的聲音延長了一整個夏季

　　這大概就是青春最奢侈的樣子，可以用一整個下午，只是看看電線桿上的麻雀而已。那樣子可真好，我們只是那樣坐著，說說話，我們都以為，夏天很長很長，長得似乎永遠都不會過去。我很清楚地記得那天是 2004 年的 8 月 3 日，《七里香》發行的日子。

你是千堆雪　而我是那條長街
等到日出時　我們該彼此瓦解
東京的旅行　櫻花已謝了幾回
誰能憑愛意富士山據為己有

這五月的天空　忽然下起了霜雪
恨不得我們一夜白頭永不分別
夕陽下的剪影　我凝住眼淚才細看
你說要有多堅強才敢念念不忘

有生之年　遇見你花光所有運氣
狹路相逢　要擁有必先懂得失去
風景看透　也許你陪我看細水長流
浮雲也陪天馬公演童話
有生之年　遇見你花光所有運氣
天空海闊　你是顏色不一樣的煙火
十年之後　我們還是朋友還可以問候
只是找不到擁抱的理由

有生之年　遇見你花光所有運氣
狹路相逢　要擁有必先懂得失去
風景看透　也許你陪我看細水長流
浮雲陪伴天馬公演童話

用花開的時間　我們打了個照面
當赤道留住雪花你肯珍惜我嗎
你留下的衣衫　我到今天還在穿著

未留住你此刻卻仍然感覺溫暖

有生之年　遇見你花光所有運氣
狹路相逢　要擁有必先懂得失去
風景看透　也許你陪我看細水長流
浮雲也陪天馬公演童話
那年　遇見你花光所有運氣
天空海闊　你是顏色不一樣的煙火
十年之後　我們還是朋友還可以問候
只是找不到擁抱的理由

　　早在〈方文山最歌詞〉一期，就表達過對林夕歌詞的喜歡。
其實，林夕也不是沒有和周杰倫合作過，比如〈獻世〉、〈真的假
的〉、〈天下大同〉、〈算命〉，都是杰倫作曲，林夕填詞。但是
個人認為，如果讓林夕來給杰倫天馬行空的歌曲填詞，確實未必比
方文山老師合適。此文權當杰迷有趣的實驗。

愛在西元前

捨得　花一整個下午的心思
猜幾個　漢漠拉比的楔形文字
又或者　揣測　蘇格拉底
飲下毒酒前　的心事
怎麼　摩西的故事
聽起來　有一點神話的修辭
那麼　又要用什麼方式
瞭解柯克當時　良苦用心的樣子
歷史　終於走得完　先人的地址
而下一頁　就興許翻得到　我們的名字

　　2010 年，那年我研究生一年級。站在蘇州大學王健法學院歐米伽大門之下的我，暢想著自己這一生終將與法律事業所維繫，意氣奮發，寫下一首小詩〈我們的名字〉。〈愛在西元前〉是我對杰倫的入坑之作，沒想到自己最終選擇的事業也與之有關。詩歌中的幾處釋名，大家有興趣可以去翻閱瞭解一下。蘇格拉底死前關於惡法和良法的思索是很經典的法律故事；摩西十誡是繼《漢摩拉比法典》以後第二部成文法；柯克打法官與詹姆士一世關於「陛下你不能當法官」的對話也是法律史上一段經典佳話。

重填〈愛在西元前〉

阿卡麗搖晃肩　費力走出霞陣的圈
回想起自己的從前　那年名字還叫暗影之拳
舉起十字鐮　尋找深淵的起點
草叢裡用什麼真眼探測一件事很久遠

花海　晴天　一念　紅顏
艾希的冰箭　化身丘比特刺穿峽谷一整座的夏天
諾克薩斯一位少年　千里之外前來赴約
手執長劍梯田下祈禱她出現

那年夏天　始於西元前的愛戀
曾經跌入低谷　也曾踏足山巔

誰猜到故事最後的畫面　是她帶著安妮的小熊走遠
我幸運賭贏了所有牌面　卻唯獨贏不回擁有她的昨天

我於殺戮之中最後表演　亦如黎明花朵綻放的祭奠
大樹守護束縛的是思念　最後只留下一個花圈
回不到從前

卡特說只有飛速的轉圈　旋轉跳躍才可以止住淚眼
不必摘下頭上的緊箍圈　齊天大聖的結局都無法改變

你曾說怕我忘記你的臉　於是我刺瞎了自己的雙眼
只為記住那逝去的紅顏　記住那年漫天的冰雪
只一次的晴天

我尋找著血液游離世與墓之間

斷劍可以重鑄破鏡難再圓

誰猜到故事最後的畫面　是她帶著安妮的小熊走遠

他幸運賭贏了所有牌面　卻唯獨贏不回擁有她的昨天

你曾說怕我忘記你的臉　於是我刺瞎了自己的雙眼

只為記住那逝去的紅顏　記住那年漫天的冰雪

只一次的晴天

峽谷西元前　峽谷西元前

　　我在夏天在這裡認識了周杰倫，也是在夏天在這裡認識了你。後來夏天一出現在那家賣盜版《范特西》的音像店，於是每個夏遍一遍地經過，我也在夏天一遍一遍聽周杰倫的歌，可是你走了，再也沒有回來過。我以為你還會天還會在那裡待上幾個下午，直到音像店變成了連鎖超市，直到少年變成了大叔。直到現在這裡要拆遷，原來我們只能愛在西元前。

甜甜的

糖果罐裡　帶甜味的祕密　很好聞
我故意挑逗　你這隻饞貓貓　果然舔了舔嘴唇
玻璃缸裡　烏龜打著盹　把脖子伸了伸
於是我也趁機　在你臉頰　偷偷地一吻
你是三十二歲的我　要等的人

把時間　塞進漂流瓶後　我再也不肯
讓別人　瞭解你的單純
多年後　某個落潮時分　你站在下游等
我為你蒐集的　一整瓶的青春
那是你長長的人生　最甜甜的部分

　　　三十歲以後，所有甜甜的情詩都寫給女兒。我把奶球純白色的
一面全部朝向你，裡面包裹著我粉紅色蜂蜜口味的寵愛。原來我仍
是風流少年，遇到自己喜歡的女孩依舊滿心歡喜。

最長的電影

我發現
每次望著你的時候
你的臉上
總是閃爍著光澤

彷彿唯美愛情電影中的女主角
無限美好的特寫
緩慢的鏡頭
徐徐地推進

我的眼睛
是你用不完的膠捲

　　票根已經找不到了，二十路公交也沒有再回來過。我好怕忘記那個畫面，於是一遍一遍，用力地記住你的側臉，校門口的電影院，無懈可擊的右手邊。如果我們終將經歷的感情是一場又一場的電影，我希望每一場的主演都是你，即使是默片也好，即使是希區柯克式的驚悚片，也好。

重填〈最長的電影〉

旋轉的木馬　那天你唱著歌
遠遠地望著　像個大音樂盒
我說這比喻　還有點羅曼蒂克
第一首　曾如此幸福著
風車還轉著　時間卻已停了
後來寫的歌　你不會再唱了
唇邊的不捨　關於它旋律猜測
此時此刻　卻都已不必了

我為你填的歌　風吹著那一片百合
那是我想說的　你要的幸福我全都種在這
怎麼就變成這樣了　怎麼就變成這樣了
再也聽不到　你的下一首歌

木馬還轉著　音樂卻已停了
後來的我們　都不會再笑了
如果你回頭　再唱起這一首歌
我是不是　該淚流滿面了

我為你填的歌　風吹著那一片百合
那是我想說的　你要的幸福我全都種在這
怎麼就變成這樣了　怎麼就變成這樣了
再也聽不到　你的下一首歌
我為你填的歌　一整片樂園的百合
那是我想說的　你要的幸福我全都種在這
怎麼我還是捨不得　怎麼我還是捨不得
再也等不到你的下一首歌

致，我們終究沒能看完的那場電影，致那首再也沒有機會唱完的歌。

　　2021 年 6 月 17 日 9 時 22 分 31 秒 693 毫秒，搭載「神舟十二號」載人飛船的「長征二號」F 遙十二運載火箭，在酒泉衛星發射中心點火，發射圓滿成功。

　　「神舟一號」到「神舟四號」實現了天地往返的無人驗證，「神舟五號」搭載太空人楊利偉實現載人天地往返，「神舟六號」實現多人多天天地往返活動，「神舟七號」實現太空人出艙活動，「神舟八號」到「神舟十號」突破了無人交會對接和有人交會對接，「神舟十一號」實現了太空人的中期駐留。

　　時至今日，「神舟十二號」飛船成功發射，奠定了空間站建造任務載人飛船天地往返的良好開端。至此，「神舟十二號」集齊了全任務全模式天地往返所需要的全部「技能點」。此舉「將開啟中國空間站時代」，中國在太空計畫上又邁出了重要一步，已經走在了太空探索的前沿和中心位置。「神舟十二號」載人飛船是中國空間站任務階段第一艘載人飛船，也是迄今為止中國研製的標準最高、各方面指標要求最嚴格的載人航天器。

　　值此舉國同慶之時，大家也許猜到我要聊的這首歌，沒錯，正是當年跟隨「神七」遨遊太空的〈千山萬水〉。這首歌在杰迷圈裡被傳得神乎其神，凡聊及幾乎都是那麼幾句話「周杰倫最自豪的一首歌」，「歌曲被國家博物館收藏」，「杰倫自己也不能唱了」，這其中不乏有以訛傳訛之處，今天正本清源聊一聊。

　　〈千山萬水〉確實曾遨遊太空，但伴隨宇航員在太空中循環播放的，並不只有周杰倫的這一首。當年「神七」遨遊太空的一項主題就是「讓和平發展之聲傳遍天宇」，所以選取了一批優質音樂作品，以期向全世界傳遞和平發展之聲。〈千山萬水〉同其他一批優質音樂一起被帶進太空，落地後被博物館收藏，比如〈茉莉花〉、〈龍的傳人〉、〈梁祝〉、〈明月幾時有〉等等。

　　事情之所以被訛傳，是因為有人過度解讀了「收藏」兩字。其

實，把收藏等同於禁止演唱，這種說法一點也不法律。收藏的意義僅在於它們參與了這次「神七」之旅，作為一個紀念。如果因為作品優秀被收藏，反而成了它不能被演唱的理由，豈不可笑？周杰倫確實沒有〈千山萬水〉的版權，在他的所有作品中，當時應該只有這一首歌是可以免費下載的（疫情期間創作的〈等風雨經過〉應該也是一樣）。

原因很簡單，因為這首歌是周杰倫為奧運創作的應徵作品，法律上稱之為「委託作品」，它的版權根據合約就是屬於奧組委的。因為在遞交作品時，根據應徵者必須簽署的《著作權轉讓協議》。奧運歌曲屬於公益歌曲的範疇，理應是免費傳唱的。

簽署〈著作權轉讓承諾函〉，主要是防止作者擅自動用對作品的支配權和收益權。但從情理上講，作為作者、原唱的周杰倫，日後再演唱這首歌應該是沒多大問題的，奧組委也不至於來找他維權。只是杰倫為了避免節外生枝，很自覺的極少在純商業演出上演唱這首歌，但也曾在自己演唱會唱過這首歌。

還有人說這首歌只能在鳥巢唱，也是無稽之談。確實，2018《好聲音》鳥巢之夜，24 強學員就合唱過這首歌。難道鳥巢是法外之地？不過是在特定場合下，被單獨特別授權了而已。

另外，這首歌還有一句歌詞頗有爭議。這一句就是，「我態度堅決面朝北，平地一聲雷」。總是有人很「善於」玩諧音梗。作者無意，但聽者有心，這種事連我自己都感受到了，大家看我之前有關林夕那篇推送被罵得多慘就知道了。

但是有意思的是，還有一批人卻站另一個極端，說這首歌的立意和高度，往大了說，甚至可以是新版國歌。

左傾和右傾都不可取，還是單純一點聽歌吧。

　　燒肉粽給人溫暖的感覺，據說周杰倫特別愛吃，所以以〈燒肉粽〉和療傷結合在一起，創作了這首歌曲。

　　今天是粽子節，把這首歌分享給大家。

　　有人笑稱這是一首備胎之歌。我覺得吧，備不備胎的，都是自己作為一個成年人的選擇，有些人我們知道自己這輩子註定沒辦法到她身邊，註定沒辦法給她一個扎扎實實的擁抱，可是真的放不下，我願意選擇這樣的方式陪伴著她，與你何干！大家怎麼看呢？

我希望成為那樣一個人

在你生命裡的那樣一個男孩

他或許不屬於愛情

卻總在離你最近的距離

你看見美好的字句　會忍不住分享給他

想哭的時候　第一個告訴他

儘管不知道什麼時候　他會從你生命中淡出

但是沒有人能取代他的位置

他總是在離你最近的地方

時光機

你還沒有出生
我就開始給你講拇指姑娘的故事
然而故事還沒有講完
你便呱呱落地
當時　我還很篤定
我們的童話　才剛剛開始
我們擁有　無數個一千零一夜

轉眼　你已經十四個月
在這個夏至末至的季節
你午睡醒來　睜開惺忪的眼
柔軟地呼喚我
望著你無暇的小臉
我看見了自己心中所有的海洋

突然我發現　關於時間的概念
我的理解　一直不準確
想和你一起做的事情太多太多
我想到了很遠很遠

小的時候　我們會有一座祕密花園
那是只有我們知道的地方
在那裡　我每天　津津有味
吃你用玩具做的早點
然後　捂著肚子　說　醫生　我要打針
我疼得在地上轉圈　我賣力地表演
你拍拍我的頭說　乖　哭小聲一點

長大一點　我要每天接你放學
在回家前　一起偷吃零食
瞞著老師　幫你寫一點作業
然後　拉拉手指　統一戰線
面對所有的盤問　心照不宣

多年以後　你去外地讀大學
那一定是我出差劇增的幾年
我會冒充學生偷偷潛入你的校園
你上晚自習的時候　悄悄坐到你的旁邊
遞上一盒奶茶　你意外地看到了我
我說　噓　讓我們做一會同桌

太多太多　我迫不及待和你一起實現
以至於時常幻想　時間一下子經過十年
只是轉念　就會覺得那是天物暴殄
和你在一起的時間　不妨長一點　再長一點

親愛的　你是這個世界上唯一一個
讓我可以完整擁有所有最好時光的女孩
從嗷嗷待哺　到亭亭玉立
從天真無邪　到風情萬種

　　歌曲一開始，就聞著茉莉花香閉上眼回到過去，方文山以最長壽的卡通人物「叮噹」的故事為藍本，喚起大家的童年記憶。周杰倫也希望可以坐著時光機回到過去，改變未來，於是就創作了這首

歌曲。這首歌是長大後的大雄送給靜香的情歌，長大後的大雄坐時光機回到小孩年代追求靜香。以〈時光機〉為名，描述成人內心童貞世界，印證周杰倫童心未泯，周杰倫在 MV 中手持趣致的多啦A 夢吉他。願這世界上所有的孩子都可以被溫柔以待，親愛的寶貝們，節日快樂。

瓦解

我喜歡把十八歲
比喻成棉花糖
它可以捏成各種的形狀
可以甜蜜地膨脹
也容易瓦解為殤

回憶是熱量
好像我小麥色的過往
經不起太美麗的想像

那年的故事　藏在音樂盒裡憂傷
你想不起　我也會原諒
我還記得　和你說話的慌張
記得　你素淨的臉上
連生氣都那麼好看

我曾戀上
你和一整個夏天的花香

　　看過〈50 首周氏情歌終極排行〉的公眾號粉絲都知道，我把這首瓦解，排在我最喜歡的周氏情歌第二位。這首歌也是周杰倫認為自己最好聽的一首情歌。

　　說著笑著的午後，陽光灑在廣場上，輕柔的風拂過大街小巷間的樹葉，聲音和時間一起流逝。在這個煙霧濛濛的城市，一個人默默地坐在角落裡，你沒有喝過加溫的啤酒，你也沒要體驗過臉上帶著微笑的孤獨和無奈。

　　煙霧瀰漫，掩蓋了你曾經擁有的故事。默默地背誦愛人的名

字，試圖尋找一份記憶裡的溫柔。鏡頭被帶走，畫面卻已然過去。我不斷的回首，佇足，然而時光扔下我轟轟烈烈地向前奔去。

原來陽光之下，也會慢慢流淌著悲傷的河流，淹沒了所有來不及逃走的青春和時間。時間像一道不可逆轉的牆，將過去和未來分明地隔絕開來。

今天起，我們將從二十個「最」的維度挑選周杰倫二十首「最偉大的作品」。正常來說，這首歌是進不到周杰倫前二十作品序列的。但 Top20 的作品裡，至少得有一首屬於大嫂，不過分吧。

在〈大笨鐘〉、〈烏克麗麗〉和〈公主病〉之間猶豫許久，最終還是選了〈公主病〉。要問原因嘛，大概是因為這首歌顛覆了我們以往對杰倫的印象，周杰倫很少展露「舔」的一面，而且如此徹底。

昆凌曾經說自己做夢，夢到周杰倫跟別人在一起，情緒低落，於是周杰倫就為她寫下了這一首歌。

> 看來這位公主病得好像不輕
> 哭著說我背叛你
> 我說在哪裡
> 你說在夢裡

我說這是周杰倫心甘情願做「舔狗」的一首歌，應該沒有人會反對吧，先看看這首歌的歌詞：

> 為什麼我要去曬太陽
> 我要去學游泳
> 衝浪板要單手來扛
> 還不是因為你
> 喜歡陽光男孩
> 要我奔跑在海灘上
> 你丟飛盤我學狗來接　　汪
> 要我學后羿射太陽
> 因為你說太熱

你有沒有遇到過讓你束手無策的小女孩？時年三十三歲的周杰倫，遇到十九歲的昆凌，就是這樣。都說三年一代溝，這十四年的「鴻溝」，周天王是如何化解的呢？

　　陪她做最幼稚的事情，陪她變得中二。因為她的一句喜歡，心甘情願改變原來自己的模樣。因為她喜歡陽光宅男，便努力運動減肥，把膚色曬成她喜歡的顏色，只希望在她面前的時候，可以自信一點點。

　　最是那一句，「你丟飛盤我學狗來接　汪」，都不用我再去解釋為什麼這是舔狗之歌，這一句讓多少曾經愛上那個桀驁不馴的女杰迷們，心碎了一地。

　　我曾說，〈陽光宅男〉是前後期周杰倫的分水嶺。從那首歌之後，周杰倫的第八張專輯開始，陽光、沙灘、全球旅行、美女、豪車、空姐、party 等字眼頻頻出現在他的歌曲裡。他慢慢從一個壓低帽簷的青澀男孩蛻變成了霸氣側露的華語天王。

　　如果說〈陽光宅男〉是分水嶺，那麼〈公主病〉作為女生版的〈陽光宅男〉，是杰倫的又一次進階。

　　遙想 1994 年的那一個仲夏夜，年僅十五歲的周杰倫獨自爬上屋頂，遙望夜空。面對空蕩蕩的屋頂，孤零零的天線，被月圓之夜的寂寞裹挾的少年，寫下一首歌叫〈半夜睡不著覺〉，後來他在歌曲投稿的時候改為了〈屋頂〉。

　　那一年憂鬱青澀的少年，無論如何也想不到多年以後，會寫出一首〈公主病〉。那一年，昆凌只有一歲。

你好嗎

想知道你真的過得好嗎
沒有我也許是種解脫
將思念穿梭在宇宙數千光年
悄悄到　你身邊

　　寂寞的分手情歌，這是杰倫十一年來第一次整首歌的編曲沒有任何鼓聲，只有鋼琴和弦樂，描繪出淡淡的落寞與孤單，像牆上靜止的鐘；忘了向前的人，努力假裝過得好，試著習慣一個人過，陪我的叫做寂寞，陪你的是誰呢？

　　這首歌曲轉了兩個調，真假音轉換間，更顯落寞，彷彿每個問句都飄散在空中沒有答案；是杰倫又一炫技精彩之作。歌詞由兩位專輯製作助理的作品獲選，以簡單的意象與文詞貼近歌曲的淡淡哀愁，卻能表現出分手後依然深情的感人心思，頗能獲得共鳴因此而入選的佳作。

把場景　時空　人物　都剪輯
交錯現實和回憶
調整光影和焦距
拼接出了我和你
那天竟然在一起

這便叫做蒙太奇
在我要的畫面裡
我們不曾分離
童話裡　只有兩個聲音
等我寫出　平行世界的結局
附注　我愛你

你說，我們連一場電影都沒有一起看過。只是你不知道，那天你走進電影院，在相同的時間，我也看了同一部，只不過在不同的城市。侯佩岑 2011 年 6 月 13 日微博寫道：「你相信平行時空嗎？在那裡你會做不同的決定，過不同的生活。」

　　這可能是周杰倫最極簡的一首歌，只有鋼琴和弦樂的編曲，也是周杰倫唯一一首沒有鼓點編配的歌。我們見慣了杰倫恢弘華麗天馬行空的編曲，此刻更能回味純粹的珍貴，最初的美好。更少就是更多，我想這就是周杰倫創作這首歌的心境吧。但我們每個人都曾至少在某一個時間點，希望牆上鐘真的靜止下來。故事以最完美的截面，停留在離幸福最近的地方。

從偶遇到再見　從陌生名字到你的臉
對於小說家而言　結構上已經可以實現
一場　情節浪漫的表演

如果再加上一些　意象繽紛的字眼
比如晴天　器皿店　會旋轉的明信片
那麼就算我　也寫得出幾句
色澤飽滿的語言

首先　是青石板路的古街　我走路搖晃著肩
你說我話不多　更像一張黑白風格的照片
而你指著晚霞在天邊　一圈又一圈
努力暈開鮮豔

再前面一小段　有糖果罐
尼泊爾手工相框　和看畫展的地方
因為你　我對小擺設有了一些瞭解
也悄悄記住了　某人喜好的特點

你轉身戳了一下我又開始紅的臉
像極了那一年
還在用青澀或者靦腆
這類詞形容的畫面

　　戀愛裡最幸福的就是，什麼都不用說，他都懂。婚姻裡最殘酷的就是，你說那麼多，都沒用。〈手語〉，是一部甜度百分百的浪漫愛情片。從男女主角相遇時，彷彿全世界只剩下兩人，眼中只有對方。

米蘭的小鐵匠

巴羅克風格的蛋糕店　彩繪的櫥窗裡面

蛋糕看起來很新鮮　不知道味道是酸是甜

都貼著高價的標籤

店主微笑很淺　透明的指尖

劃過鋼琴的鍵

圓滑的和弦之間　有一種古典

像打開中世紀的畫卷

對街的少年　彈著吉他的弦

在吞吐煙圈

口袋裡面　銅板還差一點

一枚蛋糕的心願　和他奢侈的暗戀

　　曾幾何時，杰倫一定像極了歌詞中的渴望吉他的男孩。而如今「米蘭的小鐵匠」這個詞已經被我用來調侃他的球技。小酒館成了奶茶店，奢侈的或許早不再是吉他，而是和弦和專輯。

忍者

不過一個季節的光景
又經歷了那麼多年的風塵
即使畫面早已沒有了你
我卻依然為那年的風光而著迷
依然　為那年的邂逅而慶幸
你說的願望　我還記得清晰
陪你去東京　看櫻花飛舞
那條櫻花鋪滿的路
你穿著藍白格子的和服

　　這首歌是典型的周式唱法，不強調咬字，而著重音樂神韻，加上神祕的東洋樂風，刻畫出一個忍者的形象。歌詞裡提及的伊賀流忍者，是真有其事。伊賀流與甲賀流是日本歷史上著名兩大忍者門派，這要追溯到混亂險惡的日本的戰國時期，無情的戰火造就了一個忍者流派百家爭鳴的時代。忍者「Ninja」一詞，與壽司「Susi」一樣，已經成為國際通用語，更是日本文化的一種象徵。每次聽著這首歌，不知為何我總會想起方文山的一首素顏韻腳詩，〈渡邊菊子的櫻花祭〉，有兩句話很喜歡。「秋刀魚離開了水面，想找人說話時，也就只能加把鹽。說好了在櫻花集體離開家門前，所有的花季都順延一年」。

太原站 Day1，最後一首〈七里香〉之前，歌迷點了這首久違的〈陽光宅男〉，杰倫原 key 演唱，high 到爆炸。

太原演唱會 Day2，最後一首〈七里香〉之前，杰倫大概又回憶起昨晚此刻的熱血澎湃，竟然極為罕見地主動cue了這首歌再次演唱。

杰倫似乎是有意把這首 high 歌作為結束曲〈七里香〉之前的壓軸曲目？在「把永遠愛你寫進詩的結尾」之前，讓我們先「乘著陽光，海上衝浪」。

很多人低估了這首作品，它的意義遠比你想像中更大。

它不僅是一首讓人 high 起來的歌，還是周杰倫的自我覺醒。

如果說第八張專輯《我很忙》是周杰倫音樂生涯的分水嶺，那麼這首歌便是真正意義上的地界碑。

大家可以仔細想一下，這首歌之前，周杰倫更多在唱青春校園、青澀戀愛、中二的少年時代，從這首歌之後，陽光、沙灘、美女、香車頻頻出現在他的歌詞裡。周杰倫也終於從那個壓低帽簷，沉默話不多的少年蛻變成了霸氣外露的華語天王。

杰倫當年說：「看到許多人得到憂鬱症，我新歌嘗試了西部鄉村曲風的〈牛仔很忙〉，另一首〈陽光宅男〉也是讓大家可以開心的歌曲，就是希望把快樂帶給歌迷。」

他長大了，我們也長大了。是時候做出這樣的改變，丟掉中二的學生氣，學著「陽光積極」、「自我管理」、「熱愛生活」。

我們中的很多人，也從聽著〈簡單愛〉的無憂少年，變成了 996 的社畜、打工人，背著房貸，被家庭和工作壓得喘不過氣。

於是有些人說，杰倫的歌沒以前那味了，你有沒有想過，那是因為我們也永遠回不去了。

那天　是一場不能說的祕密
我把它寫滿　愛的飛行日記
如果有一些你已經忘記
請陪我坐上這架時光機

從撈金魚的蠢遊戲　開始說起
畫面一直在倒敘
一路向北　火車叨位去見你
千山萬水　只為陪你看最長的電影

我愛上你的睫毛彎曲
最精緻的那一個比例
你說　哎呦不錯哦
我們的故事　可以加演一場戲

還記得那年
七里香花開的內容
繽紛了一整座八度空間
你說　你藏在半島鐵盒裡的祕密
就是開不了口讓我知道

還記得那天　你送我黑色毛衣
如同西元前的星晴　被整座地掀起
你就這樣　自導自演　闖進我的生命
我的手指間　都開滿妖嬈的花海

我不是超人
但我可以包容你所有的公主病
我不會彈奏蕭邦的夜曲
但在我的地盤　哪裡都是你
只願你比從前快樂
陪你到世界末日

對不起　讓你等了這麼久
終於到了這一天
在黎明點亮的前一刻
舉行讓夢想啓動的儀式

請給我一輩子的時間
只為　你聽得到
那天愛情懸崖
我許下的
蒲公英的約定

重填〈告白氣球〉

時間來到　歲末的秋天
所有的綠　都已經休眠
而你微笑新鮮

你可看見
那株向日葵
倔強伸長　花冠不低垂
親吻陽光的嘴

穿越　漫長的冬季
讓我　看見你燦爛
用我　的微笑取暖
陪你　最冷的夜晚

喔　彼岸的那片花海
夢醒來就會盛開
祈禱擁有明亮的色彩

陽光下　的一切
全都是我
想給你的世界

說好了　在春天
一起赴約
花開的季節

在黎明　揭幕前

我們看見

夢升起的畫面

等天亮　昂著臉

就去迎接

一整座心願

　　〈陽光普照〉這個歌名，取自鍾孟宏導演 2019 年的同名電影，這是對我個人有深刻影響的一部作品。這個世界上最公平的是太陽，不論緯度高低，每個地方一整年中，白天與黑暗的時間都各占一半。我們都曾受過傷，才能成為彼此的太陽。

夏天

夏日的青草　幽幽的香
天上的月亮　淡淡的光
星星排成一行行
擺成說愛你的形狀

你咬一口我買的棒棒糖
微笑著甜甜地欣賞
碎花洋裙裡的願望
就藏在我大大的手掌

鞦韆在仲夏夜的風裡搖晃
你依靠著我二十歲的肩膀
我的身子變成一面牆
讓你扒著幸福地眺望

你說著回憶哄我睡著
我夢見我們最初的時光
醒了你嘟嘟的嘴巴還在喃喃地講
我們的故事好長

　　這首歌曲是周杰倫為李玖哲量身訂做。歌中細數情人之間的溫暖細節，時而溫暖，時而俏皮。從第一個音符起，在旋律走向上就已經帶有杰倫式風格了。我很喜歡一位網友對這首歌的評價──聽著這首歌，坐在操場上看他打籃球，被他瞥見一眼，連風都溫柔了。

海浪一遍一遍
拍打在我們的背面
你在我眼前
我還是一遍一遍地想念
風的線條很新鮮
吹來鹹鹹的誓言
貝殼裡的畫面
經過歲月的篩選
我們在最南邊
以為往北就可以停住時間
而海水裡打撈起的從前
卻如同曬乾了也甜不回去的夏天

　　甜甜的海水，複雜的眼淚，真實的感覺，有一次周杰倫在某個電台裡，就是按照這樣的順序唱的。藏頭詩裡的浪漫，只屬於那個獨有的年紀。喜歡的人時過境遷，好的音樂卻被永存。就像那個夏天的故事已經漸行漸遠，白色風車卻還旋轉著，要怎麼停呢？

重填〈白色風車〉

回憶像風車　安靜地轉著
時間湧起了　彩色的片刻
唱完這首歌　你四十三了
我們都記得　祝生日快樂
夢希望沒有盡頭
我們要走到最後
你說到六十還要唱簡單愛呢
很可惜嗓音啞了
但只要你還唱著
青春就還在這

我陪你走到最後
能不能不要回頭
時間為我們停留
我還想再聽一首
你說六十唱這首會比較怪呢
我不管你唱什麼
反正都會聽著

我陪你走到最後
能不能別想太多
就算你唱不動了
我們也都會陪著
時間因為你落滿天使的光澤
謝謝你為我唱歌
感動我會一直記得

每一年你的生日，我都會重填一首你的歌。用你的歌，祝你生日快樂。從白天到黑夜，四季更迭，一再續杯，我認真寫著關於你每一篇文章。謝謝你給了我最好的青春回憶，也拿走了我生活和工作以外的所有熱情。

　　刀馬旦是國劇裡「旦」的角色之一，所謂「旦」指的是各種不同年齡與身分的女性角色。刀馬旦專演巾幗英雄，提刀騎馬、武藝高強，身分大都是元帥或大將，因此以氣勢見長，例如穆桂英、樊梨花等等。刀馬旦在表演上唱、念、做並重，雖也需要開打，但打鬥場面不如武旦激烈，而是較重身段，強調人物威武穩重的氣質。相較於其他國劇（京劇）角色的專有名詞，刀馬旦此一稱謂更因徐克導演 1986 年的同名電影而廣為人知。

　　「力拔山兮氣蓋世，時不利兮騅不逝；騅不逝兮可奈何，虞兮虞兮奈若何。」這首〈垓下歌〉是楚霸王項羽被劉邦逼到垓下時，與寵妃虞姬所唱的曲。一曲既罷，虞姬自刎而死，項羽則率精銳突圍，但仍被逼困在烏江，最後只留下「縱江東父兄憐而王我，我何面目見之？」後也自刎身亡。項羽與虞姬最後的訣別，就這麼成了傳唱千古的淒美絕響。

　　《霸王別姬》也是京劇相當重要的戲碼之一。陳凱歌曾將李碧華原著小說改編成同名電影，並榮獲 1993 年坎城影展金棕櫚大獎。但是在這裡，虞姬並不屬於刀馬旦，而是屬於花衫。周杰倫在二十年前寫下〈刀馬旦〉這首驚為天人的作品，彼時的杰倫在音樂創作上的追求，何嘗不是另一個程蝶衣，不瘋魔不成活。

坐在西安古城牆邊
竟突然想起兵馬俑的臉
這畫面有些驚悚
很像李碧華的故事
名字叫做秦俑

驪山下華清池公園
〈長恨歌〉的故事令我迷戀
但其中一段歷史有些不解
於是重讀一遍
關於馬嵬坡兵變

剛剛還在大雁塔
怎麼場景一下跳轉西夏
西北更北邊
涼州碑文前
寫不近二十四史的仇怨
只剩下碎片

鎮北堡黃沙滿天
迷了我的眼
城牆上夕陽武士
賣力地表演
一生所愛的主題音樂
播放了一遍又一遍

直到我親自到了西安
直到妖貓說出沉寂已久的心聲
直到白晶晶對著椰子說話
直到我讀懂最後一句碑文

才知道兵馬俑裡沒有活人
才知道楊玉環死而復活

不過是白居易的一往而深
才知道她也曾是另一個紫霞
才知道消失了的西夏
也有過怎樣的睥睨天下

原來這世界所有的自以為是
都藏著不為人知的祕密

七月七日長生殿
夜半無人私語時
我猜中了故事的開頭
卻猜不中這結局

　　這首詩向舽寫作於寧夏歸途高鐵之上，而上一週我剛剛從西安開庭回來。在西安，我去了兵馬俑，去了大雁塔，去了白居易筆下〈長恨歌〉的故事地點華清池。在寧夏，我又去了西夏王陵，去了《大話西遊》的取景地鎮北堡影城。這一趟西北之旅，腦海中不斷浮現著好幾部經典影片的橋段，比如張藝謀導演的《古今大戰秦俑情》，陳凱歌導演的《霸王別姬》，巧合的是它們都改編自李碧華的故事。另外還有陳凱歌比較新的一部作品《妖貓傳》以及我心中的最愛《大話西遊》。一位來自江南的遊客，卻在西北城市間流轉，很自然想起了這首〈刀馬旦〉中的歌詞，「明明早上人還在香港，怎麼場景一下跳西安」。於是寫下這首詩。

連名帶姓

星光遊樂城　幸福摩天輪
早知道參差了時光的齒輪
但總算旋轉了一程

也曾漫步雲層
我為你營造浪漫氣氛
那個冬天　我帶著失重的心
陪你遭遇了一場
不該有的暈眩

也曾在頂點彷徨
也曾踟躕相望
低頭　你在地面
抬頭　我在天空
時間一縱　便天各一方

稠密的風在推動
大片的雲　遮蔽了過往的風景
眼睜睜
望著彼此緩緩而升
我們再難停留走過的門

和那
懸浮在半空的記憶

　　周杰倫再度為張惠妹寫了這首虐心情歌，也為 07 年那一首
〈如果你也聽說〉續寫了結局。「如果你也聽說，有沒有想過

我？」可是「再被你提起，已是連名帶姓」。你怎麼像個標本一樣杵在我心裡頭，分開以後，我從來沒有一天不曾記起你，記起我們那一座傾國傾城的回憶。你是否也曾擁有過這樣的一個人？當你在與他相隔千山萬水之地、滄海桑田之時，那些還沉澱在心裡的，被我們稱作「念念不忘」。醉過方知酒濃，愛過才知情深。你不能做我的詩，正如我不能做你的夢。

〈河濱公園〉描寫了小女生單純的、明媚的對感情的嚮往，和對彼此感情相處中產生的分歧的迷茫。在感情終於開始決裂之後，那種痛徹心扉的折磨，然後慢慢一步步地走出情傷，終於釋懷，勇敢地成長。喜歡這裡的鳥鳴聲，喜歡這裡公園中孩子們玩耍嬉戲的吵鬧聲，滿滿都是夏天的味道。

關於〈河濱公園〉，有一個小八卦。那就是 Ella 幾乎沒有唱這首歌，而且完全沒有出現在 MV 裡。據說周杰倫當時用了她的感情寫的這首歌，然後她就「不高興」了。而且，貌似 Hebe 說過，周杰倫給她們寫過的所有歌中，她最喜歡這首。

就在這個岸邊吧　我拉過你的手的
我總是願意記起　這些河水般清澈的東西
剛印的照片上　你很清亮的眼睛
你最愛噘著嘴了　你一臉的調皮
所有我喜歡的樣子
你害羞低頭的表情　你笑起來抿起的嘴
我們勾著小手指　你的臉貼著我手臂
鞦韆空轉著回憶　那裡你唱歌給我聽
那裡我想起　說你笑起來好像銀鈴
我們甩著手看風景　我還在找哪個是你的腳印
我還穿著那件沾滿沙子的 T 恤
那裡我忘情地吻你　還說過幾句
想起來臉紅心跳的話語

時間晾乾眼淚要幾個光景　這句聽來很煽情
是我已哭到沒有力氣　我還想用力地抱你
我拚了命阻止想起所有所有的　我們的　和那些心痛的　聯繫

你說我像個孩子般的占有欲　可也是你說的呀
就是在這裡
長褲要怎麼盡興　玩水的場地

　　上天是個殘酷的欣賞者，喜歡看分別。就像那些喜歡看古羅馬人獸格鬥的統治者一樣。分別的時候總會想起相遇的樣子，你以為自己可以免俗，卻還是會在一個人的夜裡，如此想念她。

　　日子依舊不可挽回的向前奔跑，帶著回憶從身邊穿堂而過，曾經承諾遺忘的過去竟是如此清晰。既然忘不了，那就記著吧。來過，愛過，濃墨重彩地表演過，何必騙自己可以拭去過往的痕跡。如果愛過，有時，也可以用力地回憶。

外婆教我唱的童謠我也從來沒忘過
她說周杰倫唱的〈稻香〉她也沒忘過
就算失敗就算沮喪依然記得回家
傷心就抱著家人朋友好好哭一場
豔陽會曬乾一切一切煩惱憂傷

　　很多人不知道，這是一首翻唱作品。周杰倫聽了 Funky Monky Babys 的〈櫻〉後覺得很適合浪花兄弟來唱，於是就和浪花兄弟重新填詞演唱了這首〈你是我的 OK 繃〉，收錄在專輯《浪花兄弟》中。

　　周杰倫親自赴日本為〈你是我的 OK 繃〉拍攝 MV，擔任導演並參與演出。MV 講述的是一個曾經夢想成為芭蕾舞者的女孩，卻因為腳傷再也無法跳舞，一人坐在天台上，雙手緊握著破損的芭雷舞鞋，腦海不斷浮現自己輕盈跳著舞的身影，快樂與夢想的過去，拋棄了自己。想到這裡，女孩一氣之下將舞鞋狠狠往樓下丟，卻砸到了周杰倫的頭。周杰倫撿起了舞鞋抬頭看見女孩一臉歉意，他走上天台將舞鞋還給女孩，兩人邂逅的小插曲鼓舞了女孩的精神。

　　周杰倫又玩起了自己的小傲嬌，寫歌詞時把〈外婆〉和〈稻香〉寫了進去。顯然，它和〈稻香〉一樣，是一首充滿勵志的治癒療傷歌曲。

我要送你一片森林
旁邊要有一片海濱
你可以躲在樹洞享受一個人的安靜
也可以找我陪你出海尋覓
鳥兒在你耳畔啼鳴
蜻蜓在你身邊飛行

孤獨的時候我陪你看星星
你餓了我就用蜂蜜做你最愛的布丁

用樹皮為你做一張藤床
醒了喝兩口我煮的蘑菇湯
我們一起在森林裡摘果子打獵
然後坐在篝火旁歌唱

天晴陪你去放風箏
下雪我們一起堆雪人
畫一張地圖帶你去森林深處探險
遇到野獸讓我擋在你身前

童話裡小熊維尼的畫面
我也想陪你一起實現
可不可以一直陪在你身邊你
我　森林　約定到永遠

我點咖啡不加糖，正對著她品嘗，那免稅品的包裝誘人像她一樣。首先說這句歌詞，在後 metoo 時代來看，說實話有些物化女性了。

她的眼神渴望，充滿暗示與想像，給予人一種挑戰。接著，欲望就這樣赤裸裸地展現在你面前，一絲不掛。

隨節奏在晃閃亮，她一直翹臀推著那餐車性感的模樣，短裙的弧度漂亮。如果說這是周杰倫最「污」的一首歌，那這就是最「污」的那一句，估計也不做解釋了。怪不得昆凌還因為這首歌生了氣。

不能因為我喜歡方文山就無腦吹，方文山在〈青花瓷〉裡把女孩比作要等的煙雨，在〈七里香〉裡把女孩的臉頰比作田裡熟透的番茄，習慣了文山含蓄唯美比喻意象的我們，猛地被這樣的直白的歌詞懟到眼前的時候，確實有點不適應。

當然，我也知道，方文山和周杰倫是在做電子元素曲風的嘗試，相信這樣直白露骨的歌詞是有意為之，要的就是直接，去含蓄。不要朦朧，直擊欲望本身。但我始終還是覺得應該可以有更好的處理方法，〈迷迭香〉、〈超跑女神〉也是性感的歌曲，那樣風格的歌詞起碼更容易讓杰迷接受一點。

教堂外的戀人　竊竊私語

還在辯論著　是否應該屬於哥特系

從我為你披上了月光起

一切開始淪為背景

空氣裡　正上升著一層荷爾蒙的主義

接下來　我盡可能用蔽性更強的字句

比如街燈　一直在倒計　作為道具

水蒸氣　一直在努力　刷白玻璃

在應許之地　一直在尋找某種適度地彎曲

在最近的距離　小心翼翼　缺氧地前進

習慣坐姿的情緒　拚命在延長發

音一時間我彷彿失去　所有的語言能力

要怎麼掩飾　這整個畫面的震撼力

我終於擁有了　擁有了屬於我的　你的所有記憶的你

我以為應該屬於　我以為應該的自己

越山丘　過埡口

雲端的空氣稀薄

這街頭　敵意多

煙硝瀰漫不了我

空襲對我是種囉嗦

警報呢　是讓你們有時間走

　　警報聲開場。看來，敵意多的地方，不僅是周杰倫的街頭，硝煙竟也瀰漫到了我的公眾號。

　　因為黑粉的惡意攻擊，差一點，【Jay 文案】將永遠無法再和大家見面。甚至目前尚不能說警報已經解除，新一輪的惡搞或許已經在路上，只能說，且推送且珍惜。

　　如果有一天【Jay 文案】真的徹底停更，我唯一遺憾的是，我曾許下的將每一首與周杰倫有關的歌做成文案的承諾，將無法向各位粉絲兌現。目前完成的數量停留在二百四十二首。

　　相遇的甘甜，還停留味蕾，離別的鹹澀，卻已在唇邊。

　　這些天因為一直無法恢復群發的功能，我曾一度以為，連和大家告別的機會都沒有了，看來告別也要趁年華。終有一散，不負相遇，萬一真的出現那樣的局面，希望各位可以通過我們過往的推送，回憶起【Jay 文案】這一路陪伴的光陰。

哇　靠毅力極限燃燒

哇　靠鬥志仰天咆哮

哇　靠自己創作跑道

　　曾經還以為方文山的這首詞有點雷，此刻卻覺得無比貼切。真的想說一聲「哇靠」，從未想過有一天會以這樣的方式引出這首

歌。不過各位放心，向舳之筆，不會停輟，創作跑道亦不會偏移。即使公眾號後續無法再與大家見面，我也會繼續完成【Jay文案】紙質版最終完全體版本的寫作。

順向坡　從不走
逆著風清醒了我
我沉默　話不多
贏的時候才開口
勢均力敵才叫戰鬥
希望呢　你們是像樣的對手

黑子們，接下來是我要對你們說的話。如果你覺得這樣我就會服軟，那我就不配做周杰倫的粉絲。從〈逆鱗〉、〈四面楚歌〉到〈紅模仿〉、〈超人不會飛〉，再到〈驚嘆號〉，這是周杰倫早就教會我的處事態度。

就算整個世界，正在對我挑釁，就算如此，我還是得無懼前進，發出聲音，用力還擊。如果傷害我是你的天性，那憐憫是我的座右銘。如果說罵人要有點技巧，我會加點旋律。我活在我的世界，誰都插不上嘴。希望你們是像樣的對手。

高樓的視野　不知名的街
霓虹侵略　庸俗了這一切
是與非　隔著路口對決
我主宰　我自己的世界
橫著寫　意氣風發的誰
永不放棄　去超越
去粉碎　是非

《驚嘆號》是周杰倫電音試水的一張專輯，如果贏了，那就是第二張《范特西》。這首歌的歌詞，也詮釋了周杰倫冒著被噴服的風險做這一次嘗試的勇氣。

　　同樣選擇另闢蹊徑的還有方文山，他將「我靠」重新分解造句，可以預想到作品問世以後被質疑被不理解，被冠以中二、粗俗的形容詞，他們卻偏偏逆向行駛。

　　在我看來，這與周杰倫十年前，同樣方文山填詞的〈完美主義〉中，將周杰倫的名字寫進歌詞，唸了幾十遍是異曲同工的。不破不立，以此盡顯熱血與勵志，這也才算得上真正的驚嘆號。

周杰倫這首〈我是如此相信〉，在整個疫情和冬運會期間大放異彩。可能杰倫自己都沒有想到，當初為了老婆電影《天火》衝票房的作品，成為中國這煎熬的幾年裡，最炙手可熱的 BGM。雖然杰倫的加持依舊改變不了電影是爛片的事實，但這首歌幾乎做到了家喻戶曉。

冥冥之中　竟真有如此默契

煙雨傾城　亦開出滿樹紅櫻

那一段同樣　消失了的時光

那一臉相像　野草般的堅強

無數次仰望木葉的天空

時間不逝　圓圈不圓

無數次深夜裡　對自己說

沒有前面的苦心經營

哪有後面的偶然相遇

直到這一刻　昂著臉　漂亮地生長

才明白　那年的含苞待放

是為了春天　擁抱一整座願望

這不是幻術　是你們一直堅持的忍道

風雨中的歷練　已掩去昔日的羞嬌

帶著明亮的色彩　都是天空的主角

一個是月亮　一個是太陽

春野櫻，《火影忍者》中向舶最喜歡的一個角色。在木葉忍者學校學習的她，原本性格柔弱任性，經過自己艱苦卓絕的努力奮鬥，最終成長為一個貫徹自己座右銘「勇氣」的優秀忍者。【為 Jay 寫詩】第八十一首詩，送給疫情期間每

一個崗位上用力生活著的杰迷。我是如此相信，你們會和春野櫻一樣，以勇氣為座右銘，昂著臉漂亮地生長，等五月的春天，擁抱一整座願望。

向觖家住無錫,距離上海不到一小時高鐵車程。

這幾天疫情籠罩中上海,想必大家也都通過新聞有所瞭解,二小時前上海官方發佈的消息,日新增人數已經破萬。各地醫療隊紛紛前往這座城市提供醫療救助。把這首杰倫為新冠疫情創作的歌曲,再一次送給上海這座城市。

最近有關上海的新聞太多,謠言也太多,一個又一個被頂上熱搜,鏡頭一轉是一個熱門,再一轉又是一個話題,每次下拉刷新都在領略殘酷與更殘酷。我忙不迭地接受訊息、消化情緒,糟糕的事情接踵而至,措手不及。

我看到很多消息對這座城市不公,所以寫這篇推送簡單說幾句。在我看來,每一個城市都有自己的氣質,上海則是傳統和摩登交融,也市井,也國際。

上海作家張愛玲在〈到底是上海人〉裡,寫道:「上海人是傳統的中國人加上近代高壓生活的磨練。新舊文化種種畸形產物的交流,結果也許是不甚健康的,但是這裡有一種奇異的智慧。」正是這種交融讓它更具話題性和矛盾衝突,我們看到的,終究是片面的。

希望對這座城市的指責、嘲諷少一點,亂帶節奏、無腦跟風少一點。也許這座城市有做的不夠好的地方,但此時此刻,並不需要這些。等風雨經過。

　　如果說，華語樂壇裡還有什麼獎項是周杰倫拿不到的，那一定是金曲獎最佳組合獎。但其實，周杰倫早就把這份期望放在了後輩的名字裡。

　　台灣樂壇除了五月天這樣持久不衰的組合外，也曾經出現過很多驚鴻一現的組合，其中最耀眼的那一顆星星，或許是南拳媽媽。

　　這四個既不帥氣也不時尚但卻在音樂裡自由徜徉的大男生，組成了南拳媽媽最初也是最純淨的底色。這些同樣熱愛音樂的夥伴們常常會讓周杰倫回想起當初發片的自己。

　　「南拳媽媽」這個名字，也可以看作是周杰倫音樂力量的一種期許和延伸。因為周杰倫在學生時代的筆名就叫「南拳」。

　　2004 年，在周杰倫的大力推薦和支持之下，初代南拳媽媽憑藉首張專輯《南拳媽媽的夏天》正式出道。他們也沒有辜負周杰倫的期望，初代的南拳媽媽成為了一個無法超越的創作實力派組合，四個人的創作才華在這張專輯中展現得淋漓盡致。

　　這張專輯裡的〈瓦解〉是周杰倫的作曲，〈香草吧噗〉是周杰倫的編曲。而今天聊的這首〈小時候〉周杰倫也參與了原唱，MV也是瘋狂致敬周杰倫。

　　〈小時候〉是這張專輯中極為出挑的一首，之後二代的南拳媽媽雖然也有一首〈再見小時候〉，但是無論從立意、編曲還是表達追逐理想和找尋自我的概念而言，都無法超越前作。

　　聽南拳媽媽的歌，你會發現這個世界永遠是夏天、冰棒、汽水。窗外的世界不只有停在電線杆上的麻雀，還有小時候的香草吧噗和橘子汽水。

　　很多人評價聽南拳媽媽唱歌就像是聽一群小周杰倫在唱歌。

故鄉的石板路　被歲月磨得油光
灰綠的老牆　依稀還看得見年少塗鴉的願望

院子裡的苔蘚　越長越長
門庭的柱子多了班駁的印記
那落了一地的紅色油漆　是你我童年純真的嬉戲模樣

深巷裡的米酒　依然那年的醇香
隔壁的作坊　姥姥一邊紡織一邊歌唱
歌聲透露著年少未有的神傷

故鄉的星星　在夏天被我捏成你的形狀
已經黯淡了最初的光芒
你也已經遠去　在人海茫茫

還記得嗎　那個柳絮紛飛的季節
我們說下雪了　姥姥笑了

下午開車的時候，聽到廣播裡插播這條新聞。

幾小時前，東航一架波音 737 客機在執行昆明——廣州航班任務時墜毀，具體墜機地點為梧州市藤縣琅南鎮莫埌村。機上人員共一百三十二人，其中旅客一百二十三人、機組九人。這是我國自 2010 伊春空難以來第一次發生飛機墜毀的空難。目前，東航官網頁面已變成黑白。

飛行資料顯示，MU5735 航班從昆明機場起飛後，一直在約八千八百六十九米高度進行巡航。下午 2 點 19 分，飛機突然從巡航高度下降，在墜毀前一分鐘左右快速下降高度八千米，幾乎是自由落體。

那是多麼絕望的六十秒。

默哀。無以名狀的難過，彷彿內心一閃而過感同身受那一分鐘的窒息。上次一次有這樣的感覺，是科比墜機發生時。

羅翔老師說：「若非命運的庇護，你早就沒了，你所有的夢想，你所有對人生遠大的一些規劃，都是煙消雲散，都是一個笑話。」此刻想起這段話，沒有什麼比活著更重要。

實事求是說，這種情況下，有人生還幾乎是不可能的。或許唯一的寬慰是，墜毀前的速度幾乎達到音速，足以令受難者在落地前已經失去意識，這樣最後一秒的痛苦會少一點。

晚上我看到一條新聞，該航班一名空姐的丈夫榮先生告訴記者，妻子是一名空姐，就在這架飛機頭等艙上工作，執飛已經十年，每一次都平安落地。

妻子上飛機前最後一次聯繫他，是在上午 9 點左右，妻子讓他回個電話，他回了，「妻子告訴我，她要飛了」。

在得知飛機出事的新聞後，榮先生意識到，那架飛機就是妻子所在的飛機。

這一刻，當我想像到如果這一切發生在自己的親人身上。眼淚

就流了出來。Ta 是誰的父母，或者是誰的孩子。疫情期間還要出差的人，大都是為了工作不得已而為之，然而命運卻沒有回報以寬厚。

　　病疫、戰爭、事故。

　　依然苦難。

　　可我們還是得用力得活著。

<div align="center">

滿天風雪

我們會微笑去面對

我牽著你的手

一路穿梭在城市路口

就算故事到了盡頭

我們也絕不退縮

</div>

　　一首周杰倫的〈世界未末日〉，送給今夜無眠的可憐人。

1997 年 9 月，周杰倫參加了娛樂節目《超級新人王》，之後被吳宗憲邀請到阿爾發音樂公司擔任音樂助理。

關於周杰倫出道前寫的第一首歌，網傳是參加某綜藝時提及的〈你比從前快樂〉，當然也可以說是我們之前做過推送的，他十四歲寫的〈天長地久〉，但是畢竟那首歌沒有做過正式錄音。

更合理的說法，周杰倫的第一首歌應該是寫給吳宗憲的〈三暝三日〉這首歌和〈大聲說出心內話〉、〈唱歌的人尚快樂〉、〈容易破碎的心〉、〈相思是啥密〉一起收錄於 1998 年 6 月發行的《吳宗憲的台語歌》專輯。

那一年的周杰倫，二十歲不到。

一路香樟　把一點清香　留在路過的地方
幾隻木蜻蜓　帶著最初的夢想　遊戲向遠方
黎明以後就是天亮
我　靜靜走向　二十歲的地方

二十歲的地方　少一點花季的瘋狂
和雨季憂傷二十歲的地方
把幼稚的過忘　輕輕地埋葬

二十歲的地方　給最心愛的女孩　著筆寫幾頁詩章
二十歲的地方　在女孩微笑隱藏　讀懂一點卡夫卡的憂傷
二十歲的地方　沒有襲人的海風催你起航　你要靜靜成長
二十歲的地方　藍色理想　一如既往
指向北斗星的方向

周杰倫和 Selina 聯手創作的〈安靜了〉這首歌，是周杰倫邀請 S.H.E.參觀他的新公司時，當場寫出來的。S.H.E.《Play》專輯裡面的一首歌曲〈藉口〉拼貼了周杰倫的許多歌名，周杰倫聽到後就表示，給別人拼不如自己拼給 S.H.E.。

周杰倫也實現諾言，自己拼貼自己的原唱歌曲〈安靜〉，完成了這首曲子。周杰倫類似的操作還有很多，比如〈夜的第七章〉「剽竊」了〈兩個寂寞〉，〈霍元甲〉「剽竊」了〈藍色風暴〉等等，哈哈。

周杰倫寫完旋律錄製 demo 時要求 Selina 親自填詞，因此 Selina 將自己的戀愛經驗寫出〈安靜了〉的歌詞。而 Hebe 跟 Ella 兩個姐妹在錄音室唱時，一看到詞就不禁笑了出來。

據說，Selina 告訴周杰倫自己很喜歡像〈安靜〉這樣風格的歌，杰倫說：「那我給你一首頭尾是〈安靜〉，中間不一樣的歌。」於是就當場即興了〈安靜了〉的 demo（坊間流傳只用了五分鐘），讓 Selina 回去填詞，所以詞都是 Selina 的真實感情世界。

載著你　我們一起迷路
每個十字路口　誰的身影在踟躕
明知前面的路是錯誤
卻依然勉強自己　邁出下一個腳步

星空下　欣賞夜的美術
彼此誤解了此刻的靜穆

蚊子在我們身上留下印記
騙自己那是愛過的證據

靠在我胸口　你聽見我呼吸的急促
牽你的手　卻感覺不到手心的溫度
樹林裡的那隻鸚鵡
在天空盤劃過憂傷的弧
依然是那一組音符
卻換成了悲的五線譜

河流・午後・我經過

一定有承諾發生在日落

牽某人的手從沙灘走過

寫下了永遠之類的等候

這像極了我們想要的生活

白色的籬笆悠閒的理由

喜歡漆著橄欖綠的窗口

而這些等於幸福的感受

像我們完全沒負擔的小時候

粘牙的　微甜的　透明的我懷念著

如糖果般濃郁的快樂

成真了我的夢開始收穫

河流午後我經過

陽光此刻已熟透　有著飽滿的溫柔

某種悠閒的氣候　河流午後我經過

空氣味道很獨特　我與幸福手牽手

在河堤什麼我們都不做

躺在草地上看著天空色

猜雲的形狀看來像什麼

我們一邊騎腳踏車一邊唱歌

　　青春是一場沒有返程的旅行，而你，打翻了我手裡所有
的時間。這首歌本來也是周杰倫自己唱的，後來割愛給了南
拳媽媽。非常喜歡方文山的這首歌詞，所以摘錄很長一段，

這首歌編曲偏向日系軟搖滾，略微成熟的曲風很適合彈頭、宇豪這個新南拳組合，聽起來彷彿是漫步在草原裡的少年在吟唱。

相似的橘子樹下　想像那背影是我們的
你穿上一裙陽光　說　橘子裡有秋天的味道
橘子裡有秋天的味道　故事裡有夏天的微笑
你像個孩子　趴在草地裡睡個午覺
說　白雲拼湊了一個童話
白雲拼湊的那個童話　我偷牽了王子的白馬
你說　不做我打耳洞的公主
只是喜歡　橘子樹下　有風吹過的酸甜
有風吹過的酸甜　吹紅了橘子的顏色
那些寫在橘子上的詩句
關於愛情的部分
你說　我們一瓣一瓣吃掉
一瓣一瓣吃掉　秋風吹黃的年少
一瓣一瓣吃掉　橘子裡秋天的味道

浪漫愛

　　即〈就是愛〉、〈打開愛〉、〈簡單愛〉、〈手寫愛〉之後，今天帶來周杰倫「三字愛」系列的最後一首。

　　這首歌收錄在江語晨 2008 年 11 月 14 日發行的專輯《晴天娃娃》之中。江語晨大家不會陌生，她是優樂美廣告以及〈最長的電影〉等 MV 的女主角。「我是你的什麼？」「你是我的優樂美奶茶哦！」讓我們記住了這個笑起來很甜美的江語晨。

　　說起這張專輯，那可有一段佳話，因為這是周杰倫除了自己專輯外，作曲做多的一張專輯。除了這首〈浪漫愛〉，同專輯中的〈晴天娃娃〉、〈我的主題曲〉、〈我太乖〉也都是周杰倫的作曲，只不過後面兩首歌周杰倫當時用了「陳少榮」的馬甲。試問還有誰，能在一張專輯裡得到周杰倫四首作曲？當年蔡依林也沒有這個待遇。

　　原來，當年兩人傳出緋聞過後，因為周杰倫的要求，江語晨必須要跟他保持距離，所以用了這個障眼法。網友戲稱，周杰倫是昆凌的，陳少榮卻只屬於江語晨。我可以給全世界寫歌，但只肯為你更名改姓。

蛋撻　外帶你說好吃的那句表情
有一種　高中小賣部門口的味道
奶茶　在食堂門口信誓旦旦
下一次會更受歡迎
草地　因為我的惡作劇
爬滿了　關於蛇的想像力
於是乎　你沿著牆壁　小心翼翼
我也趁機　拉了一下你的手臂

紅橋　彎彎曲曲

新刷過的油漆　包裹著整個路過的場景

教學樓裡　因為拉開門的聲音　你緊蜷了身體

而我卻在想像　你在這裡畫畫很專心

或者揮舞著 cosplay 的道具

黑暗裡看不清　紙飛機的軌跡　也不覺得可惜

因為這些　已經是很有畫面感的東西

2000 年，楊丞琳、冷嘉琳、黃小柔、張棋惠組成「4 in love」組合，彼時四人都只有十幾歲的年齡。2001 年 7 月，她們推出組合第二張音樂專輯《誰怕誰》，收錄了這一首〈命中註定〉，同專輯更廣為人知的一首歌是〈一千零一個願望〉。

這是一首二十一年前的歌，同年楊丞琳出演了《流星花園》，這首歌聽起來總覺得也很像《流星花園》插曲的風格，作曲周杰倫，編曲鍾興民。

風吹過的陽台　百合花在盛開
風鈴旋轉起來　和著陽光的節拍
放風箏的窗外　鞦韆還在搖擺　回憶停不下來
有一種感慨　如果你也在

下過雪的午後　你說調皮不乖　翹課偷偷跑回來
跑跑卡丁車手的表情　臭美當作表白　心裡缺氧開來
步行過的夜晚　就算沒有牽手　也覺得很溫暖
我像個小孩　挑個高度剛好的狀態
欣賞你微笑的唇彩

宿舍樓的門外　一把雪的耍賴　你轉身笑得很壞
燭光裡的願望　奶油味道還在　心裡偷偷在猜
每天星星出來　我就開始期待　一句晚安的慷慨
第一眼的好感　養成一種偏愛
我明明喜歡的女孩
我們該不該有童話故事的未來

　　王力宏比周董出道早，早在 98 年王力宏就憑藉《公轉自轉》的專輯開始了星路，到了 99 年因為《不可能錯過你》而一躍成為巨星。周董這個時候其實還沒有什麼名氣，做著幕後工作。

　　雖然後來兩人交集不多，但其實早在二十年之前就合作過了。

　　這首〈打開愛〉是杰倫主動寫給王力宏的，當時就收錄在王力宏的專輯《不可能錯過你》中，這也是至今為止的兩人唯一一次合作的作品。

　　雖然我一直堅持文藝作品應該有獨立性的觀點，但有些事一旦塵埃落定，即使是再純粹的音樂，聽起來難免也會有些許異樣。這首歌裡面有這麼幾句歌詞，我很喜歡：

　　　　看著海洋　　向著遠方
　　　　還是一望無際的憂傷
　　　　我的心隨波搖搖晃晃
　　　　就是不能回到有你的時光

　　從「花田裡犯的錯，說好破曉前忘掉」到「千萬不要說天長地久，免得你覺得我不切實際」到「從來沒愛過，所以愛錯」到「盤旋在你看不見的高空裡，多的是你不知道的事」，王力宏的各種歌詞被玩壞了。

　　而我想到的卻正是這句，就是不能回到有你的時光。

　　是你自己說的呀，如果世界太危險，只有音樂最安全。

　　最初的時光，還回得去嗎？

少年時期的我，反覆看過次數最多的一首 MV 就是蔡依林的這首〈說愛你〉，一看這 MV 裡男主的眼睛，就明白選角是照著誰的模子了。這幾乎也是蔡依林傳唱度最高的一首歌。

再看一下杰倫在蔡依林演唱會上自己演唱的版本，相比蔡依林的落落大方，杰倫尷尬得忘詞和寫滿一整張臉的羞澀，更像是青春的樣子。

直到十七年後，新生代小天后鄧紫棋和蔡依林同台再一次唱起杰倫作曲的這首歌，我們這一代人的青春也就真的走遠了。第一次談及一首歌，放上三個版本的視頻，足見向舷對這首歌的喜愛。

〈說愛你〉是蔡依林演唱，天天填詞，周杰倫作曲，收錄在蔡依林 2003 年發行的第五張專輯《看我 72 變》中。同專輯中杰倫還為蔡依林寫了另外兩首作品，〈騎士精神〉和〈布拉格廣場〉。

很多人都說這是周杰倫寫給蔡依林最甜的一首歌，雖然我之前說過，最甜應該是〈就是愛〉，但不可否認的是，這首歌在無數 80 後、90 後心中的地位更高的事實。〈說愛你〉的前奏一響起，青春悸動的旋律瞬間勾起年少的回憶，彷彿回到當年遇見那個 Ta 的時光。如果說〈就是愛〉是確定戀愛關係後直抒胸臆的愛意表白，那麼〈說愛你〉就是暗戀階段的朦朧與青澀。周杰倫 03 年給蔡依林寫完這首歌，接著 04 年就寫了〈就是愛〉，收錄在蔡依林第六張專輯《城堡》之中。

彼時的 Jolin 是比杰倫出專輯更頻繁的歌手，而這兩首歌其實也是姐妹篇的關係。就「量身訂製」四個字來說，周杰倫為其他歌手寫的歌無出其右，這兩首歌和彼時的 Jolin

的氣質人設、嗓音特徵都結合得渾然天成。我今後會就周杰倫寫給其他歌手的作品做一個排行榜，這首歌也必然是我榜單中的前五。

午後　配合散步的陽光
舒服得可以　彎曲成
你金色的眼線
一枚　水果口味的笑
味道　是純度很高的甜
讓人聯想得起幼稚園
小木馬　還有蕩鞦韆

我竟然還會紅的臉
某個異常幸福的瞬間
像極了　純棉質地的初戀
那是最好的一段時間
是廣播操　人群中　偷偷撇你的一眼
又或者　屬於十八歲的
那句孩子氣的抱怨
陪你等的二十七路公交怎麼
不來得再慢一點

2002 年，方文山、周杰倫聯合為潘瑋柏創作了一首特別好聽的歌，這首歌就是〈站在你這邊〉，收錄在潘瑋柏第一張專輯《壁虎漫步》。在我的個人序列之中，這是可以排進周杰倫寫給別人的歌中前十的作品，只可惜傳唱度不高。

可以把這首歌當作分手後男生對女生思念的情歌，因為每個女孩都希望她的生命裡有這樣一個人，無論她做什麼，無論對錯，都永遠站在她這一邊，守護她，支持她。但其實這是一首寫給潘瑋柏已故好友的悼亡曲，一位身患抑鬱症而選擇自戕的友人，這才有了那句「如果能重選，我寧願危險」。

也有人說，整張專輯裡潘瑋柏最應該自己寫的就是這首歌，卻依然需要周杰倫和方文山來落詞譜曲。似乎不夠純粹，既然是自己的往事，同樣作為創作型歌手，這一首歌的才華，或許就決定了兩位音樂人生涯的高度。

印象裡第一次聽到這首歌是在 2004 年的《我型我秀》，忘記演唱者是謙謙還是君君，說起這檔綜藝，也是 80 後的回憶了。

彼時的潘瑋柏還是巨星一般的存在。可能是因為潘瑋柏的代表作大都是 Rap 類型的，以至於這首慢歌並沒有像〈快樂崇拜〉、〈不得不愛〉大火，但是這絕對是一首值得深藏和細細品味的好歌，旋律優美，情誼真摯，立意很棒。可能也是因為這種特殊的情愫在裡面，所以潘瑋柏也想把這首歌放在內心深處。

這首歌依然有著明顯的周氏特點，很多人一聽旋律就知道是周杰倫唱的，當年我也是第一次就喜歡上旋律，搜索後知道是杰倫的作品，一陣狂喜。這也是我特別希望周杰倫本人來唱的作品之一。

〈周大俠〉，由方文山作詞，周杰倫作曲，電影《大灌籃》的主題曲，後收錄在周杰倫 2008 年 1 月 30 日發行的演唱會專輯《2007 世界巡迴演唱會》中。

原本歌名叫〈賣豆腐〉，講的是藤原拓海演完《頭文字 D》轉行打籃球的故事。周杰倫表示這首歌寫的是俠客的正義，三思後周杰倫還是決定把看來像小品的〈賣豆腐〉改名成〈周大俠〉。

其實，〈周大俠〉也是一首被人遺忘的中國風。〈周大俠〉的連貫，一整首聽下來就是一個爽，尤其是周杰倫唱的那句「扎實馬步我不搖晃」，百聽不厭。

「歡迎光臨。」
「誒？等一下！我到三樓，三樓！
不是，不是二樓，三樓三樓。」
「啊？這什麼地方？這什麼狀況？」

彩蛋來了，有誰能告訴我歌曲 1 分 06 秒上面這段口白是什麼意思呢？

說起電影《大灌籃》，我們再一起來追憶一下影片中達叔和杰倫的搭戲片段。達叔和杰倫親切寒暄，挽著杰倫的手臂，老頑童般調皮地用頭頂撞杰倫的胸口，宛如一對父子。

今年 2 月 27 日，香港著名影星吳孟達因肝癌去世，享年六十八歲，香港飄落了一片最好的綠葉。達叔生前留下很多經典作品，塑造了一代人的共同記憶，卻很少有人提到他和周杰倫合作的《大灌籃》。

晚年接受採訪時，回憶起那段崢嶸歲月，還笑稱彼時的自己風頭不輸周杰倫，謙虛著說自己那時很傻很荒唐。

海盜

　　數一數，這是繼〈以父之名〉、〈明明就〉、〈美人魚〉之後，我們分析的周杰倫第四首有關中世紀的歌曲。在此之後，還會繼續帶來〈騎士精神〉、〈威廉古堡〉等等。

　　向舺曾在解讀杰倫〈美人魚〉的時候，提出疑問：為什麼周杰倫如此鍾情於中世紀？騎士、海盜、吸血鬼、美人魚、城堡，似乎中世紀裡所有的意象，都被周杰倫唱完了。

　　其實答案，杰倫自己早就在〈明明就〉這首歌裡唱了出來：

《城堡》為愛守著祕密，而我為你守著回憶

　　這就引出了今天要說的這首歌，收錄在蔡依林專輯《城堡》中，既是祕密也是回憶的這首，同樣充斥著中世紀意象的神作〈海盜〉。

　　哈哈哈，千萬不要當真，這只是向舺的一個腦洞。whatever，戴上耳機，閉上眼睛，歡迎來到中世紀大航海時代。

　　有些人或許不太熟悉杰倫後期的作品，周杰倫的〈美人魚〉中有一句歌詞：霧散後　只看見　長髮的你出現在岸邊。

　　其實這裡的長髮，最早是在船頭舞蹈，出處就是周杰倫寫給蔡依琳的這首〈海盜〉：

淚藏在黑色眼罩　長髮在船頭舞蹈。

　　〈海盜〉是一首四四拍的說唱歌曲，最吸引人的是這首歌的節奏，使用了重音移位，本來第一拍強拍被弱化，而突出了第三拍的次強拍，使音樂的節奏產生了特殊的感覺。

間奏部分使用了少量的布魯斯，三連音的使用推動了節奏，也移動了強拍的位置，節奏的巧妙地改變，我彷彿聽見空曠的風聲，水聲，船帆聲，還有那夢中的一聲聲海豚聲吶。

孤獨的飛鳥　昏眩地飛翔
用一點殘留的力量　撲打翅膀
幾隻飛鵝　停在玻璃窗
把一點光芒　誤解成天堂
你跟著說　也害怕在人海茫茫　失去方向
那麼　隨我去愛琴海流浪
借我的臂膀　為你導航
我是船長　心是磁鍼
永遠指向你　我不變的南方

眼淚知道

到碰壁才嘀咕　用優雅的弧度
怎麼去詮釋　狹小間的凹凸

到破裂才領悟　用吐泡泡的天賦
來不及傾訴　一升水的孤獨

二氧化碳和氧氣　失衡了比例度
魚缸裡的溫度　容不下太多的失誤

魚說　是冷血動物
看不見眼淚　就當作沒有哭
即使生活只剩一種態度
也要用柏拉圖的自訴
勇敢地說出
暗戀著大海的情愫

　　1998 年，還未出道的周杰倫寫了這首〈眼淚知道〉，吳宗憲將這首歌推薦給天王劉德華來唱，劉德華對歌詞所表達的意思並不贊同，聲稱：「眼淚知道什麼？」於是拒絕了這首歌，直到 2002 年才由溫嵐演唱。多年後兩人同台，談及當年這段往事，華仔也很坦然地說道，當年拒絕杰倫是因為他不紅。

阿爸

我最親愛的阿爸　我們想要再叫你一聲

唱以前你寫的歌　感情放入唱不完

我最思念的阿爸　換我們唱歌來給你聽

歌聲就像燕子　帶你回來我們這

要用什麼信紙　慢慢寫　我們講的話你才能知道

不要不要痛　不願不願走　講你離開這

我們在長大　守著家　守著那溫馨的　燭光下

沉默安靜的對話　回頭看　阿爸　是山

我最親愛的爸爸　你給我們一個家

泡杯名叫思念的茶　淺嘗濃郁的牽掛

〈阿爸〉是周杰倫特別寫給寶島歌王洪一峰的歌曲，以洪一峰的家庭故事為故事背景。洪氏三兄弟找周杰倫為電影《阿爸》寫主題曲，周杰倫聽了他們的故事後很有感觸，和方文山一起討論歌詞，很快就寫出了電影《阿爸》的同名主題曲。因為周杰倫和洪敬堯有合作過，所以製作這首歌曲時非常有默契。

〈阿爸〉寫的就是所有人對父親的印象，如同一座安靜卻牢靠的山。歌曲一開頭就直接唱出「我最親愛的阿爸」，唱出對爸爸最真實的情感，更唱出所有人對父親沉默的愛，將父親的愛傳遞開來，使為人父、為人子都能感同身受。

你扒在我脖子上眺望

我的身子變成一道牆

我舉起你　在比我更高的位置

我要你　看比我看見更遠的風景

我們去了很多地方

比如學校　公園　遊樂場

那次　站在摩天輪的前面　我牽起你的小手

望著你　一時間　實現所有溫暖的想像

還有那架旋轉起來的木馬

那年沒有等到的那句話

原來　是你口中的阿爸

我親愛的公主

今生做不了你的王子

但願做你的白馬

就是愛

圓形的海景窗
萬花筒般　旋轉著太平洋
城市在遠方
五顏六色　降落得很有層次感
帶著你　從心房出航
載滿　一甲板的陽光
在方向對的地方
誓言　更適合　迎風破浪

陪日出吃早餐
陪月光　掛在船舷之上
那一個夜晚　劇本加演了一場
舞步有些慌張
用軟木塞壓緊　漂流瓶裡
寫你的那句欣賞
你若是對岸
我就是一直一直　激起的波浪

派對的圓圈舞　沒有篝火
也會有發光
船長的晚宴　沒有盛裝
也會有鼓掌
水池旁　那個廣場
關於造型　我們向來很擅長
習慣了燈光
習慣了和你　做畫面的中央

火山燒過的土壤

會不會對戀愛也有營養

日出峰上鳥瞰　有一些風光

只能用想像

哥巴拉的花房　開滿　你甜美風格的彩妝

擠滿了　相機的容量

我用長崎蛋糕的香

加一把糖

形容

你不可能的漂亮

　　這首歌是我 QQ 空間用了十年的背景音樂，收錄在蔡依林
2004 年發行的專輯《城堡》之中。同專輯杰倫寫的作品還有〈倒
帶〉，一甜一鹹，都是經典。這首〈就是愛〉雖然知名度沒有〈說
愛你〉這麼高，但確是我覺得比〈說愛你〉更甜出天際的一首歌。

風走在我們前面　甩裙擺畫著圓圈
花美得興高朵烈　那香味有點陰險

〈觸電〉是 S.H.E.演唱的一首甜蜜抒情歌，由施人誠填詞，周杰倫譜曲，鍾興民編曲，收錄於 2006 年 7 月 20 日《Forever 新歌+精選》中。

有人說第一段裡「陰險」這個詞用得很奇怪，其實在這裡，作詞人是將風和花擬作兩位主人翁微妙情緒的見證人，「陰險」一詞，把女孩子內心「不懷好意」地希望花花草草為他們的故事渲染氣氛的心思刻畫得很生動。施人誠很懂女孩子的心思。

你在我旁邊的旁邊　但影子卻肩碰肩
偷看一眼　你的唇邊
是不是也有笑意明顯

周杰倫輕快的旋律，配上施人誠有如日劇般捕捉情緒的浪漫填詞，豐富了戀愛意境，總讓人回憶起當初戀愛時觸電的感覺。

「你在我旁邊的旁邊，但影子卻肩碰肩」，讓我想起那一句，兩處相思同淋雪，此生也算共白頭。

明明是昨天的事情　怎麼今天我還在經歷
一丁點回憶都能驚天又動地
想問個愚蠢問題　我們再這樣下去　你猜會走到哪裡

單車載著你的青澀體驗，是後來的我們再也回不去的場景。那年夏天的顏色，你的臉微側，夏日的炎熱演變成了清涼的薄荷。

一路上說了些什麼誰還記得呢，十八歲的青澀卻在彼此心口

銘刻。真希望這條路沒有盡頭，那輛黃色單車就這樣無止境地騎下去，而你也一直在我的後座。

<div align="center">

像一年四個季節　都被你變成夏天

我才會在你面前　總是被曬紅了臉

像一百萬個鞦韆　在我心裡面叛變

被你指尖　碰到指尖

我瞬間就被蕩到天邊

</div>

全篇最好的兩句詞就是，「像一年四個季節，都被你變成夏天。像一百萬個鞦韆，在我心裡面叛變」。把鞦韆來來回回的晃動，形象地詮釋著女孩心中小鹿亂撞的羞澀。你清甜的微笑，恰如年少時光中的那一瓶橘子汽水。

大家都說，周杰倫把〈夏天〉給了李玖哲，把〈夏天的風〉給了溫嵐，把〈剩下的盛夏〉給了TFBOYS，給自己留下了〈我要夏天〉。於是，整個夏天都是杰倫的聲音。以後盤點周杰倫的夏日作品的時候，千萬不要忘記這首〈觸電〉。

這是杰倫 2001 年的作品，到現在整整已經二十年。

杰迷都知道，杰倫擁有一顆以自己名字命名的星星。那麼，周杰倫二十年前寫下的這首〈北斗星〉，它是否還依然閃爍在你的歌單之中？

往北斗星的方位，你在我不瞭解的世界。
而我的世界，是雨是風還是彩虹，你在操縱。

你是否也曾有過這樣的年少往事？在大風大雪的日子，不打傘，任它們拍打在自己的身上。

那一句，星星的眼淚，滿天的風雪，我被回憶四面威脅。如果配上愛情廢柴的 MV，似乎也很有感覺。

你是否試圖去瞭解？那種被掏空的感覺，像秋葉凋謝，像孩子哭著失去一切。

夏天盛開的玫瑰，放肆地嘲笑落葉。

我達達的馬蹄，是個美麗的錯誤，我不是歸人，是個過客。

每次聽這首歌，我都會聯想到張杰的另一首作品〈北斗星的愛〉，03 年的《我型我秀》，當時有被驚豔到。

我和你相遇愛情海
借北斗星的愛
天亮後我才明白
是眼淚匯成了這片海

原來，關於北斗星的故事，都是傷心的。

默背你的心碎

恐怕沒有機會和你去日本
哪怕在這櫻花開始稀落的小路上再走一程
來不及趕上花開最好的時分
而那些有關我們
不是花期明年還有一陣

你喜歡櫻花的原因我設想了很多版本
我喜歡櫻花的原因何必過問
每年這幾天我都想寫點東西為你賀生辰

你記不記得那條櫻花鋪滿的路
藍白格子的和服
記不記得和平鴿會咬雲
櫻花飄落很小心

你記不記得運河上船沒開
想像櫻花都在
又記不記得那年的櫻花正開　紅著臉和你示愛
你說我斷斷續續的表白　如同詩一般可愛

記不記得四月二十一　櫻花又開了一季
畫面留白的風景　沒有了你　我都還著迷
記不記得櫻花一直在盛開　絢爛到現在
時間一直在經過　沒有帶走我

大概不會了　其實也不必的
你我早已擁有各自的緣分

你也只是我很刻意去想起的部分
就像很刻意地去喜歡櫻花

　　余文樂 2011 全新國語專輯《不是明星 N.A.S》中由周杰倫和
方文山創作的情歌主打〈默背你的心碎〉。歌裡唱道：「我瀟灑的
以為　離開要純粹　分手要直接」。但分手後，「我不捨　我收
回」。人總是這樣矛盾。分手分不乾淨，在一起又總是因為一個問
題反覆爭吵，不能放開心去愛。這也導致很多的愛都敗給了前男友
和前女友。最果斷的結果，是愛情裡，一個的決絕殘忍和另一個的
傷心欲絕，而後釋懷。願你愛得瀟瀟灑灑，敢愛敢恨。聽友都說，
這首歌和〈一路向北〉很像，無論是旋律走向還是歌詞表達，大家
覺得呢？

北方的馬蹄瀰漫著雪白的過去

這整遍銀白色的大地凝結空氣

而我從夢中甦醒還在起伏情緒

一次次計算　夢見你的機率

古老的村莊傳說總是特別神祕

有一些年代的愛像詩美如瓷器

我路過小鎮留下思念你的伏筆

只為了等待那場　多年後的相遇

　　很少有人知道，周杰倫和方文山共同打造成的這一首〈詩・水蛇・山神廟〉，本來是要給蔡依林的。它本來是周杰倫寫給蔡依林的第八首歌，但是當時蔡依林竟然拒絕收錄此歌，於是才被許慧欣的公司撿漏。

　　第一次聽這首歌，就會發現它的風格很像〈騎士精神〉，周杰倫寫給蔡依林的七首歌，大家都知道是什麼品質，所以這首〈詩・水蛇・山神廟〉品質上絕對也是上乘之作。

　　為什麼這首歌沒有大火？

　　我想可能是這樣幾個原因，首先就是它的歌名。我猜這大概又是方文山文青式的一意孤行，從片語結構上看，很難讓人不聯想到，周杰倫自己演唱的一首冷門佳作〈我落淚情緒零碎〉，兩首歌在取名上犯了同樣的問題。

　　另外，雖然整首歌非常有周氏風味，但是當時的周杰倫對待許慧欣當然不可能像蔡依林一樣，這次合作只能說是單純賣曲，並未參與後續製作，更談不上指導，所以這首歌細節無法和〈騎士精神〉相比較，這也是難免令人惋惜的地方。

　　為什麼說女歌手裡只有蔡依林能唱出周杰倫自己的感

覺，因為那是周杰倫一句一句親自指導的。

> 相戀的雨季　長滿了詩句
> 你摘下我的語氣　培養成祕密
> 風很輕　爬上蜿蜒的牆梯
> 山神的廟走進去　我決定神祕地愛你

> 廣場熱鬧慶典很華麗
> 你繞我跳圓舞曲　我確定跟你的默契
> 扭腰擺手精準的比例
> 我們完美跳到底　我約定再回來這裡
> 山谷傳來幽雅的風笛
> 喚醒有你的記憶　我堅定前世在一起

　　方文山的這首詞裡，能找到太多過往和未來的痕跡。我想到的是〈忍者〉裡，櫻花落滿地，有一種神祕，凝結了空氣。我想到的是〈青花瓷〉裡，在瓶底書漢隸仿前朝的飄逸，就當我為遇見你伏筆。天青色等煙雨而我在等你。我想到的是〈明明就〉裡，遠方傳來風笛，我只在意有你的消息。

　　相戀的雨季，長滿了詩句。

　　周杰倫那一年藏在山神廟裡，美如瓷器的愛情祕密，又有誰猜得到呢？

我的主題曲

　　江語晨〈我的主題曲〉，是專輯《晴天娃娃》的第二主打歌，曲風延續了其第一首單曲〈晴天娃娃〉的俏皮風格，作詞作曲全部出自陳少榮。

　　陳少榮歌詞開篇，就幫江語晨把所有家庭成員介紹一遍，爸爸愛古典鋼琴、哥哥聽搖滾嘻哈、爺爺則是獨鍾京劇，陳少榮好像很瞭解江語晨家庭成員的樣子哦～

　　對了，我原來沒有覺得江語晨很像蔡依林，重溫《熊貓人》的時候，我才發現，動態的時候是真的很像，特別是笑起來的時候。

<div align="center">

天空的雨停了我們繼續唱著歌

看陽光在微笑　很天真

敲著琴鍵的浪漫不知道屬不屬於我

白馬王子晚點出現沒關係

天空的雨停了我們是否該睡了

許個願　明天更快樂

</div>

　　間奏是一段特別的鋼琴演奏，俏皮如童話般的旋律，跳躍如跳舞般的音符。江語晨以甜美的嗓音唱響那年單純而溫暖的感動，聽到這裡感覺世界都放晴了。我一直想問的是，陳少榮藉江語晨口唱出的那句，「白馬王子晚點出現沒關係」中的白馬王子，到底是誰呢？

<div align="center">

等著彩色的氣球都飄在空中

我把願望全部都許在夕陽過後

大樹下的蘋果真的真的甜了過頭

是誰咬了屬於我粉紅色的饅頭

</div>

整首歌最甜的部分是這裡，你能想像這是周杰倫寫的詞？向舳在分析〈晴天娃娃〉的時候曾經感慨，08年的時候，即將奔三、喜歡留著國字鬍的杰倫大叔，竟然寫出了這種，連十多歲的少女聽了都會覺得嗲的歌。而這首〈我的主題曲〉甜度猶在其上，現在想來，我曾經做出的那個「周杰倫十大最甜的歌曲榜單」，沒有將這首歌上榜，也是遺憾。

記憶裡夏天的清爽，是喝著飲料插上耳機聽周杰倫的歌，耳邊有奶茶王子的碎碎唸，空氣中有冰棒、汽水的味道。

大家都說周杰倫把〈夏天〉給了李玖哲，把〈夏天的風〉給了溫嵐，把〈剩下的盛夏〉給了TFBOYS，給自己留下了〈我要夏天〉，於是，整個夏天都是杰倫的聲音。

今天帶來的這首〈我要夏天〉是周杰倫、楊瑞代演唱的一首歌曲，由周杰倫作詞、作曲，黃雨勳編曲，該曲收錄於周杰倫2014年12月26日發行的專輯《哎喲，不錯哦》中。

陽光搖滾嘻哈，也是周杰倫最獨門的一種曲風，一開場就令人血脈賁張，炙熱的陽光、燙腳的沙灘、滿池的泳裝正妹；周杰倫將熱血與青春表現得淋漓盡致，這首歌杰倫也玩了一下聲音表情，非常調皮生動；在作詞作曲的部分後段加入了Rap風格的作詞和作曲，令人驚豔。

約好了見面　在離開以前
潮漲潮去的海邊　等不到一個人出現
擱淺了我　深深淺淺的思念

忽而又到夏天　又到這個海邊　依然隔你好遠
多少故事　在這年上演
手機裡你的照片　你妝化得太鮮豔　微笑還是新鮮
我知道　你就在海的對面

風的味道　海的味道　純純得像你微笑
還有多少　如此的年少　把分開當作美好
我會陪你　看海到老
告訴自己多少遍　我們的故事沒有期限

海有多遠　思念就多遠
浪花輕拍在海面　那是我重複的諾言
你是我在夏天　寫不完的深藍色詩篇

我太乖

原來，周杰倫也給江語晨寫了一首〈倒帶〉。

手機掛滿了色彩

對話卻是一片灰白

線上匿稱是期待

等的人卻總是離開

〈我太乖〉是江語晨專輯《晴天娃娃》的陳少榮（周杰倫化名）作曲的作品。也是這張專輯中我們聊過的周杰倫寫給江語晨的第四首歌，前三首分別是〈我的主題曲〉、〈晴天娃娃〉、〈浪漫愛〉。

能在一張專輯裡得到周杰倫四首作曲是什麼待遇？當年如日中天的蔡依林也沒有這個待遇。

不知道大家注意到沒有，和周杰倫寫給蔡依林的〈倒帶〉如出一轍，歌詞每一句都是以 [ai] 結尾，從韻腳到曲風，〈我太乖〉分明就是周杰倫寫給江語晨的〈倒帶〉。

向舲曾說過，〈倒帶〉裡不陪 Jolin 看海的男孩，在周杰倫〈彩虹〉裡給出了答案。那麼周杰倫藏在這首歌裡的答案，會在哪裡呢？

重填〈浪漫手機〉

若平行的　只能是目送的目光　你成了對岸
若欲望可以轉彎　我當然是你　激起的浪
　　　　　　——方文山〈一路平行的喜歡〉

圓形窗
萬花筒般折射天空和海洋
日暈在遠方很有層次感
等第一道明亮掠過了桅杆
我要帶著你從心房出航

一甲板
載滿了陽光和溫暖
你講　朝著方向對的地方
就可以飛翔
任性夢想迎風破浪

紅色的郵船
你一臉的燦爛
遠方岸邊開滿　你甜美的彩妝
笑起來模樣　擠滿相機容量
我用麥芽糖形容你不可能的漂亮

紅色的郵船
你一臉的燦爛
我轉動方向盤　開始向北轉彎
我們的故事　就要登陸靠岸
等對面景色慢慢亮相

我一看果然
已開成爛漫

到夜晚
陪你和月亮懸掛船舷之上
船艙裡舞會又加演了一場
熟悉的舞步竟然有些慌張
你藉口海上氣溫有些涼

信箋上　寫著對你那句欣賞
守望　軟木塞蓋緊後的願望
你若是對岸　我就是那激起的浪

重填〈祝我生日快樂〉

金屬勺　搖晃地漫不經心
馬克杯　還在旋轉奶暈
一再　續杯　等一個人的心情
被詩人形容成　油畫般安靜

和平鴿　還在山頂咬著白雲
落下　名叫秋的風景
看　玻璃外的天藍得很均勻
這畫面適合唱給你聽

生日快樂　我對杰倫說
我寫的歌　你會聽麼
生日快樂　淚也融了
我要謝謝　你給的　你拿走的一切

再續杯　我的青春
繼續寫著　亮了街燈
那麼認真　那麼認真
杰倫生日　快樂

重填〈說好的幸福呢〉

夢囈複述著夏季　你說的那句
想在開口前吵醒自己　卻聽得清晰
細節逼真的情緒　卑微了語氣
你說拉過手了就忘記　還痛得細膩

時間回去　水裡　赤著腳踩星星
鞦韆起　風裡　推著你
翻不過去的夏季　我比你畫得仔細
只剩我自以為是覺得美麗

你狠心　不聯繫　對不起　我愛你
說忘記　你隨意　是自己　不爭氣
到四月二十一　櫻花又順延開了一季
畫面留白的風景
沒有了你　我都還著迷

請你忘記　那天起　說愛你
我卻想起　故事裡　承諾你　的結局
沙漏翻來覆去倒流的光陰
誰說了在一起

重填〈說好不哭〉

你舉著風車　在空中畫著　整個季節的輪廓
單車的前座　你餵我可樂　踩不累的人是我
咬著我耳朵　你一直在說　笑聲從來沒停過
像個音樂盒　循環播的　全都是周杰倫寫的歌

風輕輕吹著　竊竊私語著　夏天對陽光的承諾
嘴邊的糖果　味道的猜測　你說爸爸鬍渣太多

彩色的片刻　全都循環著
別人買不起我們回憶的
我說親愛的　想給你太多
要怎麼說

你要一直記得　爸爸給的羅曼蒂克
等那個男孩來　才不會輕易離開

到那天別回頭　看躲舞台角落的我
我緊握的拳頭　還在找理由帶你走

重填〈蒲公英的約定〉

風吹起陽台上的竹風鈴
旋轉起來又聽見你聲音
你踮起腳我耳邊的吐氣
鹹鹹回憶也開始很溫馨

想起和你撐傘看的風景
一如你甜美微笑的清晰
下雨天裡飛不高的蜻蜓
像在沙灘回不去的藍鯨

一起等車的曾經　開始天晴
願望那車不要停
想拉你手的心情　我說不清
卻沒再試的原因

耳機裡杰倫音樂很好聽
我用整個夏天學習鋼琴
紙飛機終於飛到了屋頂
轉身卻已經墜落在草坪

一起等車的曾經　開始天晴
願望那車不要停
想拉你手的心情　我說不清
卻沒再試的原因

離開等車的人群　你已遠行
沒人說挽留的決定

想拉你手的心情　關於愛情
不開口的才珍惜

重填〈青花瓷〉

路過等你的小鎮酒香了青磚
漁船歸來看水鳥一如你慌張
笑兮如水羞花的尷尬都好看
我欲畫下落筆卻不敢

濃妝淡抹舊年裡倒序的時光
而你一顰又一笑轉身卻一樣
喜歡在嘴邊呢喃　風花雪月的話怎麼講

路過的青石礫　長滿了回憶
淋過雨的草地　粘腳的紅泥

在窗前數你離開十米的隔壁
是見過最遙遠的距離

那一封黃紙信　藏在舊抽屜
油紙傘的雨季　如白駒過隙
誰剛摘的青橘不成熟的澀意
酸在我嘴裡

屏氣偷看你彈琴姿勢很小心
小村莊裡霧氣太濃我看不清
我藏在水袖裡已泛黃的詩句
寫不出送到你手的勇氣

綠樹白花捉迷藏躲過的竹籬
追來追去捉不到紅斑的鯉魚

很努力我在尋覓
卻像在飛的絮回不去

路過的青石礫　長滿了回憶
淋過雨的草地　粘腳的紅泥

在窗前數你離開十米的隔壁
是見過最遙遠的距離

那一封黃紙信　落款我匿名
油紙傘的雨季　轉身來不及
誰剛摘的青橘不成熟的澀意
酸在我嘴裡

巴羅克的街道　歌劇院的城堡

女孩和她的貓　都在舞蹈

隔壁店的蛋糕　奶油什麼味道

男孩錢包　銅板只有很少

一邊優雅的驕傲　一邊看起來可笑

那一道玻璃很薄　兩個世界劃分明瞭

他站在那歎息橋　背對著鐘樓遠眺

地中海裡的禱告　要怎麼能被她聽到

亞得里亞　海風吹開

此生唯一那次表白

那天你給的笑容　還來不及去讀懂

亞得里亞　海風吹開

童話裡才有的期待

可以為你的英勇　竟然是轉身　離開的從容

聖馬可的轉角　彩繪過的微笑

他的落腮卻都沒有剪掉

後來男孩知道　她的名字叫喬

唱過水城最動聽的歌謠

特雷維泉前環繞　許願的人很熱鬧

遊客把銅板丟掉　男孩卻要苦苦乞討

櫥窗裡那枚蛋糕　後來被別人買掉

早該打烊這自擾　平行線要如何相交

亞得里亞　海風吹開

此生唯一那次表白

那天你給的笑容　還來不及去讀懂

亞得里亞　海風吹開

童話裡才有的未來

為你唯一的英勇　竟然是轉身　離開的從容

一直很喜歡《哈利波特》，讀書時候為寫過幾首主題詩，後來又以哈利和赫敏的故事為基礎重填了杰倫的〈蝸牛〉、〈彩虹〉和〈退後〉，做一個專章，送給所有的杰迷和哈迷。

你的回音　去了哪裡
我不敢寄出下一封信
是不是　都會被精靈沒收
原來　我們石化的愛情
沒有　魔力蘋果的挽救

水晶球裡的回憶　是呼嚕粉去不到的地方
跟上蜘蛛的軌跡找你
我不知道　也無所謂
前面是天堂　或者地獄

為什麼連樹都開始發怒
笑我沒有資格的血統
即使直視蛇的眼睛
我也要開口　那句愛你

密室裡的最後一秒
想起的　只有你的微笑
鳳凰的眼淚　我只要一滴
這最後的一句　說完我就離開

喜歡你　會一直喜歡你
不是我的權利　是我的選擇

多年來，魔法與麻瓜世界之間的通道不曾變化，巫師們在這裡登上猩紅色的蒸汽火車，踏上改變一生的旅程。

「一輛深紅色蒸汽火車停靠在擠滿旅客的月台旁。列車上掛的標牌寫著：霍格華茲特快列車，十一點。」

哈利第一次去國王十字站，準備前往霍格華茲上一年級時，心裡對於九又四分之三月台存在懷疑。他在韋斯萊夫人的鼓勵下終於穿過了通向月台的屏障。

初次見到赫敏時，對她的態度也不是十分熱情，他們無法預知，接下來將要面對的，將會是怎樣一段旅途。

記住了，要是緊張的話就一溜小跑……

自始至終，只有赫敏一個人，一直陪伴著哈利，不離不棄……陪伴，不正是，最長情的告白？

想用一道咒語　讓你回去小的時候
那年的赫敏　還有可愛的 baby fat
你大聲地笑　或者哭泣　卻回不去了
教授說　超出了懷錶時間回轉的限度
見過最可怕的黑魔法　不是侵入思維的迷心咒
是在屬於愛情的劇本　飾演一個友情的角色
他吻了叫秋的女孩
最美麗的晚禮服　要穿給誰看
舞台上燈光燦爛　卻做誰的舞伴
親愛的不哭　喜歡你微笑地說　倔強的那句
我們都不是替補

當很多人看到哈利和秋張秋在一起那個畫面，內心無法安寧，哈利真的跟赫敏沒可能在一起了嗎。當哈利波特和秋張分手，竟有種守得雲開見月明的感覺。哈利波特和赫敏兩個人，在幾經輾轉之後，盼來了他們之間的一場吻戲，結果卻是羅恩砸毀魂器時候想像出來的畫面。

原來，從頭到尾，兩人的 CP 感覺，都只是粉絲腦海當中的一場 YY 而已。

9¾ 站台　重填〈蝸牛〉

十一點　國王十字車站
等待　行程從此被安排
陪你狠狠地撞　厚厚的牆
要是緊張　就一溜小跑
九又四分之三號
站台猩紅列車　緩緩靠近我面前
末知旅途　無論多麼凶險
只要抬頭　看到你在我身邊

九又四分之三號站台
魔法麻瓜　一牆隔兩個世界
一聲汽笛　讓我清醒一些
我流著血　瞭解我不會穿越

九又四分之三號站台

魔法麻瓜　一牆隔兩個世界

你的堅決　讓我清醒一些

九又四分之三號站台

猩紅列車　緩緩靠近我面前

未知旅途　無論多麼凶險

只要你在我身邊

你的堅決　讓我清醒一些

我流著血　準備下一次穿越

　　我忘不了盛大的魁地奇球賽開場，極具未來感的賽場和絢麗的特技，忘不了那年的情竇初開和青春飛揚。忘不了魔法學院的唯美出場，在天空中劃著優美弧線而來的白馬銀車和從海底噴薄而出的帆船。

　　忘不了聖誕舞會的暖色場景，華美現代的舞會妝，忘不了赫敏的精緻盤頭和漂亮禮服，張秋的白色中式旗袍。更忘不了，比爾和芙蓉的婚禮上，赫敏含著眼淚看哈利的那一幕場景。

　　赫敏在聖誕舞會上的驚豔亮相，絕對是《哈利波特》系列中最經典的一幕之一。如果你也忘不了，聖誕舞會上赫敏走下台階那一刻的驚豔，如何你也曾和我一樣遺憾，為什麼哈利波特和赫敏最後沒能在一起。和我一樣無法釋懷，比爾和芙蓉的婚禮上，赫敏含著眼淚看哈利的那一幕場景。

　　還記得每一次朋友選擇離開哈利的時候，只有赫敏下來陪著他，火焰杯是這樣，死亡聖器也是。還記得更早的第一部魔法石中，所有人都忘記了赫敏，只有哈利還想著赫敏在廁所跑去救她。還記得阿茲卡班中赫敏學狼嚎救哈利，哈利在狼人來的時候將她那樣抱著。他們差的只不過是 J.K 筆下的一個結局。

哈利波特與火焰杯　重填〈彩虹〉

是不是再也趕不上

能不能換我速度快的掃把

小金球任性飛去哪裡

像你微笑一樣越飛越遠

心願投不進藍色火焰

誰惡作劇撥轉弄錯的時間

你說　我們都回不去了

冥想盆裡看過煙火的從前

聽說你已坐上　開往水底的船

離開時最後的呼吸草也帶走

就這一次　你倔強地轉身

就這一次　你說不會回頭

給我一瓶　真心話泡泡汁

火焰杯裡　祕密藏了太久

那天那句　能不能做我舞伴的羞澀

你走遠我才敢開口

　　赫敏在雪地裡揭下哈利的隱身衣那一場景真的很浪漫，你一定要記得我們總能找到快樂，既使在最黑暗的時期，只要記得把燈點亮。一定要記得那些愛我們的人永遠未曾離開過。時間多麼神祕，時間多麼有力。

　　只可惜，時間轉換器並不能改變過去的事。

赫敏的懷錶　重填〈退後〉

阿茲卡班的囚徒

凶惡面容下　天狼星有溫柔

隱形的斗篷　讓你看不見眼淚

無所謂別人誤解　全世界只你不可以

比人狼更加殘忍

是讓我學會忘記你的微笑

月圓的時候　友情愛情間變形

我學會除你武器　卻學不會除我心動

我終於借來魔法懷錶　穿越時間回到過去

原來你學狼嚎救我　那天我竟沒察覺

我終於借來魔法懷錶

等我們救下那匹鷹馬

該不該飛回　最初的純粹

似乎一切還在昨天，居然不小心已經過去二十多年，每當聽到這首歌，總能想起那一年電視台禁播這部劇，自己偷偷租了錄音帶，去小夥伴家裡一起看的往事。

想起那些現在聽起來有點中二的台詞，比如當你眼淚忍不住要流出來的時候，如果能倒立起來，這樣本來要流出來的淚就流不出來啦。比如道歉有用的話，還要警察幹嘛？如果說周杰倫貫穿我們這代人整個青春，那麼《流星花園》也算得上趕上了年少時光的尾巴。

多年後再看這部電視劇，你會發現情緒已經格格不入，才知道，只有在那個年華那個夏天，你會愛上那些台詞。只有在那個雨季那個夜晚，你會喜歡上那個鳳梨頭的大男孩，那個抑鬱的單薄的花澤類。沒想到，周杰倫也唱過這首歌。

你停留在那片美麗的湖邊

多年後　風景也不會變

對岸依舊春光正好

白雲依舊優雅來去

也會有小女孩　搖搖晃晃經過我面前

也會回頭　如你一般　露出笑臉

到那天我會背過身　掩飾早已潮濕的眼

然後終於明白

你和我這麼好　這麼好

真的只有那幾年

人一生之中，至少應該有一次，為了某人而忘記自己，不問結果，不求擁有，甚至無須被感應，只需要在最美的季節與她相遇。

〈一生中最愛〉是譚詠麟演唱的一首粵語歌曲，由向雪懷作詞，伍思凱作曲，盧東尼編曲，收錄於譚詠麟 1991 年 2 月 8 日由環球唱片發行的粵語專輯《神話 1991》中。該歌曲是 1992 年香港電影《雙城故事》的主題曲。周杰倫在《地表最強》演唱會香港站翻唱了這首歌。當問及周杰倫一生中最愛是誰，周杰倫當時的回答是歌迷。

我伸出右手緊張兮兮
試圖為你佈置
哪怕
只是一小片的火樹銀花

就是從導火線開始
空氣的顏色
被調和成光怪陸離
而你笑如瓷器
說喜歡火穗子隨風而起
望著你
我突然想瞬間老去

火花最中心的熱度
讓周圍的人也只可以看看而已
只有我配得起
這麼近地擁有你的美麗

我願意相信

每一朵煙花都不會熄

它們最終化作天上的星

以至於無論時間經過

我們只要抬頭就可以想起

今夜我緊擁你的樣子

又或者只是

在你耳邊呢喃過的那一行字

　　周杰倫作為第四季《中國好聲音》的導師，和學員一起改編翻唱了這兩首歌。如果說《好聲音》捧紅了汪峰，那麼毫不誇張地說，周杰倫就是捧紅了《好聲音》。我們在這屆《好聲音》中極其奢侈地領略了杰倫天馬行空的改編能力。這一場演出，我記得尤為清楚，因為其中兩句歌詞是：那年的遊樂園，是否依舊晴天？

你低著頭
攪匀了一張　開始紅的臉
整座鵝黃色的光
包裹著　你這顆粉紅色的糖心
是不是像極了　這道
叫糖不甩的點心

從飛行棋的蠢遊戲說起
回憶一直在倒敘
校園劇場的座椅　緊張兮兮
滋生著某種未完成的情緒
在我畫面跳轉的場景
也有你輕舞飛揚的華麗

我轉過頭　小心翼翼
右邊　你一臉的清麗　和嘴角彎曲
我最喜歡的那一個比例
左邊　我還來不及調匀的呼吸
扯衣袖的你　說不想回去
我們的劇本　可以加演一場戲

整個甜甜的夜裡　我在路燈下想起
那段唇紅齒白的年紀

今年耶誕節你會聽什麼歌？是〈心雨〉「去年的聖誕卡，鏡子裡的鬍渣」還是〈愛情廢柴〉「耶誕節 剩下單人的剩單節」一首杰倫翻唱的〈聖誕結〉送給大家。

聖誕雪一片片 覆蓋了整個屋簷
地心引力攔不住遙遠 朝著你的方向想念
工藝蠟燭的光線 灑滿整個房間
牆角的聖誕樹 掛滿玫瑰和卡片

聖誕老人朝馴鹿揚鞭
駕著雪橇偷偷經過了我的窗前
可不可以把我變成一張明信片
寄到她的身邊

圍你織的圍巾 擺成心形的曲線
捧起雪花 許下六邊形的心願

偷偷看一眼 你的思念
是否也被聖誕老人
擺在了我枕邊的襪子裡面

〈你怎麼說〉由上官月填詞，司馬亮作曲，收錄於鄧麗君 1980 年寶麗金專輯《在水一方》中，於香港等地發行。此曲是鄧麗君的經典作品，也是演唱會必唱曲目之一。

鄧麗君已經逝世二十七年了，新世代的年輕人並未親眼見證過百年歌姬的實力。周杰倫在演唱會上利用虛擬影像重建技術，實現了與偶像鄧麗君跨越時光的對唱。身穿一襲旗袍的鄧麗君小姐緩緩從舞台升起，兩代巨星的「同台」堪稱經典。

在我看來，周杰倫和鄧麗君可以說是分別對於樂壇和歌壇貢獻最大的兩個人。鄧麗君強在唱法上，算是一代流行歌手的啟蒙導師。周杰倫則是完美繼承了羅大佑和李宗盛兩位前輩的衣缽，將華語樂壇推向風格多元化的時代。

這一場隔空對唱，源自 2013 年《魔天倫》台北演唱會上。當時運用了大量高科技 3D 技術，華麗不失品味。儼然是兩個藝術家在對唱，懷舊而又恰到好處。

「現場有沒有帶自己父母親來的？我相信他們很喜歡這首歌。」

周董現場是這樣說的，我曾經幻想如果我能穿越時空，回到三十年前，跟她合唱一首歌。

周杰倫版〈歲月如歌〉，送給青春裡有 Jay 的我們。

前幾天看到我的文字被大一的孩子抄錄在筆記本上，挺感動的。想起曾幾何時的自己，也做過同樣的事情。突然覺得，時間匆匆流去，70、80、90、00，每個年代的我們擁有各自時代的標籤，卻唯獨在偏愛周杰倫這件事上是一樣，用著同樣的方式記錄著自己的喜歡，也是挺浪漫的，這就是真正的歲月如歌吧。

回憶是風車　在遠距離

吹過用故事　編織的風鈴

有一點聲音很輕　很輕

像不小心　會摔破的瓷器

我用水的顏色　做背景伏筆

年華裡輾轉的相遇

我的語氣　刻意的華麗

描繪故事裡　斑駁與甜蜜　黃金的比例

有一些情緒　說不清

讓我悄悄藏在韻腳裡

那些個路過的雨季

不小心長滿了詩句

浪蕩是常玉畫筆下的一抹
世俗是他素描裡的講究
裸女的衣服志摩不知有無穿過
一生的畫沒有落葉
只有小象走在沙漠孤枝的盡頭
才能長出常玉要的花朵

　　不久前，周杰倫在 Instagram 貼出了自己隨興而寫的幾句詞。向艅看了一些文獻，仔細瞭解了畫家常玉的一生。這一瞭解，我發現，常玉不就是平行世界裡的周杰倫。

　　常玉善用粉色，他是把粉色畫得最美的男藝術家，而周杰倫也號稱「駕馭粉色第一人」，怪不得小公舉會喜歡他。

　　常玉一生都在畫女人，尤愛畫裸女，常玉曾說：「我就不能一天沒有個精光的女人餵飽自己的眼淫。」世俗人的眼裡，他當然是一個浪蕩子，只是世人不知，性的誘惑，已經消滅在他對美的欣賞裡。這大概是《心經》中「色即是空」最好的闡釋，看似浪蕩之人，卻最接近參透禪宗。

　　他筆下的裸女，身材比例誇張，重意韻而不重形裁。好友徐志摩曾將常玉的油畫代表作品《花毯上的側臥裸女》刊登在《新月》雜誌第一卷第十二期上，在他眼裡，那是最有溫度的作品。

　　杰倫說，常玉一生的畫沒有落葉，我猜想那是因為落葉要歸根，而常玉難歸根。巴黎的塞納河畔，不僅有周杰倫左岸的咖啡，還有晚年常玉獨居的小公寓。1966 年，常玉在公寓裡煤氣中毒而去世，身邊沒有一個陪伴，被社工草草安葬在郊區的貧民墓地。

　　常玉曾是不折不扣的富二代，卻選擇了破釜沉舟的生

活，這是他和梵谷不一樣的地方。曾擁有豪華富裕，卻有遁入山林的勇氣。不懂審時度勢，不懂迎合這個世界，常玉的「遺世獨立」，成就了他的藝術，卻也造就了他一生的悲劇。晚年，朋友自費為常玉辦了一場美術展覽，結果二十九幅作品，一幅也沒賣出去。

　　比起周杰倫的家庭美滿，常玉的一生更像是藝術家的一生。那天，站在常玉畫前的周杰倫一定想過，如果我沒有和昆凌在一起，這像極了我可能的人生。杰倫說，孤枝的盡頭，才能長出常玉要的花朵。明明是枯枝，卻還在等花開。明知不可能而為之，這是藝術家獨有的浪漫主義，無論音樂還是美術。而他真的等到了，死後五十年，他的畫被拍出三億，亞洲藝術品拍賣之最。可謂生前身居破巷無人識，死後一朝天下聞。

　　如果周杰倫生不逢時，他的那些歌，不就是常玉的畫，所以他會因此感慨而共鳴吧。常玉畫筆下被拍出天價的裸女圖，不就是周杰倫第一張專輯裡的第一首歌〈可愛女人〉。如果當初沒有楊俊榮對這首歌的賞識，這一盤藏在周杰倫抽屜深處的卡帶，會不會就像常玉生前無人問津的畫？常玉生命將絕時分，他畫了一隻象，孤獨行走在沙漠，那是他的最後一幅畫。常玉曾指著小象對朋友說：「這就是我。」然後自顧自地笑著。那是一隻很小的黑象，那是一條通往涅槃的道路。一望無垠的沙漠中，一天一地都是那隻象的。

重填〈煙花易冷〉

著色粉　筆下裸人　都拒絕勻稱
畫已冷　紙上留存　噴薄的體溫
　　閱盡赤身　卻最天真
　　風流平生　竟窺見了　佛門

沙漠深　將絕時分　孤像是我們
畫一生　不見落葉　落葉難歸根
　　釜破舟沉　無人過問
　　枯枝斜橫　還在等　花開緣分

　　浪蕩人　塞納河漂一生
　　凱旋門　穿過後我轉身
　　先生的劇本　我已入戲太深
　　平行世界裡第一人稱

　　常春藤　法蘭西繞孤墳
　　天下聞　等五十圈年輪
　　常玉畫中人　不就是周杰倫
　　抽屜深處的可愛女人
　　平行世界裡的　周杰倫

如果你在《知乎》搜索，林夕和方文山誰的填詞更好？十個答案裡會有九個告訴你當然是林夕。

推崇林夕者的理由無疑乎是稱文山的詞多在玩弄文字遊戲，矯揉造作，堆積意象，更有甚者說他是走火入魔的套路詞人。反觀林夕，情感真摯，情緒細膩，令人共情，每一句都真正打動人心。

果真是這樣嗎？

讚美林夕詞作之美的那些意見我都接受，我也呼籲更多的人去關注那個我們錯過的港樂鼎盛時期，去關注林夕的文字世界。

> 忘掉我跟你恩怨　櫻花開了幾轉
> 東京之旅一早比一世遙遠
>
> ——〈富士山下〉

> 當　赤道留住雪花
> 眼淚融掉細沙
> 你肯珍惜我嗎
> 如浮雲陪伴天馬　公演一個童話
>
> ——〈當這地球沒有花〉

確實令人動情。

但是在我看來，文山在歌詞創作上，是達到了另一個不同流派的頂峰。歌詞創作當然是文學，但是畢竟和詩歌、故事的評價標準不一樣，情感的真摯或者故事的完整性、合理性不是評判歌詞好壞的唯一標準。方文山找到了能讓最多人喜歡的那個最大公約數，讓更多人第一次真正願意去關注歌詞本身，回憶一下前方文山時代，有多少人會去搜索歌詞，細細琢磨語言之美，方文山讓流行音樂的歌詞那麼多次地進入義務教育教材，這不能說不是更高的成就。精

緻、華麗、浪漫難道不可以是歌詞創作方向的一個平行選項？何況文山有的並不僅僅只是這些，只是很多人為了彰顯林夕的優勢誇大了文山的問題。

如果把林夕的詞比作文藝片，那方文山就是商業片。兩個人都在各自的領域做到了極致，風格的不同決定了文字表達方式的不同。這個世界需要黑澤明、庫布里克，也需要諾蘭、斯皮爾伯格。

10.站在你這邊

2002 年，方文山周杰倫聯合為潘瑋柏創作了這首〈站在你這邊〉，收錄在潘瑋柏第一張專輯《壁虎漫步》。雖然傳唱度不高，卻一定是向舺個人序列前十的作品。其實這是一首寫給潘瑋柏已故好友的悼亡曲，有著明顯的周氏特點，也是我特別希望周杰倫本人重新演繹的作品之一。

9.默背你的心碎

余文樂 2011 全新國語專輯《不是明星 N.A.S》中由周杰倫和方文山創作的情歌主打〈默背你的心碎〉。這首歌和〈一路向北〉很像，無論是旋律走向還是歌詞表達。這是周杰倫後期情歌中向舺偏愛的一首。

8.剩下的盛夏

〈剩下的盛夏〉是周杰倫寫給三小隻的歌，一首久違的周氏校園風。很多人說，周杰倫把〈夏天〉給了李玖哲，把〈夏天的風〉給了溫嵐，把〈剩下的盛夏〉給了 TFBOYS，給自己留下了〈我要夏天〉。於是，整個夏天都是杰倫的聲音。

白雲是藍天放起的風箏
線是你長了翅膀的眼神
奔跑並不一定為了飛翔
但願你記得這一場時光

7.想你就寫信

　　〈想你就寫信〉是由方文山作詞、周杰倫作曲，浪花兄弟演唱的一首流行歌曲。該歌曲於 2010 年 3 月 16 日發行，收錄於專輯《想你就寫信》中。這首歌記得最好要和孫燕姿的〈眼淚成詩〉一起聽哦～

6.你比從前快樂

　　〈你比從前快樂〉由方文山作詞，周杰倫譜曲、編曲，收錄於周杰倫 2001 年 12 月 28 日發行的 EP《范特西 Plus》中。這首歌本是寫給吳宗憲，可周杰倫在演唱會自己翻唱後竟然像變了另一首歌。

5.我愛的人

　　2001 年，已經發過三張普通話專輯的陳小春在之前曾說過「之後不會想再唱歌了」，在公司為他網羅了無數好歌之後，他決定再繼續歌唱事業，專輯《抱一抱》中，周杰倫特意為他譜寫了這首〈我愛的人〉。和女歌手部分的規則一樣，向軀的榜單每個歌手至多只出現一次，所以在這個位置有一並列歌曲——〈獻世〉。

4.自我催眠

　　〈自我催眠〉是羅志祥演唱的一首歌曲，由陳天佑作詞，周杰倫作曲，小安、許治民共同編曲，收錄在羅志祥 2005 年 10 月 1 日發行的專輯《催眠 SHOW》中。

3.夏天

　　這首歌曲是周杰倫為李玖哲量身定做。李玖哲說，這次兩個人能夠完成合作是因為有一次他跟周杰倫吃飯，周杰倫知道他要發片了，便說可以給他寫歌，但是之前很多天王都說過給他寫歌，但是後來李玖哲打電話給他們時卻都聯繫不到了，不過周杰倫做到了。

2.瓦解

　　〈瓦解〉最早是南拳媽媽演唱的一首歌曲，周杰倫作曲，彈頭作詞，鍾興民編曲，收錄於南拳媽媽 2004 年 5 月 12 日發行的專輯《南拳媽媽的夏天》中。杰倫在自己《無與倫比》演唱會上提供了自己更為經典的詮釋。並列第二，南拳媽媽〈你不像她〉。

1.淘汰

　　〈淘汰〉由周杰倫作詞、作曲，收錄在陳奕迅 2007 發行的普通話專輯《認了吧》中。你知道藏在這首歌背後的故事嗎？

10.親愛的那不是愛情

　　這首大家耳熟能詳的作品只排在這個榜單的第十位，足見周杰倫有多少優秀的作品。這還是基於部分排名存在並列的前提下。〈親愛的，那不是愛情〉是由周杰倫為張韶涵特地量身打造的一首歌曲，根據張韶涵的描述，她向周杰倫邀歌，周杰倫一口答應，隨後便坐在鋼琴前談起了某一段旋律，然後問她怎麼樣，張韶涵覺得 ok，於是這首歌的旋律就直接被定了下來，整個過程也就十分鐘，而我們卻聽了不止十年。

薔薇的花期　故事再綺麗
也不過多絢爛這一季
而我還是謝謝你
聽起來我很王子的措辭
還有那樣子單純的歡喜

櫻花或者薔薇　花的顏色花的心
可我起碼配得起　不只在某個會臉紅的年紀
記住了某個人轉身的線條
或者一次回話的音調
而自己　驚慌失措的樣子

那是夢裡最害怕被吵醒
笑得清晰　痛得細膩
那是我們都有的地方

而成長　終於不得不放棄　回憶
只對準這一部分　集中精力

就像你　細長的眼
亞麻色的髮　終於也會被疼惜

9.聽見下雨的聲音

　　這首歌是方文山執導的電影同名主題曲，首先是由魏如昀演唱的女生版本，後來周杰倫重新自己演唱收錄專輯。選魏如昀演唱女版是非常正確的選擇，她的音色、咬字、聲音貼合度、情緒與力度的把控都極其適合表達這首歌。

8.蝸牛

　　〈蝸牛〉是周杰倫在自己事業處於低潮時所創作的，當時周杰倫還未正式出道，整天就是幫其他人寫歌，心情非常不好，於是決定寫一首歌勉勵一下自己，同時也為了鼓勵年輕人能夠像蝸牛一樣為了自己的目標一步一步往前爬。之後許茹芸聽了周杰倫為別人所創作的作品，感覺很特別，就聯絡公司跟周杰倫邀歌，於是周杰倫就把這首〈蝸牛〉給了許茹芸演唱。

7.河濱公園

　　周杰倫寫給天團 S.H.E.的歌，每一首都是經典，大聖的榜單中列入的是〈熱帶雨林〉，而向舺更喜歡的是這一首〈河濱公園〉。Hebe 說過，周杰倫給她們寫過的所有歌中，她最喜歡這首。向舺的榜單中，每個歌手至多只出現一次，所以在這個位置有一並列，那就是〈候鳥〉。

6.小小

〈小小〉是周杰倫寫給容祖兒的一首歌曲，收錄在容祖兒2007年7月5日發行的同名專輯中。兩個家庭為了逃難背井離鄉，顛沛流離。時局動盪，猶如還不穩的小小誓言，歷史的巨輪把地久天長的期許碾得粉碎。我們學著大人模樣道別，最稚嫩的唇，說最沉重的離分。向舸看來，它是和後面排名第三的作品，是周杰倫寫給其他歌手最好的兩首中國風。

5.連名帶姓

周杰倫再度為張惠妹寫了這首虐心情歌，也為07年那一首〈如果你也聽說〉續寫了結局。「如果你也聽說，有沒有想過我？」可是「再被你提起，已是連名帶姓」。並列第六位：〈如果你也聽說〉

4.白色羽毛

可能只有我會把這首歌排到這個位置，這首沒有機會出現在大聖榜單中的〈白色羽毛〉，是向舸最遺憾的一首周杰倫作品。2002年的冬天很冷，庭院中的法國梧桐，迎著風瀰漫著你離開的苦衷。牆上依舊懸掛那幅候鳥越冬，周杰倫寫下這首〈白色羽毛〉，他真的很喜歡這首歌。無奈的是，就像〈祝我生日快樂〉和〈夏天的風〉被溫嵐拿走一樣，這首〈白色羽毛〉也被公司拿來提拔新人歌手芮恩。為了彌補自己的遺憾，周杰倫後來又寫了〈黑色毛衣〉。我多麼希望，能聽杰倫自己唱一遍這首歌。

3.刀馬旦

　　周杰倫在二十年前寫下〈刀馬旦〉這首驚為天人的作品，彼時的杰倫在音樂創作上的追求，何嘗不是另一個程蝶衣，不瘋魔不成活。

2.夏天的風

　　「山風」合起來就是一個「嵐」字，「問山風你會回來」，問同「溫」，結合「溫的風，山的風」，整個橋段都是在 cue 溫嵐。並列：〈祝我生日快樂〉。

請允許我回憶　那些個明媚的夜晚
你我邊走邊說了很多
在這樣一個日子
因為那是我們的

請允許我回憶　那些擺動的鞦韆
還有忽明忽暗的街燈
在這樣一個日子
因為那是我們的

請允許我回憶　那片柔軟的沙灘
海水輕拍的斑斕
在這樣一個日子
因為因為那都是我們的

那個夏天的故事　已經漸行漸遠

淩晨十二點的祝福　卻不會　姍姍來遲

於是　也曾有這樣一個夜晚

我一個人在 KTV 的包廂

點你最愛聽的這首歌

用它

祝我生日快樂

1.布拉格廣場

　　毫無疑問，第一位是屬於蔡依林的。安靜小巷一家咖啡館，卡夫卡曾在這裡給喜歡的人寫了二十萬字的情書。有一天，那個女孩去咖啡館找他，卡夫卡卻不願相見。這便是這首歌背後的故事，大師的想法總令人難以捉摸。一個在自顧自煮著湯，另一個結帳離開，他們並沒有相見，也沒有交集。我從前還一直以為，故事最後的答案是兩人在一起。這是卡夫卡的故事，也是周杰倫和蔡依林的故事。並列第一：〈說愛你〉、〈海盜〉、〈倒帶〉。

唱完這最後一句　歌詞就變成過去式

只有這首歌　倒帶倒不回開始

回憶入學時　十八九歲的樣子

已經是很抽象的歷史

直到我們清清楚楚記起　所有的事

那時還是一臉幼稚

不敢問漂亮學姐的名字

軍訓睡過頭　被罰俯臥撐　做到咬牙切齒

誰在夜裡打呼　說夢話　磨牙齒
怎麼明天又有升旗儀式

聯賽上那個走步只是裁判太固執
而我華麗的轉身被打手　哨響總是姍姍來遲
直到考研前球鞋終於不得不放棄
瞄準籃框的位置

從天台喝到情人坡　喝到不省人事
男人最柔軟的部分　酒醒以後無法解釋
我們哭　我們放肆　我們到吐為止
我們喝一次少一次
因為明天的我們　在不同的地址

唱完這最後一句　歌詞就變成過去式
只有這首歌　內容不可以複製
如果你也清清楚楚記得　從哪裡開始
那麼我們就彼此高歌　並且發誓
彼此銘記　互不相忘　直到世界末日

10.我落淚情緒零碎

感性的句子都枯萎凋謝
我不想再寫隨手撕下這一頁
原來詩跟離別可以沒有結尾

我六年前早就構思好了詩歌的結尾，裡面有永遠愛你的句子，可是後來，竟然沒有結尾。你原本在我詩的每一頁，可是後來，感性的句子全都枯萎凋謝。我不想在再寫詩了，我的詩裡也不會再有你了。詩沒有結尾，我和你也沒有結果。

9.喬克叔叔

燈息的時候
最明亮的是寂寞

在這首歌曲裡，小丑不再是串場的小人物，終於扶正成為歌曲的主角。他們是熱鬧的製造者，卻不是熱鬧的享受者。當觀眾盡興而去，轉身離開，突然冷清的台下戲外，那是一種怎樣的寂寞。

8.心雨

淚暈開明信片上的牽掛
那傷心原來沒有時差

原來兩個人只是「明信片」和「時差」的距離。而如今已是陰陽兩隔。雨水可以穿越她的身體，那麼近卻觸不可及。

7.擱淺

> 我睜開雙眼　看著空白
> 忘記你對我的期待讀
> 完了依賴　我很快就離開

美麗的故事一開始，悲傷就在倒計時。每一次對前任的信誓旦旦，都會變成現任的傷痕累累。

6.淘汰

> 我說了所有的謊你全都相信
> 簡單的我愛你你卻老不信

這絕對是華語歌詞中描寫距離感最質樸卻最形象的句子之一。它不就是泰戈爾的那一句：「世界上最遠的距離，不是生與死的距離，而是我站在你面前，你卻不知道我愛你。世界上最遠的距離，不是我站在你面前，你不知道我愛你，而是愛到癡迷卻不能說我愛你。」

5.花海

> 天空仍燦爛　它愛著大海

我們每個人的青春都要結束，就像手中的風箏，或許只屬於少年。我們的故事，終究伴隨著七里香的芬芳，擱淺在晴天的花海裡。

情歌被打敗，愛已不存在。這首歌整首歌都在押 [ai]（愛）的韻腳，但是愛已不存在。

4.晴天

但故事的最後
你好像還是說了　拜拜

　　故事的最後你說的是「拜拜」，不是「再見」。再見是 see you，拜拜是 farewell。那天以後，我們再也沒見。

3.安靜

只剩下鋼琴陪我談了一天

　　是鋼琴陪我談完，我們沒有談完的那場戀愛。

最近你發來的消息只說晚安
好吧　問不到的心事
如果這是你要的安寧

好吧　我們只說晚安
以前我們也這麼說
回想那一季的溫暖
那些天亮說晚安的日子
真的很珍貴

好吧　我們只說晚安
想像你的肩膀　還在我的臂彎
想像你還嘟著嘴巴
任性明天到哪裡貪玩

然後　看你睡得像個孩子

壓麻了手　都很幸福

好吧　我們只說晚安

夢裡還會不會孤單

我這裡有星星在閃　你那邊呢

如果你會抬頭看

我在陪你一起望

2.珊瑚海

<div align="center">海鳥跟魚相愛只是一場意外</div>

明明十一年前，就知道海鳥和魚不能相愛，為什麼十一年後，你還是住在我的回憶裡不出來。

1.愛情廢柴

<div align="center">為你封麥　只唱你愛</div>

當我聽到副歌部分的「為你封麥，只唱你愛」的時候更加肯定了，杰倫是在談自己的音樂與自己的歌迷。既然你們愛我以前唱的音樂，而我現在唱的你們不愛，那我就封麥吧，因為我只想唱你們愛的。

10.大笨鐘

我走在你喜歡的電影場景裡
你卻不在我想要的場景裡

這是杰倫自己的作詞，整首歌詞雖然非常生活化，卻儼然是「小倆口拌嘴吵架的日常」，這首歌完美的詮釋了什麼叫打情罵俏，稱得上教科書般的傲嬌的甜蜜。

9.星晴

手牽手一步兩步三步望著天
看星星一顆兩顆三顆四顆連成線

簡簡單單幾個數量詞，就把戀愛中人那種羞澀的濃情、純真的甜蜜、為愛的篤定，描繪得不落俗套。同樣，這也是杰倫早期自己的作詞，可謂大繁至簡之典範，體現了其詞曲一體的天賦。

8.簡單愛

我想就這樣牽著你的手不放開

原以為第一張專輯中的〈星晴〉已是戀愛中純粹浪漫的極致，沒想到僅僅第二張專輯，杰倫就打破了我們的認知。《范特西》時期的周杰倫，到底是怎樣的存在，世俗的人們寫不出這樣的歌，只有眸子清澈心底無邪的精靈才可以。

7.說愛你、就是愛

我的世界變得奇妙更難以言喻

如果愛像微風　和你一起吹過　連空氣味道都變成甜的

習慣性在我專屬榜單裡放一首杰倫寫給別人的歌，正如我在周杰倫最悲傷的十句歌詞榜單中放了一首〈淘汰〉。

最終選擇了杰倫寫給 Jolin 的這兩首姐妹篇。如果說〈就是愛〉是確定戀愛關係後直抒胸臆的愛意表白，那麼〈說愛你〉就是暗戀階段的朦朧與青澀。

單就甜度而言，〈就是愛〉更勝一籌，至於〈說愛你〉為何上榜，什麼也不用說，單看雙 J 演唱會上合唱的樣子就什麼都明白了。甜到無法控制的表情管理，甜到忘詞，周杰倫寫滿一整張臉的羞澀，不就是甜蜜最好的詮釋。

6.園遊會

我頂著大太陽只想為你撐傘

所謂「最美不過七里香，最甜不過園遊會」，我讓這首歌出現在這個位置，恐怕很多杰迷都會疑惑。只因為這首歌詞全篇「甜」得比較均勻，非要挑出一句，反而有點難。

5.麥芽糖

我牽著你的手經過種麥芽糖的山坡

這一句之所以甜，是因為，被麥芽糖粘住的雙手，就再也分不

開了吧。方文山儼然就是歌詞中解讀眼前生活的田園詩人，而周杰倫當然化身山谷裡演奏音樂的風笛手。歌詞渾然天成地描繪了一副歐陸風情的鄉村景象。

4.浪漫手機

關於緣分的解釋　我又多傳了一行

那是智能手機的年代，再也無法感受到的甜度。

3.七里香

而你的臉頰像田裡熟透的番茄

這是我見過，對於初戀最美好的形容。那一年溽熱的盛夏、微風拂過陽台，從收音機裡傳來的那句「雨下整夜」，成為了所有杰迷終生難忘的青春記憶。

2.可愛女人

這樣的甜蜜讓我開始相信命運

錄音棚就是你的手術室，那一聲長鳴，就是你的第一聲啼哭。我永遠都會記得你出生的日子，2000 年的 11 月 6 日，第一眼就決定了緣分。那段三十秒的前奏，彷彿有一個世紀那麼久，直到等來你的第一句話，「想要有直升機」，你就是這樣與眾不同的孩子。

1.前世情人

> 我後來會在純白的禮堂
> 牽好久的手交給另個他

　　因為我也有個女兒，所以請允許三十歲以後的我，把這一句排在這個榜單的第一位。大喜若悲，甜蜜的極限是感動。

　　很多人不理解為什麼我聽〈前世情人〉的時候會想哭，這兩句歌詞就是最好的詮釋。遠遠看著你們幸福，像前世我們有過的模樣。

　　Hathaway 隨手彈了幾下鋼琴，於是杰倫改編成曲，於是十六年來作曲欄第一次出現另一個名字，人世間最浪漫、最甜蜜，大抵如是。

1.聽媽媽的話

小朋友　你是否有很多問號

為什麼　別人在那看漫畫

我卻在學畫畫　對著鋼琴說話

別人在玩遊戲

我卻靠在牆壁背我的 ABC

　　周杰倫這首歌，設定了如今的自己與曾經的自己兩個角色，讓如今這個功成名就的自己，去勸誡曾經那個乳臭未乾的自己。這首歌妙就妙在，假如周杰倫直接以長輩的姿態，勸晚輩們要聽媽媽的話，就會顯得說教味太濃。這麼多年過去了，人到中年的杰倫，自己也成了兩個孩子的父親，卻彷彿仍心在童年〈聽媽媽的話〉中的一些語句，沒有童心的人是寫不出來的；比如「我說我要一台大大的飛機，但卻得到一台舊舊答錄機」、「我會遇到周潤發，所以你可以跟同學炫耀賭神未來是你爸爸」等等。也正因為這一份童真，這首歌才能真的唱進小朋友們的心裡。〈聽媽媽的話〉，是周杰倫寫給《葉惠美》的一首散文詩，也是寫給全天下孩子的一首歌。

你坐在我的身旁

有時候和我很像

可我更喜歡

那些和我不一樣

比如愛鬧情緒

和倔強

爬山虎用整個青春
終於鋪滿了牆
而我卻始終捨不得
開始教你成長

我用自己的方式
記錄你眼中每一圈光芒
那是懂事以後的你
再也不會有的模樣

2.時光機

那童年的希望是一台時光機
我可以一路開心到底都不換氣
戴竹蜻蜓　穿過那森林
打開了任意門找到你一起旅行
所有回憶　在小叮噹口袋裡
一起盪鞦韆的默契　在風中持續著甜蜜

　　歌曲一開始，就聞著茉莉花香閉上眼回到過去，方文山以最長壽的卡通人物「叮噹」的故事為藍本，喚起大家的童年記憶。周杰倫也希望可以坐著時光機回到過去，改變未來，於是就創作了這首歌曲。這首歌是長大後的大雄送給靜香的情歌，長大後的大雄坐時光機回到小孩年代追求靜香。以〈時光機〉為名，描述成人內心童真世界，印證周杰倫童心未泯，周杰倫在 MV 中手持趣致的多啦 A 夢吉他。

我覺得　你討厭的時候

也還是很可愛

比如你撒過的謊

如同不小心灑在白紙上的牛奶

還是雪白

偶爾鬧過的情緒　或者做錯事後耍賴

只要過後　你那樣對著我笑起來

我所有的愛

便如春風後的梨花

一整片地盛開

3.我們在成長

我們在成長　從來不曾要知道

有話就去講　只會讓我更強壯

我們在成長　從來不曾要知道

一起來鼓掌　活得比別人漂亮

有話就去講　只會讓我更強壯

陽光灑落在教堂　牽牛花爬滿的牆

上面有一隻小螳螂　他迎著風吹過的方向

一次又一次地在練習飛翔

　　〈我們在成長〉是周杰倫、兒童合唱團演唱的歌曲，依舊由〈爺爺泡的茶〉詞作者方文山重新填詞，收錄於 2002 年 9 月 1 日發行的《太陽計畫 2002 之優『義』青年音樂會》專輯中。太陽計畫為香港電台舉辦的活動，於每年夏季舉行。第一屆活動在 1988 年舉行。每年的太陽計畫會邀請不同歌手創作及主唱主題曲，並邀

請數名新晉歌手擔任太陽少男少女。第十五屆（2002）主題：創造優質人生，主題曲：〈我們在成長〉，主題曲主唱者：周杰倫。孩子，是我們每個人心中最柔軟的地方，願這世界所有的孩子都可以被溫柔以待。

4.稻香

笑一個吧　功成名就不是目的
讓自己快樂快樂　這才叫做意義
童年的紙飛機現在終於飛回我手裡

2008 年末，周杰倫發行了自己第九張專輯《魔杰座》，專輯中那首〈稻香〉除了給劫後餘生的人們帶來勇氣，也道出了最樸素的童趣。歌曲中，他唱著：「笑一個吧，功成名就不是目的，讓自己快樂才叫做意義。」懷念赤腳在田裡追蜻蜓、偷摘水果被蜜蜂給叮、靠著稻草人吹著風唱著歌睡著了的舊時光。我童年的紙飛機，何時飛回我手裡？

5.床邊故事

從前從前有隻貓頭鷹　牠站在屋頂
屋頂後面一片森林　森林很安靜
安靜的鋼琴在大廳　閣樓裡　仔細聽
仔細聽　叮叮叮　什麼聲音

這首〈床邊故事〉，童話風的標題下，畫面裡卻是貓頭鷹、巫婆、詭異笑容這樣的暗黑意象。如果你看過它的 MV 中，更會看到大量骷髏、幽靈，將這種暗黑感推向極致。方文山用富有特定文化氣息的詞彙，搭建出風格感強烈的次元，床邊故事指的當然是父母

哄孩子入睡時常講的童話，為什麼這些童話需要以這些暗黑元素為切入點，而且居然還切入得毫無「違和感」呢？個中緣由，其實是童話與暗黑的天然聯繫。因此，說它依然屬於兒歌，並不為過。

6.牛仔很忙

嗚啦啦啦火車笛　隨著奔騰的馬蹄
小妹妹吹著口琴　夕陽下美了剪影
我用子彈寫日記　介紹完了風景
接下來換介紹我自己
我雖然是個牛仔　在酒吧只點牛奶
為什麼不喝啤酒　因為啤酒傷身體

周杰倫先構思好〈牛仔很忙〉MV 的拍法，然後再請好友黃俊郎填詞，並指定要將「喝牛奶」、「穿假牛皮」、「不壓草皮」等歌詞寫進去。歌詞中的「牛仔」其實是由周杰倫與黃俊郎一同創作出來的角色。歌詞中提到「在酒吧只點牛奶，為什麼不喝啤酒」是因為周杰倫平常生活裡真的很愛喝牛奶。妥妥的兒歌～

7.水手怕水

船艙它是我的家
大海是我噓噓的地方
我對海鮮會過敏　吃素已很久
想當那歌手　結果變成水手

周杰倫談起創作〈水手怕水〉的經過，自曝其實從小水性就不好，確實是怕水的水手，由此創作了這首歌曲。〈水手怕水〉是 Ragtime 加嘻哈饒舌、Beatbox 的曲風，是周杰倫的首創。在華人

音樂裡還沒人嘗試過這種曲風。曲風歡快,歌詞詼諧,說是兒歌不過分吧～

8.鞋子特大號

<div style="text-align:center">

幽默是這世上最好的禮物

別只想要當那王子公主

公主別對人家冷漠耍帥裝酷

裝酷讓一切的準備都完美演出

讓所有的努力都美好落幕

</div>

　　周杰倫曾表示要創作一首幽默的歌曲,讓大家可以在生活中多點開心的元素,因此這次藉卓別林這個家喻戶曉的喜劇巨匠,來向大家傳遞一種幽默的人生觀。周杰倫表示就像雙截棍之於李小龍,特大號的鞋子就是卓別林的個人風格之一,在創作這首歌時把他許多的視覺元素放了進去。周杰倫希望這首幽默的歌曲,讓大家生活不那麼緊張,可以開心一點。

很少人知道，716 這一天不僅是周杰倫日，也是溫嵐的生日。

溫嵐，那個得到周杰倫最多歌的女人。

她的星途和杰倫如出一轍。1997 年，十八歲的溫嵐參加《超級新人王》歌唱比賽，被吳宗憲發掘並簽約阿爾發唱片。

讓溫嵐火聲名鵲起的，是 1999 年她和吳宗憲對唱的情歌〈屋頂〉。之後的 2001 年，她再次和當時剛出道的周杰倫合唱這首歌，一時間溫嵐這個名字火遍海峽兩岸。

2000 年，周杰倫發行同名專輯《Jay》的幾乎同時，溫嵐也發行自己的第一張專輯《第六感》。這張專輯一共十首歌，而五首是周杰倫為她創作的。分別是〈耳邊風〉、〈You Will Get My heart〉、〈喜歡這樣子〉、〈胡同裡有隻貓〉、〈不告而別〉。

毫不誇張地說，這五首歌，每一首都很好聽。最近看《時光音樂會》的「深夜食堂」，周深問方文山有沒有遺珠，方文山很快就說出了其中這首〈胡同裡有隻貓〉。〈胡同裡有隻貓〉寫的是背井離鄉打工人的鄉愁，也是彼時方文山和周杰倫真實的境地。方文山自認為是他寫得最好的作品之一，可惜並沒有火起來。每次聽到這首歌，總讓人想起異鄉打拚那些辛酸和委屈。也許你沒有聽過周杰倫寫給溫嵐的這首歌，但是我確信，你聽一次就會愛上。早期的方文山，還沒有後來的華麗文字，樸素的歌詞，卻總能給背井離鄉的人，繼續努力的勇氣。看歌名就知道這首歌非常「京範兒」，「胡同、這兒、那兒」等等的用詞都是老北京的味道。這是因為，當初這首歌本來是寫給那英的，幾乎算是量身訂製吧，連周杰倫的作曲都是迎合那英的演唱風格。

2001 年，溫嵐第二張專輯《有點野》發行，又收錄了周杰倫創作的〈動心〉、〈北斗星〉、〈眼淚知道〉、〈屋頂〉四首歌。

　　2002 年，溫嵐第三張專輯《藍色雨》發行，其中〈走〉、〈地獄天使〉、〈發燙〉、〈定時炸彈〉均出自周董之手。〈定時炸彈〉原本是周杰倫寫給康康的作品，溫嵐拿來重新演繹。特別是其中這首〈地獄天使〉，在我看來是周杰倫寫給溫嵐最好聽的一首歌。

　　2004 年，溫嵐的第四張專輯《溫室效應》，收錄了她最火的兩首歌〈夏天的風〉和〈祝我生日快樂〉，大家都知道，這兩首歌本來是杰倫打算收錄在自己專輯《葉惠美》之中的。夏天到了，每當騎著共享單車穿梭在街頭，迎面吹來夏天的風，就很容易想起那首〈夏天的風〉。

你的微笑匆匆
離開後我才懵懂
在你二十歲的瞳孔
是我最初的感動

我用墨鏡掩飾
酷酷的面孔
卻已留下
淺淺的笑容

夏天的風
我會記得
落花紛飛的天空
曾有你微笑的從容

寫我看見你酷酷的笑容也有靦腆的時候，這是周杰倫的真實寫照。寫溫柔懶懶的海風，吹到高高的山風。溫的風，山的風，吹成了山風，這是溫嵐的諧音。

　　而我更加喜歡這首〈祝我生日快樂〉。表面上溫馨的一個生日，想讓人陪，卻沒有人陪，顯得無比落寞。只能自我安慰道：我知道傷心不能改變什麼，那麼，讓我誠實一點。誠實，難免有無法控制的宣洩，只要關上了門不必理誰。尤其這一句：我要謝謝你給的你拿走的一切，還愛你，帶一點恨。還要時間，才能平衡。到〈祝我生日快樂〉之後，好像兩個人就沒有合作了。

1.獻世

　　這首歌是〈算命〉後，周杰倫和林夕的第二次合作。連眼淚都不夠清澈，我在你面前哭，都是對你的玷污。一個人在愛情裡是要有多絕望，才說得出孤獨比愛你舒服。一個人在愛情裡是要多卑微，才會祝自己愛的人幸福。我不怕自己丟人，有自尊的人才怕，而我沒有，我只怕讓你丟人。

2.償還

　　〈紅豆〉的粵語版，柳重言作曲，林夕作詞，被收錄在王菲1998 年 10 月發行的專輯《唱遊》中。2004 年《無與倫比》香港站，周杰倫翻唱了這首歌。

3.講不出聲

　　〈講不出聲〉是香港歌手關菊英演唱的一首粵語歌曲，它是電視劇《溏心風暴》的主題曲。收錄於專輯《遺忘了以往》中，發行於 2012 年 6 月 1 日。周杰倫在 07 年香港演唱會上翻唱了這首歌。他曾經也是一個講不出聲的男孩，2000 年的周杰倫，戴著鴨舌帽，穿著藍色的運動衫，微笑起來就會露出一口潔白的牙齒。摘下帽子的時候，他頂著滿頭的小鬈毛，望向鏡頭的眼神依舊羞澀，甚至帶一點點的閃躲。這麼些年以來，他不再不安於面對鏡頭和大眾。那日光芒被壓在帽簷下的青澀男孩，已在無數的眼睛和閃光燈中蛻變得萬眾矚目。

4.浪子心聲

　　2004，羅大佑，香港《搞搞真意思》演唱會。當時的香港正處於風雨飄搖之中，非典肆虐猶讓港人心有餘悸。羅大佑告訴香港

人應該珍惜今天，然後才有更好的明天。2018 年，《地表最強》演唱會香港站，周杰倫也唱了許冠傑的這首歌，和劉德華一起。也許只是巧合，也許是兩代才華橫溢音樂人的心有靈犀。所以也常常有人把羅大佑和周杰倫放在一起比較。

5.一生中最愛

〈一生中最愛〉是譚詠麟演唱的一首粵語歌曲，由向雪懷作詞，伍思凱作曲，盧東尼編曲，收錄於譚詠麟 1991 年 2 月 8 日由環球唱片發行的粵語專輯《神話 1991》中。該歌曲是 1992 年香港電影《雙城故事》的主題曲。周杰倫在《地表最強》演唱會香港站翻唱了這首歌。當問及周杰倫一生中最愛是誰，周杰倫當時的回答是歌迷。

6.歲月如歌

每個人對自己的青春都會有一張標籤，而有那麼一群人，他們的青春標籤則是三個簡單的英文字母「Jay」。他們常說，如果我不曾聽過他的歌，那我的青春就會黯然無味，他們也常說，如果不是因為他的歌，我可能不會在那段最美好的時光裡，遇見那個對的人。而我想說，當我按下播放鍵的時候，有個男人，他即將用他的聲音詮釋我的青春，那段青澀、叛逆、張揚、感動的時光。周杰倫版〈歲月如歌〉，送給青春裡有 Jay 的我們。

7.分手總在雨天

他是我們那麼用力崇拜過的人，如今也不能完全坦然地說，已站在清醒的高度上去述說他。小心撫過鮮活的年歲，和底色全被他的旋律染成夏日陽光般的青春，只覺時光瞬息萬變人事皆非卻又仍舊懷揣著當初書寫下喜歡的心情。周杰倫，感謝一路上有你，周

杰倫翻唱張學友經典歌曲，〈一路上有你〉（粵：〈分手總在雨天〉）。

8.唯獨你是不可取替

〈唯獨你是不可取替〉是由鄭秀文演唱，織田哲郎作曲，梁芷姍作詞，收錄在《Sammi vs Sammi》專輯中。2004年《無與倫比》香港站，杰倫翻唱了這首粵語歌。網上已經無法找到最初的視頻了，只有音訊版勉強可以聽一下。那個時候周杰倫的嗓子，真的是唱什麼都好聽。

10.紅模仿

「哎呦,吉他誰教你的?」

「哎呦,我生下來就會啊,你不知道啊?」

「哎喲,屁啦!」

9.公主病

「哎呦哥哥,嗨你好!」

「我不是哎呦哥哥,我是巨炮叔叔,你怎麼啦?」

「我生病了。」

「那聽一下哎呦哥哥的〈陽光宅男〉就會好了啦!」

「No, no～好不了喔!」

「為什麼呢?」

「因為是公主病啦!」

8.公公偏頭痛

「哈哈哈哈哈哈,很難笑耶!」

「哈哈哈哈～～你這個笑話,有夠難笑,

來人啊～把他給我拖出去斬啦!」

「公公～公公～公公～～」

7.將軍

「過來就幹掉他了嘛!」

「過來!」「過來!」

「我往下走!」

「哎,你走嘛,沒炮了嘛!」

「你往哪走你往哪走，Baby，將軍！」
「啊呀，你幹什麼你！」（山東話）

6.漂移

「這台車帥吧，就是這台車！」

「超屌，哎，哎！」

「怎樣？」

「旁邊那什麼車啊？」

「哎，藤原豆腐？這車擦這麼亮幹什麼？來問他一下好了！」

「小夥子，你那什麼車啊？」

「AE86 啊，怎樣？」

「AE86？挑一下啊？」

「隨便啊！」

5.三年二班

「訓導處報告，訓導處報告，

三年二班周杰倫，馬上到訓導處來！」

「全體師生注意，今天要表揚一位同學，

他為校爭光，我們要向他看齊！」

4.鬥牛

「要不要挑一下？」

「啊？」

「挑一下啊！」

「隨便啊！」

3.亂舞春秋

「喂，我在配唱，雞排飯，加個蛋哦！」

2.浪漫手機（MV）

「喂——」

「喂，你為什麼要走，為什麼你不要我，

你說啊，為什麼不出聲？」（粵語）

「不好意思，你好像打錯了。」

「你說什麼我聽不懂，你到底知不知道我在講什麼啊？」

（粵語）

「不好意思，你好像是打錯電話。」（塑膠粵語）

「喂……喂……」

1.半島鐵盒

「小姐，請問一下有沒有賣半島鐵盒？」

「有啊，你從前面右轉的第二排架子上就有了。」

「哦，好，謝謝！」

「不會。」

中國風，即是建立在中國傳統文化基礎上，蘊含大量中國元素並適應全球流行趨勢的藝術形式。周杰倫或許不是最早把中國風運用到歌曲中的歌手，但絕對是真正建立起歌迷廣泛關注這一曲風領域的弄潮兒。

從〈東風破〉、〈髮如雪〉開宗立派以後，到〈青花瓷〉傳統意義上的中國風也就到了頭。後來，他寫了〈雨下一整晚〉這樣的歌，將中國風進行了適度創新，融入現代和穿越元素，它看起來或許不是那麼古色古香；再後來，周杰倫帶動的中國風火了，他又在〈土耳其霜淇淋〉中，唱出了那句震鑠古今的「誰說寫中國風，一定要商角徵羽宮」。

向舷盤點了周杰倫出道二十二年所有創作歌曲（包括杰倫寫給別人的歌），一共整理出三十八首中國風作品，在解讀過每一首作品之後，根據作品的品質、傳唱度、文化意義綜合排序，完成這一份榜單。在這份榜單中，像〈菊花台〉、〈千里之外〉這樣的經典中國風作品只能排到十名以外。

38.杭州的她

讓時光再倒流　回到那年杭州
傳說中沒人比我像蘇東坡

37.漢服青史

你剪影　漢風輪廓　透溫柔我魂依舊
漢服青史留　千年後繫帶寬袖　成傳說　我魂依舊

36.帶我飛

剪不斷彷彿墜落萬塵空

理還亂浮雲但添愁外愁

難將息躲於乍暖還寒之際

35.一壺鄉愁

我溫了一壺鄉愁

將往事喝個夠

34.瑰寶

屋簷下的風鈴　等北風

驟雨後　我期待　有彩虹

到底誰　活在誰　的故事中

到底誰　又讓誰　感動

33.刀鋒偏冷

我刀鋒偏冷　一次了斷一生

故事裡的人　你何時轉身

荒村古藤　獨自苦等

走天涯　終究一個人

32.念奴嬌

像鳥一樣捆綁

綁不住她年華

像繁華正盛開

擋不住她燦爛

31.逐夢令

逐夢令浮生半醒

誰薄命歎傾城盛名

我微醺面北思君

等天明憔悴入銅鏡

30.周大俠

我一腳踢飛一串串紅紅的葫蘆冰糖

我一拳打飛一幕幕的回憶散在月光

一截老老的老薑一段舊舊的舊時光

29.雙刀風

緩緩繞過武館

正上方的月亮

那顏色中國黃

28.黃浦江深

夜已深沉　渡船頭水深

拱橋月下　倒映你的人

你在異鄉　如風箏我繫緊了繩

牽掛我們　牽掛紅塵

27.皮影戲

飄逸在雲和霧裡面

傲氣貫山巔

隨性唱一遍變

世代傳承的經典

26.Now you see me

Now you see me

cuz I let it be

Wanna find the key

you gotta follow my beat

25.無雙

青銅刀鋒　不輕易用　蒼生為重

我命格無雙　一統江山

24.公公偏頭痛

　　　　　無奈這夜晚寒風

　　　　　卻穿透了屏風

　　　　　吹幾頁刺客列傳

　　　　　我淡定背誦

23.天涯過客

　　　　琴弦斷了　緣已盡了　你也走了

　　　　你是過客　溫柔到這沉默了

22.小小

　　　　　小小的誓言還不穩

　　　　　小小的淚水還在撐

　　　　　稚嫩的唇　在說離分

21.紅塵客棧

　　　　　簷下窗櫺斜映枝椏

　　　　　與你席地對座飲茶

　　　　　我以工筆畫將你牢牢的記下

20.黃金甲

　　　　　血染盔甲　我揮淚殺

　　　　　滿城菊花　誰的天下

　　　　　宮廷之上　狼煙風沙

　　　　　生死不過　一刀的疤

19.本草綱目

> 我表情悠哉　跳個大概
> 用書法書朝代　内力傳開
> 豪氣揮正楷　給一拳對白
> 結局平躺下來　看誰厲害

18.亂舞春秋

> 東漢王朝在一夕之間崩壞
> 興衰九州地圖被人們切割成三塊分開
> 讀三國歷史的興衰

17.霍元甲

> 小城裡　歲月流過去
> 清澈的勇氣
> 洗滌過的回憶
> 我記得你　驕傲的活下去

16.紅顏如霜

> 一句甚安勿念　你說落筆太難
> 窗外古琴幽蘭　琴聲平添孤單
> 我墨走了幾行　淚潸然落了款
> 思念徒留紙上　一整篇被暈染

15.蘭亭序

無關風月　我題序等你回

懸筆一絕　那岸邊浪千疊

情字何解　怎落筆都不對

而我獨缺　你一生的瞭解

14.將軍

當頭炮純粹出於我禮貌的開場

屏風馬神華內斂才能以柔克剛

第二十六著炮五進四只是在試探性衡量

13.龍拳

我　右拳打開了天　化身為龍

把　山河重新移動　填平裂縫

將東方的日出　調整了時空

回到洪荒　去支配　去操縱

12.菊花台

誰的江山　馬蹄聲狂亂

我一身的戎裝　呼嘯滄桑

天微微亮　你輕聲地歎

一夜惆悵　如此委婉

11.千里之外

我送你離開　千里之外　你無聲黑白

沉默年代　或許不該　太遙遠的相愛

10.土耳其霜淇淋

誰說拍中國風　一定要配燈籠

誰說寫中國風　一定要商角徵羽宮

我乾脆自己下車　指揮樂壇的交通

9.上海 1943

消失的舊時光　一九四三

在回憶的路上　時間變好慢

老街坊　小弄堂

是屬於那年代

白牆黑瓦的淡淡的憂傷

8.刀馬旦

耍花槍　一個後空翻

腰身跟著轉　馬步紮得穩當

耍花槍　比誰都漂亮

接著唱一段　虞姬和霸王

7.髮如雪

你髮如雪　淒美了離別

我焚香感動了誰

邀明月　讓回憶皎潔

愛在月光下完美

6.煙花易冷

雨紛紛舊故裡草木深

我聽聞你始終一個人

斑駁的城門盤踞著老樹根

石板上迴蕩的是再等

5.娘子

一壺好酒　再來一碗熱粥配上幾斤的牛肉

我說店小二三兩銀夠不夠

景色入秋　漫天黃沙掠過塞北的客棧人多

牧草有沒有我馬兒有些瘦

4.雨下一整晚

你撐把小紙傘

歎姻緣太婉轉

唉雨落下霧茫茫

問天涯在何方

3.雙截棍

岩燒店的煙味瀰漫　隔壁是國術館

店裡面的媽媽桑　茶道　有三段

教拳腳武術的老闆　練鐵沙掌　耍楊家槍

硬底子功夫最擅長　還會金鐘罩鐵布衫

2.青花瓷

天青色等煙雨　而我在等你

炊煙嫋嫋升起　隔江千萬里

在瓶底書漢隸仿前朝的飄逸

就當我為遇見你伏筆

1.東風破

誰在用琵琶彈奏　一曲〈東風破〉

楓葉將故事染色　結局我看透

籬笆外的古道我牽著你走過

荒煙漫草的年頭　就連分手都很沉默

畫沙

等最美的晚霞　等故事長大

〈畫沙〉是袁詠琳、周杰倫演唱的一首歌曲，由方文山作詞，袁詠琳作曲，黃雨勳編曲，收錄在袁詠琳 2009 年 10 月 30 日發行的個人首張專輯《袁詠琳 Cindy》中。

據說當時周杰倫讓袁詠琳寫一首和他合唱的歌曲，袁詠琳交出的第一首歌被周杰倫稱比較適合她一個人唱，袁詠琳便繼續修改，一直在腦海中想像適合和師兄唱的歌，接著交出了第二首歌，周杰倫聽完後讓她繼續加油。袁詠琳便想像適合兩人的音域與感覺的音樂，並在歌曲中為周杰倫設計了一段 Rap，熬夜寫出了〈畫沙〉的曲子，獲得了周杰倫的首肯。

方文山運用「沙畫」的意象，用堅定的承諾來抵消沙畫的空幻感，用不斷重複的「一定不會擦」、「未來絕不重畫」，為最脆弱的事物，賦予最堅韌的寓意。用蟬、盛夏、鳳凰花、屋子外面的花灑、屋子裡畫指甲的女孩，堆積出一種暖色調的靜謐，像幾米的畫，色彩樂觀，基調明朗。

海風吹散了你的頭髮
牽你的手　在沙灘上畫畫
你手指撫過白沙
活了一座象牙塔

冰淇淋一樣的浪花
模糊了沙灘的童話

你調皮地噘起了嘴巴
我笑著說　那是大海浪漫的懲罰

天　把藍色倒映在海
海　把藍色倒映在你眼睛
它憂鬱地眨啊眨
聽我講女巫的魔法

你問為什麼海水那麼鹹吶
我說那是美人魚的眼淚
你彷彿靜默的河床　不說話
淹沒了我暗礁一樣的黑色笑話

你回頭說不想回家
我說我要你留下
卻讓浪聲淹沒了回答

月光

與你拉著手漫步於小巷弄

　　楊瑞代，他是第一代南拳媽媽裡的 Gary，周杰倫的指定專業錄音師。個性悶騷靦腆，擅長英式搖滾、Hip Hop 創作。大多數人或許只是在周杰倫的〈等你下課〉裡碰巧認識他。印象裡除了演唱會上的翻唱，杰倫很少錄製非自己作曲的作品，由此看得出他對楊瑞代的欣賞。

Try
塞外羌笛孤城馬蹄

派偉俊當年是周杰倫旗下最具發展前景的年輕音樂人。這首歌的律動性、旋律性、編曲都很均衡，唱詞上的「踹～踹～路由沒開～　踹～踹～我自帶 WiFi～」朗朗上口，符合《功夫熊貓 3》的主題定位，也很符合小孩子的口味。

小時候
我常常望著窗外的天空

2004 年，在周杰倫的大力推薦和支持之下，初代南拳媽媽憑藉首張專輯《南拳媽媽的夏天》正式出道。這張專輯裡的〈瓦解〉是周杰倫的作曲，〈香草吧噗〉是周杰倫的編曲。而這首〈小時候〉周杰倫也參與了原唱，MV 也是瘋狂致敬周杰倫。

聽南拳媽媽的歌，你會發現這個世界永遠是夏天、冰棒、汽水。窗外的世界不只有停在電線杆上的麻雀，還有小時候的香草吧噗和橘子汽水。很多人評價聽南拳媽媽唱歌就像是聽一群小周杰倫在唱歌。

你是我的 OK 繃
周杰倫唱的〈稻香〉她也沒忘過

很多人不知道，這是一首翻唱作品。周杰倫聽了 Funky Monky Babys 的〈櫻〉後覺得很適合浪花兄弟來唱，於是就和浪花兄弟重新填詞演唱了這首〈你是我的 OK 繃〉，收錄在專輯《浪花兄弟》中。

周杰倫又玩起了自己的小傲嬌，寫歌詞時把〈外婆〉和〈稻香〉寫了進去，顯然，它和〈稻香〉一樣，是一首充滿勵志的治癒療傷歌曲。

Dare for more
全世界看著我飛揚

我們在聊及周杰倫寫給周渝民的〈我不是 F4〉的時候，曾談及百事九大巨星年代的趣味往事。讓我們把視線再一次拉回到 2004 年。

1998 年，千禧年前夕，百事可樂率先進入全新紀元，以新口號「渴望無限」在中國市場瘋狂擴張，簽了一眾當紅的巨星為其代言：周杰倫、F4、陳冠希、郭富城、古天樂、謝霆鋒、陳慧琳、鄭秀文、蔡依林……。

2004 年，百事可樂將「渴望無限」升級為「突破渴望」，並邀請到了演唱前面這首廣告曲的九位明星，拍攝了那支足以載入世界廣告史的廣告。

忘了放冰箱

草莓就快爛掉

你曾說我像草莓

留一格唇印

〈快過期的草莓〉是周杰倫寫給徐若瑄的第二首歌。徐若瑄自己填詞，收錄於她 2000 年的專輯《假扮的天使》。

當時的徐若瑄在台灣已經小有名氣，周杰倫還只是個新人，兩人同屬於一家公司，關係也相處得非常融洽，互相幫忙寫歌、拍 MV。

1999 年徐若瑄的專輯《不敗的戀人》中就有了周杰倫寫的歌〈姐，你睡了嗎？〉。

徐若瑄是周杰倫年輕時期的女神，用今天的網路用語來說，絕對是二十年前的純欲天花板人物。

這是一首關於親情的歌。對於彼時的周杰倫而言，徐若瑄是他青春時期的「可愛女人」，也是他的「姐姐」。徐若瑄也算是周杰倫的一位伯樂了，在周杰倫還沒出道的時候就收錄了這首周杰倫寫的歌。

後來兩個人合作完成了周杰倫前四張專輯中的六首歌，每一首都堪稱經典。分別是周杰倫的第一張專輯裡的〈可愛女人〉、〈龍捲風〉、〈伊斯坦堡〉，第二張專輯裡的〈開不了口〉、〈簡單愛〉，和第四張專輯裡的〈愛情懸崖〉。

周杰倫也投桃報李給徐若瑄寫了四首歌，因此他們合作的作品一共是十首。網傳徐若瑄是周杰倫的第一代緋聞女友，大家怎麼看呢？

周杰倫推出的個人第四張專輯《葉惠美》後兩個月，徐若瑄就發行了自己的新專輯《我愛你×4》。專輯收錄了周杰倫為她寫的第三首歌〈面具〉。

徐若瑄巧妙地在周杰倫作曲的基礎上進行神展開，揮灑自如地把一首對抗狗仔的歌曲唱得調皮可愛，大家是不是又聯想到了杰倫的那首〈四面楚歌〉。

　　　　狗狗嗅覺非常靈敏　　可以聞到很多東西
　　　　卻又色盲黑白分辨不清　　觀眾也就跟著相信
　　　　最重要的是對得起自己　　不變的道理
　　　　高手過招是戴著面具　　誰能博得同情誰贏

　　他們的最後一次合作是 2006 年，周杰倫為徐若瑄寫過一首〈美人魚〉，收錄於《Vivi and…》中。周杰倫在 2014 年 12 月 26 日發行的個人第十三張專輯《哎呦，不錯哦》中，也收錄了一首叫做〈美人魚〉同名作品。

河邊的風，催眠的日落，騎不累的單車，放不開的手。五十首周杰倫的情歌，寫完戀愛中所有最好的樣子。

那個時候，我的願望只有那麼小，每天聽周杰倫，每天騎單車載你回家。輕快的鼓點，簡單的吉他和弦，複變著溫暖漫美的旋律，你在微風中的側臉也變得柔軟起來。這世界最好的浪漫，大抵如是。

周杰倫的情歌，讓我相信這個世界任何事情都會有轉機，那個曾經說過無論我走到哪裡，都會陪我哭，陪我笑，陪我等待，陪我開花的她。

在周杰倫的情歌裡，真的會昨日重現。

姓周的歌手有很多，但「周氏情歌」這個標籤，只屬於他一個人。

嚴格來說，「周氏情歌」並非一種曲風分類，奈何杰倫涉獵音樂類型過於廣泛，並且極其擅長在傳統風格基礎上進行改良和變革，我們很難精準地完成對「周氏情歌」這一合集的歸類。

我們將對「周氏情歌」的做出包容性更加全面的自訂，將其內涵外延界定於除去中國風、快歌、節奏情歌外的慢歌統稱，綜合包含了 R&B、古典、搖滾、民謠等風格。

坊間流傳著這樣一句話，周杰倫的慢歌負責廣度，快歌負責深度。

那麼本文將盤點從〈黑色幽默〉到〈我是如此相信〉，共計五十首周氏情歌，進行全解析，並按照個人喜好完成此榜單排行。

50.算什麼男人

每次聽到「我的溫暖你的冷漠讓愛起霧了，如果愛心畫在起霧的窗是模糊」，讓我想起的是「呵氣在玻璃上面，畫心形的圈，霧慢慢不見，你終於出現」。

49.不愛我就拉倒

周杰倫這首歌在全球所引起的熱度和轟動，遠遠超出我的預料。

48.說了再見

這首歌其實不是刻畫的男女之情，而是寫給電影《海洋天堂》的主題曲。

47.愛你沒差

很多人以為周杰倫這首歌的歌名很口水，其實是沒有看懂，這首歌的主題是關於「時間的測量」。

46.愛情廢柴

寫下這首歌的時候，也許是杰倫最難過的一天。

45.一點點

有人說，這首歌的缺點就是副歌太短了，殊不知這才是這首情歌的精髓所在。

44.明明就

「放在糖果旁的是我很想回憶的甜，然而過濾了你和我淪落而成美」，這句杰倫當年寫在〈半島鐵盒〉的歌詞極富意境，沒想到十一年後，文山竟「偷了」杰倫這句歌詞的精髓，寫下了這句「糖果罐裡好多顏色，微笑卻不甜了」。

還是可以回憶得起來的
即使是很細節的部分
比如那一襲薄如蟬翼的雪紡
以及勃艮第式的磨砂瓶身
那一整座小公園的場景
那輛破舊不堪的單車
那幾句一直在刷白的對話
那一張一直模糊著的想擁有的臉孔
只是伏特加的烈度
給了回憶一個微醺的藉口
噢　我們只是朋友了

43.不該

　　明明十一年前，就知道海鳥和魚不能相愛，為什麼十一年後，你還是住在我的回憶裡不出來。

42.你好嗎

　　侯佩岑 2011 年 6 月 13 日微博寫道：「你相信平行時空嗎？在那裡你會做不同的決定，過不同的生活。」

41.等你下課

　　他要趕在四十歲前，寫完最後一首關於青春與校園的歌曲。他要寫一首，和十五年前〈晴天〉一樣，留給這個時代學生聽的歌。

40.哪裡都是你

　　正如杰倫自己所說，這首歌也是傳統的失戀系周氏情歌，這也是我自己《12 新作》中最喜歡的一首慢歌。

39.愛情懸崖

周杰倫和 Vivian 這次配合非常完美，而這首〈愛情懸崖〉也是 Vivian 為杰倫寫的最後一首歌，這首歌之後，再也沒有看到她為杰倫寫歌詞，各種原因早已無從考究，但在他們這段曇花一現的友誼下為我們留下了彌足珍貴的作品，實在難得。

38.我是如此相信

一首傳遞信念灌溉希望的歌曲，2022 年最火的 BGM。

37.說好不哭

青春時代的兩大優質偶像完成了世紀連袂，那一刻我又回到了那個陽光明媚的五月天。

36.你比從前快樂

有些事情你在瞞著我，只是一直沒有人想打破沉默。可你終於還是開了口，一句「還是朋友」，這四個字，竟是這世上最殘忍的話語。知道你分手後不難過，我卻不知道自己該開心還是難過。願你比從前快樂，但那句祝福的話我不會說出口。

35.說好的幸福呢

周杰倫的第二首〈退後〉。說好的幸福呢？信誓旦旦給的承諾，卻被時間撲了空。

34.屋頂

月圓之夜的寂寞，裹挾著此刻的少年。雖然內心渴望打消這惱人的孤寂，可窗子的對面只有空蕩蕩的屋頂，孤零零的電視天線。

33.你怎麼連話都說不清楚

「接下來帶來一首比較正常一點的歌這首歌沒有唱過但是是我寫的寫給一個好朋友的歌那我自己重新來唱我覺得應該版本真的也不錯」

32.聽見下雨的聲音

原來時年三十五歲的周杰倫,在這首歌裡唱的是,從此青春行將結束的落差感。

31.還在流浪

音樂是他欣賞世界的角度
也是他旅行生命的思路
創作是一場沒有終點的　旅程
欣喜的是周杰倫　還在路上還在流浪

30.心雨

周杰倫版《人鬼情未了》,背後竟然是陰陽兩隔的故事。

29.分裂

站在十字路口的周杰倫,藉由這首歌抒發心境後超越本我,再沒有遲疑,默默地撿起了華語樂壇皇冠。

28.獻世

我的眼淚留給上天去憐憫,我不想在你的世界裡永世不得超生,周杰倫最卑微的一首歌。

27.花海

　　如果你聽不懂周杰倫的〈花海〉，我猜，幸福的你，一定沒有經歷過異地戀吧。

26.彩虹

25.倒帶

　　〈倒帶〉裡不陪 Jolin 看海的男孩，在〈彩虹〉裡給出了答案。如果可以重新再來一次，我希望我不曾出現在你的生命裡。

倒帶：你積累的傷害我真的很難釋懷
彩虹：釋懷說了太多就成真不了

倒帶：寧願沒出息求我別離開
彩虹：你要離開我知道很簡單

倒帶：我想依賴
彩虹：你說依賴

倒帶：我們面前太多阻礙
彩虹：是我們的阻礙

倒帶：你的手卻放不開
彩虹：就算放開但能不能別沒收我的愛

倒帶：而你總是太晚才明白

彩虹：當作我最後才明白

24.我落淚情緒零碎

歌詞裡明明寫的是「原來詩跟離別可以沒有結尾」，可是六年後，你竟然堅決用這首歌將〈七里香〉的故事結尾。

23.藉口

22.退後

大聖說藉口更像是退後的前奏，藉口是第一階段的痛徹心扉和極力挽回，退後則是第二階段將一切都看開最終選擇放手。

21.世界末日

周杰倫至今都沒有為這首歌拍過 MV，卻成為了多少人孤獨世界裡最治癒的一首歌曲。

20.開不了口

有些愛止於唇齒，而掩於歲月。就是那麼簡單幾句卻辦不到。

19.蒲公英的約定

當年杰倫路過我們青春時播撒的種子，已經長成了旺盛的蒲公英。

18.黑色毛衣

「看著那白色的蜻蜓，在空中忘了前進」。這裡面出現的白色蜻蜓，到底指的是什麼？

17.回到過去

錯覺是時光回轉

要不是嘴邊青色的鬍渣

扎破了那張　記憶裡十九歲的

白瓷般　稚氣未脫的臉頰

也只有那個年華　那個夏

會在櫻花樹上刻你的名字

那麼清晰　鼓起勇氣的一筆愛你

字跡羸弱著　長成了回憶

還記得那年櫻花正開　紅著臉和你示愛

你說我斷斷續續的表白　如同詩一般可愛

而你漸行漸遠的離開　如同畫一般留白

親愛的　親愛的　親愛的　你在哪裡呢

你又怎麼知道　今年的櫻花還是長成那年的模樣

櫻花一直在盛開　絢爛到現在

時間一直在經過　沒有帶走我

16.安靜

　　原來，是鋼琴陪我談完，我們沒有談完的那場戀愛。

15.最長的電影

　　如果我們終將經歷的感情是一場又一場的電影，我希望每一場
的主演都是你。

14.珊瑚海

故鄉的那片海　見證了海鳥和魚的相愛
如今海鳥在天上飛　魚在水中追　詩人在岸邊流淚

13.擱淺

　　每一次對前任的信誓旦旦，都會變成現任的傷痕累累。原來周杰倫的擱淺，是關於渣男的故事。

12.淘汰

　　自由從釋放自己那刻開始，痛苦不知不覺中消失，記憶美麗卻逐漸模糊，愛情來了，又走了。自私藏在謊言背後，背叛走在誓言前面，眼淚乾了，又濕。抱歉變成遲來的希望，再見是最完美的句點。

<div align="right">

——《字言字語》作者：侯佩岑

</div>

11.黑色幽默

　　你用拉黑，休了我。我知道，這次不是你開的玩笑。想通，我卻再也不想進行這場考試。我猜不透，你拉黑我的理由。你也別拆穿，我欺騙你的藉口。

10.白色風車

　　「甜甜的海水，複雜的眼淚，真實的感覺」，有一次周杰倫在某個電台裡，就是按照這樣的順序唱的。藏頭詩裡的浪漫，只屬於那個獨有的年紀。

9.祝我生日快樂

初心最難守，你最難忘。就像一瞬間騰空而起的煙火，下一秒會發生什麼，誰也不知道。一個人唱歌，唱著你從前最愛的那首歌。黑夜幻滅，世界亮了。

8.軌跡

《尋找周杰倫》中，神祕唱片所有曲目播完時，才突然出現這首〈hidden track〉。

7.一路向北

《頭文字 D》中周杰倫飾演的藤原拓海與鈴木杏飾演的茂木夏樹有一段虐戀，所謂開頭有多甜，結尾就有多虐。

6.七里香

淺粉色的襯衫，微風中搖晃的麥田，少年手中懷抱著班卓琴，赤腳踏在鬆軟的稻子上，撥弄著琴弦，慢慢靠近她溫熱的耳邊。

5.楓

冷冷的風，吹打著秋季緩緩飄落的楓葉，思念化成一頁動人的沉寂詩篇。

4.不能說的祕密

你說把愛漸漸放下會走更遠。還是，你說把愛漸漸放下，回憶走更遠。

3.晴天

用一整首歌的韻腳（「ian」）設下埋伏，讓人覺得最後的歌詞一定會是「再見」，他卻偏偏說了「拜拜」。

2.瓦解

這首歌是周杰倫自認為最好聽的一首情歌。

1.你聽得到

其實這首歌本不該出現在專輯《葉惠美》中，原本代替它的是〈祝我生日快樂〉或者〈夏天的風〉，我曾覺得那是一份遺憾，如今回頭再看，其實是幸運。

春初的彩蝶

夏末的喜鵲

秋天的落葉

冬日的飄雪

在記憶中重重疊疊

變成一雙紅色的芭蕾舞鞋

我的芭蕾女孩

旋轉跳躍

如火苗般熾烈

別　別

別熄滅

可否讓我再為你彈奏一曲西班牙音樂

2021 年 12 月咪咕匯，夢回 04《無與倫比》演唱會。他依然是淺粉色的著裝，依然是律動感十足，依然是那個少年。華語樂壇也依然是他的地盤。

青春是乾淨的純白
像一片綠地的窗外
我將記憶的門打開
把所有發生的事記下來

當他再唱起〈三年二班〉，我滿眼還是那個較著狠勁唱著「這第一名到底要多強」在訓導處桀驁不馴的周同學；當他再唱起〈她的睫毛〉，我看見的分明是那一身美特斯邦威，在熱戀時轟轟烈烈毫無忌諱將所有對她的喜歡暢快宣洩的大男孩。

當他再唱起〈我的地盤〉，真的好擔心他又忘詞。當他再唱起〈七里香〉，我彷彿又看見，那個穿著淺粉色襯衫的男孩，抱著班卓琴，在盛夏金黃色的麥田裡，慢慢走近我們。

21 年了
這樣的甜蜜讓我開始相信命運
感謝地心引力讓我遇見你

原來，周杰倫這五首歌唱的是關於戀愛的整個宇宙。

〈三年二班〉：懵懂
　　黑板　是吸收知識的地方
　　只是教室的陽光

<div align="center">

那顏色我不太喜歡

沒有操場的自然

為何比較漂亮的都是在隔壁班

</div>

　　我喜歡的那個漂亮的女孩在隔壁班，她在公開表演的時候，我想引起她的注意。

〈我的地盤〉：暗戀

<div align="center">

隔壁的小姑娘

公開表演需要勇氣

別人玩線上遊戲　我偏耍猴戲

我用形意猴拳在練習

引你注意

如果覺得有趣

不要吝嗇示個好意

</div>

　　那天，我只是臆想她能對我示個好，沒想到，出乎意料竟然夢想成真，她竟然先對我示好。

〈她的睫毛〉：初戀

<div align="center">

她的睫毛　彎的嘴角

無預警地　對我笑

沒有預兆　出乎意料

竟然先對我示好

她粉嫩清秀的外表

像是多汁的水蜜桃

誰都想咬

</div>

我說，她粉嫩清秀的外表，像是多汁的水蜜桃誰都想咬。她說，那溫暖的陽光像剛摘的鮮豔草莓，捨不得吃掉這一種感覺。原來，我們是一對水果啊。

〈七里香〉：熱戀

秋刀魚的滋味

貓跟你都想瞭解

初戀的香味

就這樣被我們尋回

那溫暖的陽光

像剛摘的鮮豔草莓

你說你捨不得吃掉這一種感覺

就是在這片操場，我們曾經一起躺著看麻雀，在電線杆上多嘴。如今，麻雀飛走了，你也走了，只剩我一個人，陪我的是星空。

〈等你下課〉：失戀

躺在你學校的操場看星空

教室裡的燈還亮著你沒走

記得　我寫給你的情書

都什麼年代了

到現在我還在寫著

按照這個邏輯，〈等你下課〉應該是最後一首。如果你聽過我對〈等你下課〉的解讀，當周杰倫再唱起「我唱〈告白氣球〉，你終於回了頭」，會不會依然覺得心口微微顫抖？

可是，他最後還是要用「我接著寫，永遠愛你寫進詩的結尾」
來做結尾。最後謝幕的畫面，周杰倫希望留住甜蜜，續寫童話。
　　青春不散場，再見仍是少年。

忘記那天你舉起相機時
我突然紅起的臉
只記得最後一球投進
轉身看見了你彎曲的眼

只記得你的笑　無暇得
讓人很容易聯想起　陽光和晴天
只記得你的笑　溫暖得
像午後的抱枕般容易入睡

你的笑　是塞尚的羊毛筆
吸飽了彩色的顏料　在畫布上來回
暈開了這個冬天　我所有暖色調的記憶

我突然也想笑起來
對著雲後的陽光　用和你一樣的表情
那揮灑了一地的溫暖　是否也一如想念的心
只記得你的笑
於是春未暖而花卻都開好了

周杰倫給了我時光機，一時間，向舺彷彿置身於 2016 年 10 月 15 日《地表最強》常州站。

那天，我和基友開了一個半小時的車，從無錫趕往常州奧體中心，又排了一小時的隊，黃牛卻沒有將約定好的票留給我們。不得已，只能含淚買下了現場三千多一張的天價票。

開場曲〈英雄〉響起，竟不知六年前的音樂響起和現在，哪一個是真實，哪一個是夢境。直到我看到下面這條彈幕，思緒才被拉回到現實——

「周杰倫在哪裡辦的演唱會？他怎麼敢聚集這麼多的人？」

彼時的周杰倫，剛剛發行了第十四張個人專輯《周杰倫的床邊故事》，誰也沒想到六年過去了，它還是周杰倫最新的一張專輯。

前段時間又有很多人拿陳奕迅的〈孤勇者〉來貶低周杰倫的〈英雄〉，而我也就是在那天發現，如果你沒有到過周杰倫的演唱會現場，永遠不會知道這一首在《豆瓣》上只有 5.4 分的〈英雄〉，作為開場曲，竟然可以是這麼震人心魄地好聽。

本場演唱會的第四首歌〈床邊故事〉，這一次你有認真聽嗎？

在我眼中，這才是周杰倫「暗黑三部曲」中代替〈止戰之殤〉的存在。〈床邊故事〉的精妙，我們公眾號已經多次發文分析過，毋庸置疑，這首歌就是周杰倫作為一個父親，在女兒面前展現出所有才華。

第二十首歌〈土耳其霜淇淋〉，第二十一首〈Now you

see me〉，周杰倫告訴你，中國風還可以這樣唱。

第二十二首歌，〈告白氣球〉，這張專輯唯一火了的歌。直到後來他唱了〈等你下課〉，我們才知道，「我唱〈告白氣球〉，你終於回了頭」，這句多麼令人心疼。「等你收到情書，我已經走遠」，萬一有一天，一語成讖。

這些年的杰倫，出情歌被人噴不如〈晴天〉，出快歌被人噴不如〈夜曲〉。我們也終於可以找到答案，為什麼六年過去了，這還是周杰倫最新的一張專輯。

更讓人後怕的是那首〈愛情廢柴〉，我們曾解讀過這首歌可能是杰倫意在封麥，它剛好是這張專輯裡的最後一首，曲目順序別有心意，歌詞更令人後背發涼。

本場演唱會的最後一首歌，是這張專輯裡的〈說走就走〉。

你的側臉逆著光　背對夕陽
你輪廓像幅畫　看久會融化

周杰倫彈著班卓琴，彷彿時間又回到〈印地安老斑鳩〉那個的年代。

開車疾馳在遼闊的沙漠，綠色的風景在窗外閃過。波動的地平線躍動著落日，餘暉照耀著他的頭髮，我又看見，那個二十歲的周杰倫，緩緩向我們走來。

明明只是一場過去的演唱會，明明只是一場隨時隨地都可以在網上找到的錄播，卻不可思議地上了熱搜，不可思議地截止到目前已經有超過一千五百萬人預約觀看。

或許是被疫情摧殘了好幾年的我們，太需要這樣一場集體狂歡。如此集體意志折射的載體，最適合的，就是一場周杰倫的演唱會，即使只是一場過去的錄播。

實在懷念曾經可以肆無忌憚人擠人、肉貼肉的演唱會現場，我們不忌諱口沫橫飛，汗水直流，我們一起唱著「雨下整夜，我的愛溢出就像雨水」。

想像一下，如果上海現在全面解封，如果在上海梅賽德斯一賓士文化中心即將有一場周杰倫的演唱會，大概半座城市的人，都會蜂擁而至吧。

也許有些事，真的來不及回不去。也許時光一去不返，青春也早已有了定論。但是只要周杰倫每一次出現在我們的視野，我們都會瞬間覺得，青春還在，時光未老。

只有他能把我們聚集在一起，我又想起來三年前的微博打榜事件。

大聖說，那一次打榜，讓所有杰迷在橫跨十幾年之後，再一次聚在了一起，再一次用我們的方式向陪伴我們走過青春的周杰倫致敬。我想，這一次「520」演唱會亦是如此。

那年參與打榜活動的我們，早已不是當年瘋狂追星的年輕人，大部分已經是寶爸寶媽，日常照顧孩子、處理公司事務已是生活中的重要組成，因此也被人戲稱為夕陽紅戰隊。在這場活動開始之前，很多人都對打榜的規則壓根不懂，很多人甚至第一次開通微博帳號。

可正是這樣一群人，用理智的態度，條理分明的攻略指南，短短十六小時內導演了一齣驚天大戲。活動開始時，

周杰倫在該平台的排位，當時還在一百名開外，從 2019 年 7 月 19 日到 2019 年 7 月 20 日，短短的十六個小時，周杰倫在該平台排位不斷上升，一騎絕塵來到了第二這個位置，此時距離排名第一的當紅小生還有一千多萬的差距。就在這時，包括很多官方大號開始為周杰倫站台，而更讓人為之動容的是很多林俊傑、五月天的粉絲都將自己的積分貢獻出來為杰倫打榜。

因此，我很期待，這一次「520」演唱會重播的彈幕。螢幕前的我們，又會以怎樣的方式，留下那個時代的印記，致敬一代人共同的青春？！

三小時後，不見不散。

　　周杰倫官宣，他的第十五張個人專輯將於 7 月 15 日，也就是二十五天後正式發行。從目前曝光的紀錄片和宣傳物料中可以看到，專輯名應該就是《最偉大的作品》了，很多杰迷質疑杰倫不會用這樣不給自己退路的名字，但轉而一想，這不就是周杰倫嗎？

　　特式風、舊鋼琴、歌劇院、車站、愛情故事，這些資訊點，讓我對這張新專輯充滿了期待。認真看了兩遍前導片，當〈以父之名〉、〈止戰之殤〉的 BGM 不斷穿插其中，我知道，那個無所不能的周杰倫，就要回來了。

　　7 月 15 日發行新專輯，7 月 16 日周杰倫日。

　　2003 年 7 月 16 日，全亞洲超過五十家電台同步首播新專輯《葉惠美》中的主打歌〈以父之名〉，當年覆蓋八億人同時收聽這首歌時候的感覺，也全都回來了。

　　根據前導紀錄片的內容，周杰倫為了新專輯，和好友一起前往巴黎進行音樂創作，為了寫一首歌，專門到舊貨市場去淘一些老唱片。周杰倫在視頻中透露，他這次新專輯會出老歌，所以還專門去尋找老舊的麥克風匹配，就為了和這首歌進行靈魂匹配。

　　新專輯一定有鋼琴元素，當周杰倫坐在那台 1872 年的老鋼琴前，當周杰倫在車站現場，在人來人往中忘我創作。我知道，那個無所不能的周杰倫，真的回來了。

　　先導片最後的內容，是周杰倫和好友一起帶著錄音器材，去歌劇院配唱。看到歌劇院，所有人都會再一次想到那一首封頂華語樂壇的神作〈以父之名〉。

　　義大利歌劇院的女高音結束演唱後連開五槍，而佐羅手槍有六發子彈，最後一發遲遲沒開，直到 4 分 44 秒，射出

最後一槍。彼時誰也想不到，這一發子彈，竟然洞穿了我們的心靈二十年之久。

午睡中被敲醒

我還是不確定

怎會有動人旋律

在對面的屋頂

擁有周杰倫音樂的夏天，才能稱之為盛夏光年。

7 月 6 日 12 點，正午的紅日刺得人睜不開眼睛，我知道，華語樂壇的光，已經照進我們的世界。

烈日下的一切，明亮到有種不可置信的眩暈。畢竟，六年讓一切都變得不真實。空氣中瀰漫著舊時光的味道，我的心，也像一顆被鍍成金黃色的蛋，在周杰倫古典的輕快節奏中碎裂，孵出一朵久違的快樂。

彷彿再一次回到離青春最近的地方。

六年，可以讓一個孩子從呱呱落地到長大懂事；六年，也足以叫青絲變成白髮。六年，彷彿讓一切都變得不真實。

這一次，它真的要來了。

人這一生，有過多少前行，就有多少等待，正如黑夜和白晝一樣地長。有些事，不得不等，有些人，不能不等。

而周杰倫，就是那個不能不等的人。

等待，你的聲音。等待，這個夏天，被一整個喚醒。回憶搖晃著曾經，二十二年，變成一道無從剪接的風景。

六年等來的新專輯第一首歌，是如此地奢侈，奢侈得就像我們這代人所剩無幾的青春。

就讓這個夏天，全都是周杰倫的聲音吧。就像曾經的你，熱戀的時刻的任性，不顧一切地給約定。

猶記得去年 Mojito 入圍金曲獎的時候，周杰倫是這樣說的：

「發一個單曲就入圍。評審應該是聽出這首歌的創意，這首歌前半段如果放給古巴人聽，他們搞不好還以為是古巴人寫的，毫無違和感。後半段的 Rap 進來，相信也給很多人驚喜。入圍代表這次評審滿有品味的，但也是要看到時候有沒有得獎啦！哈哈！」

如果說去年周杰倫的發言還是傲嬌中帶著一絲謙遜，那麼昨天周杰倫在 Instagram 上的發言，彷彿又徹徹底底回到了十幾年前的「狂妄不羈」。

三十三屆金曲獎塵埃落定之際，也正值周杰倫新歌發行前三天的時候，周杰倫昨天凌晨發表動態：「恭喜金曲獎的朋友們，讓大家再慶祝個幾天，後面哥要出來了。」

言下之意，等我的新專輯《最偉大的作品》發行以後，將會一騎絕塵，三十四屆金曲獎上不會給其他人任何機會和幻想。

他真的一點都沒變，整個華語樂壇也恐怕只有他敢這樣說了。

公佈專輯名為《最偉大的作品》的時候，很多人就為周杰倫捏了一把汗，擔心調起高了不好彈。而周杰倫卻沒有「收斂」，「變本加厲」又「口出狂言」。這樣一來，新專輯看起來真的就只能成功，不能失敗了。說實話，我也會有小小的擔憂，但是更多的是欣喜，這一切的一切，起碼預示著周杰倫對他即將發行的第十五張專輯，極其自信，空前地自信。

大家已經習慣了杰倫這樣傲嬌地自我評價，習慣了他的小小自戀，他有著公主心，也有著英雄夢，這正是他可愛的地方。

在絕對的音樂才華面前，我們允許他恃才傲物。

一切都回來了，是時候讓這個夏天變得與眾不同了。

金曲獎，你的皇帝回來了。

一整瓶　帶甜味的青春
被丟入　關於周杰倫的紀錄
中世紀的祕密　從此後被塞入了瓶蓋
千年來　為等你而存在

它的主題將是關於一幅美術作品

或許，還有人不知道周杰倫的另一個身分，收藏家。他常常是頂級藝術博覽會的常客，運氣足夠好的話，你能在香港巴塞爾藝術展或者上海 ART021、西岸兩大博覽會上看見他的身影。

如果你關注他的 Instagram 帳號，你會發現他的日常生活常常與藝術品相伴，從 Jean-Michel Basquiat 到 Georg Baselitz，周杰倫的藏品名單星光熠熠。

主打歌大概率是新專輯同名作品，雖然說周杰倫有驕傲的資本，但是用《最偉大的作品》這麼「狂」的名字，大概率指的還是特指某一幅文藝作品。

他想寫一首關於藝術的歌，已經很久了。

藝術　可以是一首
打敗時間寬度的音樂
也可以是一幅
穿越時光厚度的美術

我在西元前為你留下音樂和畫
幾十個世紀後出土
你的喜歡依舊清晰可見

這首歌將與郎朗合作

7 月 2 日，周杰倫官方提前曝光新專輯內的鋼琴照片，正是紀錄片中價值百萬英鎊的那一架。其實紀錄片於 2019 年便已經拍攝，周杰倫為新專輯早有準備，只是被疫情打亂節奏。

周杰倫早些時候 Instagram 發文時，配了一張疑似 MV 拍攝現場的鋼琴圖。去年 10 月份，郎朗也曾發出的一張彈鋼琴的照片，從三角鋼琴到華麗的歐式房間，與周杰倫發佈的圖片幾乎一模一樣。後來，郎朗還在社交平台回憶這一段「巴黎記憶」。

因此，我們很容易推測周杰倫新專輯 MV 會邀請郎朗伴奏。

21 年溫柔陪伴從驕陽到日落
從春風到白雪
因愛之名
慕你而來

這首歌將是一首古典樂改編的作品

昨天公佈的一段古典鋼琴旋律，加之周杰倫新專輯前導篇中提及的所謂想寫一首老歌，這首歌註定是流行與古典的融合之作。

《最偉大的作品》名字起得調太高，用一首古典樂來詮釋，是合理的。這一小段公佈的旋律指速太快了，快到不可能是 Rap，大概率是歌曲的間奏。

其實周杰倫以前就用過古典樂改編，比如〈琴傷〉，歌唱部分用的〈船歌〉，間奏用的〈土耳其進行曲〉。我一直覺得那是他最被低估的作品之一。

我一直相信，六年沒有新專輯，但周杰倫的腳步始終沒有停下。

他並沒有忘記音樂，他只是在完成一部作品，一部對他而言最偉大的作品。

昨天的新聞稿裡，向舣就寫到，很多杰迷質疑杰倫不該用《最偉大的作品》這樣不給自己退路的專輯名。如果新專輯真的是這個名字，那就更佐證了我，認為這將會是周杰倫最後一張專輯的觀點。

當然，考慮到杰倫在藝術之都巴黎創作這張專輯，以及剛剛收穫了自己的三胎寶貝，也不排除《最偉大的作品》指的是某一幅文藝作品或者自己的孩子。只是以他的「屌」性，至少也是玩了一下一語雙關吧。一個能把自己名字放進歌裡唱幾十遍的人，取出任何名字我都相信。

為什麼向舣認為這將是周杰倫最後一張專輯？

第一，2020 年 11 月 6 日，周杰倫推出他過去十四張經典專輯的黑膠唱片，在一整套十四張大碟的珍藏套裝裡，還預留了第十五張專輯的空位，但是也只有一共十五個分區。

如今出專輯真的已經是費力不討好的事情了。時代發展如此之快，好不容易憋出一張專輯卻趕不上傳播速度，可能還不如抖音神曲一夜間傳播流量來得大。加之智慧財產權保護的羸弱，到底有多少人真的願意花幾百塊購買淘寶上幾塊錢就能換來的資源。音像店已經幾乎沒有了，專輯的消失還會遠嗎？

周杰倫的嗓音狀態，向舣很早以前就說過，對於曾經不可一世、桀驁不馴的杰倫來說，如果明知自己現在的嗓音狀態，已經無法駕馭自己想要的感覺，他或許就真的不會再持續性、體系性地創作了。曾為雄鷹，又怎甘心淪為燕雀？對於一個完美主義者來說，如果明知自己已經唱不上去了，不會勉強自己為了寫歌而寫歌。

不過粉絲們也不用傷心，這將是周杰倫最後一張專輯，但不會是周杰倫最後一首歌。

更何況，按照周杰倫這個新專輯進度，說實話，我也不是很想再來一輪等第十六張專輯的體驗了，哈哈。

老實說，周杰倫選擇在當下時間點發新專輯是承擔了巨大風險

的。這一張專輯，或許成為他音樂生涯最重要節點之一。

　　如果獲得成功，他的音樂受眾將完美從 80 後、90 後過度到 00 後、10 後，周杰倫目前的人氣、地位還能再延續至少十到十五年，他也就此成為華語樂壇永遠不朽的傳奇。

　　但如果垮掉，世人給他的標籤將更多停留在青春記憶，周杰倫統治華語樂壇的時代或許也會悄悄落幕。我相信很多別有用心的媒體人關於諸如周杰倫「江郎才盡」、「沒有突破」、「等六年就這？」的新聞稿都已經寫好了。

　　作為二十一世紀以來中國流行音樂最重要的人物，周杰倫本來可以遛娃、旅行，過著功成名就的生活，偶爾發一兩首單曲就好。但是他沒有這麼做，因為他希望，等自己六十歲演唱會的時候，還有和今天一樣多的人，聽他唱〈簡單愛〉呢。

以〈還在流浪〉開場。老書攤邊，啤酒空罐。一切都似乎沒有發生改變，我們是否還能遇見曾經錯過的時光？

周杰倫這次的嗓音明顯有所回暖，但淺淺的電音背後，依舊看見了歲月斑駁的痕跡。時間對每個人都是公平的，有些事我們無須回避。

只是看著杰倫越發蒼老的面容、日益加深的眼袋，再唱起年少輕狂時候的調調，某一瞬間，像極了青春期失戀的感覺。

儘管這樣，他依然站在老車站的車廂，背上過去的背包，想繼續流浪。只是他的眼中，隱藏起了少年時期的銳利的光芒，而旋律背後卻有了更加厚重的時光。

後來，〈半島鐵盒〉前奏搖曳的風鈴聲響起時，心裡的雨便傾盆而下了。獨特的旋律，散文詩一般的歌詞，如同夢囈一般的唱腔。周杰倫為我們打造了一場二十多年都不願意醒來的夢境。

這是周杰倫的魔法，〈半島鐵盒〉，鎖住了我們二十二年，對他不變的喜歡。

放在糖果旁的是我很想回憶的甜。你們在〈半島鐵盒〉裡，找到的回憶是什麼味道的？

當〈稻香〉的旋律響起，我看見了整片麥田在晚風中搖晃。

起初我還以為只有像我這樣的 80 後、90 後深愛著他，直到做了公眾號以後，才發現周杰倫是多少 80 後、90 後的青春，就是多少 00 後、10 後的童年。

這是他最溫暖的歌，所有童年的故事，都在他的聲音裡昨日重現。杰倫，那個曾經急於證明自己的孩子，慢慢變成這個世界的英雄。

哪一個少年，沒有在雨天裡聽過〈晴天〉？周杰倫用一整首歌的韻腳設下埋伏，讓人覺得最後的歌詞一定會是「再見」，他卻偏偏說了「拜拜」。

或許早就該猜到，他會以〈錯過的煙火〉結尾。明信片的郵戳，可以回憶起二十二年完整的時光。

二十二年後，你的嗓音啞了，沒有辦法像年輕時候一樣唱高音了，可是你說，你心中的野火，還在地平線遠方燃燒著。

有些人只看到你的狂妄不羈，卻看不到你傲嬌背後的孤獨與執著。你有公主心，也有英雄夢。執著、懦弱，都是一部分的你。

你唱著：「這條路沒有盡頭，我還是會繼續走。」

不用擔心，我們會陪你一起繼續走。

這一列青春的列車，最終會駛向何方，沒有人會知道。油箱裡的油，還能開多遠，就開多遠吧。

無比羨慕現場的觀眾。再見周林合作，百感交集。青春時代的兩大優質偶像完成了世紀連袂。

可當初的你，和現在的我，假如重來過。

這一首〈可惜沒如果〉，還是看得出兩人現在的嗓音狀態對比。看得出 JJ 貼心地放低了 key 配合著杰倫。如果杰倫還是巔峰嗓音狀態，如果杰倫當初沒有為了歌迷注射開嗓針，這次合體可能更加完美。

可惜沒如果，但一切已是最好的安排。

演唱〈說好不哭〉前的這段打趣很有意思。

如今的杰倫真的是越來越幽默了。

褪去了年輕時候青澀的從容，聚光燈下他早已能說會道。

那個棒球帽下不屑多言的男孩，多年以後儼然已是實現夢想，變成志得意滿的英雄。每到一處都有渴望一親芳澤，或者激動得大聲哭喊的歌迷。

不知道為什麼，深夜寫到這裡，起初會有一點點失落，或許是聯想到混跡職場多年後的自己，曾經的桀驁不馴變作今日的八面玲瓏。但隨後你會很釋然地露出欣慰的笑容，因為，這就是時間的禮物啊。

前兩天林俊傑台北演唱會，周杰倫作為特邀嘉賓與 JJ 合唱了〈可惜沒如果〉和〈說好不哭〉。

我那晚發文說，青春時代的兩大優質偶像完成了世紀連袂。如果杰倫嗓音還在巔峰，這次合體可能更加完美。可惜沒有如果，但一切已是最好的安排。

而我卻在後台看到了這樣的留言：「這就是你們80後的神嗎？我還以為是給 JJ 唱和聲的呢。」

各類網站，類似嘲諷遍地開花。我的公眾號裡，自然很少這樣的聲音，但在路人群體中，如此見識之人並非少數存在。

為什麼年僅四十三歲，本該是高光時刻的杰倫如今嗓音嚴重退化，我已經在公眾號寫了太多的文章，無力再去和他們辯論。

我今天只想說說隔壁世界盃的故事，因為這一幕驚人地相似。

卡達世界盃被稱之為諸神黃昏，在一眾年輕球迷眼裡 C 羅、梅西、阿札爾、貝爾等等，就是他們這個時代的神。

但是在我心中，他們還不夠格。綠茵場上的神或許有很多，但是配得上那個名號的男人，只有他一個。

正如華語樂壇的天王也有很多個，可是能叫做音樂皇帝也只有一個。

他的高速盤帶三百六十度轉向、連續踩單車及鐘擺過人，是時代最華麗的記憶。

二十歲拿下世界足球先生，二十一歲拿下金靴獎，這些記錄至今無人能破。

正如周杰倫二十歲的第一張專輯《Jay》，拿下金曲獎最佳專輯，二十一歲的《范特西》蟬聯金曲獎的同時，或許

貢獻了華語樂壇最好的一張專輯。如果你沒有看過他踢球，那我建議你看完這個視頻。

沒錯，他就是大羅，「外星人」羅納爾多。

他擁有梅西的盤帶、姆巴佩的速度、C羅的終結。他是足球史上最好的前鋒，完美集結了速度、力量和技術。

當時媒體和球迷，不知道以什麼樣的詞彙來形容這位橫空出世的天才，用以表示內心極度的震撼，「外星人」的稱號是最貼切的。

而我們常常拿穿越梗來形容周杰倫作品的不可思議，這與不屬於地球世界的外星人，何嘗不是異曲同工。

如果你沒有聽過周杰倫巔峰時期的嗓音，那我建議你看完這個視頻。

唯一遺憾的是，相較於梅羅，大羅的巔峰期短了一些。

他的天賦是外星人，但膝蓋還是地球人的，承載不了他高強度的震撼過人。2000年的重傷，讓他整整躺了十七個月。復出後的外星人還是最好的前鋒，卻再也回不到巔峰。

但即使這樣，2002年的世界盃，他用七場八球的表現，帶領巴西奪冠，終結了1978年以來世界盃最佳射手進球數不超過六個的紀錄。

2013年周杰倫南寧演唱會前夕，患上了重感冒，為了不讓到場的歌迷失望，強行打了開嗓針，此後嗓音狀態就開始下坡。

但即使這樣，在2016年到2019年，周杰倫依然完成了一百二十場《地表最強》演唱會，為歌迷傾盡所有以後，嗓音正式斷崖。

今年的世界盃上，有這樣一幕，許多00後指著如今三百斤的大羅會說，他就是外星人嗎？你們80後的偶像長成這樣？

這語氣和開篇的那一幕，何其相似。

上坡的人吶，永遠不要嘲笑下坡的神。他們所抵達的高度，是你窮極一生也無法抵達的彼岸。

國際足壇歷史上有兩尊大神，一位是「球王」貝利，一位是阿根廷天才馬拉度納。對比華語樂壇，就好比羅大佑和李宗盛的歷史地位。

　　但即使讓我選一百次歷史最佳前鋒，我都會毫不猶豫地選擇大羅。就好比讓我選擇一百次華語樂壇第一的歌手，我都會毫不猶豫選擇周杰倫。

　　球王有很多，但是外星人只有一個。

　　歌王有很多，但是音樂皇帝也只有一個。

周杰倫專輯《最偉大的作品》斬獲 2022 年全球專輯實銷年冠軍。前十名中，有八張是韓語專輯。

遙想 2011 年，Super Junior-M，發行第二張迷你專輯《太完美》，在這張專輯中收錄了周杰倫寫給他們的一首〈幸福微甜〉。這是極少數時刻，中國歌手為韓國頂流作曲。

隨後的 2012 年，周杰倫在《百度沸點》頒獎典禮中發表了這樣一段感言：「請大家支援華人音樂，不僅是我的音樂，你們喜愛的歌手，繼續支持下去，不要讓韓流越來越囂張，華流才是最屌的。」

彼時，在所有人眼中，那只是一次叫囂，那只是一句口號。若從其他歌手口中說出，甚至只是一句玩笑。大家欽佩周杰倫的勇氣，可是沒有人會信以為真。除了，周杰倫自己。

他在不同的場合，不斷強化著自己吹過的牛 B。說著說著，連自己都信了。

可是，周杰倫出道已經二十二年，距離他在《百度》音樂頒獎晚會也已經過去十一年。

華流才是最屌的。這句話，始終也只是一句口號而已。

2019 年，蔡徐坤靠著英文歌曲〈Wait Wait Wait〉贏得了華歌榜年度金曲獎，可是這首歌曲全程連一句中文都沒有。

場下的頒獎嘉賓周杰倫臉如焦炭，回憶著那年的豪言壯語，此刻卻彷彿直接將韓流甩到了自己的臉上。

後生是靠不上了，四十四歲的周杰倫，還得靠自己。

直到前天，IFPI 國際唱片工業協會 2022 年全球專輯實銷年榜發佈，周杰倫專輯《最偉大的作品》斬獲冠軍。

與此同時，周杰倫成為第一位憑藉中文專輯拿下全球銷量榜冠軍（實體專輯+數位專輯）的華語歌手。

周杰倫終於，實現了自己吹過的牛 B。這一句話，他憋了太久太久。

今天，他終於可以說：「華流從以前到現在，這歷史的一刻，有點超出我的想像了，這個第一證明了歌曲雖然有語言之分，但藝術是沒有的。」

此刻，我也終於明白為什麼周杰倫敢給自己這第十五張專輯取這個看似狂妄不羈的名字。

此刻，還有誰能嘲笑彼時杰倫的放肆和自大？

《葉惠美》時期的周杰倫取得不了這個成績。

從橫空出世的角度看這張專輯確實不是周杰倫最驚豔的，但是就集大成者的角度，它已經足夠優秀。

<div align="center">

世代的狂

音樂的王

萬物臣服在我樂章

</div>

再也不必擔心為杰倫招黑，再也不必為他去謙虛，再也不必去和別人解釋所謂「最偉大的作品」是指那些被致敬的藝術家的作品。

自信一點，當初取這個專輯名，周杰倫就是在說自己。

你真的以為周杰倫自戀到隨隨便便給一張專輯取名叫《最偉大的作品》嗎？

發行《葉惠美》的時候，周杰倫取得不了這樣的成績，因為那還是藝術家的孤獨期。二十年後，才恰恰是可以得到「熱鬧」的時候，這是符合創作者的時代規律的。

為什麼突然聊這樁陳芝麻、爛穀子的事，緣起是不久前向舺前往金庸故居參觀的時候，剛好也看到了其堂兄弟穆旦的展櫃，花了一下午的時間，進一步瞭解了一下當年陳年口中「甩周杰倫幾十萬條街」的男人。

穆旦，詩人、翻譯家，原名查良錚，與金庸（查良鏞）屬於平輩，「九葉詩派」的代表性詩人，其祖籍便是我此腳下這海寧市袁花鎮。

向舺也算一名詩歌愛好者，但實話實說在 2016 年陳年罵周杰倫事件發生前，對穆旦的瞭解，僅僅停留在他的詩人身分，以及〈讚美〉這樣一首主旋律詩歌上。

我能理解陳年這樣說的出發點，只是他卻用了最低級的表達方式。

每一代人都偏執地覺得自己所屬的年代逼格最高，自己年代的偶像最優秀，形成一個鄙視鏈。似乎越新的文化，越不堪入目。比如70年代眼中，小虎隊大於 F4，而在 80 後眼裡，F4 又高於 TFBOYS。

如果穆旦是陳年的青春，那麼周杰倫就是我們的青春，60 後、70 後的青春為什麼就比 80 後、90 後的青春更高級？

陳年說，幾百年後大家一定都記得穆旦，周杰倫就是垃圾了。當年很多人就問，周杰倫若真要和穆旦比一比，到底能不能比，到底比不比得上？

你看到絕大多數的答案會告訴你，他們沒有比較的意義，不是一個年代，不是一個文化領域，大抵用些關公戰秦瓊之類的話術蒙混過關。絕無貶低穆旦的意思，但是我真的很不喜歡這種含糊其詞、大行中庸之道的說詞。

我想說的是，怎麼就不能比？

先說我的推理過程，最後給答案。

我一直說的一句話是：「我絲毫不懷疑，周杰倫在歷史文化長河中的角色，絕不會遜色於他在自己〈最偉大的作品〉這首歌中提及的達利、梵谷、徐志摩等等文化名人。」

很多人自然地認為，這些逝去的名人似乎更「偉大」一些，那是因為厚古薄今的慣性，也因為周杰倫還遠遠沒有到應該被後人最終評價的時候。

如果你用一百年的維度去看待這些偉人，或許會覺得杰倫還是嫩了一點，但如果你把維度拉長，比如一萬年後，當那時候的孩子學習歷史的時候，這整個一千年就是一個時代，盤點這一千年裡出現的文化名人的時候，他們就是一個梯隊的存在。

有意思的是，這裡提到的徐志摩，也是金庸的表哥，和穆旦一樣，也是八竿子打得著的兄弟。徐志摩作為中國近代文學領域的翹楚，周杰倫作為當代華語樂壇流行音樂領域的翹楚，這才是屬於同一梯隊的文化名人。

同樣是蓋棺定論，穆旦比之徐志摩又如何？

音樂和詩歌，兩個平行的文化領域。若是放到當下，詩歌早就不具備可以和音樂分庭抗禮的體量，因為這個時代已經沒人寫詩了，就好比兵乓球界的第一人比不了足球界第一人一樣。

但是在 40 至 50 年代，確實是現代詩盛行的時期，但 2000 年前後的流行音樂市場，也絕不可能比之流量更小。因此，姑且認為兩個文化領域體量相當。

陳年憑什麼天然地就認為詩歌天然比流行音樂高級？還是說流行音樂不配擁有歷史。

沒錯，周杰倫屬於通俗文化的一員。這一點和金庸如出一轍，金大俠當年遭遇的最大的爭議就是，武俠小說算不算文學？而歷史早就給出的答案。

接下來就很簡單，縱向比較一下周杰倫二十年期間在華語樂壇

的地位（毫無疑問地數一數二，唯一伯仲之間的只有羅大佑），以及穆旦二十年期間在新詩歌領域的地位（至少五至十名開外，卞之琳、聞一多、艾青、戴望舒、海子、顧城、北島、舒婷、席慕蓉、林徽因等等都有一戰之力）。

我的答案也就呼之欲出了。今天我就直說了，穆旦比不上周杰倫。

周杰倫是幸運的，因為遇見了珍惜他的時代。而穆旦的遺憾在於沒有被那個時代所重視，但也或許正是這一份世人給予的冷清，才成就了他的作品。誠如他在〈從空虛到充實〉中寫下的這句：「讓我們在歲月流逝的滴響中，固守著自己的孤島。」

那天我讀了一下午穆旦的詩，最喜歡這首〈冥想〉。

把生命的突泉捧在我手裡
我只覺得它來得新鮮
是濃烈的酒，清新的泡沫
注入我的奔波、勞作、冒險
彷彿前人從未經臨的園地
就要展現在我的面前
但如今，突然面對著墳墓
我冷眼向過去稍稍回顧
只見它曲折灌溉的悲喜
都消失在一片亙古的荒漠
這才知道我的全部努力
不過完成了普通的生活

我全部的努力，不過完成了普通的生活。這一句寫得可真好，平和而有力，與世不爭卻激情澎湃。可悲的是，一個真正喜歡穆旦

的人，怎麼會說得出周杰倫是垃圾這樣的話？

那年我以為陳年不懂周杰倫，如今才知道，原來他也不懂穆旦。

懷著極為激動的心情寫下這篇文章。我知道很多人和我一樣一直耿耿於懷，二十三年以來，周杰倫給別人寫了這麼多首超神的作品，如果隨便拿一些來自己重新錄製，也夠粉絲再瘋狂二十年了。

沒想到，這個奢望就要成真了。

近日，AI 孫燕姿火遍全網。AI 孫燕姿都來了，AI 周杰倫還會遠嗎？雖然從情緒感染力上看，AI 演唱上目前還比不上真人，但是我絲毫不懷疑，經過技術的不斷反覆運算更新，最終的版本，將與周杰倫年輕時錄音室的效果別無兩樣。你覺得 AI 無法替代真人，其實只是一種感性的偏見。因為 AI 的終極模式，就是本體本身。特別是如今，當周杰倫的嗓音已經不可能再恢復到三十以前狀態的客觀情況下，人工智慧無疑是達成以上心願的唯一方式。

不用懷疑，年輕版 AI 周杰倫必須將再次掀起華語樂壇的狂潮，讓無數 00 後、10 後重新認識周杰倫，見證巔峰周杰倫的高度。我們公眾號已經盤點完成了周杰倫截止今日，一共寫給其他歌手的一百七十九首歌。想像一下吧，年輕版的周杰倫，以專輯錄製的標準，來演繹〈夏天的風〉、〈我愛的人〉、〈自我催眠〉、〈白色羽毛〉、〈如果你也聽說〉等等神作。足夠他再發行十八張新專輯，包括五張以上神專。

更可怕的是，周杰倫將再一次拉開自己和其他歌手的差距。因為其他 AI 歌手翻唱的都是別人作曲的經典歌曲，而周杰倫有足夠的自己的作曲音樂庫，如取之不盡的資源池。他和其他 AI 歌手的最大區別是，他唱的是自己的歌，不是別人的歌。在建成周杰倫文化主題樂園的時候向舾就已經說過，周杰倫自己演唱的歌曲過於經典，以至於很多人忽略他寫給其他歌手的作品達到的高度。而這一點，其實是周杰倫在與一眾頂尖高手比較華語樂壇第一人地位時，脫穎而出的地方。周杰倫寫給其他歌手的作品曲量龐大到驚人，這些歌大都還成為了這些歌手的代表作。只是由於演唱者水準的參差

不齊，以及沒有周杰倫專屬風格，導致大量的金曲沒有脫穎而出，而這一次它們將獲得重生的機會。

　　幾個月前，向舳在〈周杰倫的元宇宙演唱會要來了？〉一文中寫道：「想像一下，周杰倫用二十五歲的聲音，唱起〈最偉大的作品〉，想像幾個時空的周杰倫共同為我們演唱〈回到過去〉，想像在演唱會上擁抱偶像。」當時很多人留言「不可思議」，現在再看，你還覺得這件事不可能發生嗎？

你很幸運，發現了向舻的公眾號裡唯一沒有群發的這篇推送。

因為這篇文章，是向舻留給女兒的時光膠囊，我把它默默藏在公眾號幾千篇文章之中。這是寫給女兒的私人文章，其他公眾號粉絲不必付費打開。

寫這篇文章是因為爸爸有很多話想和七歲的舻舻說，但這些話可能只有十七歲的舻舻才能聽懂。很高興，七歲的舻舻，因為爸爸的影響，喜歡上了周杰倫。

你聽過周杰倫的〈紐約地鐵〉，你知道嗎？那是周杰倫十八年前寫的歌，十八年後出土與我們見面，它是周杰倫藏在時光膠囊裡的禮物。

今天，爸爸也想效仿周杰倫，為你埋下一顆時光膠囊。

很多人會說，你們這一代孩子是銜著金湯勺出生的。其實，你出身的這個時代，並不如想像中那麼美好。病疫、戰爭、沉重的學業壓力，都是我們那個年代不曾經歷的。世事無常，三十五歲的爸爸身體也遠不如當初，這幾年常說的一句話就是：「不知道明天和意外哪一個會先來。」所以，我想還是早一點寫下這篇文章。

你在幼稚園的時候，爸爸就寫過一篇文章〈為什麼我要給女兒講《三體》？〉，我說：「人生短暫，留給我和孩子的交集更是如此。我們的每一段時光，都應該被賦予生命的精彩。」而我的文字，便是我記錄下與你有關這一切的方式。回顧一下過去的七年，爸爸為你留下的痕跡。

為你寫了第一本詩集，叫做《和女兒談戀愛》。其中的很多作品，進過二次加工創作後，我都收錄在了這個公眾號【為 Jay 寫詩】板塊之下；抑或者將其改寫為歌詞，配合上周杰倫的經典作曲，收錄在【我為杰倫出專輯】板塊之下，比如〈木法沙和辛巴〉、〈17 年後的園遊會〉等等。

除此之外，公眾號裡一些其他文章中，也有關於你的彩蛋，等

褪去時間的潮汐，都會慢慢顯現。

為你寫了第一本童話，是一本法律童話，叫做《西西的十二星球之旅》。文字和我的語音講述，收錄在我之前的法律公眾號板塊中。我想我可能是這個世界上最會講故事的爸爸了吧，但也總有一天，我沒法繼續講下去，記得去那裡聽我的聲音。

每一年你的生日，爸爸都會為你製作一本相冊，到現在一共厚厚的七本。你從小到大的所有照片，我都保存在微博【小舟向西】這個帳號之下。影像以外，我會把每一年關於你的一部分文字，同步記錄在相冊之中，裝訂成紙質版。是對紙質版的情有獨鍾，也是對互聯網的天然不信任，我總怕有一天，公眾號或者微博裡的這些電子存檔會不復存在。

我是一個未雨綢繆，並且很感性的人。你才出生沒幾天，我就想到你出嫁的場景，在開車回家的路上獨自淚流滿面，後來寫下了〈前世情人〉的同名詩歌，再後來填成了〈爸爸給的羅曼蒂克〉，這是我最喜歡的一首改編；我記得某一本相冊裡，我還寫下了一首關於遺囑主題的文章，〈木法沙和辛巴〉裡我寫的是：「我像太陽努力升高，也有一天會慢慢下沉。後來我會在雲上望著，溫暖變成我星光的圍繞。」

等下一個七年，或許我會為你埋下第二顆時光膠囊。但四十五歲以後的我，更多會開始為自己而生活，我始終有一個去周遊世界的夢想。我想那時候你會懂得爸爸的決定，僅有一次的人生，我不希望留下遺憾。

七歲的你還是個孩子，但今天我們之間是一場成人的對話。很多話想和你說，那就先從寄語開始吧。如果你打開這顆時光膠囊的時候，這些問題都不復存在，請別嘲笑我多餘的擔心。你有時候說不喜歡自己的名字，每次我都會有點傷心。詩集裡的第一首，十七歲的你應該能明白爸爸的用意了。還記得周杰倫的〈完美主義〉的

副歌怎麼唱的？

　　你的性格並不算太好，雖然這不影響我對你的喜愛，但是將會成為你自己人生的絆腳石。內向的你，總是害怕跳出自己的舒適區，不敢去嘗試未知的事物，美食、戶外運動或者交友都是一樣，這是你必須去改變的事情。

　　周杰倫的前八張專輯張張封神，一直按這個風格寫下去或許會讓更多的人喜愛，但是你看到他《跨時代》的野心了嗎，你看到他跳出舒適區寫出《驚嘆號》的勇氣了嗎？直到今天大多數人還是不喜歡他後面幾張專輯，但是時間會給出正確的答案。

　　你很調皮，在別人眼裡是不夠聽話。幸運的是，我從來不會把聽話作為評價孩子好壞的標準。我很喜歡自己給你寫過的兩句詩：「我卻始終捨不得開始教你成長，我用自己的方式記錄你眼中每一圈光芒，那是懂事以後的你再也不會有的模樣。」

　　我也永遠不會將你和那些所謂懂事的孩子去比較，不要你急於讓人心疼地長大，否則我的努力毫無意義。你可以不夠乖，你可以有自己的性格，但是必須養成好的習慣，你可以不按照我們的方式來，但是要有自己的目標和方向。

　　七歲的觝觝今年二年級了，有時候看你學習做作業很累，很焦慮，很生氣，當然也很心疼。確實，現在的孩子讀書和我們小時候不一樣，真的很辛苦。但是，當另闢蹊徑的機會出現以前，我們別無他法。

　　不是每個人都像周杰倫這樣幸運，不考上大學就可以揚名立萬。他也只有在成名以後，才敢在〈三年二班〉裡敢唱出，「這第一名到底要多強，我當我自己的裁判」，因為他擁有絕大多數人不可能擁有的制定遊戲規則的天賦異稟。

　　再去聽一聽周杰倫〈聽媽媽的話〉的話吧，聽聽如今與曾經兩個自己的對話：「將來大家看的都是我畫的漫畫，大家唱的都是我

寫的歌。」當二十六歲的周杰倫唱出這兩句的時候,可能是他一輩子最榮耀的時刻。我也希望你能擁有這樣的幸福。

周杰倫在〈以父之名〉裡唱的是「榮耀的背後刻著一道孤獨」,在〈最偉大的作品〉裡唱的是「這世上的熱鬧,出自孤單」。十七歲的你,能讀懂這兩句話了嗎?

你常常問:「爸爸為什麼每天都在寫周杰倫?」因為我一旦決定做一件事,一定會堅持到底。雖然才華有限,做不到和周杰倫那樣讓所有的人聽到自己的聲音,但努力可以彌補天賦,我也可以做到別人做不到的事情,沒有人可以堅持寫完整個周杰倫宇宙,等我做到,那也將會是我的榮耀時刻。

如今我寫的書,也有人喜歡看,也有人願意花錢買,我也希望自己成為你的榜樣。你知道爸爸喜歡看電影,每個夜晚,看到每個讓我聯想到你的角色,都會無比地想念你。

幸運的是幾乎每天都可以和你見面,可是明明剛剛才見過,卻又如此想念。爸爸寫過很多詩,常常把追求華麗的文字放在第一位,但我清晰地記得〈以為往北就可以停住的時間〉中有兩句純粹出於內心感受秒下筆:「你在我眼前,我還是一遍一遍地想念。」擁有你的越多,越害怕失去。

還記得寫周杰倫〈可愛女人〉二十一年紀念日那篇推送的時候,完全傾注的是對你的感情。

好了,就寫到這吧。沒有耐心的寶貝,不知道會不會從頭看完?

更多想對你說的話,等你在慢慢長大的時光裡,挖掘出彩蛋。

手指撥動了琴弦，彈出盛夏的旋律。今晚的浪漫，就從這首〈告白氣球〉開始。

就當是為七天後的哥友會預熱吧。當〈稻香〉的旋律，慢慢融合進一整座的夜晚。

我的心也終於在〈晴天〉尾奏中，開始融化。獨屬於周杰倫散文詩式的情懷，這一次用純音樂的方式演繹。

夜色，在〈迷迭香〉的味道中，逐漸迷離。我想起它的花語。想起我，留住記憶，留下回憶。

藏在〈布拉格廣場〉裡，故事最後的答案，你真的聽懂了嗎？就像一定要去聽一次 Jay 的演唱會。別在熾熱的青春裡，留下遺憾。

嘿，天青色，你好。我是煙雨。

在現場遇見公眾號的粉絲。

等你很久咯，周杰倫的音樂會已經開始。這一首，剛好是〈青花瓷〉。

你說要和我一起吹著山野裡的風，靠在一起看日升月落。

那些〈說好的幸福呢〉，如今，只剩周杰倫的音樂盒。

還在旋轉著。

一曲〈彩虹〉，像一首沒有文字的敘事詩。娓娓道來，夜的祕密。

終於還是來到了，〈夜的第七章〉。何止是你和福爾摩斯在上演，這一場華麗的探險。

月下門推，接著打開的是〈蘭亭序〉的世界。周杰倫真的把古今中外，都寫完了。

聆聽周杰倫純音樂版的快歌，是一種奇妙的體驗。〈夜曲〉輕快的節奏，反而讓一切寧靜下來。它是送給這個夜晚最好的禮物。

在沒有歌詞的世界裡，再也不需要去擔心：〈不能說的祕密〉

中周杰倫唱的是，你說把愛漸漸放下會走更遠。還是，你說把愛漸漸放下，回憶走更遠。

蒲公英的花語，是無法停止的愛。蒲公英的約定，是我們對 Jay 二十二年不變的喜歡。

謝謝你的〈Mojito〉。謝謝 Jay。咖啡不加糖也很甜，霓虹燈不亮也是彩色的。這些都是因為你在我身邊。

但願航程真的不見盡頭

我們一直記得　最初的起點

我們的面容

清晰得如同

甲板上雨過後的彩虹

因為　與你度過的所有時光都燦爛美麗

所以　我一定要記錄下這些文字

以便老去以後　我還能清晰地記得

你　和我僅有的青春

這一段無與倫比的交集

我還能驕傲地說

曾經　為你著書立傳

　　今天是周杰倫出道二十二週年紀念日，也是我寫完【Jay 文案】紙質版終章的榮耀時刻。

　　常常有人問我：「為什麼你每天都在寫周杰倫的文案？」

　　其實，我早已給出過自己的答案。

　　堅持寫下這些文字，是因為我的內心如此渴望，讓這個時代的孩子、網紅、流量明星，看看華語樂壇曾經的高度，真正的榮耀時刻。

　　做不到和杰倫一樣讓所有人聽到自己的聲音，但堅信，努力可以彌補天賦，我也可以做到別人做不到的事情。

　　做不了周杰倫，就為周杰倫著書立傳。

　　周杰倫在〈以父之名〉裡唱的是「榮耀的背後刻著一道孤獨」，在〈最偉大的作品〉裡唱的是「這世上的熱鬧，出自孤單」。

　　沒有人可以堅持寫完整個周杰倫宇宙，如果我做到，那也將會

是我的榮耀時刻。

　　繼兩週年紀念日，梳理完成特別篇〈周杰倫的 22 年，208 首歌全紀錄〉後，我又完成了二十五萬字的原創文案，寫完了關於周杰倫所有我最想留下的文字。

　　紙質版一、二、三、四冊終於全部完成，共計一千頁左右。裡面包含了我寫給杰倫的一百首詩、幾十首填詞，以及更多藏在杰倫歌曲背後鮮為人知的祕密。

　　它們像我的四個孩子，終將在我的人生中熠熠生輝。

　　二十年後重讀周杰倫，我像田園詩人般解讀杰倫的音樂，我用漂亮的押韻形容被掠奪一空的青春。

　　陽光像技藝精湛的畫師，在樹葉的縫隙間精準刻下時間的輪廓。周而復始地記錄著四季，和越走越遠的青春。

　　我永遠都不會忘記，那個夏天，當耳機裡傳來「我給你的愛寫在西元前」時，如風箏在藏藍色的天空中失速，劃開心臟所有的脈絡。

　　十年後，研究生一年級的我，終於決定了去學習古巴比倫王頒佈的《漢讀拉比法典》。站在王健法學院歐米伽大門之下，暢想著自己這一生終將與法律事業相繫。

穿越漫長的冬季　擁抱春花爛漫
捨不得錯過每一個細節
22 年中所有溫暖而美好的事情
我們　一起參與

我知道　到很久很久以後
當我回想起那不復存在的年輕裡

總有一段很好很好的時光
那是和你在一起
我可以反覆不斷
反覆不斷地描寫
反覆不斷反覆不斷地
將它嘮叨著講給別人聽

正如十七歲遇見路小雨的葉湘倫，我從十七歲開始就夢想有一天可以為杰倫填一首詞。

我堅持做這個公眾號，萬一哪一天可以遇見他，也可以屌屌地說一句：「嘿，杰倫，要不要關注一下？」

也許你永遠不會關注到這個角落，也許我永遠等不到一首〈告白氣球〉讓你回頭。四本書都已經寄給了杰威爾，等一個奇蹟吧。

認真碼字的人都不甘心他的文字只是孤芳自賞的冷酷位元組，期待找到與它琴瑟和鳴的溫熱讀者。

再續杯　我的青春
繼續寫著　亮了街燈
那麼認真　那麼認真

此生最美的文字，全部為你而寫。字裡行間我彷彿又看到，那個戴著鴨舌帽、穿著紅色套頭衫的男孩，從對面向我走來。

時間走的真快，轉眼二十二年過去了，那日光芒壓在帽簷下的你，已在無數的眼睛和閃光燈中蛻變得萬眾矚目。空氣中瀰漫著舊時光的味道，二十二年，讓一切都變得不真實。

夢希望沒有盡頭　我們要走到最後
你說到六十還要唱簡單愛呢
很可惜嗓音啞了　但只要你還唱著
青春就還在這

　　回憶像風車，安靜地轉著。時間湧起了，彩色的片刻。我陪你
走到最後，就算你唱不動了。我的世界因為你落滿天使的光澤，謝
謝你為我唱歌，感動我會一直記得。把永遠愛你寫進詩的結尾，願
我的文案，讓更多人認識到完整的你。

這樣的甜蜜讓我開始相信命運
感謝地心引力讓我遇見你

　　因為周杰倫我們遇見，榮幸之至與君有這一段共同的青春記
憶。兩處相思同愛倫，此生也算共青春。終有一散，不負相遇。穿
梭時間的畫面的鐘，從反方向開始移動。

那個　擁有你的秋季
那段　不化妝的回憶
都變成一句不能說的祕密

　　藉著未散的酒意，寫下這篇推送，以免清醒以後的自己再次猶豫。4 月 24 號的時候，向舾就發推送說過，公眾號的第一個三年計畫已經落幕，我把三年以來關於周杰倫幾十萬字的作品解讀，以地圖的形式融合成一座周杰倫主題樂園以後，本打算以此最強周杰倫文化知識庫索引，作為我公眾號的收尾。至於後續計畫，雖然有了初步的想法，但並沒有信心可以做好，所以遲遲沒有下定決心。

　　但是，隨著周杰倫「已經是第一名要怎麼變」事件、「泰勒斯威夫特」事件的持續發酵，從周杰倫被黑子們狂懟到鋪天蓋地的負面評價，我覺得還是需要有人來持續用力地還擊，發出聲音。

　　2000 年，周杰倫第一張專輯《Jay》，〈完美主義〉中周杰倫將自己的名字作為歌詞唱了二十多秒，共計二十二遍。

　　2006 年《依然范特西》，〈紅模仿〉中周杰倫唱的是：「我活在我的世界，我要做音樂上的皇帝。」

　　2011 年《驚嘆號》中，周杰倫唱的是：「希望呢，你們是像樣的對手。」

　　2016 年《周杰倫的床邊故事》，〈土耳其霜淇淋〉中周杰倫唱的是：〉我乾脆自己下車指揮樂壇的交通。」

　　2022 年，〈最偉大的作品〉中，周杰倫唱的是：「世代的狂，音樂的王，萬物臣服在我樂章。」

　　他從來沒有變過，只是以前更狂。而這樣的狂，說實話，我是喜聞樂見的。

　　當周杰倫在 2024 墨爾本演唱會上更換開場曲為《黃金甲》，當他喊出副歌「血染盔甲我揮淚殺，滿城菊花誰的天下」，我的心中是何等得暢快淋漓。

　　十幾天前，同樣是在澳洲，他受到了泰勒斯威夫特粉絲的羞辱。二十多年後，有些話他不會直說，但一定會用自己的方式回擊。

　　你們大可以說，這又是我的過度解讀，但我無比渴望這是他的

真實想法。這首《黃金甲》背後的態度，只有兩個字，那就是「殺氣」。

至少在那一瞬間，他的眼中會閃過那些天，那些留言。他的眼中會有殺氣，會有天下。

老粉也許知道，周杰倫在 2007 年世界巡迴演唱會上，曾用過這首《黃金甲》開場。2007 年，剛剛發行《依然範特西》後不久，也周杰倫最如日中天的時候。

也許今天你是世女一，但我也有自己最高光的時刻，有我自己最引以為傲的作品。單純比音樂的創作力和音樂性，我又何曾虛過任何人，你永遠寫不出《範特西》，甚至寫不出像這首《黃金甲》一樣，將重搖滾、街頭饒舌與中國風三合一的多元風格作品。

周杰倫想告訴所有人，「橫刀立馬看誰倒下，愛恨對話歷史留下」。

謝謝周杰倫的黑子們，是你們替我下定了決心。【Jay 文案】第二個三年計畫，向舾將為大家帶來周杰倫的半自傳小說創作——《音樂的王 2049》。敬請期待。

國家圖書館出版品預行編目

Jay文案1998-2024：周杰倫歌曲最屌解讀
/ 向舺著. -- 臺北市：獵海人, 2024.05
　　面；　公分
　　ISBN 978-626-98460-0-9(平裝)

913.6033　　　　　　　　113004712

Jay 文案 1998-2024
──周杰倫歌曲最屌解讀

作　　者／向　舺
出版策劃／獵海人
製作銷售／秀威資訊科技股份有限公司
　　　　　114 台北市內湖區瑞光路76巷69號2樓
　　　　　電話：+886-2-2796-3638
　　　　　傳真：+886-2-2796-1377
網路訂購／秀威書店：https://store.showwe.tw
　　　　　博客來網路書店：https://www.books.com.tw
　　　　　三民網路書店：https://www.m.sanmin.com.tw
　　　　　讀冊生活：https://www.taaze.tw

出版日期／2024年5月
定　　價／600元